LUMIÈRE DU MONDE

LUMIÈRE DU CIEL

LUMIÈRE DU MONDE
LUMIÈRE DU CIEL

Musée
d'Art moderne
de la
Ville de Paris

7 février
17 mai 1998

PARIS musées

COMITÉ D'HONNEUR / SCANDINAVIE

Peter Dyvig
Ambassadeur du Danemark en France

Antti Hynninen
Ambassadeur de Finlande en France

Sverrir Haukur Gunnlaugsson
Ambassadeur d'Islande en France

Reginald Norby
Ambassadeur de Norvège en France

Örjan Berner
Ambassadeur de Suède en France

COMITÉ D'ORGANISATION / SCANDINAVIE

Søren Dyssegaard
Directeur général au ministère des Affaires étrangères,
Copenhague

Annelise Jensen
Chef de section au ministère de la Culture, Copenhague

Lasse Lindhard
Conseiller au ministère de la Culture, Copenhague

Uffe Andreasen
Conseiller culturel et de presse près l'Ambassade du Danemark
en France

Matti Gustafson
Directeur des Relations culturelles au ministère de l'Éducation,
Helsinki

Pirkko Rainesalo
Conseiller des Relations culturelles au ministère de l'Éducation,
Helsinki

Pekka Harttila
Sous-directeur au ministère des Affaires étrangères, Helsinki

Erik Sederholm
Conseiller au ministère des Affaires étrangères, Helsinki

Mika Koskinen
Attaché culturel près l'Ambassade de Finlande en France

Helgi Gislason
Chef du service d'information au ministère
des Affaires étrangères, Reykjavik

Laufey Gudjónsdóttir
Chef de section au ministère de la Culture, Reykjavik

Thorbjörn Jónsson
Premier secrétaire près l'Ambassade d'Islande en France

Eva Bugge
Directeur général au ministère des Affaires étrangères, Oslo

Mona E. Brøther
Chef du service culturel et de presse au ministère
des Affaires étrangères, Oslo

Stein Sægrov
Chef de section au ministère de la Culture, Oslo

Rune Aasheim
Conseiller culturel près l'Ambassade de Norvège en France

Per Sörbom
Directeur de l'Institut suédois, Stockholm

Karl-Erik Norrman
Directeur général au ministère des Affaires étrangères,
Stockholm

Göran Blomberg
Directeur au ministère de la Culture, Stockholm

Sonja Martinson Uppman
Conseiller culturel près l'Ambassade de Suède en France

Alf Bøe
Ancien directeur du musée Munch, Oslo

Per J. Boym
Directeur du musée d'Art contemporain, Oslo

SECRÉTARIAT DU CONSEIL NORDIQUE DES MINISTRES

Carl Henrik Svenstedt
Conseiller au Conseil nordique des ministres, Copenhague

Birgitta Schreiber
Secrétaire au Conseil nordique des ministres, Copenhague

COMITÉ D'HONNEUR / FRANCE

Jean Tiberi
Maire de Paris

Hélène Macé de Lépinay
Adjoint au maire, chargé des Affaires culturelles
de la Ville de Paris

Jean Gautier
Directeur des Affaires culturelles de la Ville de Paris

Édouard de Ribes
Président de Paris-Musées

COMITÉ D'ORGANISATION / FRANCE

Emmanuel Daydé
Directeur adjoint des Affaires culturelles de la Ville de Paris

Patrice Obert
Sous-directeur chargé des richesses artistiques,
direction des Affaires culturelles de la Ville de Paris

Isabelle Secrétan
Chef du Bureau des musées,
direction des Affaires culturelles de la Ville de Paris

Aimée Fontaine
Directeur de Paris-Musées

La manifestation VISIONS du nord est produite
par Paris-Musées

avec le concours
du Conseil nordique des ministres

Conseil nordique des ministres

VISIONS du nord

COMMISSAIRE GÉNÉRAL / **Suzanne Pagé**

Lumière du monde. Lumière du ciel
COMMISSAIRES / **Suzanne Pagé, Jean-Louis Andral, Odile Burluraux**

Cristallisation. Per Kirkeby
COMMISSAIRE / **Jean-Michel Foray**

Nuit blanche. Scènes nordiques : les années 90
COMMISSAIRES / **Laurence Bossé, Hans-Ulrich Obrist**

Manifestations annexes
Jean-Louis Andral, Jean-Michel Foray

REMERCIEMENTS

Que tous les prêteurs, directeurs d'institutions publiques et privées et collectionneurs qui ont permis, par leur généreux concours, la réalisation de cette exposition trouvent ici l'expression de notre gratitude :

Prêteurs et institutions
Rasmus Meyers Samlinger, Bergen, Gunnar B. Kvaran ;
Gallen-Kallelan Museo, Espoo, Kerttu Karvonen-Kannas, Tuija Möttönen ;
Göteborgs Konstmuseum, Göteborg, Björn Fredlund ;
Ateneum, Helsinki, Soili Sinisalo ;
Didrichsen Art Museum, Helsinki, Peter Didrichsen ;
Gyllenberg Foundation, Helsinki, Mikael Westerback ;
Sigrid Jusélius Foundation, Helsinki, Magnus Savander ;
Universitetsbiblioteket, Lund, Birgitta Lindholm ;
The Gösta Serlachius Fine Arts Foundation, Mänttä, Maritta Pitkänen ;
Malmö Konstmuseum, Malmö, Göran Christenson ;
Örebro Stadsbibliotek, Örebro, Anna Berglund ;
Munch-museet, Oslo, Arne Eggum ;
Nasjonalgalleriet, Oslo, Tone Skedsmo, Marit Lange ;
Musée d'Orsay, Paris, Henri Loyrette ;
Kungliga Biblioteket, Stockholm, Margareta Brundin ;
Moderna Museet, Stockholm, David Elliott ;
Nationalmuseum, Stockholm, Olle Granath, Ragnar von Holten ;
Nordiska Museet, Stockholm, Lars Löfgren ;
Prins Eugens Waldemarsudde, Stockholm, Hans Henrik Brummer ;
Strindbergsmuseet, Stockholm, Agneta Lalander ;
Bonniers Porträttsamling, Nedre Manilla, Stockholm, Nina Öhman ;
Turun Taidemuseo, Turku, Berndt Arell ;

Mesdames et messieurs
Verner Åmell, Åmells Konsthandel, Stockholm ;
Ulla Dahlberg, Stockholm ; Folkhem, Stockholm ;

ainsi que tous ceux qui ont préféré garder l'anonymat.

Toute notre reconnaissance va aux auteurs du catalogue pour leur essentielle contribution :

Leena Ahtola-Moorhouse, Ola Billgren, Régis Boyer, Arne Eggum, Carolus Enckell, Douglas Feuk, Michel Frizot, Janne G-K Sirén, Olle Granath, Jan Håfström, Ragnar von Holten, Tuija Möttönen, Sten Åke Nilsson, Silja Rantanen, Stig Strömholm, Sverre Wyller.

Nous tenons à exprimer notre vive reconnaissance à tous ceux qui, à des titres divers, ont apporté leur concours à cette exposition :

Mikael Ahlumd, Troels Andersen, Avigdor Arikha, Piritta Asunmaa, Karin Barbier, Jean-François Battail, Harry Bellet, Christer Berg, Knut Berg, Dominique Billier, Sissel Biørnstad, Torsten Bløndal, Alf Boe, Jeanette Bonnier, Karl Otto Bonnier, Bengt von Bonsdorff, Katarina Borgh Bertorp, Hector Bratt, Anne Cartier-Bresson, Jessica Castex, Görel Cavalli-Björkman, Marie-Anne Chambost, Frank Claustrat, Marc Dachy, Ingmari Desaix, Erik Dietman, Hans Dyhlen, Birgitta Egeström-Rabot, Sigrid Eklund, Kirsi Eskelinen, Martti Esko, Henry-Claude Fantapié, Anne-Birgitte Fonsmark, Jean-Michel Foray, Melanie Franko, Agnee Furingsten, Aivi Gallen-Kallela, Anne Garel, Susan Goddard, Lennart Gottlieb, Lars Grambye, Lena Granath, Detlev Gretenkort, Jaana Halminen, Ernst Haverkamp, Karin Hellandsjö, Per Hemningson, Nina Hobolth, Christian Hoffman, Klaus Holmstrup, Erik Höök, Régis Hueber, Pontus Hulten, Elisabeth Hvid, Ulla Hyltinge, Paul Igœ, Adalsteinn Ingólfsson, Henriette Joël, Lillie Johansson, Ellen Jørgensen, Marianne Kemble, Per Kirkeby, Kati Kivimäki, Eva Kjerström Sjölin, Helena Komulainen, Anders Kreuger, Karla Kristjandottir, Angela Lampe, Hannele Lampinen, Marit Lange, Gilbert Lascault, Steingrim Laursen, Catherine Lefebvre, Philippe Legros, Ellen J. Lerberg, Jonas Lindberg, Margareta Lindgren, Jean-Marc Lozac'h, Anja Luther, Mogens Magnussen, Arja Makkonen, Kaj Martin, Marc Maurie, Nils Messel, Olle-Henrik Moe, Hanne Møller, Iris Müller-Westerman, David Neuman, Bo Nilsson, Catherine Nilsson, Lars Nittve, Bera Nordal, Sune Nordgren, Maria Öhman, Michael Birk Olesen, Birgitta Olivensjö, Knut Ormhaug, Per Österlind, Kimmo Pasanen, Petra Pettersen, Joseph Pierron, Marcus Ponpeius, Mette Raaum, Iris Reed, Marjo Saarinen, Hrafnhildur Schram, Douglas Sivén, Torunn Skoglund, Göran Söderlund, Björn Springfeldt, Jonas Storsve, Anna Maria Svensson, Karen Toftegård, Gunilla Torkelsson, Timo Valjakka, Anna Vartiainen, Edwig Vincenot, Sussi Wesström, Ole Wildt Pedersen, Gerd Woll, Jan Würtz Frandsen, Ingebjørg Ydstie ;

Direction des Affaires culturelles de la Ville de Paris
Marie-Noëlle Carof, Maryvonne Deleau, Philippe Moras, Laurence Pascalis et Carole Prat ;

Association Paris-Musées
Les responsables de services : Pascale Brun d'Arre, Denis Caget, Sophie Kuntz, Virginie Perreau, Arnauld Pontier, Nathalie Radeuil ; André Adam, Catherine Alestchenkoff, Gilles Beaujard, Laetitia Bourgeon, Corinne Caradonna, Catherine Carrasco, Pierre Coq, Sylvie Decot, Laurence Duchas, Patrick Elmaleh, Françoise Favreau, Claire Galimard Flavigny, Cécile Guibert, Isabelle Héquet-Dartois, Stéphanie Hussonnois, Séverine Laborie, Séverine Lafon, Sophie Lecat, Serge Lescaroux, Viviane Linois, Isabelle Manci, Henri Morel, Corinne Pignon, Marie-Line Portulano, Corinne Ramboasalama, Maryvonne Saïd, Emmanuelle Schwartz, Christophe Walter, Fatiha Zeggaï.

ORGANISATION

EXPOSITION

Administration
Annick Chemama, Jean-Christophe Paolini

Coordination technique
Guilaine Germain

Secrétariat général du musée
Frédéric Triail

Architecte
Jean-Michel Rousseau

Installation
Équipe technique du musée sous la direction
de Christian Anglionin
Atelier municipal d'Ivry sous la direction de Michel Gratio

Régie des œuvres
Bernard Leroy, Alain Linthal, François Blard

Éclairage
Gérald Karlikow

Électricité
Mustapha Diop

Service de presse et communication
Dagmar Fregnac, Marie Ollier, Véronique Prest,
avec Géraldine Tubéry

Service éducatif et culturel
Catherine Francblin

Installations audiovisuelles
Patrick Broguière, Martine Rousset

Secrétariat
Colette Bargas, Monique Bouard, Patricia Brunerie,
Sylvie Faloppe, Manola Lefebvre, Bich-Ngoc Nguyen Thi,
Josia Saint-Hilaire

CATALOGUE

Conception graphique
Compagnie Bernard Baissait
Agnès Rousseaux

Secrétariat de rédaction
Sophie Grêlé

Documentation
Merja Laukia

Suivi d'édition
Florence Jakubowicz
Muriel Rausch

Traduction
Denise Bernard-Folliot
Carl Gustav Bjurström
Marjatta Crouzet
Brice Matthieussent
Inkeri Tuomikoski

Fabrication
Sabine Brismontier
Audrey Chenu

COMMISSARIAT

Suzanne Pagé, Jean-Louis Andral
Odile Burluraux
avec l'assistance de
Marianne Sarkari

CONSEIL SCIENTIFIQUE

Tuula Arkio, Helsinki
Arne Eggum, Oslo
Olle Granath, Stockholm
Allis Helleland, Copenhague
Lena Holger, Stockholm
Knud W. Jensen, Humlebaek
Kerttu Karvonen-Kannas, Espoo
Gunnar Kvaran, Reykjavik
Soili Sinisalo, Helsinki
Tone Skedsmo, Oslo

SUZANNE PAGÉ
Lumière du monde, Lumière du ciel

À Pontus H.

Avec toi, je meurs à moitié
avec moi je meurs jusqu' au bout.
Lars Norén

Cette exposition – « **Lumière du monde, Lumière du ciel** » – correspond à la partie historique (1890-1945) d'une manifestation articulée en trois chapitres placés sous le titre générique « VISIONS du nord », regroupant, outre celle-ci, une présentation monographique de Per Kirkeby, « **Cristallisation** », et une exposition de quelque trente créateurs contemporains, « **Nuit blanche** ».

Voulant répercuter le réveil qui semble saisir récemment la jeune scène nordique, cette initiative poursuit l'investigation décentrée, menée ici même, sur les origines et développements des divers courants de la modernité (*L' Expressionnisme* en Allemagne, *La Beauté exacte* aux Pays-Bas, etc.). Le terme « visions », dans sa polarité visuelle et mentale, et la métaphore commune aux trois titres évoquent la lumière nordique, déterminant imparable qu'avait magnifiquement illustré, pour le XIXe siècle, l'exposition *Lumières du Nord* au Petit Palais en 1987, dont la riche information autorisera ici un parti pris sélectif. Mais, à ce tournant du début du XXe siècle et avec le recul du naturalisme, ce terme renvoie pour nous surtout à une dimension intériorisée, à cette lumière qui, de l'hyperlucidité à l'hallucination, ose jusqu'à l'abîme frôler les zones d'ombre, révélations ou chavirements, sans craindre les périls de l'égarement et les vertiges de l'éblouissement.

« **Lumière du monde, Lumière du ciel** » : le titre est emprunté au Suédois Swedenborg. Ce savant reconnu acquiert peu à peu, au cours de visions, la certitude que le monde sensible est lié par d'innombrables correspondances à un monde spirituel organisé ; fréquenté par au moins deux des artistes présentés ici – Munch et Strindberg –, il reste une référence pour les créateurs contemporains (cf. *Nuit blanche*). À la recherche de l'unité du ciel et du monde, l'homme de science, avide de connaissances, a tenté d'apprivoiser rationnellement le surnaturel avec une intrépidité que l'on retrouvera chez Strindberg, par exemple, lui-même figure symptomatique des investigations passionnées du « mysticisme scientifique » qui agitaient alors les milieux intellectuels liés à l'avant-garde, aussi bien à Paris qu'à Berlin, à Christiania qu'à Stockholm, ou Helsinki...

Poursuivant, à l'intérieur des frontières européennes, les *Figures du moderne*, l'Expressionnisme nous avait électivement conduits à **Edvard Munch** qui, après le scandale de sa première exposition en 1892, avait connu à Berlin un triomphe en 1902, jusqu'à occuper la vedette avec une présentation monographique de quelque trente-deux peintures (deux fois plus que Picasso) lors de la fameuse exposition Sonderbund de Cologne en 1912 (qui excluait Matisse, par exemple). Cette reconnaissance exceptionnelle allait au créateur de la *Frise de la vie* et à la dramaturgie expressive de cet ensemble de toiles initié dans les années 1890, mais aussi, à l'audace d'un style neuf, passé d'un naturalisme teinté d'impressionnisme à une écriture « à l'arraché » qui constituait une recréation très personnelle du symbolisme cloisonniste alors triomphant. Dès le début du siècle, rompant notamment avec Paris dont le rôle certain et ambigu – influences impressionnistes, symbolistes, Nabis ; relations avec Mallarmé ; contributions à la *Revue blanche*, au Salon des indépendants, etc. –, a été montré au musée d'Orsay en 1991, Munch regagnait la Norvège pour s'enfermer, à la suite d'une grave crise, dans une solitude volontaire. Cette rupture sociale et son éloignement du milieu d'avant-garde internationale déterminent alors un renouveau de son langage pictural – en une explosion coloriste portée par une fougue et une « désinvolture » inédites – encore peu connu ici et susceptible d'enrichir aujourd'hui notre interprétation. Au-delà du répertoire quasi iconique de la psychologie de « l'âme moderne » que représente la *Frise de la vie*, donnant forme à la mélancolie, à l'angoisse et aux tourments tragiques du trio fondateur – la vie, l'amour, la mort –, la récurrence obsessive de la même thématique dans d'innombrables variantes et les hardiesses d'une écriture de l'ellipse et de l'élan, renouvellent la passion des plus jeunes générations pour son œuvre tutélaire (cf. Sverre Wyller). La carrure du peintre justifie ici une présentation privilégiée, notamment de ce « Munch après Munch » qui a su inscrire le malaise dans l'inachevé même du style, trouvant là un écho contemporain.

13

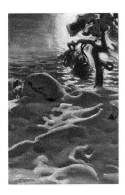

6
Akseli Gallen-Kallela
*Paysage d'hiver
de Kalela*
1903

Le déplacement des *Sources du xxᵉ siècle* opéré à travers Munch, notamment, avait été signalé dès 1960 par Jean Cassou, l'un des premiers à reconnaître aussi **Strindberg**, proche compagnon du Norvégien à Berlin et à Paris, parmi les pionniers de la modernité en art. Génie universel d'une pensée proliférante étendue à tous les rivages de la spéculation, de la science à l'alchimie, de la littérature à la peinture, Strindberg a su, accompagnant la rupture propre à la modernité scandinave (cf. Olle Granath), lui inventer un langage et en fonder l'économie dans la fracture même d'une faille existentielle abyssale garante de sa force éruptive. C'est dans le désarroi que la peinture prend chez Strindberg le relais, pour aller là où les mots n'ont pas accès ou ne passent plus, comme alternative à des expériences de l'ultime qu'il ne craint pas d'explorer, aux périls de la folie. Ce territoire qui n'était pas étranger à Munch vaut aussi comme « épreuve » (*Inferno*) et autorisera chez le troisième artiste retenu ici l'accès à un inconnu libérateur.

Pour s'être voulu « le plus grand paysagiste du monde », **Hill**, en effet, aura connu un certain naufrage, celui du peintre naturaliste venu à Paris trouver la reconnaissance officielle des Salons, seule susceptible de flatter l'attente sociale et l'ambition familiale, et c'est escorté par deux amis peintres qu'il gagnera la clinique du Dʳ Blanche. Désormais affranchi de toutes limitations, il libérera en lui une potentialité imaginaire et visionnaire dont la vulnérabilité même fait aujourd'hui l'incisive fraîcheur, garantissant un fort impact émotionnel, lucidement repéré, d'abord par les artistes et, parmi eux, aujourd'hui Georg Baselitz et Ola Billgren.

C'est à une sensibilité contemporaine que l'on doit aussi la découverte de l'« autre » **Gallen-Kallela**. Cette grande figure finlandaise, initiateur du « carélianisme » (cf. exposition à l'Institut finlandais, 1992), s'était surtout fait connaître – sinon reconnaître – à Paris dans le cadre du pavillon finlandais de l'Exposition universelle de 1900 avec des fresques consacrées à l'épopée du *Kalevala*, l'engagement national étant alors l'un des paramètres obligés de la « modernité » pour les artistes d'un pays à la conquête

d'une identité propre. C'est une lecture moins héroïque et dégagée des obligations militantes, telle qu'elle a été récemment renouvelée (cf. exposition de l'Ateneum, Helsinki, 1996), qui est proposée ici. Elle privilégie les expériences esthétiques d'un explorateur de continents vierges et d'espaces originels auxquels donne accès l'ascèse d'une vraie solitude, susceptible d'allumer une ardeur plus secrète. Ceci encore étant un point commun à tous les artistes retenus ici.

Ainsi de **Helene Schjerfbeck** que sa farouche indépendance a tenu à l'écart de tout engagement nationaliste au profit d'une nécessité intérieure exclusive. Renfermée dans la sphère de l'intime et de la proximité, elle concentre peu à peu sa quête la plus exigeante sur elle, son visage recentré autour des yeux, eux-mêmes progressivement dépourvus de toute ouverture sur l'extérieur au profit du seul regard intérieur. Elle offre là un ensemble d'autoportraits quasi uniques dans la tension d'un acharnement que l'on pourra juger très féminin à un moment où, pour les femmes, cette pratique intransigeante avait sa part d'héroïsme.

Cinq artistes donc, cinq résistants, cinq insurgés, cinq exilés, cinq obsessions aussi, qui ont imposé au monde et à l'art une « vision » se risquant aux frontières de l'ultime. Grands voyageurs et familiers des « stations de l'avant-garde », passant par les diverses manifestations tenues à Copenhague, Vienne, Prague, Londres, etc., et par de longs séjours dans les grandes capitales culturelles du moment – Berlin et surtout Paris –, c'est pourtant, exilés de l'intérieur, en artistes de la marge, et en plaçant celle-ci au centre, qu'ils imposent une vision propre comme paramètre de ce que l'on définit aujourd'hui comme « moderne ». D'où le parti limité voulu ici, axé sur quelques figures rares et excluant la démonstration globalisante type « grand Bon Marché » stigmatisée par Munch.

Se plaçant dès lors à l'abri de l'écueil nationaliste, élargi d'ailleurs à un ensemble de situations « nordiques » largement hétérogènes (cf. Stig Strömholm), quel que soit l'évident enracinement de ces artistes dans une terre, une culture, une histoire, un moment, un paysage

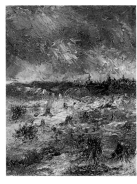

194
August Strindberg
Terre brûlée
1892

1.
Jean-Claude Lebensztejn,
Figures du moderne.
2.
Éric Michaud,
Critique, mars 1996.

précis, une lumière surtout, cette manifestation alimentera pourtant un débat récurrent dont Christian Krohg, le grand peintre scandinave, ami de Munch et de Strindberg, a pour nous et pour son époque, clairement cerné la paradoxale ambiguïté : « Tout grand art est national, tout art national est mauvais ». Du moins certains voudront-ils l'inscrire dans le débat « Nord/Sud » dont la polarité a déjà été abordée ici même [1]. La réalité des œuvres et la belle anarchie des attitudes balaieront sans doute les attendus et le flou des typologies (qui opposeraient, par exemple, le « portrait » du Sud au « paysage » du Nord ou encore le « linéaire » au « pictural » etc. [2]).

On l'aura compris, cette « vision » du Nord s'effectue par-delà les données et limites géographiques, aussi déterminantes soient-elles, dans la quête même d'un ailleurs. Elle se veut l'exploration d'un lieu plus mental où se retrouvent, en ce début du siècle, des figures fortement individualisées qui, enracinées dans un contexte – national mais aussi familial et artistique –, et « cosmopolites » obligées du fait d'une situation périphérique, sont à la recherche d'un continent autre, plus vaste et de pure intériorité, les contraignant à réinventer à chaque fois une écriture propre. D'où la présentation voulue qui refuse l'effet panoramique et privilégie l'archipel de cinq îles de configurations inégales et nettement singularisées dans leur irréductible dérive.

Le parcours est introduit par **Gallen-Kallela**, le plus proche d'un certain symbolisme fin de siècle avec une œuvre d'une étrangeté aujourd'hui préservée – *Conceptio Artis* – où une figure masculine, dans la nudité animale du premier homme, se trouve projetée vers un vaste espace naturel indéfini et infini, à la poursuite du fragment énigmatique d'un sphinx : communion avec la nature, égarement initial. Puis, un ensemble d'études encore symbolistes pour le mausolée Jusélius à Pori, où l'on se plaira à reconnaître un certain lyrisme « nordique », évoque les saisons comme allégories de la vie et prélude à un choix précis d'œuvres plus directes et déliées. Celles-ci confrontent des paysages de neige finlandais avec leurs lacs, leurs nuages, leurs pins... à des paysages solaires du Kenya avec

savanes, forêts vierges et feux de brousse, témoignant de l'expérience fusionnelle de l'artiste dans une nature qui libère à chaque fois chez lui, avec une émotion neuve, l'écriture « correspondante ». Si Kandinsky, d'abord dès 1902, puis les peintres de *Die Brücke*, en 1907, avaient invité Gallen-Kallela à exposer à leurs côtés alors que celui-ci déniait tout rapport avec les Fauves, trop parisiens « à la mode », ces œuvres obligent aujourd'hui à reconsidérer les délimitations Fauvisme/ Expressionnisme à partir de critères élargis à des expressions d'une flamboyance très personnelle nourrie d'une sensualité exacerbée par l'exploration de nouvelles frontières comme autant d'aventures sensibles et visuelles. C'est l'appel des déserts et des confins – feu et glace –, auquel il cède à la suite de crises, qui donne à Gallen-Kallela, taraudé par la tentation des plus grands écarts à explorer, l'occasion de réinventer un style autre.

« Il n'est pas à la beauté d'autre origine que la blessure singulière, différente pour chacun, cachée ou visible que tout homme garde en soi, qu'il préserve et où il se retire quand il veut quitter le monde pour une solitude temporaire mais profonde. »

Cette brisure qui préside à l'art de Giacometti selon Genet est un paramètre fondateur de l'art des cinq créateurs retenus ici, maintes fois évoqué par chacun, et singulièrement de celui de **Helene Schjerfbeck**, l'autre artiste finlandais que l'on aborde ensuite. Le choix exclusif des *Autoportraits* recouvre les années 1912-1945 et particulièrement 1939-1945. Poursuivie depuis toujours par la maladie et rescapée d'une dépression, l'artiste a alors entre 50 et 80 ans. Elle a, elle aussi, beaucoup fréquenté la scène internationale, et notamment la France – la Bretagne et Paris –, puis a dû se retirer. Elle se consacre, dès lors, dans un isolement assumé, à son environnement le plus proche, surtout féminin, et recentre son attention sur son propre portrait dont sont présentés ici quelque vingt numéros. Le premier de la série, en 1912, dans une frontalité latérale aussi pudique que farouche, évoque encore la femme consciente de son ascendant, non sans coquetterie. Puis la femme s'efface peu à peu devant l'artiste,

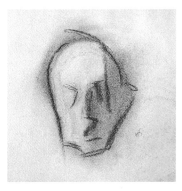

188
Helene Schjerfbeck
Dernier autoportrait
1945

elle-même dépossédée d'un corps devenu transparent et, bientôt, comme « dévisagée » par la mort au travail. Le regard impérieux et intense de son unique pupille refuse ici le dialogue et, vide mais ardent, ne se tournera plus désormais que vers « L'Espace du dedans » (Michaux). Avec une lucidité intrépide et non sans arrogance, nous est livré le double et émouvant aveu d'une extrême vulnérabilité et d'une violence contenue, générant une tension implosive servie par la réserve des moyens et la rareté des coloris. Le renoncement aux signes extérieurs de séduction et l'âpreté du trait sont d'abord compensés par une palette raffinée dont la délicatesse peut évoquer un certain Goya. Dure, la vérité nue s'impose pourtant et, aussi, l'abandon, l'effroi, la panique, l'horreur même, avec un bel et constant orgueil dont les relâchements ont la virulence des combats impossibles. Sans faille et jusqu'au bout, celle qui avait su saisir le pudique frémissement de la vie note, dans un dépouillement progressif, les ravages impitoyables que la mort y creuse jusqu'à l'épure. Expérience-limite vécue sans concession et les yeux ouverts, à laquelle font écho aujourd'hui les démarches les plus « libérées » des artistes, de Louise Bourgeois à Maria Lassnig.

Pour être passé de « l'autre côté », **Hill**, qui lui fait suite ici, aura sans doute atteint cette région de pure lévitation qui autorise les élucubrations les plus lyriques. L'ensemble des dessins présentés, sans datation repérable, est introduit par la seule peinture rescapée de l'atelier au moment de son internement parisien. Ce petit tableau bleu et or des *Derniers hommes* perdus sur un récif au milieu d'une mer profonde est ainsi l'unique œuvre sauvée du bienveillant et barbare vandalisme de ses amis peintres, cherchant dans leur geste violent à préserver la réputation de l'artiste vis-à-vis d'une famille qui attendait alors, de la reconnaissance officielle parisienne, la justification d'une carrière qu'elle réprouvait. Ceci est aussi une des conditions sociales à mettre au compte de l'émergence de la modernité en Scandinavie. Ces quelque soixante dessins, au crayon noir et aux crayons de couleur, sont une sélection dans l'énorme production d'un être enfermé dans un monde où désormais tout est possible. Prisonnier et

solitaire, il échappe aux contraintes spatio-temporelles dans des paysages où l'arbre, l'animal et l'homme, profondément complices, ordonnent les correspondances les plus fluides, où l'érotisme se donne libre cours et où les enchaînements d'emprunts hétérogènes défient la pensée dans des dérives poétiques. Chacun y reconnaîtra un merveilleux universel avec une tonalité tragique propre et une force d'écriture qui leur confèrent une fraîcheur contemporaine, faisant de l'artiste, aujourd'hui, une référence culte.

Si **Strindberg** devait, lors de son séjour en France, manquer son rendez-vous avec Hill, il partageait avec Munch une obsession de la folie qu'ils ont tous les deux frôlée, qui les hantait profondément et qui n'était pas seulement un prétexte à débats distanciés tels qu'ils passionnaient au début du siècle les cercles berlinois ou parisiens.

L'activité picturale de l'écrivain Strindberg correspond d'ailleurs toujours à des moments de crise. Sur une production limitée à des périodes précises, vingt et une œuvres sont présentées ici, réalisées à Dalarö (1892), Dornach et Paris (1894), et Stockholm (1901-1905). Très informé des choses de l'art par une pratique assidue et avertie de la critique, Strindberg a, par ailleurs, beaucoup fréquenté les artistes, scandinaves en Suède, en Allemagne, et en France – Josephson, Krohg, Larsson, et, bien sûr Munch, etc. –, mais, aussi, à Paris, Gauguin, notamment. Pourtant, il reste un outsider et ses œuvres ont conservé la spontanéité et la sauvagerie de l'autodidacte, soucieux d'abord, en visionnaire des « Arts nouveaux », de faire advenir le hasard et cherchant moins à imiter la nature que « la manière de créer de la nature » (cf. Écrits).

Abordant essentiellement des paysages marins – bords de mer et tempêtes – ou encore des grottes, c'est au couteau qu'il s'attaque à des petits formats avec quelque chose de furieux et la liberté que s'octroie le non-professionnel, inventant des paysages qui n'ont rien de naturaliste. Si on a évoqué Courbet, Turner ou, plus lointainement, Friedrich, il y a chez Strindberg une barbarie et une rudesse propres, une innocence aussi. Loin de la méditation fusionnelle, lisse et maîtrisée du *Moine au bord de la mer*, on voit

16

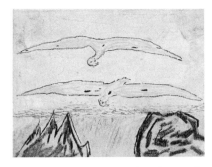

ici l'emportement saccadé d'une tempête intérieure où la violence émotive rencontre les spéculations de l'alchimiste en une communion quasi médiumnique (cf. le portrait magnétique gravé par Edvard Munch).

Cette quête de correspondances originelles, étrangère à des considérations de style au profit « de la recherche d'un autre sens plus profond », se retrouve dans ses photographies expérimentales – « célestographies » (1894) et « cristallisations » (1892-1896) –, dont la fragile force émotive ne doit pas faire oublier la visée scientifique, aussi « merveilleusement » hallucinée fût-elle.

Le face-à-face des autoportraits photographiques de Strindberg (1886-1906) et de Munch (1902-1930) évoquera non seulement leur commune attitude progressiste dans le recours aux instruments les plus sophistiqués de saisie du réel au-delà des surfaces et des apparences (cf. Michel Frizot), mais aussi leur dialogue continu et approfondi de Berlin à Paris.

La présentation de **Munch** avec quarante-trois peintures et seize gravures, outre les grands classiques de la *Frise de la vie* (seize peintures : *La mort dans la chambre de la malade*, *Clair de lune*, *Désespoir*, *Angoisse*, *Mélancolie*, *Les yeux dans les yeux*, *Le cri* *, etc.) exposés ensemble comme il le souhaitait et comme il a toujours voulu les préserver autour de lui, fait la part, au-delà de l'iconographie fortement expressive, à l'invention proprement picturale de l'artiste. D'où, à titre d'exemples, diverses versions de thèmes fondateurs, soit peintes – *Jalousie* (1933-1935), *Combat avec la mort* (1915), *Cendres* (1925), *Femmes sur le pont* (1935) –, soit réinterprétées dans les gravures, comme *Le cri*, *Le vampire*, *Baiser*, *Madonna*. L'âpreté des grattages, incisions, empâtements, inscrits dans une ordonnance linéaire, fait place bientôt, avec une palette éclaircie, à des audaces très « bad painting ». Dans *Pris par surprise* et surtout *Éros et Psyché* et *La mort de Marat I* de 1907, à un moment de vive tension personnelle (« J'étais sur le point de basculer »), s'invente une écriture de l'urgence radicalisant des procédés déjà utilisés de projections, éclaboussures,

jetés de couleurs appliquées directement du tube sur la toile en longues traînées où la couleur se fait dessin dans un délitement aussi hardi que maîtrisé.

Cette exposition cherche ainsi à faire découvrir, aussi, « l'autre » Munch, celui du retour en Norvège. À Warnemünde d'abord, puis à Kragerø et Ekely, ce sont alors, dans une lumière éblouie, le déploiement de nouveaux coloris éclatants jusqu'à l'acidité, une fluidité libérée où la mélancolie le cède aux célébrations solaires et le développement d'une thématique élargie à de nouveaux paysages et aux nus masculins : *L'homme dans un champ de choux* (1916), *L'homme au bain* (1918). La franchise de la composition, le lâché de la touche, l'importance des blancs, un certain non fini, affichent, avec une souveraine « désinvolture » formelle, la liberté des corps et leur communion aux éléments. C'est d'ailleurs parfois dans la neige que l'artiste, se tenant de plus en plus à l'écart dans ses divers ateliers dont certains sont ouverts à toutes les intempéries, s'enferme alors dans le champ clos de la peinture. Farouchement solitaire, il se bat désormais avec ses seuls tableaux (ses « enfants ») qu'il punit et violente, leur imposant une véritable « cure de cheval » (cf. Jean-Louis Andral). Ce mépris de la forme et même de la survie de l'œuvre et l'attitude de l'artiste qui inscrit la mort dans ses propres créations inaugurent un débat singulièrement actuel.

C'est la lente emprise de cette mort que l'on perçoit dans l'ensemble d'autoportraits réalisés alors par Munch. L'exposition en présente dix. Les deux premiers, *Autoportrait à la cigarette* de 1895 et *Autoportrait en enfer* de 1903, témoignent – de l'apparition à l'hallucination –, d'états psychiques particulièrement aigus. Les suivants, après son retrait volontaire, renvoient à l'âpreté sourde d'un dialogue peintre-peinture acculé dans ses ultimes retranchements. Avec une arrogance souveraine parfois teintée de résignation tragique, l'artiste fait front, « placé devant la vision de l'instant qui l'emportera » (Joë Bousquet), laissant l'ombre tutélaire, si récurrente dans la *Frise de la vie*, imposer son emprise (cf. *Autoportrait à 2 h 15 du matin*, 1940-1944).

La version présentée ici est celle du musée Munch (1893), la toile conservée par la galerie nationale d'Oslo (1893) étant définitivement interdite de prêt depuis son récent vol.

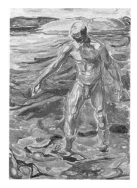

124
Edvard Munch
L' homme au bain
1918

Privilégiant l'exploration de l'arpenteur plutôt que l'investigation de l'historien, il s'est agi ici aussi pour nous « d'exposer » véritablement (à) des œuvres et (à) des artistes et, en les sortant des surdéterminations et des influences répertoriées, de leur prêter un regard d'aujourd'hui susceptible de décaper lectures et classifications.

À partir d'une conscience contemporaine relayée dans le catalogue par la contribution d'artistes vivants, dont la fulgurance plus vagabonde que la stricte interprétation académique éclaire, pour eux-mêmes et pour nous, l'apport toujours « nécessaire » des cinq figures retenues ici, cette exposition a préféré au panorama équilibré la singularité et l'altérité, à l'intérieur même d'une œuvre. En choisissant des artistes d'une certaine marge (y compris de l'avant-garde du moment puisque, à part le fauvisme et l'expressionnisme, on ne croise ici ni cubisme, ni abstraction, ni dadaïsme, ni surréalisme, etc.), elle fait la place à des non-alignés, anarchistes, incurables, aventuriers irréductibles, qui ne craignent ni les plus grands exils, ni cette lumière qui, « du monde et du ciel », autorise, au risque de la brûlure, l'illumination. Elle voit dans cette singularité des extrêmes le critère d'élection d'une modernité toujours contemporaine.

Cette exposition, conçue et réalisée avec Jean-Louis Andral et Odile Burluraux, a sollicité de nombreux concours. J'aimerais mentionner d'abord les membres du Conseil scientifique avec qui le dialogue privilégié a été particulièrement éclairant et remercier amicalement chacun d'eux : Tuula Arkio, Arne Eggum, Olle Granath, Allis Helleland, Lena Holger, Knud W. Jensen, Kerttu Karvonen-Kannas, Gunnar Kvaran, Soili Sinisalo, Tone Skedsmo.

Elle n'aurait pu avoir lieu sans la grande générosité des prêteurs institutionnels et privés dont la contribution a été parfois tout à fait exceptionnelle comme celle du musée Munch et de la galerie nationale à Oslo, de la collection Rasmus Meyers de Bergen, du musée national de Stockholm, des musées d'Art de Malmö et de Göteborg et du musée de l'Ateneum de Helsinki.

Elle a bénéficié du concours bienveillant et averti des différents membres du Conseil nordique dont la liste figure ci-dessus et à qui nous adressons toute notre gratitude, en particulier à messieurs Björn Fredlund et Carl Henrik Svenstedt.

Nous sommes particulièrement reconnaissants aux représentants à Paris des divers pays concernés qui ont bien voulu se montrer attentifs à notre initiative et la soutenir étroitement : S. Exc. monsieur Peter Dyvig, ambassadeur du Danemark, S. Exc. monsieur Antti Hynninen, ambassadeur de Finlande, S. Exc. monsieur Sverrir Haukur Gunnlaugsson, ambassadeur d'Islande, S. Exc. monsieur Reginald Norby, ambassadeur de Norvège et S. Exc. monsieur Örjan Berner, ambassadeur de Suède. Les directeurs des Services et des Centres culturels nordiques à Paris ont apporté également une contribution essentielle, notamment pour l'organisation des manifestations annexes. À cet égard, nous tenons à remercier chaleureusement monsieur Uffe Andreasen, conseiller culturel et de presse près l'ambassade du Danemark, monsieur Mika Koskinen, attaché culturel près l'ambassade de Finlande et monsieur Kimmo Pasanen, directeur de l'Institut finlandais, monsieur Thorbjörn Jónsson, premier secrétaire près l'ambassade d'Islande, monsieur Rune Aasheim, conseiller culturel près l'ambassade de Norvège, madame Sonja Martinson Uppman, conseiller culturel près l'ambassade de Suède et directeur du Centre culturel suédois.

Cette réalisation a trouvé un concours efficace et engagé auprès de nombreux collaborateurs de la direction des Affaires culturelles de la Ville de Paris, de Paris-Musées et du musée d'Art moderne. Nous leur adressons une particulière reconnaissance.

« VISIONS du nord » sera un hommage aux pionniers Pierre Gaudibert et Pontus Hulten, qui avaient ici même réalisé, en 1971, *Alternative suédoise*, avec une première présentation de la jeune scène autour de Stockholm à laquelle participait l'artiste Ola Billgren aujourd'hui co-auteur du catalogue. Celui-ci a bénéficié de contributions d'historiens, historiens d'art, universitaires, critiques et artistes. Qu'ils trouvent ici l'expression de nos amicaux remerciements pour leur éclairage déterminant.

S. P.

18

STIG STRÖMHOLM
Les pays nordiques au tournant du siècle

Vus de loin, aux yeux d'une Europe encore étroite et fermement axée sur Paris, Londres, Berlin et Rome, les pays scandinaves, tels qu'ils émergent, vers 1900, de la nuit préindustrielle semblent constituer une unité, sinon politique du moins intellectuelle et culturelle. Le public cultivé français, anglais, allemand, italien, découvre un nouveau monde révélé par Ibsen, Strindberg, Björnson ou par d'autres, plus jeunes, comme Hamsun et Selma Lagerlöf, ou encore redécouvre Kierkegaard.

À distance, le Danemark, la Finlande, la lointaine Islande, la Norvège et la Suède paraissent exprimer des idées et des attitudes semblables sinon identiques. L'amour de l'exotisme aidant (celui qui contribue, à peu près au même moment, à la découverte de la littérature russe), on croit vaguement avoir découvert une âme scandinave, brumeuse, mélancolique, profonde, passionnée à la *René*. Le cadre de ces rêveurs et de leurs rêveries, on se l'imagine sombre, hivernal, froid, brumeux, partagé entre mer, montagnes et forêt.

Vus de plus près, aux yeux d'observateurs qui se sont donné la peine d'étudier sur place paysages et villes, maisons, jardins et habitants, et de pénétrer dans l'expérience collective vécue par les peuples nordiques, ces cinq pays présentent des différences bien plus importantes que des ressemblances souvent superficielles et dues au hasard.

Y a-t-il, vers la fin du XIXe siècle, une identité nordique assez significative pour qu'il soit justifié de considérer l'apport intellectuel et artistique de ces pays comme l'expression d'une culture et d'une mentalité ? Examinons les données historiques et le cadre dans lequel se situent les contributions nordiques à la littérature, la musique et l'art européens dans les années 1900.

Il est évident que tous les pays nordiques participent à ce qu'on peut appeler une destinée géographique commune : dans la mesure où le climat, le sol, l'architecture des paysages ont une incidence réelle sur l'homme, il est permis de conclure, sans trop se référer à Montesquieu, qu'il y a des éléments culturels communs. Toutefois, la différence entre les conditions de vie au Danemark et dans les provinces méridionales de la Suède d'une part, les régions forestières et montagneuses du nord de la péninsule scandinave et de la Finlande d'autre part, est aussi importante, quant à la vie quotidienne des habitants, que celle qui existe entre un Français de Bretagne ou de Normandie et un Italien ou un Espagnol.

Par rapport à la Bretagne ou à l'Écosse, le sud-ouest de la région nordique ne présente, au fond, qu'une différence de degrés du point de vue du climat et des conditions matérielles d'existence. La « destinée géographique » commune des peuples nordiques ne se rapporte pas uniquement à la nature en tant que telle, mais comporte aussi un élément moral, l'éloignement de ce qu'il est encore, non sans réserves, convenu d'appeler le centre : on vit dans la périphérie. Pour cette raison, certaines structures sociales, certains éléments constitutionnels et idéologiques qui avaient disparu dans les royaumes germaniques en Allemagne, et en France dès la période des premiers témoignages écrits, se sont maintenus en Scandinavie et ont offert à l'Église, au droit romain et aux idées de l'Europe continentale, une résistance invaincue.

Au cours des siècles qui précèdent l'entrée des pays scandinaves dans la communauté chrétienne du Moyen Âge, à titre de membres payants de plein droit, il existait un monde norois, avec un sentiment assez développé d'unité, fondé, un peu comme le « panhellénisme » encore incertain des Grecs d'Homère, sur des liens de parenté ethnique et linguistique, une religion commune dans ses traits principaux, des institutions politiques semblables et un héritage similaire de traditions culturelles. À cet héritage s'ajoutèrent, au fil des siècles, les alliances des maisons royales et aristocratiques, les grandes expéditions guerrières et commerciales qu'on préparait ensemble, un commerce internordique considérable.

Si nous insistons sur cette idée d'un héritage norois essentiellement commun, c'est parce que, réel ou artificiel, vrai ou rêvé, il a joué un rôle fondamental pour l'identité scandinave à travers l'histoire moderne. Le « vieux norois » dans cette révolte et cette protestation contre une tradition devenue routine, qui est un des éléments principaux du mouvement intellectuel de la fin du siècle, est aujourd'hui l'une des cibles des jeunes générations.

En effet, pour dépeindre sur un plan général le climat intellectuel d'où vient – et contre lequel se retourne – l'œuvre d'un Munch ou d'un Strindberg, il est nécessaire d'évoquer l'héritage norois.

Sous le coup des catastrophes militaires et politiques qui arrachent au royaume suédois la Finlande, partie intégrante du pays depuis 700 ans, représentant un tiers du territoire et de la population, les Suédois se replient sur leur héroïque passé norois : de la poésie à l'art, les Vikings sortent, armés jusqu'aux dents, de leurs tumuli

(n'inspirant, d'ailleurs, pas seulement les Scandinaves – *Le cœur de Hialmar* de Leconte de Lisle est le plus bel exemple du succès du genre norois en France).

Au Danemark, où l'époque napoléonienne fut également une ère de désastres nationaux, on cherche aussi dans le passé norois l'inspiration et la consolation dont on a besoin. Il en est de même, quoique pour des raisons différentes, de la Norvège et jusqu'à nouvel ordre – en attendant le nationalisme finnois fondé sur la tradition orale et populaire rattachée aux chansons du *Kalevala*, donc sur un héritage purement finnois – des classes supérieures du grand-duché russe de Finlande, dont la majorité était encore dans la seconde moitié du siècle d'origine et de langue suédoises.

Entre 1810 et 1860, les peuples nordiques ébauchent l'idée d'un monde et d'un caractère spécifiquement nordiques, d'une unité politique et idéologique des pays scandinaves, inventant une architecture noroise, des arts décoratifs, une peinture et une sculpture vikings. Les pays nordiques se couvraient en peu de temps de gares, d'écoles et d'hôtels de style viking. C'est surtout au Danemark que le réseau ferroviaire et l'hôtellerie ont contribué à cette architecture patriotique, car après les guerres dano-allemandes de 1848 et de 1864, le néogothique avec ses bourgs rhénans était devenu impossible. La Suède a été sur ce point plus éclectique.

Dans les vingt dernières années du XIX^e siècle les pays nordiques apportent leur contribution à une civilisation européenne qui se modifie et s'élargit sur un rythme de plus en plus fiévreux, avec des créateurs littéraires, musicaux et artistiques qui veulent se libérer des contraintes de la tradition classique et de la niaiserie bourgeoise. Ces pays représentent – « destinée géographique » et héritage norois plus ou moins communs à part – des structures sociales, des mentalités et des expériences très différentes. À cette époque, les tendances convergentes de toutes les sociétés industrialisées sont déjà là mais ne se manifestent pas encore dans toute leur force.

Dans les années que reflètent les œuvres d'art exposées ici, deux des pays nordiques viennent de traverser, traversent, ou se préparent à traverser des destinées dramatiques. Si l'histoire de ces pays est mesurée à l'aune de la France, de l'Allemagne, de l'Espagne ou de l'Italie, l'utilisation du mot « dramatique » pour les caractériser risque de faire sourire.

Car les pays nordiques ont cela de particulier que l'histoire s'y est déroulée sans rupture révolutionnaire réelle. Il est vrai qu'au Danemark, le mouvement européen de 1848 a provoqué, non sans émeutes – mais bien anodines –, un changement constitutionnel rapide. Toutefois, on ne saurait guère parler de révolution. Il est également vrai que la Finlande a connu une guerre civile sanglante après la chute de l'Empire russe, mais il semble justifié de dire que ce conflit a été en quelque sorte imposé au pays. La Norvège et la Suède sont des cas extrêmes. Il y a eu des coups d'État, mais aucune révolution.

Or, ce n'est pas nécessairement sur les barricades et dans les fusillades que la destinée d'une civilisation peut être qualifiée de dramatique.

Le Danemark fait son entrée dans le monde du XIX^e siècle sous le signe de catastrophes politiques, militaires et économiques : épuisé par les guerres napoléoniennes, mais fidèle jusqu'à la fin à l'alliance française, le pays est sanctionné par la perte de la Norvège, qui depuis 400 ans lui était rattachée en une union spécifique et qui, pauvre mais loyale, avait fourni à la monarchie des soldats, des navires et des matières premières importantes. Après 1815, l'État danois fait littéralement faillite. Les deux guerres successives de 1848 et de 1864 arrachent au Danemark ses provinces allemandes qui faisaient partie du royaume depuis le Moyen Âge. Le redressement de ce pays frappé par tous ces malheurs serait sans doute appelé, de nos jours, un « miracle danois ». L'après-guerre de 1815 voit un remarquable essor dans les domaines artistiques, littéraires et scientifiques. Les efforts pour élever le niveau d'instruction du peuple – soutenus par des mouvements de réveil religieux à l'origine notamment des écoles pour adultes –, le travail tenace pour mettre en valeur les terres fertiles du pays et, enfin, une évolution industrielle tardive mais efficace, transforment en deux générations ce pays appauvri et ravagé en une nation prospère. Tout n'est pas idyllique dans le tableau. La monarchie danoise avait été, pendant deux siècles, la plus autocratique d'Europe occidentale (quoique bien servie par des fonctionnaires instruits et essentiellement respectueuse du droit traditionnel), et le passage au régime constitutionnel et parlementaire n'alla pas sans des tensions assez vives. Comme partout dans la société moderne, les conflits entre ouvriers et patrons projettent leur ombre quelquefois menaçante sur un monde

où la bourgeoisie libérale de Copenhague est l'élément prédominant de la vie intellectuelle.

Le redressement de la Norvège, sortant d'une dépendance totale à la monarchie danoise pour se retrouver dans une alliance personnelle bien plus libre avec un nouveau grand frère, la Suède – qui n'avait, toutefois, aucune ambition d'exercer sur son voisin occidental l'influence massive caractéristique de la domination danoise, entraînant une « danification » profonde de la langue écrite et parlée par les classes instruites – est également remarquable. Le XIXe siècle norvégien mérite le terme d'explosion dans presque tous les domaines : c'est comme si ce pays se réveillait brusquement après des siècles de léthargie. Grieg, Ibsen, Munch sont les fruits de cette floraison. L'évolution norvégienne est aussi caractérisée par des réformes décisives de l'instruction publique, des sursauts religieux puissants, des impulsions dans tous les domaines venant du Nouveau Monde vers lequel s'oriente une émigration fort importante [1], et par un développement économique rapide. La « couleur locale » norvégienne est due en partie à la structure sociale du pays : aucune aristocratie ou presque, une bourgeoisie peu nombreuse, une élite de fonctionnaires et de pasteurs essentiellement conservateurs et conscients de leur valeur – c'est le monde d'où viennent Munch et Grieg –, une forte classe de paysans libres. Par ailleurs, le nationalisme, qui conduit à la création d'une nouvelle langue, composée surtout d'éléments dialectaux, à des revendications d'autonomie totale vis-à-vis de la Suède et à la dissolution de l'Union en 1905, est peut-être l'élément le plus important de la couleur locale norvégienne.

Aux yeux des Suédois, la Finlande a souffert pendant un siècle sous l'autocratie russe. Cette interprétation est devenue, y compris en Finlande, ou du moins dans les classes supérieures de langue suédoise, dominante – mais seulement assez tard, vers la fin du XIXe siècle, sous l'influence de mesures brutales de russification des derniers tsars. Or, c'est au moment où la Finlande a cessé d'être une province éloignée, un peu exotique, rurale et souvent négligée du royaume de Suède, que ce pays a pu retrouver une identité nationale et un caractère propre. Vers le milieu du siècle, des groupes importants d'intellectuels se mettent à chercher, étudier, divulguer – et si nécessaire inventer – ce qu'on peut recueillir de traditions et de littérature proprement finnoises.

À leurs yeux, la dépendance de l'Empire russe offrait une certaine protection contre l'ancienne hégémonie intellectuelle suédoise. Une tension se développe peu à peu entre l'aristocratie, la haute bourgeoisie, la majorité du clergé et des universitaires, essentiellement suédois de langue, et les « fennomanes ». Ces derniers trouvent des sympathisants parmi les jeunes et dans la classe moyenne croissante de langue finnoise : ils ont l'avenir pour eux. Vers la fin du siècle, le sentiment d'être une élite minoritaire, fin de race et menacée (sentiment nourri, dans les milieux littéraires et artistiques par l'école décadente), apparaît dans la littérature finlandaise d'expression suédoise. Cette situation n'est pas sans importance pour qui veut comprendre l'œuvre de Helene Schjerfbeck et d'Akseli Gallen-Kallela.

Nous en venons enfin à la Suède qui pourrait s'accuser d'avoir gaspillé un héritage magnifique, qui possède à la fois l'expérience la plus riche et la plus complexe dans plusieurs domaines, surtout celui de la politique. La Suède a connu depuis le début du XVIIe siècle une évolution constitutionnelle originale, ressemblant à bien des égards à celle de l'Angleterre : c'est un pays profondément aristocratique, mais les États généraux – qui ne seront remplacés par un parlement bicaméral qu'en 1866 – comportent non seulement la noblesse, le clergé et la bourgeoisie, mais aussi les paysans, libres depuis toujours et actifs dans la politique nationale. Tout ce qui vient d'être dit sur les autres pays nordiques – instruction primaire, réformes agraires et économiques, réveils religieux, émigration, développement industriel – est également vrai pour la Suède, mais l'idée d'une « explosion » ne s'impose pas. Le rythme reste mesuré : c'est peut-être sur ce fond qu'il convient de voir et d'interpréter les éruptions littéraires et artistiques du volcan que fut Strindberg...

Stig Strömholm, professeur de droit, est ancien recteur de l'université d'Uppsala

1.
Dans les années 1884-1920, 420 000 personnes émigrè-rent, sur une population moyenne d'environ 2 millions ; ajoutons que les chiffres suédois et finlandais sont comparables et que l'émigration danoise est nettement inférieure.

OLLE GRANATH
La lumière, seulement ?

Depuis bientôt deux décennies, plusieurs expositions ont été consacrées à la peinture nordique de la fin du siècle dernier et du début de celui-ci ; elles ont en commun d'avoir mis l'accent sur une certaine lumière, cette nuit d'été nordique qui ne se laisse pas engloutir par les ténèbres, les vastes espaces où l'on ne perçoit aucune présence humaine, le paysage inhabité, promesses d'aventures et d'exotisme et par là même expérience romantique intense.

1.
Dans la collection
« Format »,
publiée au Danemark
par les éditions
Bløndal.

Salvador Dali pour qui un peintre originaire des pays du Nord était aussi impensable qu'un peintre venant des tropiques, aurait eu quelque raison de s'étonner de cette reconnaissance de l'art nordique. En d'autres termes, sans la Méditerranée, sa lumière et ses fondements classiques, pas d'art possible. Autant Dali était lucide quand il s'agissait d'explorer les profondeurs du subconscient, autant il était prisonnier de

* Näcken
(L'Ondin)
Erik Johan Stagnelius
(1793-1823)

ses préjugés face à un art puisant à d'autres sources que les siennes.

La lumière et la perception de la nature, si caractéristiques des pays du Nord, ont fourni à l'art une source d'inspiration tenace, mais il n'est pas possible de définir la peinture de cinq pays pendant cinquante ans de façon aussi réductrice. Il y a donc lieu de se féliciter de ce que le musée d'Art moderne de la Ville de Paris organise aujourd'hui une exposition et choisisse à cette occasion des artistes et des œuvres cherchant à montrer d'autres aspects. Et comme si souvent, quand il s'agit de réviser des valeurs reconnues et de faire apparaître de nouvelles problématiques, ce sont les artistes qui s'avèrent être les plus attentifs. C'est ainsi que depuis dix ans nous avons pu lire les propos de Georg Baselitz sur Carl Fredrik Hill, ceux de Per Kirkeby au sujet de Peter Balke et les textes de Nikolai Abildgaard, Ola Billgren et Paul Osipow concernant Vilhelm Hammershøi [1]. Ces courts essais posent le problème des relations entre ces œuvres artistiques et l'époque contemporaine. Encore une fois, il se confirme qu'une grande part de l'art de notre temps et l'idée que nous nous faisons de nous-mêmes ont été préfigurées en marge de ce qu'habituellement nous désignons comme « la percée moderne ».

Les cinq artistes réunis ici ont ceci en commun qu'aucun d'eux n'a vraiment adhéré à l'un des mouvements d'opposition à la peinture académique qui caractérisent la situation artistique dans les pays nordiques à la fin du XIXe siècle. Ils étaient tous les cinq des opposants,

mais ils ne combattaient pas en militants. Il s'agissait plutôt d'attitudes individuelles. Ils recherchaient la solitude et la singularité, tout en réclamant de la société une réelle compréhension. Leurs rapports avec l'histoire et la tradition étaient ambigus. Leur travail radicalement novateur était en même temps fortement imprégné, dans ses formes et sa pensée, de tradition. Il s'agissait autant de réécrire l'histoire que d'en écrire une nouvelle.

Notre époque a été fascinée par la faculté qu'ont montrée ces cinq peintres d'approcher au plus près ou même de transgresser les limites à la fois de l'humain et de l'art. Hill est allé très loin au-delà de ces limites pour plonger dans une folie qui libéra en lui une énorme puissance créatrice et l'amena à nous montrer des mondes que nous ne soupçonnions même pas. Lorsque les limites du naturalisme se firent trop contraignantes, Strindberg simula – en partie avec la complicité de l'absinthe – la déraison qui lui apporta une autre perception de lui-même et de la condition humaine. Quand la plume hésitait à formuler ces connaissances nouvelles, il avait recours au couteau et aux couleurs : il ne peignait pas pour se détendre après le travail d'écriture, il peignait quand il ne pouvait plus écrire.

> « Pauvre vieillard, pourquoi jouer : cela peut-il dissiper les souffrances ? »*

Avec une impudeur qui n'avait pas d'équivalent, Munch a dévoilé les luttes que se livrent les passions à l'intérieur de l'homme, « le pouvoir d'exiger et la nécessité de renoncer », pour citer à nouveau les mots du poète Erik Johan Stagnelius. Les deux artistes finlandais choisis ici ont à peu près le même âge, mais ils empruntent des chemins totalement différents. Helene Schjerfbeck creuse de plus en plus profondément l'image d'elle-même jusqu'au moment où il n'en reste que le dernier souffle qui chuinte au bord de la mort, et l'on peut se demander si quelqu'un n'a jamais été aussi proche de la mort, dans ce qui est encore vivant, que cette artiste dans ses derniers autoportraits. Gallen-Kallela est l'homme moderne qui tente de renouer avec le passé mythique de la Finlande tel qu'il a pu le découvrir dans le Kalevala, poème épique, national et romantique. Après avoir épuisé ces possibilités, sa puissance créatrice se tarit et il fuit aux tropiques. Là, au cœur de l'Afrique, il peint la savane et ses animaux, usant d'une palette flamboyante, aussi éloignée que possible des archétypes finlandais qu'il avait représentés jusque-là.

Ces cinq artistes appartiennent à une époque

qui voulait qu'artistes et intellectuels abandonnent pendant des périodes plus ou moins longues leur mère patrie, pour aller chercher sur le continent, culture et inspiration. Grâce au chemin de fer, il était plus aisé de quitter les pays du Nord et de se déplacer dans toute l'Europe. Les petites capitales nordiques étaient peu cosmopolites, et les événements culturels avaient un caractère purement national. La pression sociale était rigoureuse et l'artiste y était confronté. Il fallait réussir. La qualité artistique importait peu, seule comptait la réussite matérielle. Si l'on avait vendu ses œuvres à l'étranger ou si l'on revenait avec une médaille du Salon de Paris, on pouvait escompter une reconnaissance également chez soi. Mais à revenir aussi pauvre et inconnu qu'on était parti, on s'exposait à l'indifférence de la société.

Choisir l'exclusion et la vie de bohème, tout en étant critique à l'égard de la société d'où l'on était issu, ne signifiait pas que l'on était insensible aux attraits de la réussite matérielle. Être reconnu vous réhabilitait aussi aux yeux de parents sceptiques. Une partie des tensions intérieures de Hill provenait de son besoin de prouver à sa famille que le choix d'une carrière artistique n'avait pas été vain. Chez l'homme de lettres Strindberg, ce rapport ambigu au monde est bien documenté. Il avait beau fustiger la société, cela ne l'empêcha jamais de se plaindre du manque de considération que lui manifestaient ceux-là mêmes auxquels il lançait ses flèches.

On pourrait sans doute à l'aide de nombreuses remarques contradictoires tenter de cerner la génération d'artistes dont nous rencontrons ici cinq représentants. Exclusion et réussite sociales, romantisme national et internationalisme, modernité et tendances archaïsantes, naturalisme et symbolisme, fréquentation des villes et romantisme des campagnes, la liste des particularismes pourrait être longue mais, telle quelle, elle doit suffire à donner une idée des antagonismes qui ont produit ces artistes. La nouveauté était que cette génération vivait avec ces tensions et les assumait entièrement.

Que voyons-nous d'autre dans cette exposition que cette fameuse lumière nordique ? Nous découvrons des artistes élevés dans un monde où les hommes sont séparés par de longues distances ; où la majorité de la population habite encore en dehors des villes, où la culture nationale repose sur des fondements fragiles comparés à ceux du reste de l'Europe. Le Nord a, de plus, sa propre métaphysique, sa propre relation à Dieu.

Cela s'explique en partie par une Réforme qui n'avait pas tant à faire avec le commerce des indulgences ou les débauches papales, qu'avec le besoin de rois peu fortunés de mettre la main sur l'or et l'argent des églises et des couvents. Cette pauvreté était partiellement le résultat de guerres interminables entre les pays nordiques. Le peuple n'eut guère besoin de se voir privé de sa foi catholique ; il fut surtout privé d'une illusion solide. La tristesse qui s'empara du monde classique lorsque retentit l'annonce de la mort du grand Pan eut pour écho, dans les îles du Nord, l'appel désespéré à Dieu.

Les changements intervenus dans l'art nordique vers la fin du XIX^e siècle ont d'abord été décrits par rapport à la situation européenne, notamment française. C'était une approche timide de la peinture en plein air dans laquelle Courbet, Corot et l'école de Fontainebleau ont joué un rôle plus important que celui des impressionnistes ; leur façon en effet de réduire la peinture à une question de lumière ne correspondait pas à ce que les Nordiques souhaitaient raconter ou décrire. C'est pourquoi quelqu'un comme Bastien-Lepage pouvait faire écran entre les artistes du Nord et l'impressionnisme le plus radical. Pourtant le réalisme que Baudelaire désignait comme « moderne » et que nous trouvons chez Manet, attirait Hill. Si l'on veut définir les rapports de la peinture nordique avec l'art et la réalité, il faudra sans doute chercher en dehors de l'une des influences exercées par le XIX^e siècle français, si riche en événements.

À la fin du XIX^e siècle, les pays du Nord vivent une transformation socioculturelle sans équivalent dans le reste de l'Europe. Parmi la population qui ne mourut pas de faim et qui n'émigra pas aux États-Unis au cours des années de disette de la seconde moitié du XIX^e siècle, la majorité d'entre elle s'établit dans les villes. En quelques années ces pays évoluèrent de nations paysannes en pays urbanisés avec une industrie florissante. Jusque-là les villes ressemblaient à de gros villages avec quelques rares palais construits en pierre. La civilisation urbaine, fréquente dans le reste de l'Europe depuis le Moyen Âge, était inconnue dans le Nord.

En l'espace d'une ou deux générations, les conditions de vie se transformèrent radicalement et, ainsi, naquit le regret des temps révolus, d'une campagne où les heures du jour et les saisons jouaient un tout autre rôle que dans la ville. Les impressionnistes quittaient le milieu urbain familier pour se rendre dans les petits villages le long de la Seine et s'y livrer en paix à cette alchimie

de la lumière et des couleurs qui les préoccupait.
Les artistes du Nord étaient à la recherche d'un monde
que leurs parents avaient été contraints d'abandonner.
Ils sortaient des villes dans leurs beaux costumes de lin
blanc, leurs longues crinolines, une ombrelle à la main.
Ils se promenaient le long des côtes et des baies et,
dévêtus, adoraient le soleil sur les rochers ;
ils contemplaient ce que leurs ancêtres avaient rarement
vu quand ils se tenaient là avec leur charrue, leur faux
et leurs instruments de pêche, le regard tourné vers l'eau
ou le sol nourricier.

Cette tension psychologique qu'engendra vers la fin
du XIXe siècle dans les pays du Nord, la migration de
la campagne vers la ville, n'est pas encore résolue à
la veille du deuxième millénaire. Fuir de la ville, se réfugier
à la campagne, hiver comme été, demeure un désir
partagé de chaque homme du Nord. Ce n'est pas seulement
la nature qui l'appelle mais aussi la solitude. Il est facile
de constater que nous ne sommes jamais devenus
de vrais citadins, à voir le peu de cafés et de lieux
de convivialité existants dans les villes, même si
cette situation s'est récemment améliorée.

Il y a peu de descriptions de cet homme en partance
plus pénétrantes que le portrait que Strindberg nous a
laissé de l'inspecteur des pêcheries Borg dans son roman
Au bord de la vaste mer. Les œuvres d'Edvard Munch
qui nous montrent la foule déambulant le long de
la principale artère de Christiania, l'avenue Karl Johan,
nous transmettent, entre beaucoup d'autres choses,
l'image de l'incapacité de ces nouveaux citadins
à s'adapter à une vie urbaine.

L'utilisation de la photographie par Munch, aussi
bien que par Strindberg, est une expression de ce conflit
entre une vision réaliste, pour ne pas dire scientifique
de la nature, et une volonté de décrire ce qui échappait
à la balance et aux instruments de mesure. L'invention
de l'appareil photographique et de l'émulsion
photographique appartenait au domaine des sciences,
mais les deux artistes semblent avoir été attirés par
la capacité de cette technique, encore rudimentaire,
à regarder derrière la surface et à dévoiler l'inattendu
au sein du familier. La photographie les délivrait pour
un moment des angoisses de la création et, en même
temps, ces artistes constataient que cette méthode
soi-disant objective de reproduire une image était pleine
de surprises.

Le passage rapide de la campagne à la ville peut
probablement expliquer l'emprise que le réalisme a gardé
sur les artistes nordiques. Ils conservent le regard
pragmatique du paysan et du pêcheur ; la nature était
jugée d'après sa faculté d'assurer un moyen de subsistance.
Poussée à l'extrême, cette remarque explique sans doute
pourquoi les peintres nordiques n'ont jamais été
entièrement conquis par l'abstraction dont témoigne
l'impressionnisme d'un Monet ou d'un Seurat.
On était plus enclin à utiliser l'abstraction pour sonder
les états d'esprit que ces temps de rupture provoquaient
chez les hommes.

On peut naturellement se demander si Stagnelius
aurait posé la question qui sert d'exergue à cette étude,
s'il avait su ce qui attendait ses compatriotes dans
le courant du siècle, cette question restant aussi
rhétorique que celle du poète romantique. Il est clair
que l'artiste nordique ne pouvait cesser de jouer
des tonalités déterminées par les expériences et
les conditions propres aux pays nordiques.

Traduit du suédois par Carl Gustaf Bjurström
Olle Granath est directeur des musées nationaux de Stockholm

RÉGIS BOYER
La percée moderne en littérature

En matière de littérature, le grand événement aura été la percée moderne (*det moderna genombrottet* en suédois), cet extraordinaire élan qui aura saisi le génie nordique vers 1870, sous l'énergique impulsion du critique danois Georg Brandes. La Scandinavie, au sens large, qui dormait depuis son prestigieux Moyen Âge (lequel avait été une affaire islandaise avant tout), avait traversé les siècles classiques avec une manière de nonchalance, s'était ensuite intéressée au romantisme de façon non négligeable mais sans véritable révélation hormis le cas isolé de Hans Christian Andersen.

Sous la pression des nombreux mouvements « rationalistes » nés en France et en Grande-Bretagne – réalisme, mais aussi positivisme, critique religieuse, naturalisme, utilitarisme, darwinisme, marxisme, etc. –, parce que s'établissait ainsi une correspondance entre le « génie » scandinave et cette volonté ambiante de comprendre et d'expliquer, d'une part, de rompre avec les habitudes trop sentimentales, d'autre part, tout le Nord s'enflamme et, dans un élan de hardiesse et de liberté qui aura rarement été égalé, nous propose de grandes œuvres universellement connues : le Danois Jens Peter Jacobsen, le Suédois August Strindberg, le Norvégien Henrik Ibsen, pour ne retenir qu'eux. La nouveauté était telle que la plupart des grands artistes ou écrivains nordiques qui suivirent cette voie durent s'exiler : certains, comme Strindberg, un bon nombre de fois, d'autres, comme Ibsen, pendant vint-sept ans ! Mais nous y aurons gagné *Niels Lyhne* (1880), *Une maison de poupée* (1879) ou *Mademoiselle Julie* (1889).

Pourtant, si cette poussée de violence devait avoir un effet libérateur sans précédent dans le Nord, si, réellement, elle imposait la Scandinavie sur la scène littéraire occidentale, elle avait été trop brusque et radicale pour ne pas provoquer, une vingtaine d'années après, une vive réaction. C'est pourquoi, à partir de 1890 environ, on voit naître dans le Nord des mouvements dits *nittitiotal* en Suède, *halvfemserne* au Danemark (les deux termes ont le même sens : des années 90) qui se définissent d'abord comme un refus du *genombrott* et une volonté de retour au sentiment, à la mystique, à l'inconscient.

Cela se manifesta d'abord, en littérature, par une étonnante renaissance du lyrisme – le drame et le roman avaient occupé le premier plan pendant le *genombrott* – avec de très grands noms comme ceux du Danois Sophus Claussen ou du Suédois Gustaf Fröding. L'idéalisme, en même temps, reprenait ses droits, non seulement parce que des écrivains comme le Norvégien Sigbjørn Obstfelder revenaient à une vision éthérée des relations humaines et à une quête de l'idéal qui devait mener à l'échec, mais encore en raison du fait que la mystique, une religiosité vague si caractéristique du Nord, retrouvaient leurs droits, chez les Islandais tel Helgi Péturs mais aussi dans l'œuvre du Suédois Vilhelm Ekelund. C'est aussi pourquoi les théories du symbolisme français (1886) trouvèrent immédiatement écho chez l'Islandais Einar Benediktsson par exemple, tout comme un catholicisme rénové, pour ainsi dire, justifiait les beaux ouvrages du Danois Johannes Jørgensen. Les romans historiques du Suédois Verner von Heidenstam résument assez bien ce point : libérer l'être humain de ses fanatismes et superstitions au nom de la raison pratique, soit, mais à quelle fin ?

Les attitudes « fin de siècle » se développèrent dans le Nord, à peu près pour les mêmes raisons et selon les mêmes modalités qu'en France, et les mots d'ordre de la Décadence connurent de fervents adeptes en Scandinavie, comme le Suédois Hjalmar Söderberg. Les assises immémoriales étaient ébranlées en profondeur, il fallait bien manifester les traces de cette dégradation ! Temps de désarroi, sans conteste, temps à la fois de recherches (les drames de l'Islandais Jôhann Sigurjônsson ou les fresques de son compatriote Gunnar Gunnarsson) et de refus : on ne peut, par exemple, « expliquer » l'œuvre multiple et souvent contradictoire du grand Norvégien Knut Hamsun au moyen d'une analyse purement factuelle. Ce qui fait la force de son héros si célèbre, c'est d'abord son intense pouvoir de rêverie. On peut insister sur un point qui paraît emblématique : au tournant du siècle, les esprits créateurs dans le Nord n'ont pas vraiment admis l'un des caractères majeurs de la modernité (industrielle en l'occurrence), cette évolution vers une société de masse, cette prolifération des grandes métropoles où l'anonymat devient la marque de l'individu. On retrouvera ainsi cette angoisse dans une certaine obsession de l'autoportrait dont témoigne l'œuvre de Helene Schjerfbeck mais que connaissent aussi bien Strindberg (notamment en littérature) et Edvard Munch – comme s'il s'agissait de sauver l'Homme en face de la masse montante. Cette attitude commune, au demeurant, à tout le monde occidental, aura pris dans le Nord une acuité ou une intensité saisissante. Est-ce parce que l'atmosphère est plus rare, que les traditions demeurent plus vivaces, que la foule est plus limitée ? Il reste que les échos s'y font toujours plus sonores qu'ailleurs !

À moins qu'il ne faille voir dans une autre tendance, fort intéressante également, de cette fin de siècle et à laquelle on donne le nom de néoréalisme, une sorte de recherche de synthèse entre les deux attitudes – *genombrott* et retour à l'idéalisme. Ce mouvement est remarquable car il aura tenté de concilier les deux pôles extrêmes de l'inspiration nordique : d'un côté, la passion du fait vrai et aisément démontrable, de l'autre, la propension à dépasser les apparences. Ainsi, entre autres, du Norvégien Hans E. Kinck. Les romans de son compatriote Gabriel Scott se prêteraient mal à une caractérisation tranchée, de même que les poèmes « bibliques » du Suédois Karl Erik Karlfeldt ou les fresques « primitives » du Norvégien Olav Duun. D'une certaine façon l'œuvre du Danois Martin Andersen Nexø, orientée pourtant par une idéologie communiste, n'échappe pas à cette volonté de voir plus loin que ce que dictent les apparences. Strindberg encore le savait bien qui a tant aimé les paysages marins et qui se passionnait pour la mer démontée : spectacle de nature, bien entendu, mais saisi en dehors des stéréotypes d'une analyse de type matérialiste. Lorsqu'un peu plus tard, le Finlandais Akseli Gallen-Kallela surgit sur la scène, c'est bien la nature qui le passionne. Mais il va de soi que l'on ne saurait dire de ses tableaux de « nature » qu'ils sont « réalistes » : une quasi-incapacité chez tous ces artistes, à ne donner à voir que ce qu'un appareil photographique capterait, par exemple, est assurément l'un de leurs mérites les plus signifiants.

Nul étonnement si la religion également fait un retour en force après un temps de négociation, voire de dérision. Des Norvégiens comme Johan Falkberget ou Olav Bull, un Danois nommé Johannes V. Jensen (injustement méconnu chez nous), ou un pur mystique comme le Norvégien Olav Aukrust, témoignent de ce que les sciences dites exactes ne suffisent pas à combler un cœur d'homme. La meilleure illustration de cela est certainement apportée par la Norvégienne Sigrid Undset dont l'œuvre romanesque et les essais proposent une sorte de vision claudélienne de la vie : ses personnages vont à Dieu par la force des choses. Strindberg avait pressenti cette approche dans ses drames dits itinérants (ou, à tort, mystiques), comme *Le chemin de Damas* ou *La grand-route*.

En réalité, à qui voudrait se familiariser avec cet étrange – pour nous – état de fait ou avec cette mentalité assez peu accordée à nos habitudes, il faudrait conseiller de relire l'œuvre de la Suédoise Selma Lagerlöf : elle est capable de « tableaux » parfaitement réalistes comme le sont bon nombre de ses contes ou peut donner dans la mystique la plus pure (ainsi *Une histoire de manoir*), mais l'essentiel de son talent tient à un équilibre entre ces deux tendances. À lire *Jérusalem*, on saisit que la balance est admirablement maintenue entre vision directe du réel et sens de la profondeur du monde, comme eût dit Nietzsche à l'époque.

Vers 1910, et pour une assez longue période – jusqu'à la Seconde Guerre mondiale en fait – il est permis de considérer que le Nord cherchera, un peu confusément, surtout parce que les assises de notre culture occidentale, là comme ailleurs, sont menacées, à s'engager dans les multiples voies de la modernité, en accord avec les développements que connaissent son histoire, son économie et sa société. On sait que le fer de lance de l'évolution présente tient à la technique, à l'emprise de plus en plus écrasante qu'elle aura exercée sur notre univers. On n'oublie pas davantage que les pays du Nord se seront progressivement installés à la pointe de cette évolution où ils se situent toujours.

N'ayant pas pris part aux grandes conflagrations mondiales de notre siècle, le Nord ne s'est pas trouvé directement concerné (sauf exceptions) par les conflits, mais il ne pouvait pas ne pas réagir aux tragiques questions qui se posaient à l'humanisme et donc à l'art occidental. La crise de 1914-1918 a été vécue aussi en Scandinavie, il faut le préciser. Ses productions littéraires des cinquante premières années de notre siècle sont emplies de visions de guerres et de révolutions, parfois plus convaincantes que sous d'autres latitudes puisque ces pays bénéficièrent d'un recul que nous n'avons pas. Le mouvement était lancé dès les années 1910 avec les Suédois dits « des années 10 » (*tiotalister* comme Sigfrid Siwertz, Gustaf Hellström, Elin Wägner et surtout Hjalmar Bergman) qui entendaient bien célébrer le monde moderne, mais qui, sous l'influence de Bergson, voulaient exalter le vitalisme et affronter l'actualité pour en dégager les traits pertinents. Ils étaient conscients de la crise, ils n'entendaient pas la nier. Ce n'est pas un hasard si Edvard Munch impose, pour ainsi dire, cette distorsion du réel qui se trouve aussi, en même temps, dans les romans du Suédois Pär Lagerkvist ou chez le poète de même nationalité Birger Sjöberg. Période d'angoisse, période de désespoir que l'écriture tente de dépasser par une sorte de catharsis de l'inspiration et de l'expression. Il y a accord quasi parfait non seulement avec les contes cruels

– comme il les intitule – de Pär Lagerkvist, mais aussi avec les émouvants poèmes de la Finno-Suédoise Edith Södergran qui trouvait si belles « toute chose morte/... un homme mort et une feuille morte/ Et le disque de la lune ».

C'est peut-être dans les années 20, au Danemark, que cette volonté de sublimation se reconnaît le mieux. Tom Kristensen, Jacob Paludan, Jens August Schade, Paul La Cour ont, chacun à sa manière, cherché à sauvegarder, souvent au prix d'un engagement sans ambiguïté, les valeurs traditionnelles dans lesquelles ils disaient croire encore. Dans la droite ligne de la *Saga de Gösta Berling* de Selma Lagerlöf, se situe *Ravages*, de Tom Kristensen, où, après avoir tenté de se détruire de toutes les manières possibles, le héros finit par accepter ses responsabilités et tenter de vivre.

Le plus grand apport des lettres scandinaves au concert occidental dans le XX^e siècle, est sans conteste les écrivains dits « prolétaires » suédois, puis norvégiens. Annoncés dès les années 10, ces autodidactes sortis des milieux les plus humbles et ayant difficilement accédé à la « culture » (de type bourgeois), se sont fait connaître dans les années 30. Leur contribution ne doit en aucun cas être escamotée car ils devaient à leur histoire et à leur implantation personnelles de sauvegarder un trait essentiel, indispensable en vérité, de notre idiosyncrasie commune. Ce n'est pas que les valeurs de décadence, de refus, d'esthétisme raffiné aient laissé le Nord indifférent, tant s'en faut. Mais c'est là que se situent les « prolétaires » (autodidactes conviendrait mieux si l'on tient à une étiquette) : ils ont assimilé notre « civilisation », ils s'en sont même fait chantres et promoteurs, sans jamais se séparer de leurs attaches – Barrès parlerait de leurs racines. Et Eyvind Johnson, Harry Martinson, Vilhelm Moberg, Ivar Lo-Johansson, par exemple, ou les Norvégiens Arnulf Øverland, Sigurd Hoel ou Aksel Sandemose, sans oublier le Danois Hans Kirk, sauvent ce que pourrait avoir de décadent – au sens péjoratif du terme –, une inspiration.

Qu'ensuite ou parallèlement, les lettres du Nord donnent l'exemple d'une profusion de recherches en ordre un peu dispersé, cela témoigne de leur vitalité et de leur curiosité. Autour de 1930 le fond inviolable se révèle et il est gage, en quelque sorte, d'une vraie santé. Il n'y a pas à confondre volonté plus ou moins consciente de percer les arcanes du réel avec tentation de nihilisme échevelé. De très grands lyriques comme les Suédois Hjalmar Gullberg, Nils Ferlin, l'émouvante Karin Boye et, plus grand qu'eux tous,

Gunnar Ekelöf, s'accordent à traquer, au-delà des apparences et à partir de sujets « naturels », un vouloir-vivre, une attention à l'immortel qui dépassent de loin tout réalisme. De même de toute une série d'auteurs norvégiens appliqués à revaloriser les valeurs religieuses – Ronald Fangen –, ou martiales – Nordahl Grieg –, sans parler de l'exemplaire Tarjei Vesaas dont l'interrogation majeure était : « À qui parlons-nous lorsque nous nous taisons ? » De son côté, la grande romancière suédoise Agnes von Krunsenstjerna, si peu connue en France, développait à sa manière la même interrogation passionnée sur elle-même que la Finlandaise Helene Schjerfbeck. Et les trois grands dramaturges danois Kaj Munk, Soya et Kjeld Abell se seront livrés avec une semblable passion à une enquête subtile, toujours située aux limites du rationnel, sur les abysses du psychisme humain en contact constant avec l'indicible.

Après le second cataclysme, un infléchissement net des inspirations littéraires se produira dans le Nord. Avant le conflit, de très grandes productions d'essence narrative verront encore le jour, qui témoignent à leur manière d'une extrême recherche de sens et d'un subtil amour de la vie. Il s'agit de la Danoise Karen Blixen, de son compatriote Hans Christian Branner et surtout des deux Islandais Thorbergur Thördarson et Halldór Laxness. On peut avancer que le Nord ne se sera jamais lassé de dire, de raconter, fidèle en cela à ses assises immémoriales puisque ces littératures ont commencé, il y a quelque sept siècles, par les sagas islandaises, genre dont le nom même vient du verbe *segja*, dire, raconter.

Deux traits paraissent rassembler les écrits dont nous avons fait la rapide investigation. Le premier est l'homme, le visage humain, le second est la nature. Rappelons, pour conclure, que la plus belle, la plus fantastique figure qu'ait inventée le génie scandinave ancien, en matière de mythologie, c'est le grand arbre cosmique, *axis mundi et universalis columna*, le frêne ou le chêne Yggdrasill, gage de toute vie, source de toute science et arbitre de tout destin. Lui seul ne périra pas au moment de la fin des temps ou *Ragnarök*. Et à son ombre auront merveilleusement survécu un homme et une femme. Elle, s'appelle Lif : Vie, et lui, Lifthrasir : Ardent-de-Vivre ! N'est-ce pas cette même leçon tacite que cherchent à nous inculquer, depuis un siècle, les lettres du Nord ?

Régis Boyer est professeur de langues scandinaves à l'université Paris-IV, Sorbonne.

Akseli Gallen-Kallela

JANNE G-K SIRÉN

Akseli Gallen-Kallela et l'invention de la tradition

Pour une histoire de l'art moderniste, la production artistique d'Akseli Gallen-Kallela est relativement éclectique [1]. Ses œuvres – ancrées dans des contextes spécifiques, tant géographiques, sociaux que politiques – refusent de se conformer à une séquence linéaire de progrès stylistique. Le flux inégal de l'œuvre de Gallen-Kallela jaillit de sa détermination de fondre « classicisme » et « modernisme » comme norme esthétique et comme idéologie, tradition et contemporanéité.

« Les historiens, écrit Richard Shiff, ont associé le passage de l'ère classique à la période romantique et moderne à des changements dans les structures de classes, y compris un déclin des hiérarchies sociales liées à l'aristocratie et à la progression simultanée de la bourgeoisie. Du point de vue social, une société "classique" – agraire, rurale, oligarchique – cède progressivement le pas à une société "moderne" – industrielle, urbaine, démocratique [2]. » À la périphérie culturelle et politique de l'Europe, dans des pays tels que la Finlande ou la Norvège dont l'évolution vers des États modernes est un phénomène relativement récent [3], la rencontre entre les cultures « classique » et « moderne » n'est pas venue d'une métamorphose graduelle, mais d'une symbiose radicale et relativement rapide entre les deux. À l'inverse de ce qui s'est passé dans des États anciens comme l'Angleterre et la France, dans de jeunes nations à qui manquaient l'héritage idéologique et culturel de la Renaissance ainsi que les traditions des Lumières, le lien entre classicisme et modernisme ne fut pas une élaboration historique, mais une phase active à travers laquelle se construisit l'identité nationale. En Finlande, Gallen-Kallela tenta de fondre ces forces en embrassant le conflit esthétique qui, dans l'art français, culmina dans la confrontation entre Ingres et Delacroix. Contrairement aux artistes français contemporains, héritiers d'une glorieuse tradition transmise à travers une longue lignée d'artistes et de critiques, Gallen-Kallela et ses compatriotes bénéficièrent de l'avantage inestimable d'une toile « vierge », dépourvue de la moindre trace d'histoire de l'art. L'objectif du peintre : créer en Finlande une renaissance culturelle autonome grâce à l'*invention* d'une tradition classico-moderne [4].

> Créer en Finlande une renaissance culturelle autonome grâce à l'invention d'une tradition classico-moderne.

Comme les peintres de la Renaissance dans l'Italie du quattrocento, inspirés par l'appropriation humaniste du savoir ancien et la redécouverte des antiquités classiques, Akseli Gallen-Kallela utilisa le *Kalevala*, récit épique national finlandais, afin de relier la Finlande contemporaine à un passé héroïque et païen [5]. Entre 1895 et 1900, Gallen-Kallela travailla en reclus à *Kalela,* une maison et un atelier isolés du reste du monde, au bord du lac Ruovesi, dans le district de Häme. Pour l'artiste, *Kalela* et le paysage boisé environnant devinrent un microcosme de la Finlande tout entière. Là, le peintre réalisa la synthèse entre les traditions classique et moderne et, alors même qu'il traduisait la poésie épique en une prose visuelle, il créa ces visions kalevaliennes qui lui valurent ensuite le titre de « peintre national finlandais [6] ». *Conceptio Artis* (cat. 1) témoigne de sa volonté de concilier les potentialités « classique » et « moderne ». La toile originale – qui survit aujourd'hui grâce à trois fragments, quelques esquisses et photographies en noir et blanc – montrait un homme nu sur fond vert, poursuivant un félin accroupi, version féminine du Sphinx de Gizeh. Achevé pendant la construction de *Kalela* (1894-1895), *Conceptio Artis* illustre la rencontre entre deux mondes : celui de l'homme (vivant), et celui du mythe. Le protagoniste du tableau, une remarquable figure de nu masculin, est une incarnation de la corporéité. Dans le champ de rêves qu'il foule au pied, l'ombre de l'homme, masse abstraite, se transforme en un alter ego fantomatique. Le lien entre la réalité et la fiction est explicite dans le prolongement des doigts et des pieds de l'homme – l'évidence physique devient fantasme.

Les significations de ce tableau sont complexes. Il a été interprété comme une allégorie de la quête du peintre masculin, désireux de résoudre le mystère de la création à travers la fécondation psycho-sexuelle du principe féminin symbolisé par le Sphinx [7]. Si cette théorie n'est pas dépourvue de fondement, elle tend à réduire Gallen-Kallela à un « symboliste » – terme générique qui est devenu une camisole linguistique – et elle ne replace pas *Conceptio Artis* dans le contexte plus large de la vie et de l'art de Gallen-Kallela. Au milieu des années 1890, l'artiste était face à un

dilemme irrésolu : la construction d'un atelier et la difficile élaboration d'un langage visuel pour le *Kalevala*. Son prétendu « symbolisme » pendant cette période vient, non pas d'une éventuelle fascination pour les modèles européens, mais de son ambition de trouver une formulation universelle pour le récit épique finlandais. En l'absence d'antécédents artistiques, cette transformation constituait un défi difficile. Mon interprétation est qu'entre 1893 et 1895, Gallen-Kallela se tourna vers la mythologie et la tradition classique afin de s'affranchir du naturalisme de plein air dans ses premières visions kalevaliennes. Si l'artiste s'inspira des avant-gardes de l'Europe centrale, il ne le fit que dans la mesure où elles servaient ses objectifs nationalistes : il faut rappeler la réaction d'un critique viennois à l'exposition commune de Gallen-Kallela et d'Edvard Munch à Berlin en mars 1895 : « Tous les deux sont symbolistes ; mais l'un comprend l'inanité de tous ces *ismes :* car ces artistes sont très différents [8]. »

J'ai montré ailleurs qu'en 1893-1894, Gallen-Kallela s'est tourné vers les récits bibliques pour rattacher la mythologie finnoise à la mythologie mondiale [9]. Depuis toujours, la Bible servait de lien entre le mot et l'image, et elle devint une référence pour le peintre qui s'intéressait au cosmos kalevalien. Entre 1893 et 1894, Gallen-Kallela peignit six ou sept œuvres significatives, qualifiées de « symbolistes ». Les analystes se sont concentrés sur leur mysticisme ésotérique, leur « bohémianisme » et autres *ismes* de ce genre. On n'a pas vu que trois d'entre elles dérivent directement de la Bible – *Fleuve des morts, Kajus-taflan, Ad Astra* –, alors que deux autres sont inspirées de la mythologie égyptienne – *Symposium* et *Conceptio Artis*. L'intérêt du peintre pour ces sources antiques classiques est logique, compte tenu de sa volonté déclarée de forger une « nouvelle Renaissance » en Finlande.

L'univers évoqué dans *Conceptio Artis* est celui des origines. La correspondance de Gallen-Kallela avec son ami, l'écrivain Adolf Paul, indique que l'impulsion initiale de cette toile provient d'un rêve de Paul relaté au peintre et transcrit ultérieurement. Par la suite, ce rêve et « l'histoire du Sphinx » ont été décrits à tort comme les sources de *Conceptio Artis* [10]. En fait, la scène dépeinte dans le tableau de Gallen-Kallela trouve son origine dans un récit antique figurant sur la stèle que le Sphinx de Gizeh tient entre ses

L'artiste-chasseur cherche le savoir du Sphinx.

pattes (à moins que le récit de Paul ne lui ait été inspiré par sa connaissance de ce célèbre mythe égyptien). La stèle de Gizeh décrit le « sommeil de Thoutmosis IV », « puissant monarque, doué pour les arts de la guerre et de la chasse », qui aimait « chasser dans le désert brûlant [...]. » Un jour, pendant l'une de ses expéditions solitaires sous un soleil de plomb, Thoutmosis décida de se reposer à l'ombre du Sphinx, incarnation du dieu Harmachis (Horus dans l'horizon). « Dans l'immense ombre fraîche, Thoutmosis s'allongea pour se reposer et le sommeil enchaîna ses sens. Et dans son sommeil il rêva, ô merveille, que le Sphinx ouvrait la bouche et lui parlait ; ce n'était plus une chose faite de rocher immobile, mais le dieu lui-même, le grand Harmachis. » Le dieu prédit un avenir somptueux à Thoutmosis, mais avant que le pharaon n'ait pu répondre, cette vision s'évanouit et redevint un roc massif [11].

Dans *Conceptio Artis*, œuvre issue de la coopération de Paul et de Gallen-Kallela, le peintre a transformé le désert de Gizeh en un champ originel entouré d'une belle forêt de lauriers, symbole de la victoire, mais aussi de la célébrité et du savoir. Le monarque égyptien s'est métamorphosé en un homme du Nord entièrement nu, homme moderne qui a troqué le monde des conventions sociales pour celui des mythes. Comme Thoutmosis, cet homme moderne, l'artiste-chasseur, cherche le savoir du Sphinx. Même si Gallen-Kallela a transplanté le « rêve de Thoutmosis » dans un cadre non égyptien, le sphinx féminin de *Conceptio Artis* vient de la déesse-cobra égyptienne nommée Ouadjyt, « Œil » de Rê. Le sphinx de Gallen-Kallela, en accord avec l'iconographie égyptienne, porte l'uraeus royal, symbole de souveraineté soutenu par la force surnaturelle du cobra. *Conceptio Artis* suggère que l'art dérive du dualisme de la nature et du mythe, de la réalité et de l'artifice. Le peintre étend ce dualisme au concept même de lumière, le médium physique qui accorde vie et couleur au monde. En effet, le tableau possède deux sources lumineuses : la lumière naturelle éclaire le torse de l'homme par derrière, projetant ainsi son ombre dans l'espace du tableau ; une seconde source lumineuse est visible à l'horizon lointain, derrière la forêt de lauriers. Cette lumière, lueur des régions infernales, décrite par Gallen-Kallela dans de nombreux tableaux, est d'origine mystique. Paradoxalement, c'est ce mystère, opposé au véritable

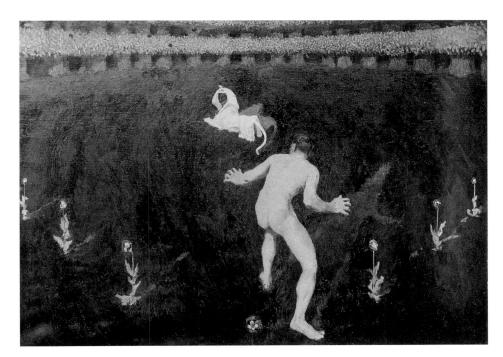

Photographie de l'œuvre originale d'Akseli Gallen-Kallela *Conceptio Artis*, 1894-1895

soleil, que l'artiste révèle avec son pinceau imprégné de pigment jaune. *Conceptio Artis* est un mythe universel – un classique –, qui comme tous les mythes atemporels possède une profonde résonance contemporaine. Bien que salué à Berlin en 1895 comme l'un des tableaux majeurs de son auteur, l'œuvre en Finlande ne fut guère comprise ; les critiques acerbes poussèrent Gallen-Kallela à douter et, en décembre 1918, il transforma la toile [12].

Venons-en maintenant à l'univers national de Gallen-Kallela. En 1903, le peintre acheva la fresque décorative monumentale du mausolée Jusélius à Pori [13]. Ces images, pendant finnois de la *Frise de la vie* de Munch, constituent le modernisme classique le plus abouti de Gallen-Kallela. Sur les six fresques peintes en bas du mur de la galerie centrale du mausolée, trois sont des métaphores liées aux saisons : *Printemps*, *Automne*, *Hiver*. Les césures entre les plans échelonnés de la composition, le rendu des formes aux contours soulignés et un certain type de cloisonné, liés à une reproduction méticuleuse des détails naturels, donnent à ces œuvres une tonalité surréelle. *Printemps*, *Automne* et *Hiver* forment une séquence sensorielle. Au fur et à mesure que nous nous déplaçons vers la saison la plus froide, Gallen-Kallela rapproche de plus en plus la nature et l'œil, évoquant ainsi un univers nordique où la vie est peu à peu enveloppée dans un manteau de neige, semblable à une coulée de lave. *Printemps* est un paysage dégagé où l'œil peut se promener librement ; Gallen-Kallela insiste sur le sens de la vision en décrivant quatre personnages absorbés dans l'acte de voir. Dans *Automne*, le peintre introduit la neige, masse blanche qui dévore lentement la nature vivante. L'œil désireux d'entrer dans ce paysage butte sur un saule

décoratif, symbole biblique (psaume 137 : 2), et sur cinq croix noires. Enfin, dans *Hiver*, le monde naturel, désormais pressé contre le plan du tableau, s'est métamorphosé en une blancheur généralisée. La neige, affirmant sa souveraineté sur la nature tout entière, a effacé les idées symboliques exprimées dans *Printemps* et *Automne*. Ce paysage n'est plus visuel, mais sculptural et – métaphoriquement – c'est à travers le sens du toucher que *Hiver* s'adresse au spectateur. Tel le lien entre l'homme vivant et le sphinx sculptural dans *Conceptio Artis*, les liens entre le printemps, l'automne et l'hiver, dans le cycle des saisons de Gallen-Kallela constituent une « réalité » entre classique et moderne, universel et national.

Pour Gallen-Kallela, l'art du paysage était une construction idéologique, un médium grâce auquel il transforma la nature en un codex d'identité nationale [14]. Durant une bonne partie du XXᵉ siècle, la Finlande est restée une société rurale dans laquelle la vie était réglée par des conditions climatiques ingrates, une brève période clémente et un long hiver. La relation sensuelle de Gallen-Kallela à la nature et sa sensibilité aux changements de saisons sont évidentes dans les œuvres du mausolée Jusélius. Elles s'expriment aussi dans ses autres paysages finnois de *Visions du Nord* qu'on peut regrouper en trois catégories : les paysages de neige dans lesquels le peintre anime la blancheur de la neige grâce à un emploi sculptural de la

ligne, de la couleur et de l'ombre (cat. 2, 6, 12, 13 et 15) ; les paysages de lacs dont la puissance évocatrice provient de la suture du fossé qui sépare la surface réfléchissante et le ciel lumineux (cat. 8, 9 et 11) ; et les « portraits » d'arbres où il rend hommage à ses pins bien-aimés (cat. 10 et 14).

L'attachement idéologique et émotionnel de Gallen-Kallela à la nature de son pays était si forte qu'il fut incapable de réaliser des paysages en Europe. « À cause du mal du pays dont j'ai souffert, écrit-il, dans les soi-disant grandes nations civilisées – l'Allemagne, la France, l'Angleterre et l'Italie –, je n'ai pas réussi à peindre leurs paysages ni à tracer le moindre trait pour visualiser l'existence de leurs peuples –, cela m'était impossible, même si je l'ai parfois désiré. Mes seuls paysages européens viennent de la côte de la Riviera, où la nature, déjà subtropicale, préfigure le parfum des terres de l'oubli ainsi que leur générosité [15]. » C'est cet oubli que Gallen-Kallela, désenchanté par la situation politique de son pays, découvrit dans l'Afrique de l'Est britannique (Kenya actuel) entre 1909 et 1910. Dans son *Livre de l'Afrique*, le peintre relate les raisons de son amour pour ce continent [16]. En Afrique, Gallen-Kallela et sa famille passèrent quelques-uns des plus heureux moments de leur vie mouvementée [17]. Là-bas, le peintre s'affranchit des fardeaux de la tradition et de la contemporanéité et se libéra de cette omniprésente dualité.

Les nombreux petits paysages – dont quatorze sont présentés ici – que Gallen-Kallela peignit en Afrique ne se conforment pas au dialogue classicisme/modernisme, sujet de ce présent essai. La lumière vive de l'Afrique eut le même impact sur le peintre finlandais que la Corse et la Côte d'Azur sur Matisse et les Fauves. Près de l'équateur, où le soleil de midi tombe perpendiculairement sur le monde, Gallen-Kallela découvrit une nouvelle forme de « lumière sans ombre ». Dans le nord de la Finlande, il s'était passionné pour les nuits d'été, elles aussi éclairées d'une lumière dépourvue d'ombre. Dans les paysages africains du peintre, dont bon nombre sont exécutés sans ou avec très peu de dessins préalables, le pinceau est appliqué directement sur la toile en touches rapides et la couleur devient une métaphore de la vision, de l'immédiateté de la perception.

Une « lumière sans ombre »

Ces œuvres révèlent une certaine analogie avec le fauvisme, mais ce serait une erreur de classer Gallen-Kallela parmi les peintres fauves. Il était trop attaché au réalisme pour accepter ce qu'il percevait comme des distorsions compositionnelles dans le fauvisme ou, *a fortiori*, le cubisme [18]. Même si, durant la première décennie du XX^e siècle, les portes de l'Europe lui étaient ouvertes, ses intérêts esthétiques et idéologiques demeurèrent rattachés à la Finlande. Contrairement à Edvard Munch, Gallen-Kallela jugeait plus important d'être un artiste finlandais que de devenir un artiste avant-gardiste européen. En Afrique, sa palette et sa perception du monde changèrent. Dans une certaine mesure, la lumière éblouissante de l'équateur a peut-être poussé le peintre à repenser le modernisme. Néanmoins, dans un entretien à Helsinki en 1911, il ne savait comment considérer ses travaux africains. « Ces peintures et ces dessins, déclarait Gallen-Kallela, ne conviendraient pas à un salon normal. [...] Enfin, oui, peut-être qu'après avoir organisé mes collections, après les avoir vues dans la lumière européenne, quelque chose apparaîtra qu'on pourra qualifier d'art [19]. » Des dizaines d'années après la mort du peintre en 1931, quelque chose est en effet apparu : des préoccupations nouvelles de l'histoire de l'art, une attention au primitivisme ethnique, à « l'autre [20] », et, surtout un milieu artistique plus ouvert. Si Gallen-Kallela a souvent œuvré contre ce qu'on appelle le « modernisme », ses tableaux font indéniablement partie d'une tradition moderne.

Traduit de l'anglais par Brice Matthieussent
Janne G-K Sirén est historien d'art (Finlande)

1.
Le nom de baptême du peintre est Axel (Waldemar) Gallén. Au cours de la première décennie du XX^e siècle, il utilisa le nom de « Akseli Gallen-Kallela » pour accorder à son patronyme une résonance phonétique finnoise. En adoptant un nom de famille en deux parties, il suivait la tradition de la Renaissance italienne, qui consistait à nommer un artiste d'après son lieu de naissance. Les racines ancestrales d'Akseli se situaient en effet à Kallela dans le district de Lemu, d'où « Gallen-Kallela ».

2.
R.S. Nelson et R. Shiff (éd.), « Originality », *Critical Terms for Art History*, Chicago, 1996, p. 104.

3.
Sur la nation « moderne », voir A.D. Smith, *The Ethnic Origins of Nations*, Cambridge (USA), 1986, p. 6-18.

4.
Sur les traditions inventées, E.J. Hobsbawn et T. Ranger, *The Invention of Tradition*, Cambridge (G.-B.), 1996, p. 1-14, p. 263-307.

5.
En avril 1894, l'artiste écrit dans son journal : « Dans la jeune Finlande, le moment est désormais venu d'entamer la création d'une nouvelle renaissance, c'est-à-dire d'une puissance et d'une vie nouvelles, d'un monde nouveau. Cité dans O. Okkonen, *A. Gallen-Kallela : elämä ja taide*, Porvoo, WSOY, 1961, p. 284.

6.
À *Kalela*, en plus de ses peintures du *Kalevala*, Gallen-Kallela conçut les fresques, le mobilier et les textiles pour le pavillon finlandais de l'Exposition universelle de 1900, qui eut lieu à Paris. *Kalela*, écrit le critique français Étienne Avenard, « a été le point de départ d'un mouvement architectural et décoratif qui, par la force et l'ampleur de ses effets, donne un caractère tout à fait original à l'art finlandais, non seulement par comparaison avec l'art des grands centres européens, mais aussi avec celui des autres pays du Nord, Suède, Norvège ou Danemark. » (« Axel Gallen-Kallela », *Art et Décoration*, vol. 26 (1909), p. 39-40.) Aujourd'hui, *Kalela* est un atelier-musée géré par un organisme privé.

7.
S. Sarajas-Korte, *Suomen varhaissymbolismi ja sen lähteet*, Helsinki, 1966, p. 289-292.

8.
F. St. (alias), *Die Zeit*, n° 28 (13 avril 1895).

9.
Voir mon essai dans *Künstler im Norden und Deutschland*, Stockholm, Waldemarsudde, 19 février - 10 mai 1998.

10.
S. Sarajas-Korte, *op. cit.*, p. 289.

11.
Le « rêve de Thoutmosis » est relaté dans L. Spence, *Egypt : Myths and Legends*, Londres, 1992, p. 85-86.

12.
Voir la lettre de Gallen-Kallela à A. Karisto Oy, 10 janvier 1919.

13.
Les fresques originales n'existent plus, mais entre 1933 et 1939 le fils de l'artiste, Jorma Gallen-Kallela (1898-1939), les recréa et redonna au mausolée Jusélius sa gloire première.

14.
Voir mon essai, « Axel Gallen's Mäntykoski-Wasserfall : Nationalismus zwischen Natur und Mythos », *Landscape as Cosmos of the Soul : Nordic Symbolist Painting up to Munch, 1880-1910*, Cologne, Wallraf-Richartz Museum, 1998.

15.
A. Gallen-Kallela, *Kallela-kirja*, Porvoo, WSOY, 1923, p. 120.

16.
« Au sein de ces régions et parmi ces destins, il était aisé de se sentir arraché à toutes les habitudes, à toutes les responsabilités. Il n'y avait pas de soucis financiers causés par des dettes passées ; aucune attente angoissée due à l'échéance de certaines promesses écrites ; nul besoin de satisfaire aux exigences d'amis ou de relations ; nul besoin, non plus, de déplorer la politique d'un pays ; nul fardeau imposé par des devoirs patriotiques personnels ; nulle peur d'événements superflus ou inattendus. » A. Gallen-Kallela, *Afrikka-kirja*, Porvoo, WSOY, 1931, p. 152. Aivi Gallen-Kallela travaille actuellement sur une édition anglaise de ce livre de voyage.

17.
Aivi Gallen-Kallela publiera bientôt un livre intitulé *My African Hell and Paradise : A Finnish Painter in Kenya, 1909-1910*, qui permettra d'offrir à un large public le monde africain d'Akseli Gallen-Kallela. J'aimerais remercier Aivi Gallen-Kallela qui m'a généreusement permis d'utiliser ces documents encore inédits.

18.
Voir la lettre de Gallen-Kallela à Pekka Halonen, envoyée de Paris en Finlande, 3 mars 1909 ; également la lettre envoyée de Nairobi à Helsinki à l'historien d'art finlandais J. Öhquist, 25 octobre 1910.

19.
Nya Pressen, 21 février 1911, p. 3.

20.
Voir K. Biddick et *al.*, « Aesthetics, Ethnicity and the History of Art », *The Art Bulletin*, vol. 78 (déc. 1996), p. 594-621. Mes remerciements à Joe M. Hill pour son assistance éditoriale.

TUIJA MÖTTÖNEN
Peindre dans les déserts

1.
Gallen-Kallela Akseli,
*Kallela-kirja :
iltapuhdejutelmia*
(Livre de Kallela :
histoires du soir),
Porvoo, WSOY, 1955, p. 83.
2.
Cf. cat. exp.
*Seiniä, seiniä !
Antakaa hänelle seiniä ! :
Jusélius-mausoleumin
freskojen esitöitä
ja luonnoksia*
(Des murs, des murs !
Donnez-lui des murs ! :
esquisses et œuvres
préparatoires pour les fresques
du mausolée Jusélius),
Gallen-Kallela museo,
Espoo, 1991,
p. 14.
3.
Gallen-Kallela Akseli,
op. cit., 1955,
p. 118.
4.
Ibid, p. 57.

« Désir d'horizons lointains, le nôtre ! Il me saisit, moi aussi, souvent. Pourtant, tandis qu'en mon âme brillent des images attrayantes des pays lointains, de mon for intérieur surgit une autre image, familière et calme : la solitude d'une forêt intacte. Une mare entourée de tourbe et de plantes palustres. Au bord de la mare un campement et son feu rougeoyant au creux d'un tronc. Un faucon migrateur crie dans l'air transparent du soir et, devant moi, un pin sec et tordu laisse tomber, une à une, ses aiguilles sur les fleurs du marais [1]. »

La forêt d'Akseli Gallen-Kallela : paysage de l'âme aux multiples visages, peint aux différentes saisons, reflet des ciels changeants, si familier à un Finnois. Forêt aux multiples aspects : limpide et fraîche ; sauvage et sombre ; exotique aussi, chaude et humide. Pour Gallen-Kallela, tout ce qui est essentiel à la vie et à l'art, se rencontre dans la nature, la naissance, la vie, la mort. Le changement des saisons, l'éternel retour du printemps, la plénitude de l'été, les flétrissures de l'automne, le poids sépulcral des neiges forment l'arrière-plan de l'œuvre. Dans la forêt on pouvait se purifier, se régénérer, se faire oublier, disparaître. Les réponses aux questions essentielles se trouvaient dans les terres désertiques.

Akseli Gallen-Kallela est souvent considéré comme l'artiste national de la Finlande. Il a illustré la mythologie du *Kalevala*, l'épopée nationale finnoise, et construit l'image de notre nature et des gens qui la vivent.

« Si je veux me sentir un avec la nature je dois marcher pieds nus – la plante du pied commence à jouir des nuances du terrain, tout comme la paume réagit en touchant des matières diverses, des surfaces et des formes, des pierres, des bruyères, des tourbes, des branchages [2]. »

Plusieurs de ses paysages sont des manifestes pour la défense de la nature ; pour lui c'était à l'intérieur d'immenses forêts, de régions quasi inhabitées que se trouve l'âme finlandaise, sa culture et ses racines. Il ressentait douloureusement les destructions des forêts immémoriales.

Les débuts de Gallen-Kallela coïncident avec de profonds changements dans le domaine artistique. Les paysages idylliques et ruraux du milieu du XIXe siècle, les clairs de lune et les cascades du romantisme allemand cédaient peu à peu leur place à un réalisme plus direct. L'art français offrait des impulsions nouvelles et la plupart des artistes finlandais poursuivaient leur formation à Paris pour, ensuite, la mettre au service de la patrie. À la fin du XIXe siècle, l'art se devait de renforcer l'identité nationale : l'oppression exercée en Finlande par le gouvernement russe éveillait une résistance qui faisait resurgir la mémoire historique et les traditions susceptibles de construire une culture originale et une identité politique.

Pour Gallen-Kallela l'art devait s'ouvrir aux spécificités de la nature et du peuple finnois. Son enthousiasme le conduisait vers des régions de plus en plus inaccessibles : « Au nord, au-delà du cercle polaire mes yeux rencontraient les visions que je chérissais depuis l'enfance. J'ai trouvé le milieu qui convient réellement à ma nature. Là il y avait encore des terres sans routes, on pouvait voir à l'horizon les contours des hauteurs désertiques, tout un monde à part. La clarté du ciel, la magie des forêts avaient là une intensité nouvelle [3]. »

Dans les années 1880, au cours de sa période réaliste, Gallen-Kallela peignit ses impressions avec une grande spontanéité. Dix ans plus tard ses paysages se chargeaient de visions à caractère symbolique : solitude cosmique, scènes dramatiques illustrant la situation finlandaise de l'époque.

Au début du siècle, la Finlande était un pays essentiellement agricole. L'élite dirigeante appartenait, pour la plupart, à une minorité de langue suédoise, le peuple étant constitué de cultivateurs de langue finnoise. Il est significatif que le premier roman écrit dans cette langue, *Les sept frères* d'Aleksis Kivi, publié en 1870, soit le récit de la lutte de frères en révolte contre la société et de leur fuite vers une région légendaire où ils construisent leur « château en forêt ». Ils y vivent libérés des lois, selon une conception individualiste de l'existence, typiquement finlandaise. Gallen-Kallela se sentait proche de ces anti-héros : « Je n'ai connu Kivi qu'à l'âge de 26 ans. Pour moi ce fut une rencontre divine. Mon propre monde déferlait de ses livres. J'avais suivi ses traces toute ma vie, cherché la même chose que lui et maintenant je retrouvais le tout dans la lumière de sa poésie [4]. »

Gallen-Kallela fuyait lui aussi « le monde », les cercles étroits de Helsinki, pour la nature et les gens simples, libres de toute affectation ; vers la solitude, à la recherche de visions et de paysages. Durant ses années d'apprentissage à Paris (1884-1889), il fit de longs séjours en Finlande pour peindre à la campagne, et son voyage de noces en 1890, en Carélie orientale, marqua le début du « carélianisme ». Beaucoup d'autres artistes se rendirent à sa suite dans les régions frontalières à la recherche de nouvelles impressions.

En 1894-1895 fut construit *Kalela*, atelier-refuge de l'artiste à Ruovesi où il passa les cinq années suivantes à travailler essentiellement à des œuvres inspirées par le *Kalevala*. À l'Exposition universelle de 1900, à Paris, Gallen-Kallela réalisa dans le pavillon de la Finlande les fresques « kalevaliennes » du plafond, ainsi que la présentation des arts décoratifs.

Les périodes d'isolement à la campagne correspondaient aux moments où l'artiste avait besoin d'un nouveau départ. Dans la littérature, le Finlandais est représenté comme un individualiste extrême et dans sa solitude même, il appartient à la forêt : il est le pionnier, le défricheur de la forêt ou bien l'artiste, isolé dans son atelier-refuge [5].

La correspondance des cycles de la nature avec les phases de la vie est à l'origine des fresques du mausolée Jusélius à Pori. Elles avaient été commandées par l'industriel Fritz Arthur Jusélius pour la chapelle construite à la mémoire de sa fille Sigrid, morte à l'âge de onze ans. De 1901 à 1903, Gallen-Kallela créa l'un des ensembles les plus aboutis jamais réalisés en Finlande dans l'esprit de l'Art nouveau. Le travail monumental décrivait « le combat de la mort et de la vie, la victoire de l'esprit sur la mort », ou encore « la marche sinueuse du peuple finlandais sur la crête de la vie vers Tuonela, pays de la mort. » Dans cette œuvre, l'artiste sublimait la douleur causée par la mort de sa propre fille, Marjatta, en 1895.

La composition *Printemps* (cat. 5) dépeint le début de la vie avec des jeunes gens sous des bouleaux. Dans cette scène printanière se cache déjà l'ombre de la mort. Elle est symbolisée par la robe noire de la jeune fille qui dirige son regard vers l'avenir et par l'arbalète tendue du jeune garçon. Le *Printemps* fait partie d'une série de trois fresques avec *La construction*, symbole de l'âge adulte, et *Sur le fleuve de Tuonela* qui, selon la mythologie finnoise, décrit le voyage vers la mort. Le paysage de l'*Automne* (cat. 4) – le soir de la vie – rappelle celui de *Vengeance de Joukahainen* : nature désolée, saule dénudé et eaux figées du lac témoignent d'un changement progressif, d'une préparation à la mort. L'aspect dramatique est accentué par les croix au premier plan. La mort ressemble au profond sommeil de l'hiver, recouvert par la neige comme les branches des pins dans *Hiver* (cat. 3). En liant le sommeil de la mort aux cycles de la nature, Gallen-Kallela a créé un symbole réconfortant : l'hiver se transforme en printemps, l'esprit remporte une victoire sur la mort.

« Le combat de la mort et de la vie, la victoire de l'esprit sur la mort »

Après avoir achevé les fresques du mausolée Jusélius, Gallen-Kallela ressentit le besoin de prendre ses distances. *Kalela* lui offrit un répit durant l'été 1903. En ce début de siècle, marqué pour lui par plusieurs déménagements en Finlande et voyages à l'étranger, Gallen-Kallela en constante recherche tenta d'aborder de nouvelles directions.

Gallen-Kallela écrivait à sa mère le 22 décembre 1903 : « Je pars en janvier via Stockholm, Copenhague et Berlin, Vienne, puis Munich et Paris où j'ai l'intention de passer l'hiver en m'exerçant à peindre d'après un modèle vivant ; je pense tout recommencer, comme un écolier [6]. » Le voyage eut lieu, mais l'artiste ayant contracté la malaria en Espagne, modifia ses projets et regagna la Finlande. Il passera l'été 1904 à Konginkangas, au cœur du pays.

Une nouvelle source littéraire est fournie alors aux paysages de Gallen-Kallela, par *Copeaux* de Juhani Aho, recueil de récits ayant pour thèmes le rapport étroit à la nature. Comme Aho, l'artiste taillait ses « copeaux » à lui – ses toiles – avec une simplicité naïve liée à une observation détaillée de la nature et du temps. À ces visions de la nature sont rattachés entre autres *Lac Keitele* (cat. 8), *Colonnes de nuages* (cat. 9) et *Nuages sur le lac* (cat. 11).

Apparaissent aussi des sujets plus sombres : forêt brûlée, formations naturelles bizarrement tordues, peintes avec des couleurs plus éteintes. Les soucis de l'artiste s'y révèlent : sa dépression grandissante culmina en automne 1904, lorsqu'il apprit que les fresques du mausolée Jusélius ne résistaient pas : le long travail prévu pour durer commençait au bout d'un an à s'effacer…

Gallen-Kallela retrouva seulement la paix de la nature au cours de l'hiver 1906, à Konginkangas. Le voyage fut précédé par des troubles à Helsinki causés par la grève générale de 1905 et les mouvements révolutionnaires russes. L'artiste participa activement à l'agitation contre le pouvoir tsariste ; dans les années 1890, il avait déjà rejoint le mouvement d'autonomie nationale et culturelle. Sa maison à Helsinki était pour beaucoup de révolutionnaires, tel Maxime Gorki que l'artiste immortalisa dans plusieurs portraits, une première étape vers l'ouest.

5.
« Gallen est le modèle même du pionnier, qui avec sa femme et ses enfants quitte sa région d'origine, à la recherche d'une terre à défricher. Il est explorateur à sa façon, une sorte de Stanley de l'art qui tantôt s'enfonce dans les forêts de Häme, tantôt fait le charbonnier en Carélie orientale ou disparaît pour l'été et l'automne à Kuusamo, à la frontière de la Laponie, où il arrive quasi directement de Paris. Il y a en lui de l'audace et du courage. » (Dans le journal *Päivälehti*, 1892, archives du musée Gallen-Kallela).
6.
Okkonen Onni (éd.), *A. Gallen-Kallela : elämä ja taide* (Gallen-Kallela, sa vie, son art), Porvoo, WSOY, 1961, p. 637.

7.
Ibid, p. 669.
8.
Gallen-Kallela Akseli,
op. cit., 1955,
p. 117.
9.
Extrait d'une lettre
à Johannes Öhquist,
le 3 avril 1909.
10.
Okkonen Onni,
op. cit.,
p. 715.

À Konginkangas, deux semaines étaient réservées à la chasse au lynx. Ses lettres et ses notes expriment le bien-être, les plaisirs simples des randonnées dans la forêt. « Puis, quand on bivouaquait à même le sol devant un feu de camp, avec le sac à vivres ouvert et les vêtements mouillés fumants et qu'on faisait rougeoyer la pipe, on se sentait le nombril du monde [7]. »

L'artiste écrivait à sa femme qu'il avait peint la neige sous divers éclairages. Il mentionne surtout comme un défi une montagne abrupte et rocailleuse. Les œuvres intitulées *Tanière de lynx* (cat. 12 et 15) en représentent un versant, avec les masses de neige, les parois gelées, les pins desséchés.

Les pins solitaires, brisés et desséchés, mais néanmoins toujours debouts, furent pour l'artiste un thème fréquent au début du siècle, symbolisant un destin auquel l'artiste pouvait s'identifier : « En regardant la solitude du pin, ses branches qui se tendent presque en pleurs je me dis : ceci peut paraître ingrat, je ne voudrais pas passer mes derniers jours ici, en Finlande [8]. »

Les œuvres de Konginkangas étaient pour Gallen-Kallela une réponse aux exigences de son temps et à la tendance internationale d'un éclaircissement de la palette avec un colorisme lumineux lié à des impressions immédiates, transcrites de manière spontanée qu'il retrouverait dans ses œuvres « africaines », peintes sur le motif.

L'Exposition universelle permit à Gallen-Kallela une percée internationale grâce à laquelle on vit ses œuvres exposées un peu partout en Europe, notamment, dès 1907, à Budapest où il connut un grand succès. Cette année-là, il fut admis comme membre actif du mouvement expressionniste *Die Brücke*, après y avoir montré l'année précédente un ensemble de gravures.

Gallen-Kallela rêvait de partir de la Hongrie pour Paris pour y faire des études de nus en vue d'une grande série « kalevalienne » du printemps. Le voyage fut ajourné, car en Finlande l'attendait l'illustration des *Sept frères* réalisée en 1906-1907.

Au Salon d'automne de 1908 à Paris, une présentation de l'art finlandais fut organisée par Magnus Enckell qui avait sélectionné vingt-trois artistes. Paris représentait pour eux un grand espoir mais malgré les marques de sympathie pour l'art finlandais, fruit d'un petit peuple vivant sous la férule russe, les critiques ne pouvaient pas ne pas relever dans leur production une certaine tonalité vieillotte, comparée aux mouvements plus modernes, comme le fauvisme. L'accueil fut mitigé et, en Finlande, on en retint surtout les échos négatifs. Les critiques soulignaient une pesanteur allégorique et un pathos liés à une certaine froideur des couleurs.

Gallen-Kallela qui participait à l'exposition avec 14 toiles, 20 dessins et 2 affiches, fut remarqué. Parmi ses toiles il y avait quelques esquisses pour les fresques du mausolée Juselius, un portrait de Maxime Gorki et des paysages, pour la plupart hivernaux. Beaucoup de critiques louèrent les couleurs remarquablement fraîches de Gallen-Kallela, notamment dans les paysages d'hiver.

Il faut noter que l'importante revue d'art *Art et décoration*, publia alors un long compte rendu élogieux d'Étienne Avenard à propos de l'exposition finlandaise. L'auteur attirait l'attention sur l'originalité de cet art, et engageait le public à avoir un regard neuf, évitant toute comparaison avec l'avant-garde française. L'année suivante il rédigeait dans la même revue un article sur Gallen-Kallela soulignant les rapports très étroits de celui-ci avec la nature et la vitalité propre de son art.

À l'occasion du Salon d'automne, Gallen-Kallela s'installa à Paris, travaillant avec une ardeur nouvelle à une série de toiles pour le Salon de 1909. « Au lieu de m'enfoncer, dans une solitude ordinaire, dans un examen de conscience stérile, mon moi intérieur s'est ouvert comme une fleur et s'est exprimé immédiatement en formes et en couleurs – surtout en couleurs, ce qui fait que j'ai peint, sans m'arrêter [9]. »

Le correspondant à Paris du journal *Hufvudstadsbladet*, Wentzel Hagelstam, envoyait les salutations de l'artiste en Finlande en 1909 : « Cette fois-ci Paris n'a été qu'une étape vers l'Afrique, la plus noire, où il y a du soleil, une joie de vivre authentique et seulement des paroles magiques, pas de langage qui occulte les pensées. Il doit y rester encore une branche du peuple du *Kalevala*, même si en Finlande ce peuple n'est plus. Là-bas on peut être soi-même [10]. »

Les idées neuves nécessitaient pour mûrir, distance et fuite vers une nature intacte et originelle. Depuis trop longtemps Gallen-Kallela n'avait plus ses forêts.

Gallen-Kallela, au printemps 1909, fut saisi par la fièvre des voyages – il envisagea l'Inde, les mers du Sud, le Brésil, le Japon – mais partit finalement en famille pour l'Afrique orientale : paradis à l'état virginal. « Pour une fois je peux étancher ma soif de terres désertiques – je crains les jours qui fuient... Le seul, l'éternel "fata morgana" – le début et la fin du temps, car depuis que nous sommes ici, il n'existe plus [11]. »

Dans la production de l'artiste les tableaux peints en Afrique sont remarquables. Ces petites toiles intenses captent les visions aveuglantes des tropiques, ce sont des « coups de griffe » d'une réalité profondément ressentie, « d'une existence accélérée ». Ils diffèrent radicalement, par exemple des vues tahitiennes, idéalistes et méditatives de Gauguin. Gallen-Kallela était surtout intéressé par les couleurs, bien plus que par la dimension ethnique. Son regard sur le peuple africain était plus distant, même s'il cherchait en Afrique le peuple du *Kalevala*. Par contre, sa sensibilité à la nature des tropiques et à sa lumière lui permirent de rejoindre des préoccupations modernistes. Dans *Collines de Hwandoni* (cat. 29) le contraste entre une colline bleu nuit et, à l'arrière-plan, la lumière jaune du soleil est l'élément clef, violent de la toile. L'artiste a recours à la puissance de la couleur en tant qu'élément constructif, tels les peintres fauves.

La période africaine de Gallen-Kallela fut parfois perçue à l'époque comme une sorte de caprice artistique, même si les couleurs et leur exotisme captivants témoignaient de l'universalisme du grand peintre.

Traduit du finnois par Inkeri Tuomikoski
Tuija Möttönen est vice-directeur
du musée Gallen-Kallela. Espoo

Akseli Gallen-Kallela dans le jardin de Tarvaspää après son retour de voyage en Afrique, 1914

11.
Ébauche d'une lettre à W. Hagelstam en juin 1909.

SILJA RANTANEN
Paysage originel

L'art des pays nordiques offre au début du siècle, de quoi constituer un âge d'or : les écrits d'August Strindberg, le théâtre d'Henrik Ibsen, la peinture d'Edvard Munch et de Vilhelm Hammershøi et la musique de Jean Sibelius en feraient partie. Il n'est pas simple d'organiser une exposition consacrée aux artistes des pays nordiques de cette époque, étant donné que leur autonomie politique n'était pas la même et, de ce fait, les motivations variaient d'une contrée à l'autre. Plus la lutte pour l'indépendance était aiguë et plus l'on exaltait les succès des artistes nationaux. L'idée d'un âge d'or de l'art finlandais est en ce sens avant tout nationale. Akseli Gallen-Kallela et Helene Schjerfbeck en sont les représentants les plus éminents, sans être des pionniers comme Edvard Munch ; leur influence dans l'évolution artistique n'est pas la même en dehors des frontières.

En tant que Finlandaise il m'est facile de dresser un portrait de Gallen-Kallela, tant sa vie a été documentée. Lorsqu'en 1996 le musée de l'Ateneum lui consacra une exposition à Helsinki, la bibliographie du catalogue mentionnait quelque soixante-dix thèses. Nous savons que Gallen-Kallela étudia dans les années 1880 à Paris, qu'il réagit fortement contre l'impressionnisme, s'en fut dans les terres désertiques de Finlande pour travailler, entre trente et quarante ans, à un cycle de peintures inspiré du Kalevala, l'épopée nationale, dont il réalisera vers la cinquantaine, les illustrations pour une édition ; qu'il séjourna en Afrique orientale, servit, comme ordonnance, le général Mannerheim, construisit deux atelier-refuges et s'intéressa aussi aux arts appliqués.

Lorsque j'évoque Gallen-Kallela, je pense à une vie faite d'art, d'excursions dans les terres désertiques, d'engagement social. Il concrétisa tous les désirs pouvant émaner d'un artiste ; il aborda des sujets très différents ; il voyagea dans des terres inhabitées, il vécut des aventures dans des contrées lointaines ; dans la société où il évoluait, il put se permettre une certaine insolence tout en restant apprécié ; et de son propre « atelier-refuge », il fit une œuvre d'art totale.

Derrière tout cela se profile la modestie de la culture finnoise, fécondée par l'oppression russe dans la création d'un style proprement national. Cette tendance se concrétisa lors de l'Exposition universelle de 1900, dans le pavillon finlandais, aménagé et décoré par Gallen-Kallela qui y réalisa ses fresques « kalevaliennes ». La commande d'installation et de décoration fut précédée par un échange de lettres entre Gallen-Kallela et son ami Louis Sparre où l'artiste critiquait le programme :

L'artiste quitte « le civilisé » et se lance à la merci de la nature.

« Mais je vois tout de suite que ni moi ni personne ne pourra créer un style finlandais. Nous avons déjà traité la question à fond. Ce que moi je pourrai produire ne sera rien d'autre qu'une manifestation de mon propre goût personnel dans ma phase d'évolution actuelle. Donc absolument pas "un bon échantillon du goût actuel du pays". »

Des déclarations de ce genre font de Gallen-Kallela un personnage ambivalent aux yeux d'un artiste finlandais contemporain. Il a transgressé le code moral immémorial des artistes en acceptant ce rôle d'artiste national ; il se fit prier, mais en endossa l'habit. Il fut une personnalité essentielle de la vie artistique, mais s'en échappa aussi.

Il se montra héroïque, révolutionnaire, narcissique et opportuniste. « Je rêve, le plus modestement possible, de pouvoir rassembler autour de moi des ateliers d'art divers où l'on fabriquerait des tapisseries, des vitraux, des meubles, des papiers muraux, de la céramique, du métal repoussé, etc. Là, je pourrais régner en souverain absolu et j'engagerais le plus possible de camarades artistes. »

L'idée fondamentale du carélianisme de Gallen-Kallela – ce projet de création d'une identité spécifique à partir de la culture de la Carélie orientale –, tout en valorisant l'artiste, était altruiste. La culture finnoise naissante devait s'inspirer du paysage originel et de la vie de ses anciens habitants.

Parmi les désirs ataviques réalisés par Gallen-Kallela au cours de sa vie, l'idée de l'atelier-refuge m'est la plus proche. À cette idée se rattache le mythe de « l'héroïsme face aux éléments » : l'artiste quitte « le civilisé » et se lance à la merci de la nature. Un atelier transformé en œuvre d'art totale achève le mythe : sa conception en fait un bâtiment complètement hermétique. Grâce à lui on peut, même en ville, éviter les contacts avec le reste du monde, être seul partout, créer quelque chose de nouveau. À la campagne, ces effets, bien sûr, sont renforcés par la résistance concrète des éléments.

Gallen-Kallela fit construire Kalela, son atelier-refuge, à Ruovesi dans le centre de la Finlande en 1894-1895, peu avant ses trente ans, juste après ses années d'études à Paris. Il s'y installa en 1895 et, hormis ses voyages à l'étranger, y vécut durant près de sept ans. Un Européen du Sud peut difficilement imaginer ce que représentaient sept hivers, seul à Ruovesi, malgré les contacts de l'artiste avec la capitale et l'étranger. Comparée à la France, la campagne finlandaise paraît quasiment inhabitée : les villages à la française

n'existent pas. Les maisons sont construites traditionnellement au milieu des terres, aussi éloignées que possible les unes des autres. L'usage des espaces publics à l'air libre est limité, compte tenu de la rigueur du climat et du caractère des habitants. La période lumineuse et idyllique au cours de laquelle les maisons ne sont pas chauffées s'étend de juin à septembre environ.

Le trajet Ruovesi-Helsinki, avec les moyens de transport actuels, dure trois heures. Une vision à partir du lac inspira à Gallen-Kallela le futur emplacement de Kalela, sur la presqu'île où l'on arrivait par l'eau. Une fois la neige installée et le lac gelé, l'endroit se trouvait isolé. Le chemin menant à la presqu'île n'étant jamais déblayé par un chasse-neige, on ne pouvait, entre les premières neiges et la neige durcie de la fin de l'hiver, y accéder qu'à ski. Il fallait donc s'approvisionner pour tout l'hiver avant que le lac ne gèle. L'acquisition des vivres s'avérait compliquée, car dans l'unique propriété des environs, on avait refusé de vendre des denrées alimentaires à l'artiste : « Il n'a qu'à s'approvisionner à Helsinki ! »

Son intérêt pour les métiers d'art est la suite logique de ce genre de vie ; dans l'isolement on attache de l'importance à son milieu le plus proche et l'une des façons de créer de la beauté est de fabriquer les objets soi-même.

Le psychanalyste Tor-Björn Hägglund a, dans son article « Les souvenirs derrière l'art », analysé la mémoire collective et sa signification pour l'art. Hägglund considère comme un signe distinctif de la mémoire collective des Finnois la catharsis par le deuil. Les Germains surmontent les difficultés en se battant, les Finnois les transfigurent dans le chagrin. L'art de Gallen-Kallela a ainsi pu parfois surprendre à l'étranger. En 1895, lorsque l'artiste organisa avec Edvard Munch, une exposition à Berlin dans la galerie d'Ugo Barroccio, le critique du Adels und Salongblatt s'intéressait déjà à la mélancolie de l'artiste, mettant en évidence certaines constantes de son art à venir : « L'art de Gallén est un mélange étrange de raison froide et de mélancolie frémissante. Cette dernière ne se montre pas souvent dans ses œuvres, pas même naïvement. Gallén connaît sa mélancolie et la domine ; il lui laisse libre cours seulement là où il pense qu'on ne peut pas la lier à sa personne – dans des paysages finlandais mélancoliques. Mais le fait qu'il peigne ces paysages avec autant de conviction et d'amour montre que la mélancolie est une part importante de sa personnalité. »

Gallen-Kallela adopta un style nouveau à trois reprises au moins : dans les années 1880 le naturalisme, le symbolisme dans les années 1890 et un certain fauvisme, vers 1909-1911. Les crises stylistiques de Gallen-Kallela résultaient autant de ses changements de vie brutaux, que des échos qu'il pouvait avoir de l'évolution de l'art en Europe. Ainsi le colorisme de la période africaine, dans sa véhémence flamboyante, devait éloigner un moment l'artiste des sujets nationaux.

Traduit du finnois par Inkeri Tuomikoski
Silja Rantanen est artiste (Finlande)

Akseli Gallen-Kallela
Pori, 26 avril 1865 - Stockholm, 7 mars 1931

*Kalevala : épopée populaire finnoise, par Elias Lönnrot, composée de fragments recueillis de la bouche des bardes caréliens entre 1835 et 1849.

Ancré dans un réalisme enrichi d'une dimension symboliste propre, Akseli Gallen-Kallela est surtout connu comme le créateur d'un langage épique, fondé sur les légendes du *Kalevala**. Les brusques renouvellements formels qu'il a montrés à travers la création d'un langage réagissent au sujet, et l'amèneront, au début du siècle, à une écriture pouvant évoquer un certain fauvisme.

Il est l'homme des grands horizons et l'artiste des proximités complices avec une nature appréhendée en une communion sensuelle. Homme profondément de son temps, il fut également un grand voyageur et sut jeter un pont entre Paris, la Carélie et l'Afrique, entre modernité et tradition, entre cosmopolitisme et épopée nationale.

La sélection retenue s'ouvre avec une œuvre emblématique du peintre, *Conceptio Artis*, qui participe d'une sensibilité fin de siècle. Conçu comme l'illustration d'un rêve de son ami l'écrivain Adolf Paul, ce tableau reçut un accueil enthousiaste de la critique allemande lors de l'exposition commune de l'artiste finlandais et de Edvard Munch à la galerie Ugo Barroccio de Berlin, en 1895. La critique scandinave fut moins sensible aux nombreuses lectures possibles de l'œuvre (cf. le texte de J. G-K Sirén) et Gallen-Kallela décida de découper la toile en plusieurs parties, où sur celle exposée ici, ne subsiste du sphinx initial – métaphore de la quête de l'artiste –, que l'appendice codal. Sont présentées ensuite trois versions à la tempera des six fresques réalisées en 1903 pour la décoration d'un mausolée érigé à Pori, à la mémoire d'une jeune fille prématurément disparue, Sigrid Jusélius. Ces peintures, *Printemps*, *Automne*, *Hiver* sont pour l'artiste prétextes à évoquer, dans le cycle naturel des saisons et de la vie, sa perception du monde sur un mode symbolique original dans l'intuition forte que « le primitif *est* le moderne » (P. Laugesen).

Le choix est recentré ensuite sur une double approche du paysage : d'une part les paysages de neige, de lacs gelés, les « portraits » de pins desséchés, réalisés dans l'isolement absolu de son atelier implanté dans les déserts de Finlande (de 1902 à 1908) ; d'autre part, les paysages de feu des déserts de l'Afrique orientale (1909-1911). Dans l'un et l'autre cas, l'intensité de la blancheur ou l'éclat de la lumière renvoient à l'ardeur d'un regard prédateur de visions, gardant la même acuité face à l'immensité de la neige et face à l'ardeur dévastatrice de la brûlante lumière africaine. Comme pour Delacroix et Matisse, le voyage vers le Sud, vers une lumière *autre*, devait agir dans sa peinture de manière manifeste, libérant dans la couleur un pouvoir expressif et émotionnel complètement nouveau.

Ces œuvres, redécouvertes récemment en Finlande à travers le regard porté sur elles par les plus jeunes générations d'artistes, autorisent ce choix relativisant l'habituelle emphase sur l'inventeur d'une imagerie nationale qui eut, certes, sa pertinence, mais dont on retiendra d'abord aujourd'hui la force d'un style appelé à connaître des développements neufs restés alors incompris.

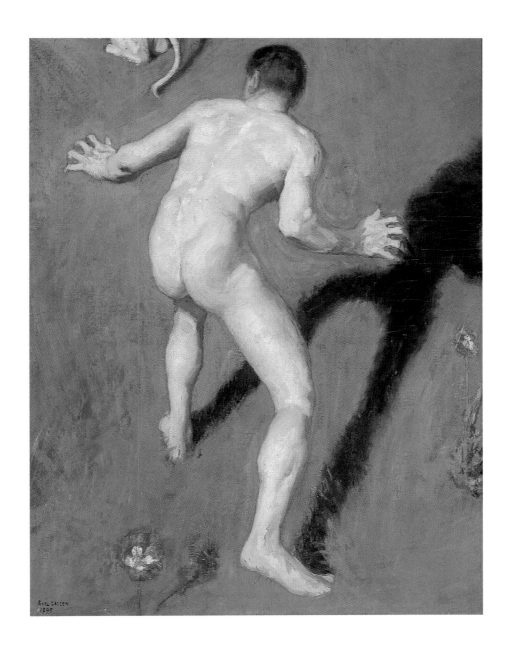

Printemps
étude pour les fresques du mausolée Jusélius
1903

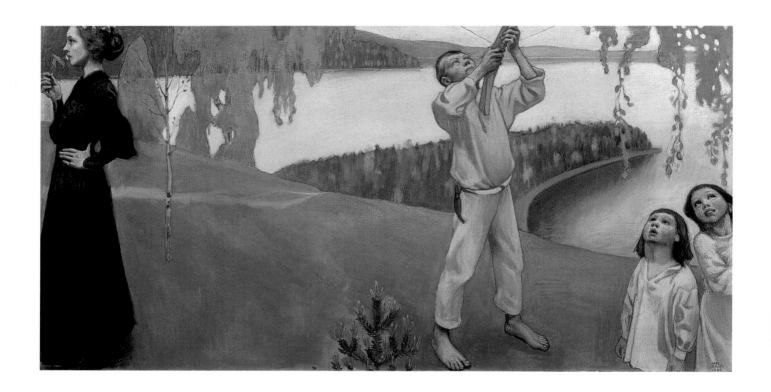

4
Automne, cinq croix
étude pour les fresques du mausolée Jusélius
1902

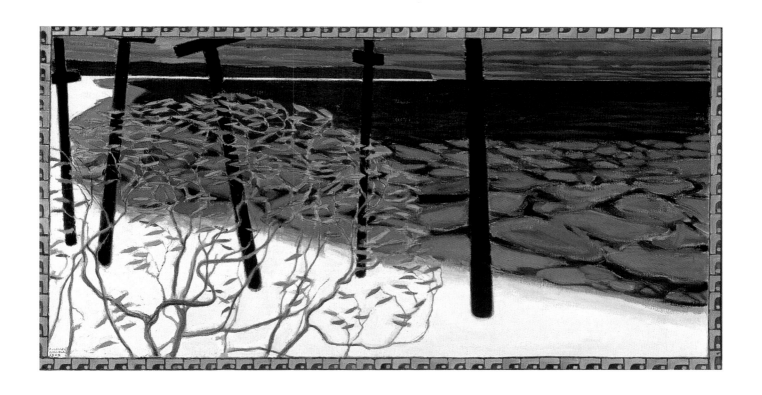

2
Rochers de Kalela sous le soleil du printemps
1901

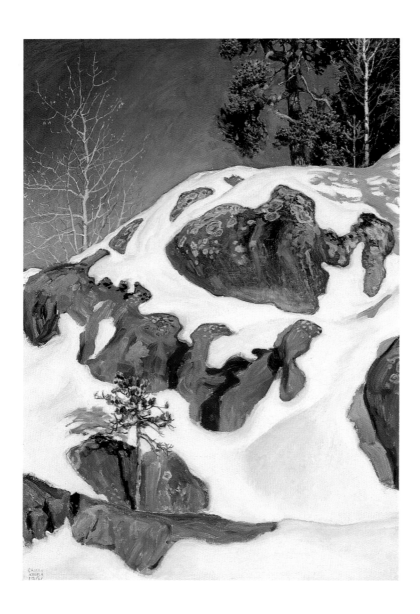

3
Hiver
étude pour les fresques du mausolée Jusélius
1902

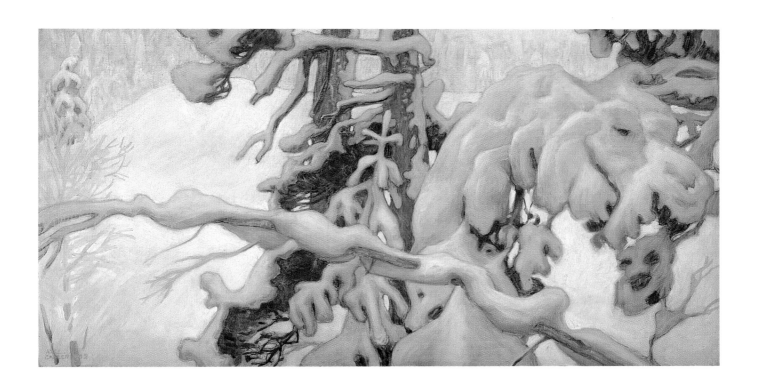

11
Nuages sur le lac
1905-1906

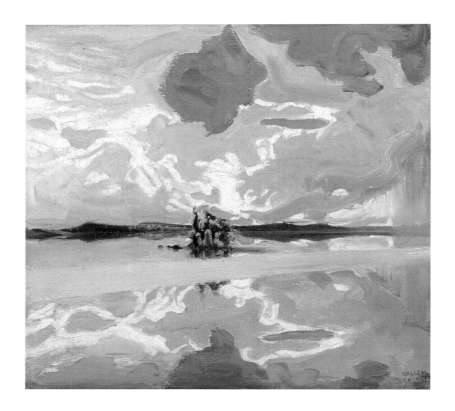

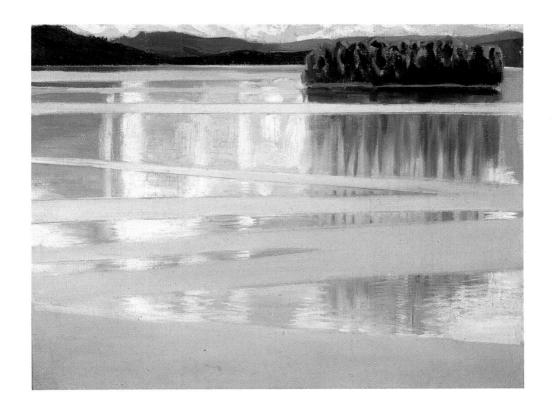

Colonnes de nuages
1904

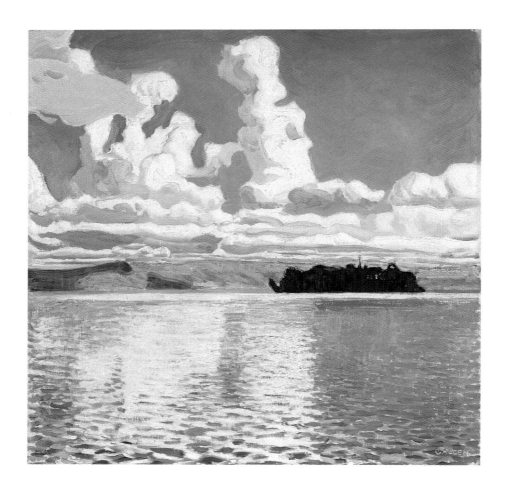

6 *Paysage d'hiver de Kalela*
1903

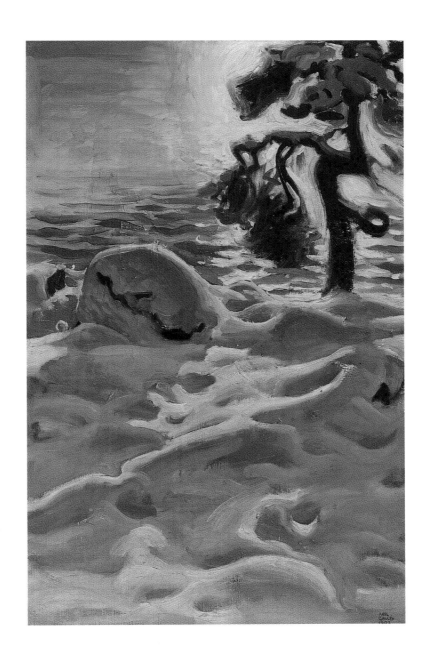

15
Tanière de lynx
1906

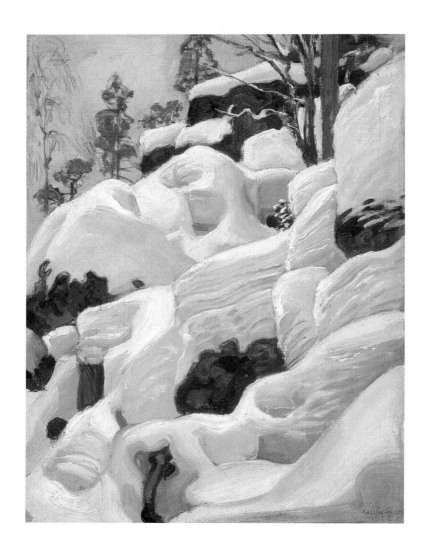

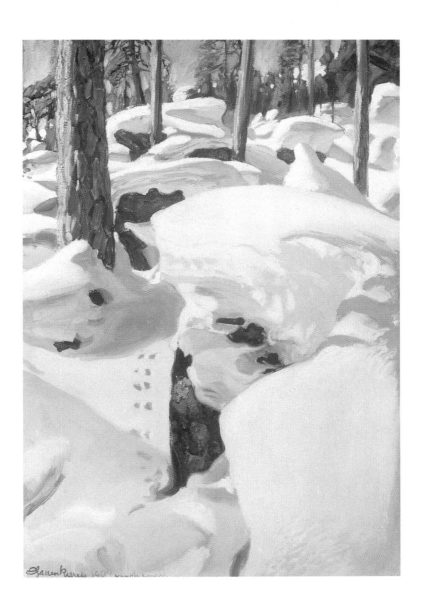

31
Paysage insulaire
1923

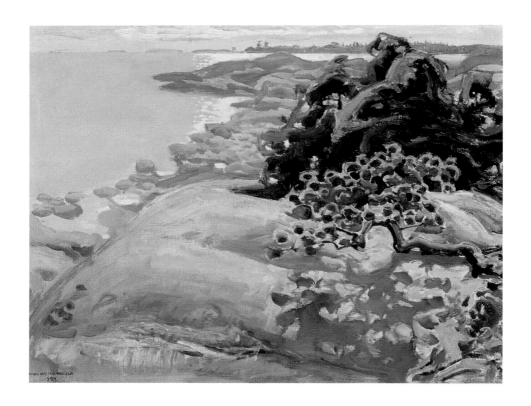

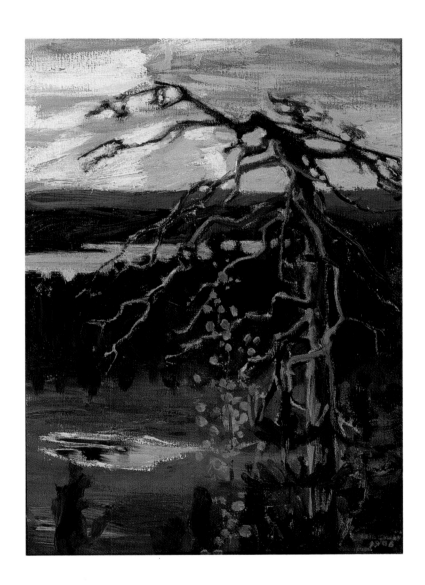

La mer Rouge
1909

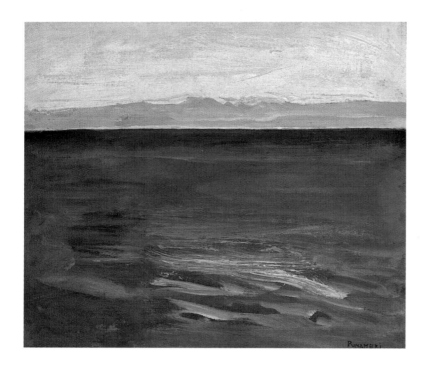

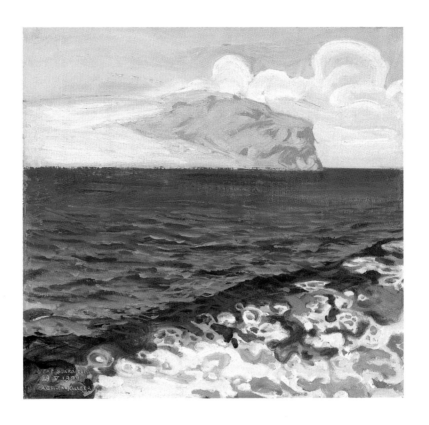

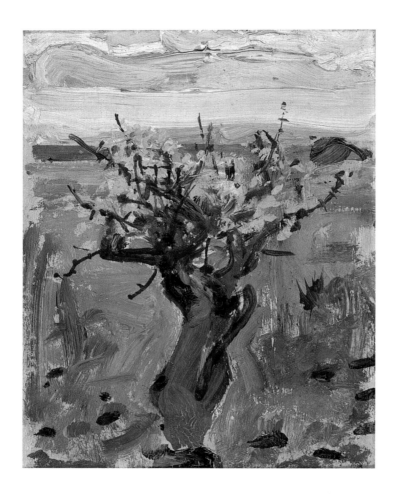

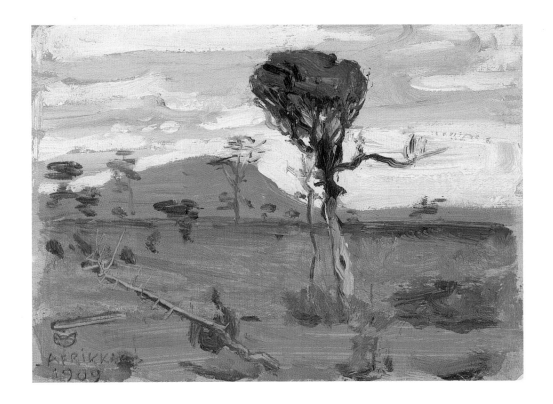

19
Savanne d'Ukamba en flammes
1909

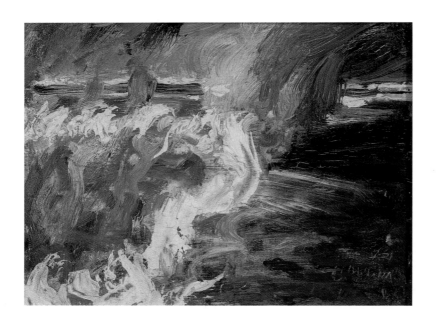

28
Feu de brousse
1909-1910

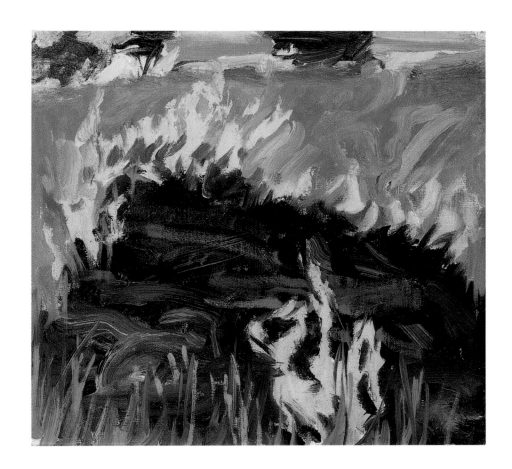

22 *Soleil du soir sur la savanne d'Ukamba*

1909

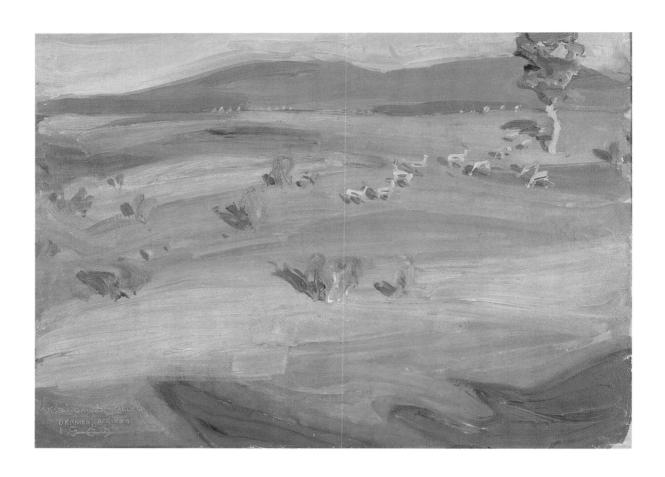

20 *La croix du Sud au-dessus de l'Afrique*
1909

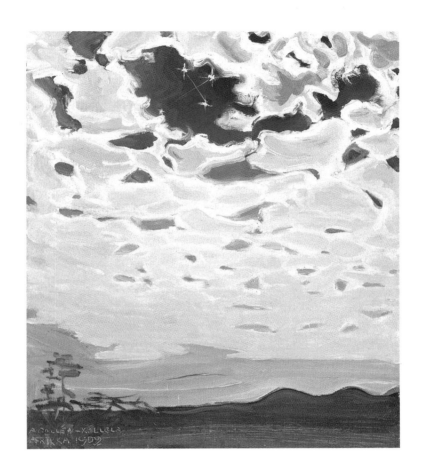

27
Campement sur la rivière Tana
1909-1910

17
Mont Kenya
1909

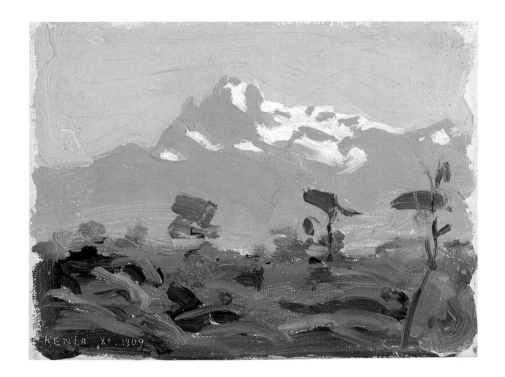

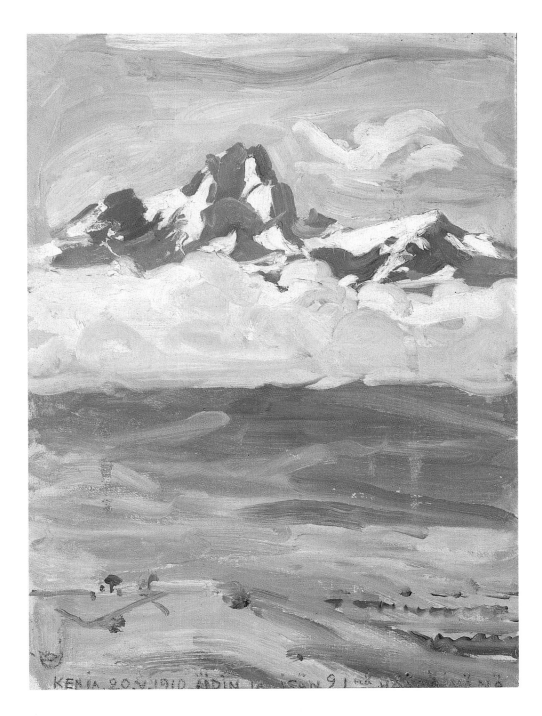

25
Mont Kenya
1909-1910

29
Collines de Hwandoni
1910

Helene Schjerfbeck

LEENA AHTOLA-MOORHOUSE

Le spectateur mis à la question
Les autoportraits d'Helene Schjerfbeck de 1912 à 1945

L'autoportrait est un portrait où l'artiste est son propre modèle. L'artiste se regarde dans la glace, crée son image pour les autres et pour lui-même. L'auteur devient le premier spectateur de l'œuvre, le maître de son image, son créateur, celui qui choisit la rhétorique et les accessoires. Quel est celui qui s'exprime en lui dans chaque cas particulier ? Que voit le spectateur, que lui propose-t-on ?

Les autoportraits d'Helene Schjerfbeck qui représentent, à bien des égards, un ensemble unique dans l'histoire de la peinture [1], culminent en une série d'une vingtaine d'œuvres produites à cadence rapide par une artiste de plus de quatre-vingts ans. L'ensemble couvre une longue période allant de 1878 à 1945. Dans le domaine étroit qui est le leur, ils déploient une incroyable multitude d'expressions et mettent l'accent sur l'être humain plutôt que sur le sexe, la profession, la classe sociale, la nationalité ou toute autre caractéristique extérieure. Seuls quatre autoportraits comportent des accessoires relatifs au métier de peintre ; sinon, le visage,

« Tu t'imagines, Elin, si toute ta vie tu devais lire les commentaires des autres pour savoir qui tu es ! Alors que personne ne sait ce que je suis. » *

le cou, les épaules, quelquefois le buste, placés dans un intérieur sans localisation précise, suffisent à Helene Schjerfbeck et lui permettent d'exprimer parfaitement le message qu'elle a choisi. Le spectateur est interpellé par ces œuvres qui incitent impérativement au dialogue [2]. Certes, l'appel au dialogue se manifeste aussi dans d'autres portraits de Helene Schjerfbeck ; mais avec les autoportraits, la confrontation prend une violence plus aiguë ; presque toujours l'artiste s'y défie elle-même avec plus de provocation et moins de ménagement qu'elle ne le ferait avec un modèle. Dans leur succession peuvent se lire avec une particulière acuité les agressions subies et les traumatismes sous-jacents.

En 1932, dans une lettre à son amie d'enfance, Elin Elmgren, l'artiste laissait éclater sa colère contre les journalistes, toujours prêts à déformer la réalité ; elle notait : « Personne ne sait ce que je suis [3] », s'incluant parmi ces ignorants. Dans sa première lettre à Einar Reuter, avec lequel elle allait nouer une amitié durable, elle écrivait le 22 mars 1915 : « Je suis heureuse de pouvoir vous adresser ces mots, car vendredi, il m'est arrivé d'affirmer une contre-vérité. Lorsque, en parlant de mes voyages en Norvège, vous souteniez que je me suis " trouvée là-bas ", j'ai acquiescé. Ce n'est pas vrai, car *là-bas* il n'y avait rien à

trouver, mais quelqu'un m'y a appris à faire ce que je *dois* faire ; le résultat, nous ne le connaissons pas, il nous est donné. Seulement, de ceci, je n'avais pas l'habitude de parler. » Cette prise de conscience sans équivoque de son identité de peintre sera l'un des points de départ de cet article. Chez ses modèles, Helene Schjerfbeck sondait « les profondeurs de l'âme [4] » ; elle admirait et comprenait surtout Dostoïevski, Proust et Rimbaud, écrivains et poète, sensibles à l'existence du moi inconscient et irrationnel, et capables d'en exprimer la puissance [5]. En revanche, les analyses théoriques éloignées des réalités de la vie ne l'intéressaient pas [6].

Selon Joanna Woodall, l'histoire du portrait est étroitement liée aux hypothèses concernant la nature de l'identité de l'homme et aux canons de l'art du portrait à une époque donnée [7]. Grâce essentiellement aux découvertes de la psychanalyse, du structuralisme et du post-structuralisme, la notion d'identité a évolué pendant notre siècle, d'un moi autonome, constant et indivisible, à un concept éclaté et infiniment complexe [8]. C'est donc dans ce contexte qu'il convient d'examiner les autoportraits d'Helene Schjerfbeck, tout en se rappelant que le moyen d'expression de la conscience d'un peintre consiste en une figuration non-verbale conduisant vers les espaces intérieurs et l'inconscient de l'artiste [9]. Ici, l'on rejoint le point de vue de Harry Berger Jr sur les implications historiques, socio-politiques et esthétiques de la création : une peinture change constamment lorsqu'on la regarde ou qu'on la commente [10].

L'autoportrait d'Helene Schjerfbeck réalisé en 1912 (cat. 169) ne fit pas l'objet d'une commande [11]. Pour l'artiste, l'année eut son importance, c'était celle de ses cinquante ans et elle ajouta cette date à sa signature, et, fait exceptionnel, son nom de famille en toutes lettres. C'était une nouveauté par rapport aux autoportraits des années 1884-1885 et 1895 : le premier de ceux-ci ne comportait aucune signature, le second seulement ses initiales, et aucun n'était daté.

Comment l'artiste se regarde-t-elle dans son *Autoportrait* [12] de 1912 ? De toute évidence, elle ne cherche ni à « photographier » sa mimésis, ni à s'embellir, ni à créer un masque face à un monde extérieur hostile [13]. Elle sonde plutôt son image intérieure affichant la vigueur de sa créativité dont témoigne puissamment une nouvelle manière de peindre [14].

* Helene Schjerfbeck à Elin Elmgren le 1er octobre 1932

Le peintre regarde son image et le spectateur par-dessus son épaule, d'un air tendu et passionné, comme si on l'avait surpris en plein travail. À l'encontre des portraits antérieurs, l'artiste brosse des surfaces de couleurs unies sans ombres, tirant parti de l'opposition des teintes chaudes ou froides et de la variation des tons. Le visage clair tacheté de plusieurs couleurs, le nez marqué de rouge tranchent nettement sur la représentation conventionnelle du « beau sexe », singularité qui n'a pas échappé à la critique de l'époque. D'un port plus dramatique qu'auparavant, le visage se détache de l'arrière-plan et le cou, le visage, les cheveux lient la tête au fond par des touches de couleurs distinctes. L'ambiance fiévreuse est intensifiée par un cerne jaune moutarde qui entoure le visage en le frôlant. Cette atmosphère est accentuée par les tons sombres du gris-vert derrière le dos, en puissant contraste avec le bleu profond du corsage.

* Helene Schjerfbeck à Einar Reuter le 18 octobre 1925

« Mais, n'est-ce pas qu'en fin de compte, tout est vie intérieure ? L'extérieur, notre conscience le néglige. » *

L'artiste interprète ici à la fois la manière cézannienne de lier le sujet au fond, et la tension propre à un certain art expressionniste [15]. On relève, pour la première fois, la partition du visage – les deux yeux sont de couleurs différentes, le gauche, sans pupille, est peint en bleu et légèrement agrandi, le droit d'un vert-gris garde sa pupille – et la boucle rebelle de cheveux dans la nuque, éléments qui deviendront récurrents.

La manière de peindre de l'artiste et son rapport à elle-même se sont radicalisés ; elle montre sa vulnérabilité, mais aussi sa force. Retirée en province, elle a trouvé de nouveaux modes d'expression qu'elle évoque dans sa correspondance avec ses amis artistes [16]. En 1914, elle est prête à exposer au regard d'autrui cette représentation d'elle-même. Certains critiques comprirent cette nouvelle orientation [17]. D'autres cependant furent déconcertés par son mode d'expression « sans ménagement », telle son amie artiste, Helena Westermarck [18].

Les autoportraits peints en 1915, l'un à fond argent, l'autre à fond noir, ont directement pour origine une commande. Pour la première fois, l'Association des Beaux-Arts de Finlande passa commande, en 1914, d'un autoportrait aux dix principaux peintres travaillant dans le pays. Helene Schjerfbeck fut la seule femme parmi ces artistes dont les portraits devaient compléter dans la salle du Conseil de l'Association, la plus importante collection d'art de Finlande.

L'*Autoportrait à fond argent* (cat. 170) fut achevé en mars et l'*Autoportrait à fond noir* (cat. 172) en septembre 1915 [19]. Ici, l'artiste ne se place pas au bord du tableau, mais au centre de la toile et regarde légèrement vers le bas, ce qui lui donne une expression altière et pleine d'assurance. Cible des regards de ses commanditaires, l'artiste s'est représentée telle qu'elle se supposait jugée par eux. L'image traduit aussi le besoin et le désir d'exprimer sa valeur et ses sentiments blessés. Dans l'*Autoportrait à fond argent*, l'artiste est vêtue d'une sorte de kimono blanc ébauché et rehaussé d'un col noir, montrant ainsi son intérêt pour l'art japonais et, plus généralement, pour une culture exotique, étrangère, dépassant le cadre national [20]. Les couleurs sont minimales – bleu délavé des yeux, rose pâle des lèvres – les quelques rares ombres ont été finement dorées et le fond couvert d'une couche uniforme de feuille d'argent. L'autoportrait se reflète dans un miroir d'argent. Prolongeant l'épaule, un pli du vêtement évoque la naissance d'une aile et le tracé solennel de la ligne fait ressortir le port de tête. Helene Schjerfbeck se transforme en un pur esprit de l'au-delà, dominant la réalité quotidienne. Son œil scrutateur contraste cependant avec l'impression générale et exprime une certaine rancœur. Souffrant de l'incompréhension de l'Association des Beaux-Arts et ayant le sentiment d'être enterrée vivante, elle le fait savoir : je suis toujours là, au-dessus de vous, « ange », « sainte ». Ce propos ne se devine pas aisément tant l'allusion est discrète. Seule la comparaison avec d'autres autoportraits permet d'interpréter ce tableau comme une forte prise de position envers les milieux officiels.

Helene Schjerfbeck laissa parler son inconscient et accepta de l'exposer publiquement. À l'époque, cette œuvre fut perçue comme « un autoportrait d'une beauté délicate [21] », comme « une composition raffinée et sensible de couleurs et de traits [22] ». La critique d'art, en donnant la priorité à des commentaires sur la forme au détriment du contenu, ne décevait pas les attentes d'une société patriarcale qui plaçait en général les œuvres des femmes artistes dans l'univers féminin conventionnel du foyer, des enfants, de la religion et de la séduction, ne voulant pas saisir leurs messages sous-jacents.

Dès l'âge de onze ans, Helene Schjerfbeck, élève particulièrement douée, avait commencé à Helsinki sa carrière d'artiste à l'école de dessin de l'Association des Beaux-Arts.

Elle mena ses études et peignit à dix-sept ans *Soldat blessé dans la neige* (1880), œuvre historique que l'Association des Beaux-Arts acheta. Elle reçut des prix, des bourses pour continuer ses études à Paris dans des académies privées destinées aux femmes, ainsi qu'au sein d'une communauté d'artistes en Bretagne à Pont-Aven (1880-1884) ; elle se rendit aussi en Angleterre, vers la fin des années 80, pour peindre à Saint Ives. Elle participa au Salon de Paris en 1883, 1884 et 1888 et reçut, pour son œuvre *La convalescente*, la médaille de bronze à l'Exposition universelle de Paris en 1889.

Au début des années 90, elle retourna en Finlande pour enseigner dans son ancienne école de dessin. Ce fut une période difficile, car elle dut renoncer à sa vie d'artiste indépendante et, après le mariage de son frère Magnus en 1897, prendre leur mère à sa charge. En Finlande, le monde des arts était alors en pleine ébullition, de plus en plus d'artistes voulaient créer un art purement national et se lancer dans une lutte politico-culturelle. Les artistes progressistes se dressaient souvent contre la conservatrice Association des Beaux-Arts, et en tant que professeur, Helene Schjerfbeck fut impliquée, sans le vouloir, dans des conflits qui la firent souffrir jusqu'à compromettre sa santé. Elle ne se sentait attirée ni par les sujets littéraires à la mode, ni par la peinture de genre qu'inspirait le romantisme national. Les luttes politiques lui demeurèrent étrangères. D'une constitution fragile, elle passait principalement ses vacances dans des sanatoriums en Norvège, en Suède et en Finlande. L'intérêt et l'encouragement que lui porta un médecin du sanatorium de Gausdal en Norvège, furent déterminants. Elle finit, néanmoins, par démissionner de son poste d'enseignante pour des raisons de santé et s'installa, en 1902, à Hyvinkää, à 50 km au nord d'Helsinki, où grâce à l'éloignement de la mer le climat était réputé meilleur. À Hyvinkää, petite ville industrielle, loin des remous du monde des arts, rassurée par la proximité d'un sanatorium, Helene Schjerfbeck trouva la voie d'une simplification et d'une dramatisation nouvelles. Pendant une quinzaine d'années, l'artiste ne retourna pas à Helsinki, manifestant une forte aversion pour la capitale et ses milieux artistiques. Pour exposer ou vendre, elle préférait envoyer ses œuvres à Turku, Viipuri et Tampere [23]. Toute critique de l'Association des Beaux-Arts la blessait [24].

« Dostoïevski dit : celui qui se connaît est déjà mort, il a vu ses limites. » *

Dans cet isolement volontaire, l'autoportrait qu'elle adressa en 1915 à l'Association des Beaux-Arts (cat. 172) est le premier où elle a recours aux accessoires de son métier. L'allusion est fine et efficace : derrière elle, à gauche, elle a figuré trois pinceaux aux pointes grises dans un pot en céramique à bord rouge, qui se prolongent au-delà de la toile. Elle-même s'est placée en avant, presque de face ; son visage revêt un calme apparent, avec les yeux légèrement orientés vers la droite, leur pourtour rehaussé d'un lilas clair et frais alors que le regard est absorbé vers l'intérieur. Pour renforcer la clôture des lèvres, des touches exceptionnellement serrées « verrouillent » la bouche ; la ligne ininterrompue du menton, redressant la partie inférieure du visage, exprime la volonté. Les taches rouge vif des joues et des oreilles évoquent l'émoi intérieur et l'acuité des sens en éveil, impression que renforce le contour affirmé de la mèche au-dessus de la nuque. À l'intersection de l'horizontale imaginaire partant du pot de peinture et de la verticale passant par la bouche et les narines, un « troisième œil », la broche, affirme une certaine féminité. Le visage, surgissant du support quasi pyramidal et légèrement asymétrique du buste, se dessine avec netteté sur le fond noir en guidant le regard vers le haut, vers la signature « écorchée » qu'Helene Schjerfbeck qualifia elle-même d'épitaphe dans sa lettre à Einar Reuter (27 août 1915). La signature était une allusion à Hans Holbein le Jeune, qu'Helene Schjerfbeck admirait et dont elle avait plusieurs fois copié les portraits au Louvre en 1886, et au Kunsthistorisches Museum de Vienne en 1894. Cet autoportrait poursuit, dans son dépouillement volontaire, un dialogue avec le maître allemand. Elle y travailla longtemps à partir d'une esquisse qui lui servit à placer le visage à la bonne échelle sur la toile [25]. Un examen attentif révèle qu'elle a gratté et effacé plusieurs fois les couleurs, sur le fond autour de la tête et sur les joues, alors que des touches fermes sont appliquées à des endroits bien précis, à la naissance des cheveux et sur les pinceaux. Le résultat illustre sa recherche : « J'enlève en grattant tout ce qui est fait, car ça n'est pas ce que je voulais – après plusieurs grattages, je trouve sur la toile une allusion à tout ce que j'ai cherché et désiré, mais ce n'est qu'une faible allusion – ou bien je ne trouve rien en fin de compte. Le solde, c'est ma recherche [26]. » L'artiste a peint son portrait à l'intention de ses « persécuteurs » et exprime par des signes picturaux sa distance critique, en même temps que son état d'âme par les

* Helene Schjerfbeck à Einar Reuter le 14 avril 1924

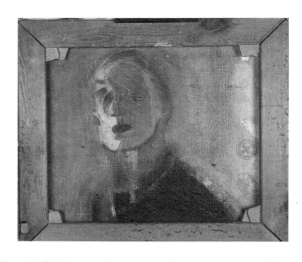

marques rouges – pot de pinceaux, pommettes, oreilles – et par une certaine agressivité de la composition. Même « morte » aux yeux du monde officiel de l'art, une fois retirée en province, Helene Schjerfbeck avait repris confiance en elle. Le peintre arrivait à canaliser ses pulsions agressives et affronter les autres avec fierté. Cet autoportrait illustre aussi la violence sourde de ses sentiments et sa difficulté à pardonner [27]. Lorsque, en 1915, l'œuvre fut exposée au musée d'Art de l'Ateneum, le principal quotidien de l'époque la qualifia de « peinture étrange [28] ». Akseli Gallen-Kallela, autre rebelle, appréciait beaucoup cet autoportrait [29].

De toutes ses représentations exécutées jusque-là, celle-ci est la plus frontale, dans un parallélisme presque parfait avec la surface de la toile, encore que le regard ne soit pas dirigé absolument droit devant lui. En établissant des lois qui régissent la psychodynamique des autoportraits frontaux, Francis V. O'Conner a constaté que ceux-ci coïncident toujours avec une situation de changement ou de crise qui exige la création d'une puissante image centrale compensatoire [30]. Ce point de vue se confirme dans cet autoportrait exprimant l'angoisse et les déchirements d'Helene Schjerfbeck. Ses nouveaux soutiens et amis, le marchand de tableaux Gösta Stenman depuis 1913, et l'ingénieur forestier Einar Reuter depuis 1915, contribuèrent au dénouement de cette crise, donnant à l'artiste le courage d'exprimer également ses sentiments négatifs.

Les années 20 virent la naissance de deux autoportraits quasi frontaux, réalisés sans commande, et un troisième, inachevé, a été découvert au verso de la peinture *Ouvrières sur le chemin de l'usine* datant de 1921-1922 [31].

L'artiste a peint ces douloureux autoportraits en pleine crise comme en témoignent ses lettres à Einar Reuter : « Peut-être, l'artiste n'a-t-il qu'à pénétrer en lui-même, pensai-je, dans ce *rien que moi* dur et glacial [...]. Pourquoi ai-je toujours des réactions aussi extrêmes, au point de tuer le travail. Je dessine avec tant de violence qu'il faut tout effacer ensuite. » (23 octobre 1921) « Mon image aura l'air morte, le peintre dévoile ainsi l'âme sans que je puisse y faire quoi que ce soit. Je cherche une expression plus sombre, plus forte [32]. » (4 décembre 1921)

C'est comme si, par ce dialogue glacial avec sa féminité blessée, elle avait cherché à s'endurcir pour supporter une vie solitaire. Par sa peinture, elle tentait de se libérer de son angoisse, à laquelle s'ajoutait la crainte de perdre son nouvel ami artiste, de dix-neuf ans son cadet, Einar Reuter, dont

elle avait fait la connaissance au printemps 1915. Les fiançailles de ce dernier, qui devaient avoir lieu à l'été 1919, la bouleversèrent violemment : « L'être humain est comme un enfant, il hurle quand on lui arrache son unique amour [33]. » Un séjour de deux mois à l'hôpital lui fut nécessaire fin 1919, pour se remettre de ce choc. L'amitié des deux artistes résista néanmoins à l'épreuve ; plus d'un millier de lettres de Schjerfbeck à Einar Reuter [34] en témoignent, de même que les biographies consacrées à l'artiste en 1917, 1951 et 1953 sous le pseudonyme de H. Ahtela. La violence de sa réaction s'explique d'abord par la nature de son psychisme et par une déception sentimentale déjà éprouvée dans sa jeunesse. En effet, au milieu des années 1880, ses fiançailles avec un jeune artiste anglais avaient été rompues à cause de son invalidité. Le père d'Helene Schjerfbeck était mort de tuberculose pulmonaire lorsque sa fille avait treize ans et son fiancé craignait que la claudication, dont souffrait la jeune fille depuis un accident d'enfance, fût également due à la tuberculose. La rupture provoqua en elle un traumatisme si violent qu'elle détruisit tout souvenir de son fiancé, à tel point qu'encore à ce jour personne n'a décelé son identité [35].

Cette blessure physique et psychologique la hantera toute sa vie et trouvera un écho particulièrement sensible dans ses autoportraits d'octogénaire [36], encouragée en cela par d'autres artistes expressionnistes. Vivant seule avec sa servante depuis la mort de sa mère en 1923, elle n'avait plus à se soucier des conventions. Elle déménagea en 1925 à Tammisaari.

Helene Schjerfbeck craignait la publicité, le tohu-bohu et les critiques. Elle fut donc heureuse que, hormis l'exposition consacrée à sa peinture à Helsinki en 1917, les présentations de ses œuvres aient lieu principalement à l'étranger. En 1934, elle exposa à la galerie Liljevalchs à Stockholm, avec Tyko Sallinen, Marcus Collin et Hannes

Helene Schjerfbeck
Autoportrait
1921
(inachevé, au dos de la toile
*Ouvrières sur le chemin
de l'usine*)
Collection Tatjana et Pentti
Vähäjärvi,
Riihimäen taidemuseo

Autere. La critique fut élogieuse et le Nationalmuseum suédois lui acheta une toile. Gösta Stenman, qui avait ouvert sa propre galerie à Stockholm en 1934, lui consacra une exposition à l'automne 1937. Ayant reçu une nouvelle commande d'autoportrait en vue de cette manifestation, elle entreprit la toile en novembre, son mois préféré. Elle s'exprimait alors ouvertement en écrivant à Einar Reuter le 20 novembre 1936 : « Oui, un désir brûlant de se sentir entier – mais il faut toujours être deux – avec un livre ou une personne qui comprend... Par des calculs, on n'arrive à rien. Fi de toute conscience d'artiste... L'autoportrait est commencé... Je suis bien, ces derniers temps j'ai beaucoup vécu dans des souvenirs. Seulement, ils sont si passionnés que je n'ose pas trop penser à eux, ni à la jeunesse, bien que maintenant je commence à comprendre bien des choses. Personne n'a éprouvé autant de joie que moi – ni autant de chagrin –, mais davantage de joie tout de même [37]. »

> « C'est l'inconscient, le primitif dans l'âme qui mène – chez moi – à la création artistique, pas la pensée. » *

L'*Autoportrait à la palette I* (cat. 174) est, parmi ses peintures à l'huile, le plus grand format de tous ses autoportraits. La référence au métier du peintre occupe le premier plan, avec une palette de quatre couleurs : au milieu, le blanc qui domine, le bleu et le jaune de chaque côté, éclairés par une pointe de rouge à l'extrême droite. En se représentant le buste en retrait, l'artiste éloigne son visage du spectateur, distance qu'accentue encore le bord de la palette tracé en biais. Il s'agit manifestement d'une image du peintre, destinée à Stenman et au public suédois. On est frappé, sous les lourdes paupières, par les yeux obliques démesurés, tournés de côté vers le bas, ainsi que par la bouche ouverte. La blouse de l'artiste ressemble à un sac sans manches, sans agrafes ni boutons apparents. La tête paraît détachée du cou et du corps, alors que le cou – ou le foulard qui l'entoure – est figuré par un trait presque vertical aboutissant à un col de fourrure noire [38]. L'espace se divise en deux champs de gris à la hauteur du front. Cependant, cet autoportrait donne une impression plus aérée, que renforce encore à gauche une curieuse ombre en escalier projetée sur le mur par le contour de la blouse. Les couleurs de la palette rappellent sans doute que « depuis son enfance, on ne lui avait proposé que des idéaux blancs, jamais rouges, symboles de la chaleur de la vie [39]. » Mais elles renvoient aussi à son ascèse picturale des années 30. Le visage est de nouveau stylisé, la tête, comme une pièce à part, plaquée sur le socle d'un buste sans mains. Les grands yeux fixes, tout en cherchant le contact, à la fois avec l'image de

l'artiste et avec le spectateur, semblent en même temps le craindre. Énigmatique, la bouche reste ouverte. Peut-on parler ici de l'angoisse et de la vieillesse d'une artiste « neurasthénique [40] », ou du refus de l'image qu'elle a d'elle-même ? Ou encore de la recherche constante du peintre, eût-elle même les mains ligotées ? Ces questions restent sans réponse, mais elles sont inévitables si l'on examine les divers aspects pathétiques de l'image [41]. D'après sa correspondance du 26 novembre 1936 au 15 janvier 1937, Helene Schjerfbeck consulta souvent le livre sur Rembrandt emprunté à Helena Westermarck. Elle y puisa « enseignement, consolation », et apprécia surtout les dessins [42]. En peignant son image, Helene Schjerfbeck semble avoir été particulièrement sensible à un autoportrait à l'encre de Rembrandt. On y retrouve l'expression fixe des yeux et l'ouverture de la bouche. La position du corps et de la tête, la direction des yeux et la mine fermée peuvent aussi évoquer l'*Autoportrait à la palette* de Paul Gauguin (vers 1894), même si la version d'Helene Schjerfbeck est plus théâtrale, proche du style maniériste de l'art déco. Dans sa peinture, on peut aussi penser à Daumier et à Rouault.

Sans attendre, elle se mit à travailler sur une variante de l'*Autoportrait à la palette*, nouvelle commande de Gösta Stenman [43].

À partir de 1939, presque tous les autoportraits d'Helene Schjerfbeck sont frontaux. La tourmente de la Seconde Guerre mondiale condamna l'artiste âgée à une vie itinérante. L'*Autoportrait à la bouche noire* (cat. 175) fut présenté une première fois par Gösta Stenman à Stockholm en novembre 1939, dans le cadre de l'exposition intitulée *Collection USA*. À cette époque, le contrat d'exclusivité signé entre l'artiste et son marchand lui assurait une mensualité. Le caractère frontal doublé d'une certaine agressivité rappellent l'*Autoportrait à fond noir* de 1915 ; les tons clairs et la bouche ouverte évoquent l'*Autoportrait à la palette* de 1937. L'expression est concentrée dans les yeux dilatés par la frayeur, le regard terrorisé fuit. De toute évidence l'*Autoportrait à la bouche noire* manifeste le dialogue avec l'autoportrait dessiné par Rembrandt. Dans l'*Autoportrait à la palette*, la stylisation de la bouche évoque la tension, alors que dans l'*Autoportrait à la bouche noire*, la bouche s'ouvre, sans le vouloir, pour pousser un cri

* Helene Schjerfbeck à Einar Reuter le 7 mars 1920

d'effroi. Le visage pâle, la silhouette et l'atmosphère générale placés sous le signe de la panique ne sont pas sans rappeler la figure centrale de la peinture d'Edvard Munch, *Le cri* (1893), mais l'œuvre d'Helene Schjerfbeck reste retenue. Le dessin de la bouche se rapproche davantage de l'œuvre de Rembrandt que de l'interprétation extrême de Munch [44]. Cette toile semblerait être une œuvre de transition où l'artiste pour la première fois laisse apparaître des allusions à la mort. Paradoxalement, le fond rose mat donne néanmoins une beauté intense au visage ivoire, plat, dont les ouvertures béantes suggèrent un crâne. Quelle était la signification de cette œuvre ? Peut-être évoquer l'angoisse de la guerre, la panique de la mort, l'impuissance devant le destin ? Ici s'exprime clairement la peur, mais différemment de chez Edvard Munch. Une femme ressent les choses différemment, écrivait-elle. Tout se concentre sur les yeux écarquillés, pleins d'épouvante et sur l'espace privé d'air au rose étouffant.

À l'automne 1942, âgée de quatre-vingts ans, elle exécuta, uniquement au couteau, un autoportrait destiné à son ami Einar Reuter. Au verso, elle annotait : « Essai honnête qui aboutit à un échec. Esquisse [45]. » L'expression du sujet est douce et mélancolique. Il s'agit là encore d'une nouvelle technique rugueuse ; la partie gauche du visage diffère moins de la droite que dans les autoportraits des années 1913-1926, 1937 et 1939. Helene Schjerfbeck dialoguait sans doute avec Einar Reuter, à qui elle donnait cette image de son « amour » : un visage sur lequel se lit à la fois la tendresse et la déception d'une femme vieillie. Elle désirait encore transmettre à son ami sa nostalgie, ses sentiments [46]. Sur cette image, elle laisse transparaître de façon inconsciente sa jeunesse pleine d'énergie et confiante dans l'avenir, comme dans son premier *Autoportrait* à l'huile exécuté en 1884-1885. Dans ce dernier, ses yeux se dirigent légèrement de côté ; le regard d'une jeune femme ne porte pas dans la même direction que celui d'une personne âgée. L'artiste jeune va à la rencontre du regard tout en l'évitant, tandis que le peintre mûr s'adresse à son moi intérieur. Les personnages des deux autoportraits s'identifient à la jeune serveuse au regard introverti dans la peinture d'Édouard Manet *Un bar aux Folies-Bergère* (1881-1882), qu'Helene Schjerfbeck avait vu au Salon de Paris de 1882 [47]. Le 10 juillet 1942, elle avait d'ailleurs reçu d'Einar Reuter un livre sur Manet [48]. Dans l'autoportrait de sa jeunesse, on reconnaît l'ovale et les tons clairs du visage de la serveuse mélancolique, bien que le peintre s'y représente en femme active et déterminée. Sans s'en rendre compte, la jeune artiste assimilait peut-être ses traits à ceux du modèle de Manet, tout en désirant manifester sa différence, tandis que le regard de l'octogénaire se rapproche plutôt de l'expression tendre et nostalgique de la serveuse. L'*Autoportrait* de 1942 a tout d'une confession. Helene Schjerfbeck était désormais à même de ressentir intimement la mélancolie du personnage de Manet. Dans cette image rude, l'artiste est sur le point d'avouer son désir d'être aimée et sa tristesse d'avoir dû y renoncer.

Un bar aux Folies-Bergère est certainement l'une des œuvres qui ont le plus fortement marqué Helene Schjerfbeck, elle « l'a rendue heureuse [49] » et aidée dans sa recherche incessante. Dans son œuvre, on trouve trace de la serveuse ou d'autres personnages de Manet, sous une forme ou une autre [50]. Il reste qu'Helene Schjerfbeck, dont l'art grandit dans la France des années 1880 – en complétant ses études par des voyages à Saint-Pétersbourg, Vienne et Florence pour y copier les chefs-d'œuvre des musées –, sut le développer de façon personnelle. Son modernisme résulte d'un travail qu'elle poursuivit en solitaire, à partir de 1902, malgré une santé fragile. Elle aimait s'enrichir en étudiant des reproductions d'œuvres d'autres peintres, s'en entretenir avec ses amis artistes, le plus souvent par écrit. Progressivement elle ne voyagea plus, sauf pour se rendre dans des villes proches de son domicile à Hyvinkää : Helsinki, Tammisaari, Loviisa, Nummela jusqu'en 1944, lors de son installation à l'hôtel de cure de Saltsjöbaden, à côté de Stockholm, où elle mourut en janvier 1946.

Durant les deux années qu'elle passa près de Stockholm, fuyant la guerre en Finlande, elle compléta, enfermée dans l'isolement de sa chambre d'hôtel, une vingtaine d'autoportraits à la chronologie incertaine.

En 1944, elle réalisa au moins deux peintures et cinq dessins. L'éphémère constitue un élément permanent de cette série réalisée à Saltsjöbaden où l'artiste se montre intransigeante aussi bien envers elle-même qu'envers son marchand : « Je feuillette un livre sur les autoportraits des peintres. Ceux qui se sont embellis, m'ennuient – Dürer, comme les autres [51]. » On a aussi l'impression qu'irritée d'être perçue comme un « pur esprit », l'artiste veut manifester qu'elle est bien de ce monde et qu'elle a conservé toute sa sensibilité [52].

Le contour du visage de l'*Autoportrait* de 1944 (cat. 178) se rapproche du dessin de l'*Autoportrait à la bouche noire*. Ici, l'artiste dévisage sa peur. L'angoisse se concentre dans la partie gauche, des ombres pointues recouvrent l'œil et l'oreille se confond presque avec l'arrière-plan. L'oreille droite, rose et saillante, attire d'abord l'attention. Divisée en deux, la tête paraît chauve. L'artiste ne s'épargne pas, le visage semble surgir, irréel, au-dessus d'une veste asymétrique. Y-a-t-il ici une réminiscence des têtes coupées

peintes par Théodore Géricault ? Un nouveau trait caractérise ces autoportraits : la légèreté et la transparence de la couleur aboutissant parfois à sa dissolution dans la toile. L'œuvre la plus grande de cette époque, l'*Autoportrait à la tache rouge* de 1944 (cat. 177), introduit aux représentations « qui s'effacent d'elles-mêmes ». En 1918, répondant à Einar Reuter qui se plaignait qu'elle détruise ses œuvres par des ratures, elle demandait : « Vous souvenez-vous de Goya qui, dans sa vieillesse, peignait tous les jours sur une plaque d'ivoire qu'il essuyait chaque soir, pour pouvoir recommencer à y peindre le lendemain [53] ? » Dans l'*Autoportrait à la tache rouge*, l'image n'est pas encore entièrement effacée, bien que l'intention de l'artiste soit claire. La tête est sur le point de se fondre avec un arrière-plan transparent du même ton de brun, alors que le noir de la blouse semble plus stable : de même la partie droite du maigre cou est renforcée par une couche de peinture plus épaisse. Les traits de la partie gauche du visage ont été presque effacés, tandis qu'un œil immense tourné vers la gauche domine la partie opposée. La bouche reste ouverte, figée dans un cri ou une profonde respiration. Sous le trou noir de la bouche, on distingue un point rouge, dernier signe de vie. Sa présence, censée alléger le dialogue inconscient avec les terribles figures de Goya, accentue encore la violence de l'image.

« Et je n'ai plus de forces, la vie m'a déjà donné ma part. »

On retrouve ce même visage à la bouche ouverte et divisé en deux parties dans un certain nombre de dessins, comme ce petit *Autoportrait* expressif (cat. 180) au fusain et lavis. Dans la partie gauche « en voie d'effacement », la forme en éventail du crâne rappelle celle de l'*Autoportrait à la tache rouge*. La division en deux parties est encore plus nette dans ce petit dessin fragile, haletant.

Au début de l'année 1945, Helene Schjerfbeck réalisa une huile sur toile intitulée *Autoportrait de face I* (cat. 181), qui reprend certains éléments des *Autoportraits avec palette I et II*. Le port de tête est similaire, ainsi que les yeux qui se tournent exagérément vers le bas ; le chromatisme est dans les mêmes tons de brun, la réalisation, plus anguleuse, révèle qu'il s'agit d'une vieille femme qui regarde à la dérobée son visage, éclairé par le bas à droite. Ces images traduisent le chagrin et la résignation. Par un procédé presque sculptural imprégnant la toile de pigments purs sur le visage et la robe, l'artiste a restitué le dessèchement et le durcissement de la vieillesse, en même temps que l'éphémère de la vie.

À cette époque, deux autoportraits en buste ont été réalisés sur papier, d'un genre très différent : la principale nouveauté consistant à représenter les mains de l'artiste. Le visage squelettique revêt les traits d'une momie. Dans l'image du buste avec la bouche fermée, les deux mains sont sommairement esquissées. Le pouce gauche s'appuie sur la joue tandis que la main droite, traitée avec une grande légèreté, se détache au premier plan. Les mains sont à peine suggérées, on peut donc ne pas les remarquer ou croire qu'elles font partie du vêtement de l'artiste.

L'*Autoportrait, lumière et ombre* (cat. 182), l'*Autoportrait aux yeux clos* (cat. 186) de 1945, et l'*Autoportrait, masque* [54] appartiennent à la même série. La seule peinture à l'huile est l'*Autoportrait, lumière et ombre*, exécutée sur une toile presque carrée, dans toutes les tonalités de vert. L'artiste a vu son image se refléter dans les carreaux de faïence verts de sa chambre d'hôtel ; elle a vu s'estomper et s'égaliser ses traits bien que l'angoisse fût toujours présente. Peignait-elle pour éliminer sa peinture, pour tout libérer avant de partir, tout en gardant le fantôme de Goya profondément ancré dans son souvenir ?

De tous les autoportraits réalisés pendant la dernière année de sa vie, le plus violent est celui qu'elle a intitulé *Une vieille artiste-peintre* (cat. 184). Avec cette tête de mort gris-cendre presque agressive, Helene Schjerfbeck prouve qu'elle lutte pour sa liberté jusqu'au bout. Cette œuvre déconcerte par son caractère extrême et directement frontal ; les traces de frottement et grattage au couteau traduisent l'angoisse de l'artiste, le sentiment du devoir qui l'épuise et sa haine provoquée, cette fois, avant tout, par sa faiblesse et sa dépendance vis-à-vis des autres [55].

La dernière œuvre peinte à l'huile, l'*Autoportrait en noir et rose* (cat. 185), est d'une facture plus légère. On y retrouve la palette de la peinture décrite plus haut, mais sans la rage de l'artiste. Contre un fond noir, elle contemple son crâne qui suggère une tête de mort, ses yeux fatigués, sa bouche haletante. La tête s'est aplatie contre l'arrière-plan, les pointes des oreilles créent un rythme déchiqueté, alors que la touche aérée laisse visible la trame de la toile.

Ces « autres », toujours nécessaires à l'artiste, ne sont ici rien d'autre que la mort, le raidissement final de la vie. Le grand peintre se préparait à se fondre avec la mort.

Le tout dernier *Autoportrait* (cat. 188), de forme ovale, dessiné au fusain, illustre avec une sobriété expressive cet abandon. Ici, les traits du visage deviennent pictogramme, signe qui clôt toute individualité : « Et je n'ai plus de forces, la vie m'a déjà donné ma part [56]. »

Traduit du finnois par Marjatta Crouzet
Leena Ahtola-Moorhouse est conservateur
au musée de l'Ateneum, Helsinki

1.
Ahtola-Moorhouse Leena :
« Les autoportraits d'Helene
Schjerfbeck », *Helene Schjerfbeck*,
Ateneum, Helsinki, 1992, p. 65.
Je cite le nombre de 36 autoportraits,
en me basant sur un inventaire
de H. Ahtela, dans son ouvrage
Helene Schjerfbeck, Helsinki, 1953.
Depuis, deux nouvelles œuvres
au moins ont été découvertes :
l'*Autoportrait, masque*, crayon
sur papier, 16 x 14,5 cm, acquis
par l'Ateneum en 1997, et une œuvre
décrite dans le livre de Lena Holger,
*Helene Schjerfbeck. Teckningar och
akvareller*, Stockholm, 1994, p. 94-95.
De plus, l'Ateneum a acheté un
autoportrait de jeunesse, un dessin
qui ne figure pas dans l'inventaire
d'Ahtela (Ateneum, 1992, n° 36).
Il convient de noter également un
autoportrait inachevé à l'huile (1921),
au verso de la toile *Ouvrières sur le che-
min de l'usine* (Ateneum, 1992, n° 310).
2.
En comparant Ellen Thesleff et Helene
Schjerfbeck, Salme Sarajas-Korte en a
rendu compte : « Vérité = beauté. Il
existe une beauté absolue : elle se
trouve si haut que la vérité ne l'atteint
jamais », *Taiteilijattaria/Målarinnor*,
Helsinki, 1981, p. 50. Lars Wängdahl
a attaché une importance particulière
aux autoportraits dans son étude
*Närvaro. Ett drag i Helene Schjerfbecks
måleri från 1902 till 1920-talet*,
Konstvetenskapliga Institutionen,
Göteborgs Universitet, 1992.
3.
Voir la première citation datée
du 1er octobre 1932 en exergue de ce
texte. Les lettres d'Helene Schjerfbeck
(HS) à Elin Elmgren (EE) sont conser-
vées à la Bibliothèque universitaire
de Helsinki (HYK).

4.
Lettre de HS à Einar Reuter (ER)
du 14 avril 1920. Samling Reuter,
Åbo Akademis bibliotek (ÅAB), Turku.
5.
Lettres de HS à ER, notamment celles
sur Dostoïevski des 21 mai 1915,
14 et 17 avril 1924 ; sur Rimbaud
des 2 et 5 janvier et 3 février 1920 ;
sur Proust des 28 avril 1936, 15 juillet
1937, 29 janvier et 24 février 1938
(ÅAB). Lettre de HS à Helena
Westermarck (HW) du 18 mars 1938,
Samling Westermarck, ÅAB, Turku.
6.
Par exemple dans la lettre de HS à ER
des 22 avril 1924, 2 février 1932 ; lettre
de HS à HW du 11 février 1931 (ÅAB).
7.
Woodall Joanna, « Introduction »,
Portraiture. Facing the Subject,
Manchester & New York, 1997, p. 9.
8.
Lomas David « Inscribing Alterity :
Transactions of self and other in Miró
Self-Portraits », *Portraiture. Facing the
Subject, op. cit.*, p. 167.
9.
O'Conner Francis V.,
« The Psychodynamics of the Frontal
Self-Portrait », *Psychoanalytic
Perspectives on Art I*, 1985, p. 169-170.
10.
Berger Jr Harry, « Fictions of the Pose :
Facing the Gaze of Early Modern
Portraiture », *Representations*, 46, 1994,
p. 89, p. 92-99. Je tiens à remercier
Dorothy Berinstein d'avoir attiré mon
attention sur cet article.
11.
À ce propos, mon avis diverge
de celui de Lena Holger, qui situe
l'*Autoportrait de profil se détournant*
(Ateneum, 1992, n° 409) dans
les années 1905-1912. Holger Lena,
*Helene Schjerfbeck, kvinnor,
mansporträtt, självporträtt, landskap,
stilleben*, Stockholm, 1997, p. 90.
Les détails du style et de l'âge
du modèle renvoient plutôt
au début des années 30.

12.
L'autoportrait figura au Salon
des Artistes finlandais II, Ateneum,
Helsinki, 7 novembre – 13 décembre
1914, n° 102.
13.
Facos Michelle, « Helene Schjerfbeck's
Self-Portraits, Revelation and
Dissimulation », *Woman's Art Journal*,
printemps/été 1995, p. 14-15.
14.
Commentaire à propos de l'article
de Michelle Facos, *op. cit.*, p. 14.
À mon avis, le fait de s'écarter
de ce qu'on appelle la « mimésis »
ne signifie pas en soi la construction
d'un masque contre un monde
indiscret. Cette supposition nous
amènerait à penser que, par exemple,
tous les autoportraits modernistes
auraient impliqué la construction
d'un masque ; et même si c'était vrai
ou si l'on était d'accord à l'époque
de la photographie, cette affirmation
ne serait pas un point de départ
fructueux ou pertinent pour faire
ressortir les différences. L'allégation
concernant l'écart par rapport à la
« mimésis » reste, en outre,
problématique. Helene Schjerfbeck
aurait-elle dû répondre au défi de l'art
symboliste par un autoportrait
naturaliste ? Et qui serait capable de
dire de quoi elle avait exactement l'air
à l'époque en question ?
15.
On peut comparer le port du visage,
son expression et la présence
des taches dans la composition,
par exemple avec l'aquarelle d'Akseli
Gallen-Kallela *Autoportrait al fresco*
(1894), ou avec l'*Autoportrait* (1891),
à l'air surpris, de Ferdinand Hodler.

16.
Lettre de HS à Maria Wiik (MW)
du 16 juillet 1911. HS à propos
des impressionnistes : « Ce qui m'a
gênée dans leurs expositions à Paris,
c'était la couleur, trop uniforme.
Mais il faut avouer que c'est la bonne
voie vers le "synthétique" –
le mot du jour ; chacun s'y trouvera,
seul ou "ensemble" avec d'autres.
Ayant appris le mot, j'ai compris
que je suis déjà sur cette voie. »
À MW le 19 août 1911, le 28 février
1912 : « De temps en temps,
je reprends mon autoportrait. »
Lettres de HS à HW les 2 août 1911 (?),
4 octobre et 13 décembre 1912
et lettres de HS à Ada Thilén (ATh)
les 2 août 1911 (?) et 2 juillet 1912 (?)
[ÅAB].
17.
E.R-r (Edvard Richter), « Syysnäyttely
II », *Helsingin Sanomat*,
22 novembre 1914 ; R. Ö. « Finska
Konstnärernas utställning II »,
Björneborgs Tidning, 24 novembre 1914.
18.
Westermarck Helena, « Helena
Schjerfbeck på Finska konstnärernas
utställning », *Nutid*, décembre 1914,
p. 379, p. 386. Pour illustrer cet article,
l'auteur préféra reproduire
l'autoportrait de 1895.
19.
Lettre de HS à ER du 26 septembre 1915
(ÅAB) et compte rendu de la réunion
du Conseil d'administration
du 2 novembre 1915, paragraphe 2
(musée des Beaux-Arts de l'État).

20.

Lettres de HS à MW traitant d'un livre illustré japonais des 25 juillet 1914 et 20 février 1915 : « ... Je t'envoie Hokusai, certains passages sont très intéressants. Les Japonais connaissent l'art de la simplification. » Lettre du 18 mars 1915 de HS à MW à propos de l'autoportrait : « Je me réjouis qu'à ton avis, le ton argent ne nuise pas au dessin, tu dis que c'est beau – il est déjà vendu à S-man [Stenman] » (ÅAB).

21.

Weikko Puro, « Taidenäyttely », *Turun Sanomat*, 9 avril 1915.

22.

Lalaga, « Konstföreningens 25. årsexposition. II », *Åbo Underrättelser*, 11 avril 1915.

23.

Ahtola-Moorhouse Leena et Holger Lena, « Memorandum », *Helene Schjerfbeck*, Ateneum, Helsinki, 1992, p. 312-315.

24.

Notamment, le refus de prêt des œuvres pour des expositions ou diminution du nombre d'achats. Lettre de HS à MW du 28 janvier 1914 ; de HS à ER du 21 juin 1923 (ÅAB).

25.

Holger Lena, *Helene Schjerfbeck. Teckningar och akvareller*, Stockholm, 1994, p. 52.

26.

Lettre de HS à ER du 29 décembre 1922 (ÅAB).

27.

Cf. par exemple la lettre de HS à ER du 13 décembre 1944 (ÅAB).

28.

Hufvudstadsbladet, 10 octobre 1915.

29.

Ahtela H., *Helena Schjerfbeck. Kamppailu kauneudesta*, Porvoo, 1951, p. 341.

30.

O'Conner, *op. cit.*, p. 169-221.

31.

L'*Autoportrait* de l'année 1921 a été volé au musée d'Art d'Eskilstuna au début des années 1970. Reproduit dans Ahtela, 1951, p. 264, photographie en couleurs Holger, 1997, p. 23. Il était contemporain d'une ébauche inachevée que l'artiste avait abandonnée au verso de la peinture *Ouvrières sur le chemin de l'usine*, 1921-1922 (Ateneum, 1992, n° 310). Cet autoportrait inachevé n'a pas été documenté sur l'inventaire de l'Ateneum (1992) ; ceux d'Ahtela de 1951, 1953 et 1966 l'ignorent.

32.

Lettre de HS à ER ; sur le même sujet lettres des 29 septembre, 12 et 24 novembre 1921 (ÅAB).

33.

Lettre de HS à ER du 30 juillet 1919.

34.

Ahtela, 1951, p. 421.

35.

Appelberg Hanna et Eilif, *Helene Schjerfbeck, Elämänkuvan ääriviivoja*, Helsinki, 1949, p. 55-56 ; Ahtela, 1951, p. 36.

36.

Sirkka Jansson, docteur en médecine et psychanalyste, attira mon attention sur ce fait. Elle fit à Helsinki, le 7 novembre 1996, à l' Association de Psychanalyse de Finlande, un exposé sur « Les portraits de femmes de Helene Schjerfbeck » dont le manuscrit est disponible.

37.

Lettre de HS à ER du 20 novembre 1936 (ÅAB).

38.

Il s'agit manifestement d'un col de fourrure acheté sur les conseils de Mina Bussman, servante de Helena Westermarck et d'Helene Schjerfbeck (lettre de HS à ATh du 20 octobre 1930, ÅAB). Helene Schjerfbeck s'habillait avec goût et recevait notamment les catalogues de vente des Galeries Lafayette. C'est surtout avec la fille de sa cousine Dora Estlander qu'elle parlait de mode.

39.

Lettre de HS à ER du 21 novembre 1919 (ÅAB).

40.

Terme utilisé par HS elle-même, par exemple dans la lettre à ER du 23 janvier 1934 (ÅAB) : « Je me documente sur Le Greco qui s'opposait consciemment à toute peinture ne faisant qu'imiter la nature, et qui était neurasthénique. »

41.

Le message de l'autoportrait reste un mystère, je rejoins ici l'interprétation de Lars Wängdahl : « Visage ou masque. "L'autoportrait à la palette", l'énigme de l'autoportrait d'Helene Schjerfbeck », *Taide*, 6/91, Helsinki, 1991.

42.

Lettres de HS à HW des 26 novembre et 17 décembre 1936, 15 janvier 1937 (ÅAB).

43.

Lettres de HS à ER des 23 juin et 30 décembre 1937 (ÅAB).

44.

HS envoya à ER des commentaires intéressants sur Edvard Munch : « Que tu puisses *aimer* Munch, je suis étonnée. Il y a quelque chose dans ses sentiments qui m'est étranger. Mais les femmes ressentent les choses autrement. » (6 mai 1939)

45.

Ahtela, 1951, p. 396.

46.

Je pense que le petit mot adressé à ER – vraisemblablement le 31 octobre 1942 –, accompagnait l'*Autoportrait* envoyé : « Je me suis souvent "disputée" avec toi, mais je voudrais te faire comprendre que mon bonheur pourrait se cacher dans une cave où je verrais des visages et des cœurs d'humains, tout ce qu'ils pensent et désirent. Ils n'ont pas besoin d'être des anges. Ton bonheur à toi était au soleil. »

47.

Lettre de HS à ER du 27 février 1930 (ÅAB).

48.

Lettre de HS à ER du 27 juillet 1942 (ÅAB).

49.

Lettre de HS à ER du 8 avril 1945 (ÅAB).

50.

À propos de la peinture *Une écolière moderne*, 1928 (Ateneum, 1992, n° 367), Schjerfbeck écrivait à Reuter le 20 et le 25 octobre 1930 : « La *Jeunesse* destinée à M. Sihtola consiste en quelques coups de peinture à l'huile, tons clairs comme *Un bar aux Folies-Bergère*, un col bordé de vert. » La peinture *Jeune fille au col de fourrure*, 1887 (Ateneum, 1992, n° 110), donne un autre témoignage précoce et évident du charme opéré par Manet.

51.

Appelberg Hanna et Eilif, *op. cit.*, p. 233.

52.

Cf. Ahtola-Moorhouse, 1992, p. 73-74.

53.

Lettre de HS à ER du 13 septembre 1918 (ÅAB).

54.

Voir note 1 *supra*.

55.

Par exemple, lettre de HS à ER du 10 août 1945 (HYK).

56.

Lettre de HS à ER du 9 novembre 1945 (ÅAB).

CAROLUS ENCKELL
De la mélancolie

Mes sentiments à l'égard de l'œuvre de Helene Schjerfbeck sont complexes. Elle présente pour le grand public tous les traits du cliché de « l'art véritable » et même si, pour cette raison, Schjerfbeck a été canonisée artiste, je ne puis m'empêcher d'admirer son besoin tenace d'isolement et son choix de travailler en dehors du contexte artistique. La série d'autoportraits qu'elle peignit entre 1912 et 1945 où son art est manifeste me semble être le résultat de cette attitude.

Les autoportraits de Schjerfbeck appartiennent à une tradition que l'on pourrait appeler autobiographique (Rembrandt, Van Gogh), en ce sens que l'artiste se décrit chronologiquement, tel qu'il se voit vivre dans toute sa vérité et dans son dénuement quotidien. « Journal d'une vie » où les autoportraits deviennent à la fois une sorte de mémorial consacré au moi et une transcription allégorique de l'être humain livré à son destin. En ce sens, les autoportraits de Helene Schjerfbeck doivent être regardés telle une suite de « vanités », rappelant la fragilité de notre existence, et une méditation sur la mort.

Mais on peut aussi interpréter ces autoportraits comme une prise de position face à un art engagé socialement et politiquement qui ne regarde plus la nature et l'homme comme réalités premières.

Schjerfbeck a passé la plus grande partie de sa vie isolée du monde, en un exil qu'elle s'était choisi. Il est difficile de savoir quelles étaient les raisons de cette attitude introvertie. Pourtant, sa correspondance nous laisse entendre que cet isolement si résolu était une condition à son activité créatrice.

Tout nous fait penser que Schjerfbeck appréhendait le monde extérieur avec scepticisme et suspicion et qu'elle désirait ainsi se retirer dans la solitude pour pouvoir se concentrer plus facilement sur son travail et atteindre une création autonome : « Comme tu as raison dans ce que tu dis des gens de musées et des critiques, ils tuent tout ce qui est à vous, tout ce qui est beau et un peu élevé ; ils se saisissent de la réussite déjà atteinte. Les pauvres petits qui ne font que peindre et lutter, peuvent mourir, à moins qu'ils n'aiment ce travail, alors ils vivent, brièvement peut-être, mais pour toujours. Et vous, les hommes, vous aimez votre œuvre. Sais-tu ce qu'est une femme, jamais elle ne pourra devenir un peintre – actrice, cantatrice, oui – parce que c'est elle, elle est la fleur, on l'aimera et alors elle peut donner quelque chose. Dans la société, je devrais vivre parmi les invalides, dans la pitié », écrit Schjerfbeck dans une lettre de 1919.

« L'art n'est qu'un but lointain, il médite tout le temps sur la mort, c'est pourquoi il crée la vie. » *

* Giuseppe Tomasi di Lampedusa

L'aspiration à la liberté et à la solitude lui permet de se délivrer des liens d'appartenance. Cet état de « solitude » deviendra la condition pour s'appréhender et l'autoportrait le moyen pour y parvenir. L'artiste est « le sujet qui en a assez de tenter de se reconnaître en dehors de soi » et c'est pourquoi elle choisit l'exil et la création artistique comme stratégies de survie.

Que l'artiste se prenne comme motif de l'œuvre d'art est un acte narcissique. Dans le cas de Schjerfbeck, il s'agit clairement de la fascination et de la passion qu'exerce sur elle la solitude, périlleuse condition existentielle à laquelle consciemment elle s'expose. « Pourvu que les hommes me fassent la grâce de m'oublier », écrit-elle à Einar Reuter en 1942. Libre, indépendante, elle n'est rien et elle n'a rien. Cet isolement est à l'origine de l'expression triste et mélancolique de ses autoportraits.

D'après Freud, le chagrin et la mélancolie sont le fruit de l'expérience d'une perte. La mélancolie est une manière de se venger de l'être aimé qui, en disparaissant, a trahi et blessé le moi. C'est pourquoi la mélancolie est un « deuil non surmonté où le mélancolique fonctionne comme un cannibale inconscient qui a avalé l'objet de son amour dont il refuse de se séparer. » La « mélancolie » de Schjerfbeck est une vengeance dirigée contre elle-même, contre sa solitude, sa disparition et sa mort inévitable. Elle est le « Narcisse blessé » attaché à sa propre souffrance. Mais en même temps cette « solitude » égoïste lui fournit une position-clé : c'est à travers elle que l'œuvre d'art vient au monde. Sa personne et sa fragilité sont les motifs de cette obsession qui la conduit sans cesse à l'art. L'art revêt une fonction thérapeutique. Peindre devient pour Schjerfbeck le processus de guérison grâce auquel elle échappe à sa propre solitude.

Chaque autoportrait de Schjerfbeck est une image de la solitude de l'artiste et chacun d'eux est en soi une image de la solitude et de l'angoisse face à l'existence. C'est pourquoi ils semblent superficiellement proposer une description du vieillissement. Mais, plus profondément, il s'agit d'une image de la disparition, ou plutôt de l'effacement du moi. Du passage de l'état d'une personne à celui de n'être personne. Une évolution de ce qui est personnel vers ce qui est général, pour y découvrir ce qu'il y a d'éternel ou d'universel dans l'homme. La mort serait ainsi l'objet sans forme de ces peintures et leur contenu, et ces autoportraits seraient pour Schjerfbeck un moyen d'en maîtriser la peur.

En créant un ici et un maintenant, un moment « gelé »,
ses autoportraits attirent l'attention sur notre destin de mortels.
Éclairés par leur « momentanéité » et leur figuration
de la mort, ils deviennent le miroir du tragique de notre vie.
Cela ne veut pas dire que la vie en elle-même soit tragique,
mais qu'elle se présente dans toute sa tragédie lorsque l'art sait
inclure la mort dans sa présence. Lorsque dans l'art nous
percevons la mort et son pouvoir de dissolution, nous rencontrons
l'infini.

Nietzsche est à l'origine de cette prise de conscience que
la tragédie naît des relations entre la vie et l'art. Dans son livre
La naissance de la tragédie, *il écrit : « ... Dire que dans la vie*
tout se passe de cette façon tragique, n'expliquerait nullement
la naissance d'une forme d'art, puisque l'art est non seulement
imitation de la réalité, mais complément métaphysique
de cette réalité, placé auprès d'elle pour en triompher. »

Dans ses autoportraits, l'art de Helene Schjerfbeck consiste
à ce que l'artiste, en tant que modèle, devienne une image qui,
après avoir été le reflet d'une forme, s'avère la présence
informelle de cette forme. Une ouverture muette et vide
sur ce qui demeure lorsque l'être n'existe plus.

Traduit du suédois par Carl Gustaf Bjurström
Carolus Enckell est artiste (Finlande)

Helene Schjerfbeck
Helsinki, 10 juillet 1862 - Stockholm, 23 janvier 1946

Helene Schjerfbeck a concentré toute la singularité de son art dans une série exceptionnelle d'autoportraits.

Dès ses années d'études, elle dessina son visage et ses premiers autoportraits peints datent de 1885-1895, au milieu d'une production continue et classique de paysages, natures mortes et portraits. À travers cette reprise sérielle de l'autoportrait dans une attitude psychologique spéculative, apparaît une image de l'artiste sans concession. L'émotion est d'autant plus grande qu'elle exclut, par l'économie même du trait, tout sentimentalisme. Ne voulant dire que le regard de l'artiste, ces autoportraits elliptiques font ressentir une femme sans corps, dans sa violence, sa pudeur aussi. Seules une pratique répétée de l'exercice et une rigueur sans complaisance imposent une image où, derrière la fidélité des traits, au-delà de la ressemblance, se laisse appréhender une personnalité, un caractère, une tension. À cet égard, le traitement du regard au cours du temps est révélateur. Dans l'autoportrait de 1912, un œil conserve sa pupille et son pouvoir scrutateur. Dans l'autre, un iris uniforme enferme la vision du modèle sur son monde intérieur. Tout dispositif de diaphragme a disparu et l'artiste, à l'avenir, imposera toujours d'elle-même ce regard non tamisé, comme si, en donnant à la pupille les dimensions de l'iris, elle s'interdisait tout échange.

Les attributs féminins, cheveux, maquillage, accessoires vestimentaires, peu à peu disparaissent et seuls restent visibles quelques indices de vêtement. L'essentiel se recentre sur les structures osseuses du visage, les arcades sourcilières, la bouche, les yeux tournés vers l'intérieur. Multipliant entre 1935 et 1945 les représentations d'elle-même avec un bel orgueil et une lucidité sensible, l'artiste, qui ne faiblit jamais, ne cillera pas. Peu à peu, elle supprimera même les yeux du visage, pour ne plus laisser apparaître que des orbites démesurées dont la sourde béance évoque la sinistre vision d'*une vieille artiste-peintre* : en regardant vieillir cette femme avec la distance et la curiosité qu'un chercheur consacre à l'objet de son étude, l'artiste voyait la mort à l'œuvre.

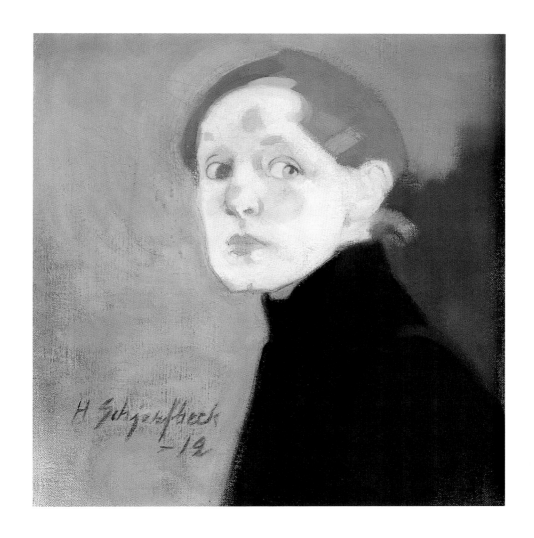

170 ***Autoportrait à fond argent***
étude
1915

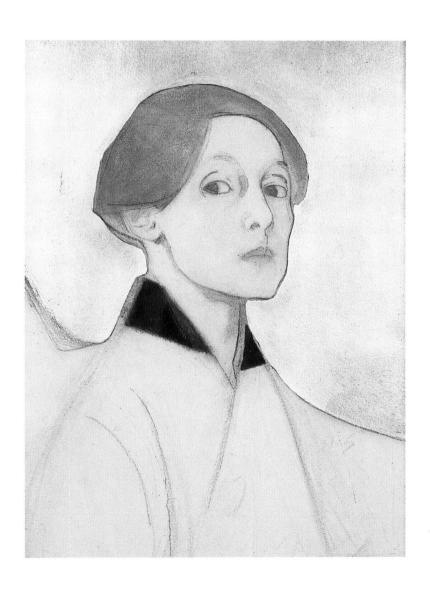

171
Autoportrait en face
esquisse
1915

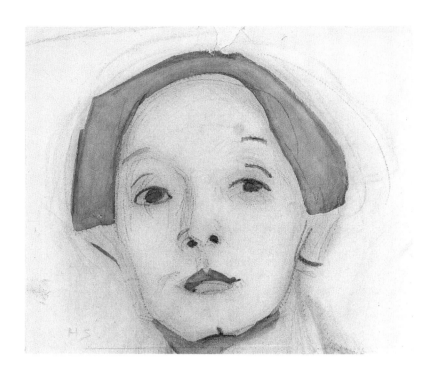

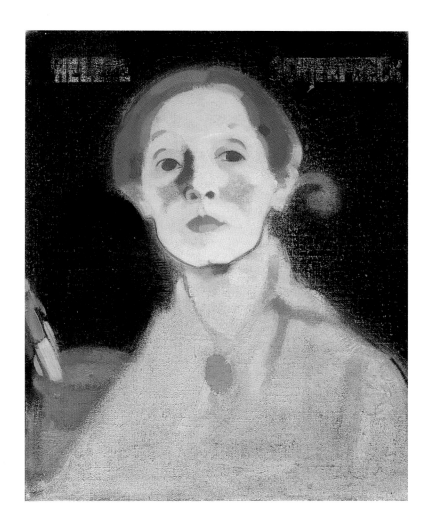

Autoportrait

1935

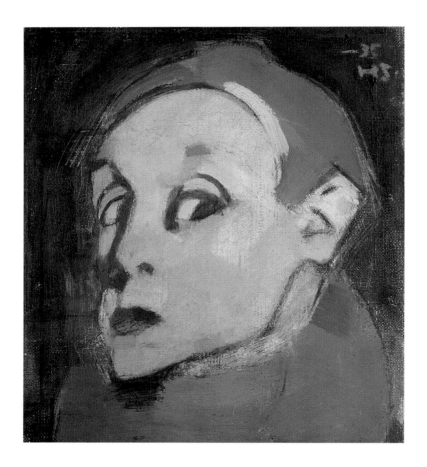

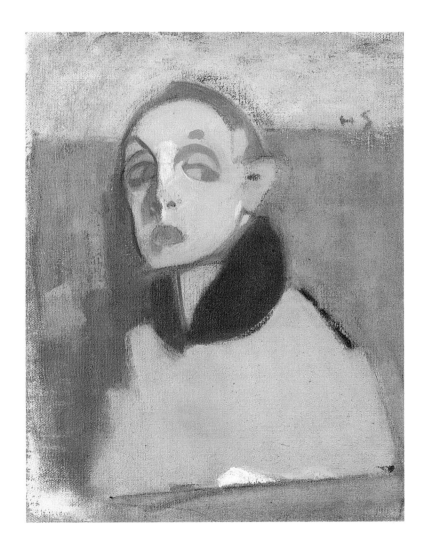

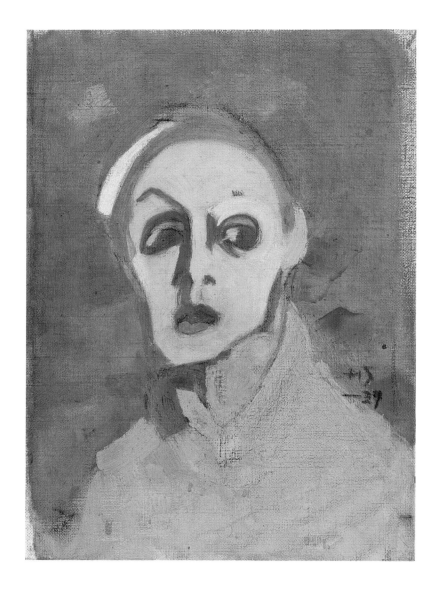

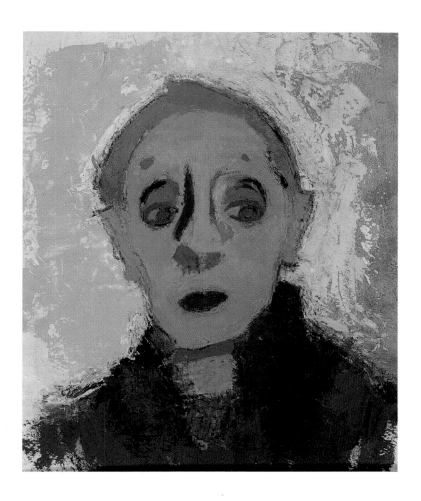

Autoportrait en noir et rose
1945

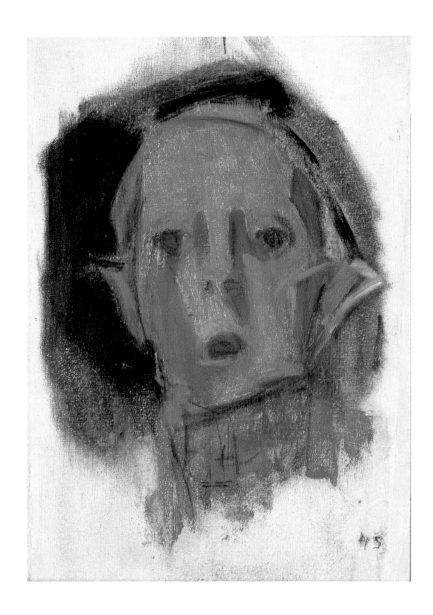

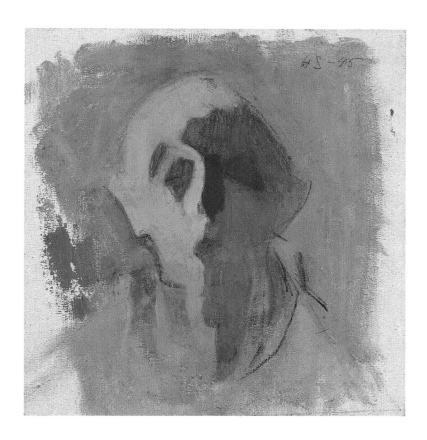

178 *Autoportrait*
1944

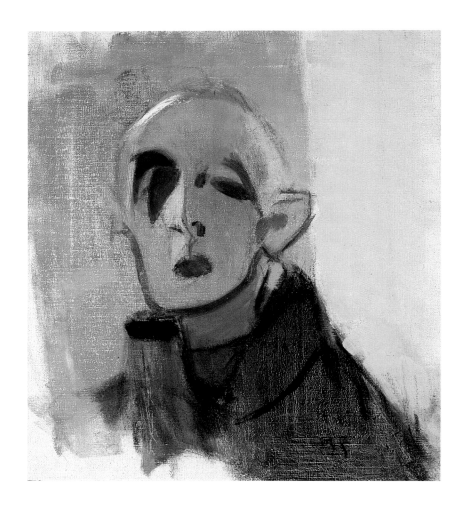

177 *Autoportrait à la tache rouge*
1944

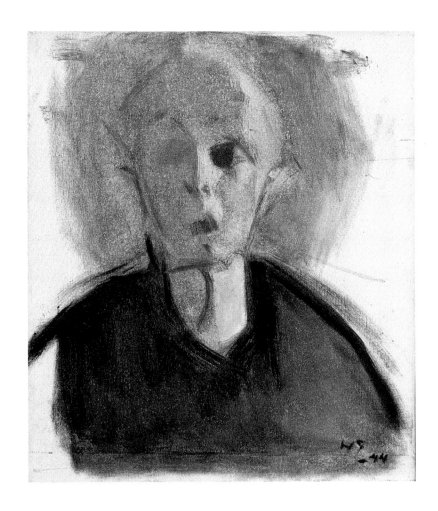

180 *Autoportrait, Saltsjöbaden*
1944-1945

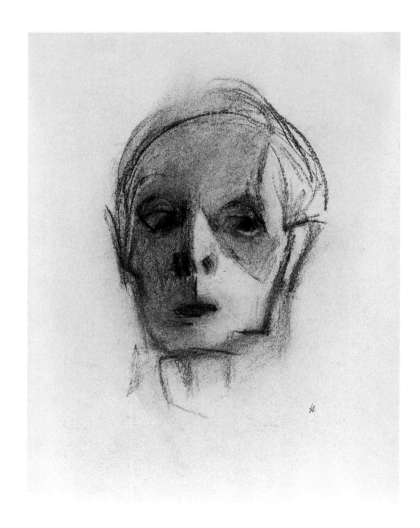

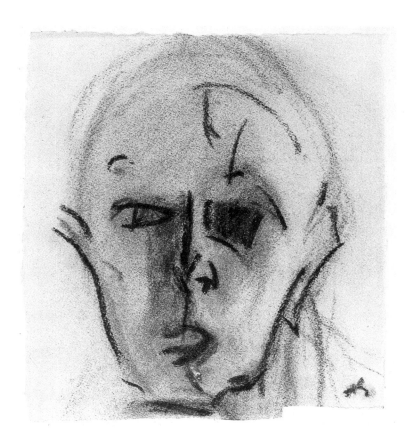

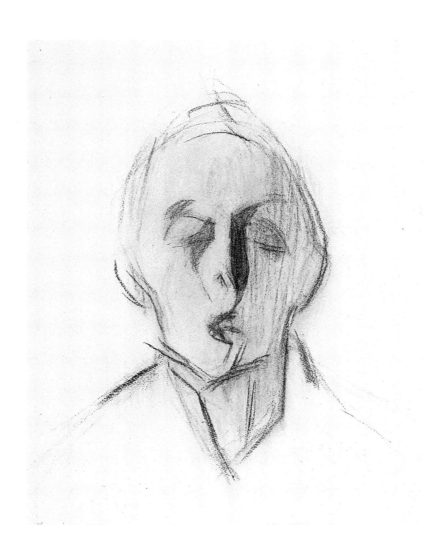

181 *Autoportrait de face I*
1945

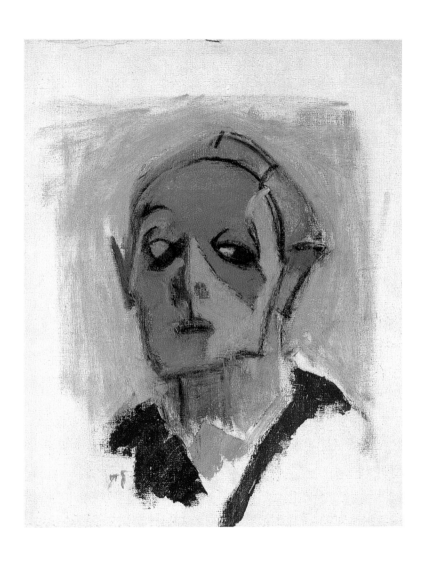

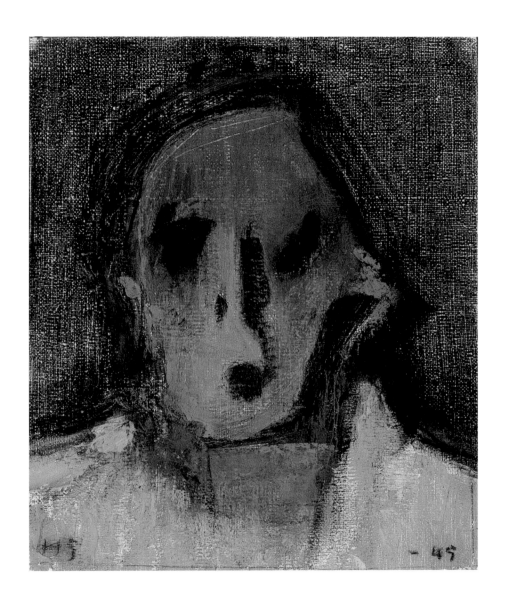

Autoportrait
1945

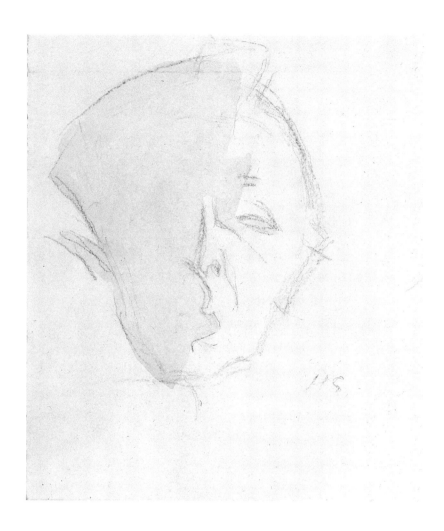

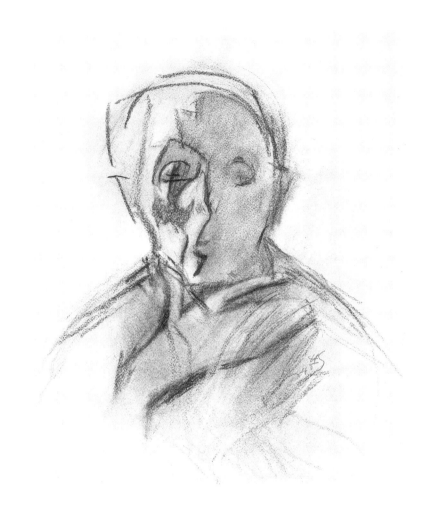

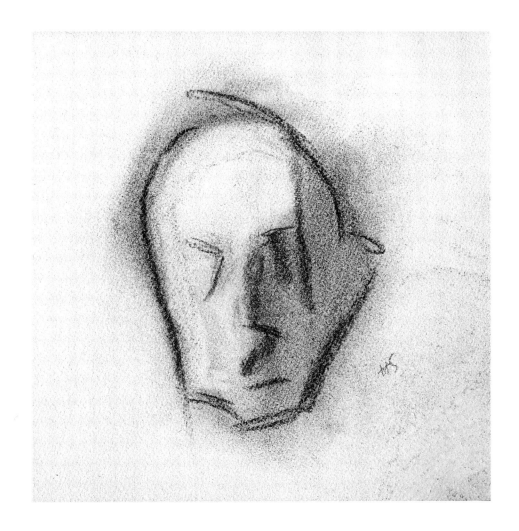

Carl Fredrik Hill

STEN ÅKE NILSSON

Les voyages extraordinaires de Carl Fredrik Hill

Pour ceux qui ont connu son œuvre, Carl Fredrik Hill a, depuis le milieu des années 1920, constitué une source d'énergie. Quantité de poètes et d'artistes suédois y ont trouvé leur inspiration. Il fut remarqué à Paris par Jacques Lassaigne qui lui a consacré une étude en 1952 et, lors d'une exposition à Lucerne quelques années auparavant, l'accueil avait été unanime. Hill aurait préfiguré « toute la problématique de la peinture moderne », mais on voyait surtout dans sa production une annonce du surréalisme. Si nous considérons Hill et son œuvre dans son contexte historique tout cela est tout à fait inattendu.

Carl Fredrik Hill est né en 1849 à Lund, petite ville universitaire du midi de la Suède où son père était professeur de mathématiques en faculté. Mais il choisit lui-même une autre carrière et suivit une formation de peintre paysagiste. Après deux ou trois ans d'études à l'Académie des Beaux-Arts de Stockholm, il se rendit à Paris où il arriva à l'automne 1873. Face au grand choix de maîtres qui se présentait à lui, Corot lui servit bientôt de guide, Manet représentant une ligne plus expérimentale.

« Naviguer dans l'éther »

Hill n'a jamais rencontré Manet personnellement et, semble-t-il, n'est entré en contact avec aucun autre artiste du groupe impressionniste. Il travaillait plutôt à se faire reconnaître officiellement, à travers le Salon. Il y remporta un premier succès mais qui fut suivi de plusieurs échecs. Au printemps 1876, il vit dans l'atelier de Manet les deux toiles qui avaient été refusées par le jury du Salon, *Le linge* et le *Portrait de Desboutin*. Par leur sujet, ces tableaux se trouvaient loin des œuvres de Hill, mais ce dernier y vit cependant confirmée la direction qu'il avait choisie. Il considérait la peinture de Manet comme la plus *réaliste* alors.

À partir de Paris, il entreprit de nombreuses excursions dans les environs de la capitale. Il peignit à Champigny, Montigny-sur-Loing et Fontainebleau. Durant l'été 1876, il fit son unique voyage un peu plus éloigné, jusqu'à Luc-sur-Mer en Normandie. De ce séjour est conservée une vingtaine de toiles, quelques-unes plus grandes et plus travaillées, mais la plupart d'un format réduit ressemblant à des esquisses terminées sur les lieux mêmes. Il y applique la méthode de Manet : « Le bitume est totalement banni. Mais ce qui fait que les gens auront peut-être de la peine à se mettre cela dans la tête c'est que j'ai posé en premier lieu la règle nécessaire et logique : ne *jamais* exécuter ».

Les paysages sont, presque sans exception, vides de personnages mettant en valeur la mer et le ciel. Parfois Hill a pris position tout en haut des falaises rouges et regarde vers le bas, mais, dans la plupart des cas, il attaque son sujet corps à corps. Il privilégie l'étroite bande de sable et les rouleaux d'algues de la marée basse, il travaille avec la marée comme valeur limite. Parfois il n'a que le temps de noter dans son bloc des mots comme *clair, de l'or, lumière dorée...*

Il se trouve que cet été-là le futur peintre August Strindberg habitait non loin ; mais son discours diffère alors entièrement de celui de Hill et il adopte la perspective du savant : « Si je regardais en bas sur la plage, il y avait de longues bandes de fucus qu'on utilise comme engrais et pour faire des sifflets ou d'autres choses ; il y avait de la laminaire qui ressemblait à des épées de l'âge du fer et que les chirurgiens utilisent pour élargir les blessures provoquées par balle ; il y avait le callithamnion qui a l'air de sortir de la flore du charbon minéral, la rhodymemia qui ressemble aux choux-fleurs, le chorda filu semblable à une plume ». Les peintures de Hill ne sont jamais exactement descriptives. Vue de près, la surface ne présente que quelques vagues taches ocre, bleues, vert émeraude, en plusieurs couches, grattées et raclées. Il utilise volontiers un morceau de verre pour obtenir une surface râpeuse, l'effet de quelque chose d'inachevé. Il écrit dans une lettre aux siens : « Aujourd'hui j'ai peint une belle esquisse. Il n'y avait rien de vert, mais il y avait le bord de la mer, un ciel glorieux, la mer infinie et la côte. Au fond, la côte du Havre. »

La maladie et l'internement

On a considéré 1876 comme la grande année de Carl Fredrik Hill, mais sa production continue sans relâche la plus grande partie de l'année suivante. Il peint les carrières près de l'Oise, les vues sur la Seine près de Chartrettes et les arbres en fleurs de Bois-le-Roi. Au cours de l'automne, son rythme de travail s'accélère encore. Il écrit à sa famille qu'il souhaite présenter pas moins de dix-huit grandes toiles à l'Exposition universelle. Le propos est inquiétant, l'artiste se trouve apparemment dans un état de déséquilibre psychique. Vers Noël, ses voisins, rue Lamartine, sont dérangés la nuit par des cris perçants provenant de son atelier et, au nouvel an, quelques amis organisent un transfert dans la clinique du Dr Blanche à Passy – où l'attendraient des soins très avancés pour l'époque – qui a tout

Serpa Pinto
« Mozi-oa-tunia »
Tvärs genom Afrika
Stockholm
1881

1.
L'ouvrage autobiographique
de Schreber *Denkwürdigkeiten
eines Nervenkranken*
publié en 1904 a
récemment fait
l'objet d'études de la part
de Louis A. Sass dans
Madness and Modernism
et *The Paradoxes of Delusion*
où l'auteur le confronte
à la philosophie
de Wittgenstein.

d'un enlèvement de force : quatre infirmiers se cachent dans une voiture qui suit celle où Hill et ses amis ont pris place. Quand les deux voitures approchent de la clinique, les amis sautent dans la rue, et des infirmiers se précipitent pour s'emparer de l'artiste désespéré qui voit les grilles se refermer derrière lui.

Le diagnostic formulé bien plus tard fait état d'une schizophrénie à dispositions paranoïdes. Les informations contemporaines sont rares mais, d'après le journal de la clinique, Hill, après une première période chaotique, est autorisé à recevoir des visites ; on lui donne des livres et on s'arrange pour qu'il puisse peindre et dessiner. Après deux ans à Passy, il est transféré à l'asile Saint-Jean à Roskilde au Danemark, puis à l'hôpital Saint-Laurent qui vient d'ouvrir ses portes à Lund.

Au printemps 1883, il sort de l'hôpital et habite alors avec ses proches dans la maison de famille, Skomaka-regatan à Lund, où il vit dans la bibliothèque et le bureau de son père.

Les informations concernant cette période de près de trente ans sont extrêmement fragmentaires. Les conventions bourgeoises de l'époque ne permettent pas encore de parler ouvertement d'états comme celui de Hill. Daniel Paul Schreber, personnage principal des *Notes psychanalytiques* de Freud, traverse sa maladie parallèlement à celle de Hill, 1884-1911 [1]. Schreber et Hill n'ont pas les mêmes ambitions. Pour Hill, il est toujours de la plus haute importance de se manifester en tant qu'artiste. Ses notes autobiographiques constituent une tentative de poème épique. À leurs 248 pages, on peut ajouter au moins 4 000 dessins à l'encre, au crayon et aux crayons de couleur, ainsi que quelques rares peintures à l'huile. Parfois il travaille avec autant d'intensité qu'il le faisait à Luc-sur-Mer au mois d'août 1876, mais souvent les moyens à la hauteur de ses ambitions lui manquent. Il a vite fait d'épuiser les couleurs qui lui restent des années passées en France. On a conservé son coffret de peinture avec les tubes vidés et des taches de peinture à l'huile, de teintures d'argent et d'or.

Il faut ajouter à ce matériel les livres et les revues qui existaient dans la maison au moment du retour de Hill, ce qu'il avait acheté à Paris et emporté, et ce qui est venu s'y adjoindre, acheté ou emprunté selon ses vœux. Les dessins révèlent une vaste documentation, principalement en ce qui concerne l'art. Mais, de même que Schreber, Hill s'intéresse également aux sciences naturelles et à la théorie de l'évolution, à l'astronomie et à l'étymologie. Les « voix » qu'entend Schreber lui parlent en grec. La conversation de Hill se passe de préférence en français, mais dans ses notes et inscriptions, il introduit souvent les langues classiques et il en invente aussi une !

Les dessins exécutés sur des pages tirées des manuscrits défaits de son père sont d'une expression particulière. Il y a beaucoup de correspondances, souvent assez proches, entre les représentations de Schreber et les témoignages artistiques que nous a laissés Hill, depuis la menace d'un déluge et d'un anéantissement, jusqu'à des voyages libérateurs dans des sphères supérieures ; Hill parle de « naviguer dans l'éther » tandis que Schreber adopte la perspective de l'astronaute : « La terre entière restait sous une voûte bleue au-dessous de moi, un tableau d'une splendeur et d'une beauté sublimes ».

Schreber voyage à la vitesse de l'éclair au-dessus du globe terrestre depuis le lac Ladoga en Russie jusqu'au Brésil et descend en profondeur à travers les strates géologiques. Dans sa chambre, Hill accompagne Livingstone et Stanley au fond de l'Afrique et suit Jules Verne jusqu'au centre de la terre.

Dans le cas de Hill vient cependant s'ajouter une phase où il communique à l'aide d'images pour fixer ses expériences sur le papier. Il développe son habileté de dessinateur et semble parfois vouloir la manifester en reproduisant le modèle trait par trait, mais souvent, il le retravaille d'une façon ou d'une autre, en l'inversant comme sur un miroir, ou en nous le présentant renversé, ou encore en remplaçant le noir par du blanc et le blanc par du noir. Il combine plusieurs éléments en des sortes de collages de mémoire et il *enlumine* avec des couleurs très vives, de l'or ou de l'argent. Sa façon de travailler reflète une situation particulière. À de rares occasions Hill peut voir des œuvres originales dans des musées et des expositions, surtout lorsqu'il visite Copenhague en compagnie de sa famille. Entretemps, il se saisit de tous les modèles qui lui tombent sous la main. Il s'agit généralement de xylographies dans des livres ou des magazines, mais nous savons qu'il avait aussi une collection de photographies. Beaucoup d'éléments indiquent qu'il perçoit ces images de façon très concrète et ce qui y est reproduit est aussi présent dans sa chambre que les « voix » qui souvent le font souffrir.

Les représentations de Hill ont une forte véracité, une force visuelle rare et péremptoire. Souvent, en voyageant à travers les pays arabes, les Indes, l'Afrique orientale, j'ai retrouvé les paysages de Hill, j'ai reconnu le désert, le miroitement de la chaleur, les temples creusés dans le rocher, les banians et les bêtes sauvages.

Ses œuvres, rapportées de France, l'entourent chez lui, comme autant de modèles. On raconte que, les revoyant après de longs séjours dans les hôpitaux, il s'arrêtait longuement devant elles en parlant et en chantant comme un chaman.

Retour en Normandie

Dans son manuscrit en vers, Hill revient en France. Il « fait la critique » des chefs-d'œuvre du Louvre, il se promène le long des boulevards de Paris et revit les semaines d'été à Luc-sur-Mer. Il parle de moments de bonheur, mais l'atmosphère change rapidement et, sur l'eau miroitante au soleil, passe un vent de tempête qui fait surgir de hautes vagues mugissantes ; l'idylle devient une vision d'horreur.

« Squelettes remontés des profondeurs et jetés, l'épave arrachée au rocher. Laids et lourds, les nuages menacent audessus du jaune scintillant. »

La menace de la marée qui se précipite et à laquelle il avait pu faire front autrefois, prend maintenant le dessus et à sa propre expérience vient se mêler la lecture de textes comme *Les travailleurs de la mer* de Victor Hugo. Le personnage principal de cette histoire, Gilliat, se trouve, comme Hill, aux prises avec les éléments. Le roman se termine, on le sait, par la mort de Gilliat, l'eau se referme sur lui tandis que le navire avec à bord sa bien-aimée, disparaît à l'horizon. Les paysages des *Travailleurs de la mer* reviennent souvent dans les images de Hill. Il y a, entre autres, un dessin qui répond parfaitement au passage des « deux rochers du groupe de Douvres » : « C'étaient deux pointes verticales, aiguës et recourbées, se touchant presque par le sommet. On croyait voir sortir deux défenses d'un éléphant englouti. Seulement c'étaient les défenses, hautes comme des tours, d'un éléphant grand comme une montagne. »

Dans son dessin (cat. 59), Hill a gardé le caractère organisé d'un crâne en même temps que l'échelle fait penser à un édifice humain, une cathédrale.

Il est possible que l'une des rares peintures à l'huile de Hill pendant sa maladie – deux hommes sur un rocher au milieu d'une mer en furie (cat. 32), –lui ait été inspirée par la côte normande, mais on a également pensé que ces deux personnages auraient un arrière fond classique : ils plongeraient alors leurs regards dans le flux universel dont nous parle Héraclite. Plusieurs images de Hill ont ce caractère ambigu.

Au continent des Noirs

À la fin du XIXe siècle, on cherchait à connaître les dernières zones vierges sur la carte du monde. Les expéditions étaient dirigées vers les terres les plus extrêmes au sud et au nord ainsi que vers l'intérieur des continents. L'évolution fut particulièrement dramatique au centre de l'Afrique, lorsqu'on tenta d'y découvrir les sources du Nil et les énigmatiques Montagnes de la Lune. C'étaient quelques-uns des mythes les plus anciens de l'humanité qui se trouvaient ainsi actualisés.

Peut-être y avait-il malgré tout, un eldorado et un paradis sur terre ? À la tête des expéditions marchaient des hommes téméraires qui alliaient la force physique à de hautes ambitions scientifiques. Tandis que des douzaines de collaborateurs succombaient, ces chefs d'expédition tenaient d'une main ferme la boussole et la plume, même quand leur esprit était obscurci par les fièvres tropicales. Tout était documenté avec une grande précision, leur retour était salué comme un événement international dont la nouvelle était diffusée à l'aide du télégraphe et les rapports publiés connaissaient un grand succès.

Carl Fredrik Hill avait un peu plus de dix ans quand David Livingstone publia ses *Voyages et recherches d'un missionnaire dans l'Afrique méridionale*. Il en avait quinze lorsque Henry Morton Stanley, qui venait de retrouver Livingstone, retourna à Zanzibar pour marcher vers le lac Victoria et le Congo.

Hill suivait à distance les voyageurs africains avec la même fascination que ses contemporains et il poursuivit sa lecture au cours de ses années de maladie, mais dans des conditions qui n'étaient plus les mêmes. Désormais les fatigues des expéditions faisaient partie de sa propre réalité et il pouvait, sans que cela se remarque, se glisser dans les rôles de la victime ou du héros.

Henry Morton Stanley
« Une femme de Uguha »
Genom de svartes verldsdel
Stockholm
1878

Entrée du temple hindou dégagée dans Mavalipuram
T. et W. Daniell,
Antiquities of India
Londres, 1799

Hill suivit les fleuves jusqu'aux gigantesques chutes d'eau, et peut-être recherchait-il autant les sensations acoustiques que les sensations visuelles pour y trouver un écho des hallucinations auditives avec lesquelles il vivait. Ainsi des chutes Victoria décrites comme un tonnerre sans fin et dont le nom local *Mozi-oa-tunia* a été traduit par « fumée fracassante ». Hill s'empara de la représentation discursive et créa les images scintillantes et dorées qui nous font voir des colonnes de vapeur d'eau, des palmiers et des baobabs sur le rivage. Mais il exploita également les descriptions plus tardives de Stanley et de Serpa Pinto. Ce dernier, en particulier, avait le sentiment de voir, dans les formations rocheuses des chutes Victoria, des vestiges d'édifices humains. « Parfois le regard, pénétrant jusqu'au fond à travers le brouillard continuel, distingue un amas de formes qui ressemblent à de colossales et terribles ruines... En face de l'île du jardin je pouvais, lorsque les brumes se déplaçaient un peu, voir une quantité de pointes qui ressemblaient aux tours et aux flèches d'une cathédrale fantastique surgissant des profondeurs en ébullition. »

Hill dessine la cathédrale quand elle surgit, comme il dessinait autrefois les rochers qui disparaissaient dans la marée tempétueuse au large de la côte normande. Il varie ce thème dans toute une série d'images qui montrent son obsession et ses efforts pour maîtriser les masses d'eau.

Les explorateurs renouent volontiers avec des récits plus anciens parlant de la Création et du Grand fleuve et Hill continue à broder sur ce thème. À partir de la description que Livingstone a donnée des étranges roches à Pungo Adongo, il crée deux sexes masculins hauts comme des gratte-ciel, qui répandent leur semence sur la terre. Dans la glaire originelle se balance un buste féminin telle une bouée à cloche et, à l'horizon, se détachent quelques simples huttes : « *Creavit ! Gloria Dei* ! » écrit-il triomphant dans les coins de ce dessin.

À d'autres moments, il s'agit davantage de péché et de désespoir. Il tache ses mains de sa semence et se sent très fautif. Il vit à une époque qui condamne la masturbation, mais elle est la seule sexualité à laquelle il puisse s'adonner maintenant qu'il vit enfermé.

Là, les récits d'Afrique viennent à son secours. Encore une fois, il exploite la description que Serpa Pinto a laissée des chutes Victoria, maintenant « comme une image des régions souterraines, un enfer d'eau et d'obscurité, encore plus effroyable qu'un enfer de feu et de flammes. »

Hill utilise aussi bien l'eau que le feu pour se purifier. Dans certains dessins dramatiques en noir et blanc nous voyons sa semence se consumer. Les signes alpha et oméga laissent entendre que ceci est à la fois le commencement et la fin, des personnages en prière et des symboles de la foi brillent dans les abîmes noirs. À côté de ces descriptions de l'enfer on trouve, en revanche, d'autres images qui ont un caractère euphorique et qui parlent de délivrance des tourments. Des fleurs-oreilles d'éléphant et de somptueux papillons s'élèvent au-dessus d'une eau paisible. Sur les montagnes coule le fleuve d'or dont parle le mythe et, tout en haut, scintillent les neiges éternelles, but des navigateurs de l'éther. L'or exerçait sur Hill une attirance particulière. Les notes de Luc-sur-Mer à propos de la lumière dorée du coucher du soleil – *de l'or* – sont maintenant remplacées par l'exhortation *de l'or à Hill* !

Au milieu des images africaines, le dessin représentant le prophète Hénoch juché sur un rocher à partir duquel il *rédige* la nature avec des gestes menaçants joue un rôle clé. Hill pouvait retrouver Hénoch dans *Les ténèbres de l'Afrique* de Stanley. On y raconte des mythes concordants romains et arabes, selon lesquels ce prophète a introduit la loi et la justice et, le premier, a régulé l'entrée du Nil en Égypte. Grâce à des méthodes scientifiques il a maîtrisé le cours de l'eau, et l'a conduite jusqu'à un certain nombre de statues de la bouche desquelles elle jaillit. On dit du Nil qu'il vient des ténèbres et qu'il coule en direction de la lumière...

« Si tu pouvais l'examiner là où il surgit, tu trouverais dans le fleuve des feuilles du paradis. »

Hill prolonge ces récits et laisse l'eau jaillir de deux « statues » qui ont un caractère de fossiles. D'autres animaux étranges sont embusqués au fond et une pagaie en forme de feuille est emportée par le courant.

Beaucoup de ce que communique Hill dans ses images semble avoir une importance vitale, mais il peut parfois être plus anecdotique quand il parcourt la littérature africaine. Stanley lui fait faire connaissance de divers potentats noirs et il s'intéresse particulièrement à Nagu, sixième roi de Ukerewe. Il va jusqu'à se servir de son nom comme pseudonyme : Nagug. Les rois de Ukerewe se sont fait connaître comme des faiseurs de pluie qui peuvent selon leur bon plaisir provoquer la pluie ou la sécheresse et laisser inonder le pays. Le roi régnant voudrait bien étendre sa magie et connaître les secrets des Européens en ce domaine.

Il est impressionné par les voyageurs blancs qui « peuvent transformer les hommes en lions et en léopards, faire tomber ou cesser la pluie, faire souffler le vent, rendre les femmes fertiles et virils les hommes ».

Hill agit aussi souverainement lorsqu'il mélange et transforme ses sujets. Il a soigneusement lu le texte de Stanley, comme le montre le dessin représentant un crocodile qui porte une femme sur son dos (cat. 35). C'est l'illustration de l'anecdote d'un chef épris d'une beauté qui, malheureusement, se trouvait de l'autre côté d'un large détroit. Pour satisfaire son désir qu'elle le rejoigne, il eut secrètement recours à un crocodile apprivoisé qui sans lui faire de mal, nagea en la portant sur son dos. « Les crocodiles d'Ukara étaient des êtres merveilleux », conclut Stanley.

L'Orient

La femme apparaît souvent parmi les sujets de Hill et souvent dans un rôle principal, brune, chaleureuse et belle, en possession de forces magiques, avec parfois les attributs d'Ishtar. Rien ne laisse penser que Hill ait été comme Schreber et d'autres schizophrènes attiré par la transsexualité ou l'homosexualité. Il semble aussi bien avant que pendant la maladie, obsédé par les femmes.

Dans le monde féminin confiné où il évolue, sans cesse surveillé par sa vieille mère et sa sœur, il pense volontiers à ses aventures à Paris. Dans sa folie il peut aussi réaliser ses rêves les plus insensés d'une vie de volupté. « Navigateur d'éther » accompli, il propose des voyages en dehors de l'ordinaire. La liste des passagers est aussi longue que celle des conquêtes de Don Juan. Hill préfère des beautés exotiques telles « des Persanes, des Nubiennes et des Assyriennes, des Grecques, des Arabes et des Circassiennes ou des Turques de harem, des Indiennes, des Peaux-Rouges et les Négresses les plus noires». L'orientalisme, tel qu'il a été défini et critiqué plus tard par Edward W. Said, fait partie intégrante du monde de représentations de Hill.

Il renoue avec des maîtres plus anciens comme Delacroix et Decamps, mais il prend aussi connaissance de la nouvelle information qui déferle au fur et à mesure de l'exploration scientifique de l'Orient au XIXᵉ siècle. Les grottes naturelles ou taillées dans les montages l'attirent tout spécialement. Des dessins dévoilent l'intérêt porté à ces lieux énigmatiques. On adore les arbres et les sources avec une passion érotique. Les personnages féminins ou *yakshini* que l'on dégage des ruines ont « des membres comme des lianes » selon Kâlidâsa, « leurs seins sont au

regard comme des perles luisantes ». Il s'agit généralement de sculptures en grès ou en granit rouge, dont les livres présentent des xylographies noires et blanches. Hill respire sa propre sensualité dans ces images, il les recompose, donne aux personnages une vie nouvelle. Il enlève à ces beautés leurs ceintures et leurs lourds bijoux. Il noircit leurs yeux et les laisse danser devant lui.

Parmi les lieux que visite le « pélerin » Hill aux Indes, il y a Ellora et Mathura, où selon la tradition, naquit Krishna ; il voyage aussi jusqu'à Mavalipuram la dravidienne, sur la côte du Coromandel, au sud de Madras, où l'on a taillé dans la montagne des temples et des sculptures monolithiques. Hill s'attache à l'énorme relief représentant la pénitence d'Aruna ; au centre, le fleuve Gange, sous forme d'un cobra. À côté, un sujet célèbre figure des éléphants presque de grandeur nature. Hill poursuit le travail des sculpteurs, il fait sortir un nouvel éléphant encore plus grand du rocher ; comme trompe il lui donne le fleuve qui se tortille, comme queue une des colonnes en pierre et le paysage au-dessus devient une chute d'eau (cat. 40).

À travers le langage

L'éléphant était jusqu'à présent l'allié favori de Hill, partout où il le rencontrait dans le monde. Il est, bien entendu, présent dans beaucoup de ses fantaisies africaines parfois en compagnie de femmes, parfois seul et caché dans une grotte, parfois dédoublé et souvent utilisé comme un caractère d'un alphabet secret. Dans son manuscrit en vers, Hill consacre quelques pages à des expérimentations de langage et, sous la rubrique « Sanscrit arabe », il présente une série de signes abstraits qui, peu à peu, deviennent des idéogrammes avec des girafes et des éléphants, porteurs de signification. L'éléphant était son animal totem. J'ai appelé l'un de mes livres *Hillefanten* (l'Hilléphant) en faisant allusion justement à ce trait. Hill parlait de préférence français et écrivait parfois son nom *ill*, et éléphant peut, avec un petit glissement, devenir *ill enfant*.

Par une licence similaire il se fait lui-même Dieu ! Au cours des voyages sur les torrents africains les rameurs musulmans qui craignent pour leur vie crient : « La ill Allah, ill Allah... » ce que Hill change en « Hill est Allah ».

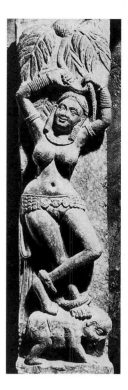

« Yakshini »
de Mathura
sculpture en grès rouge
State Museum Luchnow
Inde

Quand Hill choisit le pseudonyme Nagug, il joue aussi avec des similitudes de son. Dans les passages du livre de Stanley qui présentent les rois d'Ukerewe, on trouve plusieurs noms de la même sonorité tels qu'Ugogo, Gogo, Nanga et Uganda. Lu à l'envers Uganda devient d'ailleurs *ad nagu* et ce pays peut en outre s'enorgueillir de comporter à la sixième place dans sa liste de rois le nom de Tembo l'éléphant.

Au centre de la terre

Hill se donnait aussi sans fausse modestie le nom de M. le roi du Monde et, voyageur téméraire, il pouvait naturellement porter un tel titre. En tant qu'explorateur, il était peut-être plus grand que Livingstone et Stanley. Il avait bien traversé les Indes et le continent nord-américain. Plusieurs images suggestives d'arbres de forêt vierge et de violents torrents sont apparemment inspirées d'*Atala* de Chateaubriand.

Quand il mélange des éléments imaginaires et des faits scientifiques, Hill rappelle surtout Jules Verne et plusieurs facteurs nous laissent penser qu'il a lu ses ouvrages dans la superbe série des *Voyages extraordinaires* des éditions Hetzel avec les xylographies de Riou. Compte tenu de ce que nous connaissons déjà de son système de références, on pourrait évoquer *Cinq semaines en ballon* et *L'île mystérieuse*, mais jusqu'à présent, je n'ai identifié que des traits indiquant qu'il s'est servi des *Voyages et aventures du capitaine Hatteras* et du *Voyage au centre de la terre*.

Le destin de Hatteras ressemble à celui de Hill. Il part pour une expédition secrète qui le mène dans les eaux arctiques. On y découvre une nouvelle île. L'exploit est comparé à celui des voyageurs d'Afrique. Mais, en fait, le voyage vise le pôle Nord et, en dépit de nombreuses mises en garde, Hatteras poursuit son chemin. Au moment même où il va fixer le drapeau anglais au point « où convergent tous les méridiens de la terre », le rocher s'effondre sous lui. Lorsque la nouvelle de sa découverte est répandue de par le monde, et que « toute l'Angleterre frémit d'orgueil », Hatteras se trouve à l'asile d'aliénés près de Sten-Cottage, frappé par la curieuse maladie que Verne appelle la « folie polaire » : il ne peut plus parler. Hill aussi a cherché à atteindre l'impossible, quand, à Paris, il a brigué une célébrité universelle et, comme Hatteras, il subit le châtiment de son outrecuidance dans ce qu'il nomme « la prison-asile ».

Gravures de Édouard Riou
Jules Verne
Voyage au centre de la terre

La relation de Hill avec le récit des voyages au centre de la terre est placée sous d'autres signes. Ici, il est plutôt question de secrets découverts en cours de route et du sauvetage final, l'expédition échappant à la catastrophe. Le livre commence comme il se termine par un vertigineux voyage à travers un volcan : du Sneffels en Islande, la petite expédition parcourt tout ce trajet jusqu'au Stromboli !

La traversée de l'écorce terrestre est, entre autres choses, une expérience visuelle ; ainsi, à un endroit, la lumière des lampes est reflétée dans un passage qui ressemble à un diamant creux. Le radeau que l'on construit pour remonter de dessous terre est poussé à travers le creux du volcan par une coulée de lave, dans une pluie de cendres et des « flammes rugissantes ». Hill s'empare de ces deux éléments, il renverse la grotte de diamant, ce qui est logique à partir du moment où la boussole fait, après avoir subi la foudre, une erreur de 180 degrés. Il connaît bien les « flammes rugissantes ». Il les a vues jaillir de la bouche des lions. Maintenant il transforme les sombres crevasses en gueules de fauves.

L'occulte et le primitif

Les voyages de Hill se firent en secret. Le manuscrit en vers resta inédit, la « boîte noire » fut cachée à Skomakaregatan. M. le roi du Monde vécut sans attirer l'attention, dans sa petite ville natale et ne sortit guère du milieu familial. Il aurait sinon très bien pu rencontrer August Strindberg qui vécut à Lund à la fin des années 1890, après la crise de la pension Orfila et dont on peut dégager, pendant cette période, plusieurs traits communs avec Hill.

Strindberg avait repris la peinture de paysage. Il lisait Swedenborg et Böhme, il essayait de fabriquer de l'or par ses propres moyens. Dans le *Journal occulte* il introduisait des réflexions sur les ouragans et les inondations, il notait ses rencontres avec des personnages réels et imaginaires, mais on n'y trouve pas le nom de Hill. Tandis que Hill dessinait un portrait idéal de Strindberg (cat. 91), celui-ci regardait ailleurs. Il parlait de Paul Gauguin qui exposait alors à l'Hôtel Drouot à Paris : « Qui est-il ? Il est Gauguin, le sauvage qui hait une civilisation oppressante. Le titan qui, jaloux du créateur, fait à ses moments perdus sa propre petite création, l'enfant qui défait ses jouets pour en faire d'autres, un négateur et un mutin qui préfère voir le ciel rouge alors que la masse le voit bleu. »

Pendant la phase aiguë de sa psychose à Paris, Hill avait déclaré à des amis peu compréhensifs qu'il s'était instruit auprès des primitifs et, comme Gauguin, il avait dans des milliers de dessins cherché le renouvellement dans la *barbarie tropicale*. Pour les modernistes d'aujourd'hui, Hill est ainsi devenu un guide – lorsque le surréel devint réel et que la notion de « primitif » s'élargit jusqu'à inclure l'art des artistes souffrant de maladie mentale.

Traduit du suédois par Carl Gustaf Bjurström
Sten Åke Nilsson est professeur d'histoire de l'art
à l'université de Lund

RAGNAR VON HOLTEN

Hill ! Hill ! Hill ! Hill !

Maintenant, je continue à dessiner et je dessine
tout autour de la tête, sur les mains, entre les cuisses,
de plus en plus simplement le long des jambes attachées,
revenant encore à l'œil et partant vers le vide.

Ainsi s'achève le cycle de poèmes de Lars Norén consacré au peintre Carl Fredrik Hill, publié en 1972 sous le titre *Kung Mej* (Le Roi Moi). Lorsque l'auteur, à l'âge de vingt-huit ans, écrivit ces poèmes, il sut montrer à quel point la démarche artistique de Hill était encore actuelle pour sa propre création poétique. Norén – à cette époque l'un des auteurs les plus visionnaires de la Suède – avait lui aussi un passé de schizophrène. En ce qui concerne le peintre Hill, il constitue l'exemple même du jeune paysagiste doué qui, grâce à sa « folie », allait devenir le narrateur des grandeurs et des faiblesses humaines. En impliquant dans son œuvre toutes les nuances du subconscient, il a pu éliminer les bornes qui séparent l'humain de l'animal.

Nous connaissons les circonstances dans lesquelles s'est manifestée sa folie, en 1878, alors qu'il séjournait en France pour un voyage d'études et comment il fut transporté de son atelier jusqu'à la maison de santé du Dr Blanche. C'était pendant l'hiver. Le peintre Georg Pauli (à qui nous devons ces informations) et son camarade Hugo Birger étaient allés voir Hill dans son atelier. Et, malgré le froid, Hill avait ouvert toutes les fenêtres, car, à l'en croire, « il y faisait aussi chaud que dans l'Enfer ! » Tandis que ses visiteurs claquaient des dents, leur superbe ami leur montrait de grandes peintures qui ne ressemblaient à rien de connu, des toiles peintes surtout en bleu outremer et en jaune de cadmium. Ces compositions terrifiaient les visiteurs presque autant que l'artiste lui-même qui déclarait avec fierté qu'il avait l'intention d'envoyer ces toiles au Salon. Mais sans attendre cet envoi, deux autres amis de Hill, dont Wilhelm von Gegerfeldt, peintre de marines, réussirent à enlever leur malheureux ami et à le conduire chez le Dr Blanche (où il devait rester deux ans avant de regagner Lund, sa ville natale). Après cette action charitable, les deux amis ont « nettoyé » l'atelier, en le vidant complètement de tout ce monde bleu et jaune. Il n'en reste qu'un seul témoignage, un petit panneau représentant deux hommes nus sur une petite île au milieu d'une mer noirâtre. On a l'impression d'assister à une scène infernale :

« Il y faisait aussi chaud que dans l'Enfer ! »

le désespoir se reflète dans le regard des deux hommes et depuis longtemps ce tableau est connu sous le titre *Les derniers hommes* (cat. 32). Malheureusement, on ne sait rien des motifs des autres tableaux détruits par les amis de Hill.

Hill avait vingt-neuf ans lorsqu'il tomba malade, mais il ne mourra que trente ans plus tard, en 1911. Un autre peintre suédois, Ernst Josephson, ami de Hill et de trois ans son cadet, devint également malade en France, dix ans après Hill. Ces deux peintres suédois de la fin du siècle dernier sont devenus, à la faveur de la maladie, des artistes visionnaires dont l'œuvre relève plutôt de l'esprit de l'art moderne du XXe siècle. Aussi tous deux ont-ils eu une grande influence sur les générations suivantes. Mais tandis qu'il n'est pas possible de compter Josephson parmi les précurseurs du surréalisme par exemple (malade, il se préoccupa surtout de donner forme à des personnages historiques ou à des héros de la littérature), Hill apparaît comme un explorateur du subconscient dans ses images qui traitent du dualisme entre l'homme et l'animal, de l'architecture des corps humains ou animaux, ou encore des êtres sauvages qui peuplent la nature. Josephson agissait en médium en signant Rembrandt, Vélasquez, Raphaël ou Michel-Ange, alors que Hill donnait des titres comme *Belzébut, Zeus*, etc. Ou il transformait son propre nom en motif démiurgique : « Hill ! Hill ! Hill ! Hill ! », car il se sentait lui-même le créateur de mondes inconnus.

Parmi les êtres qui peuplent les dessins de Hill, on voit souvent apparaître une femme livrée au désir, sous la forme d'un lion. Ou des cavaliers dans un paysage dont les roches sont composées de loups aux traits singulièrement humains. Ou bien nous apercevons des intérieurs, avec une vie familiale articulée autour du piano, de la chaise ou de la table de la salle à manger, mais où les tapis sont des tigres et des panthères tandis que, dans d'autres dessins, on découvre des bêtes de proie traînant sur le parquet des sortes de petits charriots. Des corps nus se métamorphosent en colonnes, les montagnes éclatent en jets d'eau ou se transforment en gargouilles de cathédrales. Et, parmi les rayures des tigres, partout se dressent d'immenses colonnes.

Il paraît naturel que le poète surréaliste le plus important de la Suède, Gunnar Ekelöf, ait célébré en 1934 la mémoire de Hill créateur visionnaire de mythes éternels dans son poème *Fossil inskrift* (Inscription fossile) qui commence ainsi :

Gustave Doré
illustration pour
*Les aventures du baron
de Münchhausen*, 1866

*Je fus le prince des murmures de la forêt qui se balançait
tout au fond
sous le lait des vagues et le vent assoiffé,
Dans la forêt où la couronne noire de pollen
de l'herbe à mystère s'élevait
parmi les racines rampantes jusqu'à la poussière
des porteuses d'eau et les puits des lézards.*

Dans ce poème, Ekelöf parcourt une grande partie des motifs de Hill en créant une atmosphère hallucinante relative aux origines de la vie sur terre. Ceci à la différence de son successeur Lars Norén, qui s'essaiera à reconstruire la personnalité et la vie affective de Carl Fredrik Hill dans une sorte d'autobiographie posthume...

Aujourd'hui, nous savons qu'une grande partie des visions de Hill avait pour origine des illustrations de livres d'histoire, d'histoire de l'art ou de récits de voyages pittoresques, qu'il a su transformer par son propre génie de dessinateur. La lecture de la Bible ainsi que celle des romans ont beaucoup contribué à son monde imaginaire. En ce qui concerne la Bible, ce sont surtout les illustrations de Gustave Doré qui l'ont marqué. Une autre illustration de Doré l'a inspiré. Je songe à deux compositions au crayon noir remarquables : elles doivent dater du même jour. Sur l'une, on voit un prophète tout de blanc vêtu (cat. 58), debout sur un rocher de forme animale. Il lève les bras et semble conjurer le fleuve que l'on voit naître dans le fond du paysage arctique. Parmi les monstres antédiluviens présents, celui de gauche, au premier plan, semble vouloir ajouter ses propres vomissures aux eaux du fleuve, tout comme la gueule du rocher sur lequel se tient le prophète. Ce sermon tenu aux monstres et au fleuve fait irrésistiblement penser aux œuvres de l'expressionniste autrichien Alfred Kubin.

Le deuxième dessin (cat. 57), où l'on retrouve le même fleuve dont les eaux semblent monter sans cesse, se compose de deux parties. En haut, on voit une cathédrale en train d'être engloutie. La partie inférieure nous montre deux formes triangulaires et pointues (des têtes ?) ; dans le fond, une formation rocheuse. Or il existe curieusement à ces deux dessins un même point de départ *direct* : une illustration de Gustave Doré. Cette fois, elle n'est pas tirée de la Bible, mais d'un ouvrage de jeunesse du prolifique illustrateur français, *Les aventures du baron de Münchhausen*. Dans l'original, nous rencontrons le baron en personne, travesti en ours polaire pour en haranguer d'autres. Au fond, on aperçoit des icebergs qui doivent être à l'origine des clochers de la cathédrale engloutie. Au tout premier plan, on distingue deux profils pointus d'ours blancs que l'on retrouve sans peine au bas du second dessin. Quant à la silhouette du prophète, elle entretient elle aussi des ressemblances avec la composition de Doré : tout d'abord dans le personnage du baron déguisé en ours blanc, puis dans l'ours écumant derrière lui qui, chez Hill, se voit transformé en monstre rocheux vomissant !

Après les deux années passées dans la maison de santé du Dr Blanche, Hill fut interné dans un asile suédois. Quelques temps plus tard, ses médecins l'autorisèrent à s'installer dans sa maison natale, à Lund, où il fut soigné jusqu'à sa mort par sa mère et ses sœurs. Chaque jour, il faisait quatre dessins, en moyenne, dont plusieurs furent détruits par sa famille pour « obscénité ». C'est aussi de cette période que doivent dater tous les manuscrits, poèmes et autres écrits qu'il a laissés.

Dans *Kung Mej*, Lars Norén tente de nous donner un récit poétique de ces années, en montrant un homme à la fois orgueilleux, visionnaire, enfantin et vulnérable. Il fait même allusion aux redondances si typiques du monde imaginaire de Hill, des répétitions mécaniques de certains éléments dessinés ou décrits :

*Comme des enfants ou comme des fous
comme des enfants ou comme des fous
comme des enfants et comme des fous
ça m'est quasiment égal
de laisser la même histoire
voler en éclats dans ma main...*

*Demain je sortirai
je m'installerai dans ton âme
et je me servirai
de mes mains.*

*Même pas quand il fait noir
je peux te voir*

*Avec toi, je meurs
à moitié
et avec moi, je meurs
jusqu'au bout.*

Ragnar von Holten est conservateur en chef au Nationalmuseum, Stockholm

OLA BILLGREN
Entre peinture et folie

La publication en 1976, de l'ouvrage de Nils Lindhagen Carl Fredrik Hill, l'art des années de maladie fut un événement. Cette volumineuse étude psychopathologique ne s'écartait pas de ce à quoi l'on pouvait s'attendre sur le plan de la méthode de base, mais les illustrations révélaient une abondance et une diversité insoupçonnées jusque-là dans la production d'un artiste psychotique. Pour moi ce fut un choc de découvrir la richesse idiomatique cachée dans les piles de notes laissées par le célèbre schizophrène. Il devenait nécessaire de prêter attention à un cas exceptionnel, à savoir la diffraction stylistique, discontinuité psychotique certes, mais surtout « exploitation » de la folie comme terreau d'action sur le langage.

Les caractéristiques du langage psychotique provoquent un certain malaise. Personne ne peut, en examinant les travaux de Hill malade, éviter une sorte d'appréhension face à des stéréotypies, des atavismes, des traits exagérés. Le plus remarquable est cependant la présence d'innombrables masques. Rien ici de la niaiserie rigide qui caractérise les œuvres de nombreux artistes ou poètes fous. La liste de ses manies stylistiques et de ses identités imaginaires est longue. On a l'impression d'avoir affaire tantôt à un cryptographe génial, tantôt à un sévère homme du Nord, tantôt à un symboliste décadent, tantôt à un primitiviste provocant. De plus, Hill se présente comme un visionnaire à la Swedenborg, mathématicien dément, « constructeur » d'aéronefs, satiriste mordant, versificateur éloquent et « onomatopoète » sans retenue.

Devant l'œuvre à la fois subtilement fissurée et monumentalement brisée dans son unité, on se demande si l'on peut localiser un Hill vrai et authentique ? Qu'elle suive ou non les lois, ordonnée ou désordonnée, cette œuvre se présente tel un déluge. On est brutalement renvoyé à la multiplicité, en son double sens d'abondance et d'éparpillement, et l'on se trouve alors contraint de poursuivre jusqu'à trouver une valeur universelle susceptible, tant bien que mal, de saisir l'ensemble. Se présente alors un moment critique car ce terme pourrait bien être la folie. La logique de cette détermination est que seule la folie peut motiver une dépense illimitée, mais elle reste cependant insuffisante et ténue, puisque la folie est le produit de facteurs spécifiques.

Vue sous l'angle de la folie, la production psychotique de Hill est une sorte d'accomplissement ontogénétique, alors que son activité précédente, éclairée par cette maturité paradoxale apparaît comme un ensemble « d'expressions schizoïdes ». Plutôt que de se fier à la typologie, il faut se demander à quelle divinité cette œuvre, dans son ensemble,

veut rendre hommage, c'est-à-dire rechercher un repère moins discutable que la folie. Quel peut être l'argument justifiant la démesure et, par là-même, la souveraineté et la toute puissance, sinon la surabondance de vie comme un tout qui ne peut être atteint qu'au travers d'un rapport intense avec la partie ?

Il faut s'en souvenir quand on examine les paysages de Hill en partant de l'idée d'une unicité artistique. Il peut sembler que Hill ait d'abord obéi au besoin de trouver un style monumental personnel. Comme on l'a écrit : « ... ses œuvres plus importantes se présentent ordinairement comme des témoignages d'un style, moins souvent comme des marques de l'évolution qui l'a porté au but. »

« Témoignages d'un style » ne peut faire allusion qu'au sens premier d'un certain éclectisme comme manifestation socialement complaisante et donc aux antipodes de la spontanéité indisciplinée du psychotique. Or les traits excessifs du psychotique Hill sont déjà présents chez le paysagiste aux procédés stylistiques toujours ordonnés par le sujet.

Les rapports de Hill au paysage particulier se caractérisent par la recherche d'identification avec celui-ci. La communion entre Hill et le paysage se déroule au cours d'un règlement de comptes avec un terrain momentanément choisi pour être le lieu d'une union extatique. C'est surtout dans les peintures de 1876-1877 que cette inclination topique à la recherche du « génie du lieu » apparaît clairement. Ici des endroits au nom séduisant – Luc-sur-Mer, Champagne-sur-Oise, Bois-le-Roi – forment un brillant collier de vues ravies et pénétrantes. Aucun endroit n'est abandonné avant d'avoir été doté d'une représentation unique qui culmine au moment où Hill s'extasie : « Alors il y a là de la beauté ! » On peut comparer les rapports de Hill avec les paysages à ceux de Casanova avec les femmes. Dans la mesure où chacun laisse espérer une débauche particulière donnant son coloris à la volupté, il prend la place de l'idéal, en tant que but d'une étape dans sa recherche d'une richesse illimitée. L'originalité voulue ne peut être que d'ordre abstrait, car, pour être le favori de la nature, il est contraint d'en observer les formes exclusives et d'en chanter les louanges. Il s'agit de ne jamais enfreindre la loi qui fait de la nature-paysage un lieu de travail. Dans l'idée que Hill se fait de son identité et de sa spécificité, la peinture est la seule détermination certaine. La réalisation de soi ne lui apparaît que sous la forme d'une utopique célébrité. D'où son idée fixe de vouloir atteindre une valeur plastique déterminée – le gris secret chez Corot, maître auquel le marché rend hommage – et son rêve de mener cette science alchimique de la couleur à une puissance supérieure.

Tout ce que Hill rapporte de son propre travail est panégyrique : rien ne vaut « quelques heures de folie picturale » et l'incomparable efficacité d'une activité qui fait apparaître son avenir sous un jour glorieux. Dans son extrême sensibilité à la vérité naturelle, Hill a tendance à donner à la forme des solutions excentriques plutôt que systématiques. Pour lui le radicalisme consiste à remplir la toile à ras bord de sensualité, à l'image de Courbet. Ce qui, joint à un tempérament prêt à s'enflammer, aboutit à des résultats anti-rhétoriques et romantiques. Contrairement à l'avant-garde paysagiste française de l'époque, il se livre à un répertoire métabolique d'objets naturels. L'habileté technique qu'il a, dit-il, besoin d'atteindre – « une technique inouïe » – pour pouvoir « mettre la nature à l'intérieur du cadre » le pousse à se livrer aux opérations les plus extrêmes.

Ainsi obtient-il des résultats picturaux brillants avec des intervalles dissonants. Durant l'été 1876 il peint les coteaux de gravier de Montigny avec une brutalité matérielle qui ne se retrouvera dans la peinture que vers 1940 (de véritables orgies minérales) et, s'étant approprié ce domaine, il se livre, au printemps 1877, dans la série de Bois-le-Roi avec ses arbres fruitiers en fleurs, à une manière presque lisse pour dégager la figure d'un squelette de bois noir, comme carbonisé, enveloppé d'une couronne écumante, voluptueuse – hiéroglyphe d'Éros d'une force bien éloignée de l'impressionnisme. On pourrait dire que dans un cas il anticipe Dubuffet et dans l'autre Mondrian. Ou mieux, il n'anticipe pas, il s'empare de ce qu'il a autour de lui et accumule une sorte de réserve d'explosifs culturels. Il n'entreprend rien qui ne débouche sur le grand laboratoire du temps. Dans ses peintures de plages et de côtes, il rivalise avec Monet pour ce qui est d'une polychromie avancée (« je peins la mer comme un marais ! »), et dans ses tableaux figurant les maisons de Montigny – ses seules peintures à orientation architectonique –, il est déjà dans la ligne de Cézanne. Mais il ne sera ni un impressionniste, ni un des maîtres exemplaires du siècle à venir. Son moi ne s'engage jamais dans un concept, il se cherche dans le giron de la nature. Le chemin de la sublimation s'entrelace de manière fatale avec celui du désir lui révélant une réussite paradoxale : sous l'angle du succès, son travail est une catastrophe, sous celui du progrès il est douteux, mais il s'impose dans le domaine plus obscur du savoir.

« Deviens complètement fou, une demi-raison est embrouillamini que personne ne veut entendre. »

Extra-sociale, son œuvre est vouée à une fuite en avant qui repousse l'humain dans la périphérie. Ses seules peintures « humaines » voient le jour en 1877-1878, lorsqu'il prend conscience de l'inflexion de sa carrière et commence à avoir des hallucinations. En quelques œuvres émouvantes il annonce un retour pathétique à la patrie qu'en sa qualité de « peintre français » il avait désignée pour témoigner de la naissance d'un nouveau Corot. Cette phase de confessions subjectives et d'intimisme constitue un passage au bout duquel il s'établit sur l'ultime estrade du monde où « le suprême », protégé par la folie, joue seul tous les rôles. Le renversement est total mais la perte minime. Bien que tragique, le renoncement à la raison a fière allure : l'abandonnant, il peut tout sauver. Il est lucide quant à la valeur de son refus d'un compromis et, avec une frénésie caractéristique, il peut écrire : « Deviens complètement fou, une demi-raison est embrouillamini que personne ne veut entendre. »

Le renoncement à la raison libère la force créatrice des liens de l'utopie, quitte à côtoyer sans cesse l'abîme. Hill n'est plus un garant de la loi forcé de veiller à la frontière de la nature, et il obtient en retour un domaine illimité où s'exerce sa responsabilité. Quand dans son grand manuscrit en vers il s'attarde à parler de la folie, elle est toujours liée à la pensée de la liberté. Si, travaillant à son poème, il rêve d'un artiste dont la main repose sans rien faire, c'est justement cette constatation de l'existence d'un moi irréversible qui le fait poursuivre son travail. En d'autres termes, il sait que la seule limite de la liberté est la folie et ce savoir lui fournit un argument irréfutable pour répandre son génie. Jusqu'à présent il s'était efforcé de réaliser l'utopie romantico-idéaliste d'une patrie originelle, maintenant il renonce à toute prétention d'originalité avec le récit de sa lutte victorieuse contre des puissances néfastes : ses ruses, sa rédemption, la construction d'un temple naturel à sa gloire... Comme l'antique conteur, sa voix donne vie aux détails d'une légende menacée d'oubli où figure un certain paysagiste. Il ne s'agit plus d'une œuvre, bien entendu, lorsque dans ses nouveaux travaux il fête le triomphe d'une enfance retrouvée et son indépendance de toute sanction institutionnelle. Son comportement est celui d'un enfant et il refuse toute discipline au profit d'une identification narcissique. Tout se passe à l'ombre du refoulement actif de l'échec

de sa carrière qui le prédestine à mettre sans cesse en scène une victoire, une prouesse continuelle présentant le monde comme irrémédiablement « lié à la volupté ».

Aucune œuvre, aucune synthèse du moi ; pourtant tout ce qu'il accomplit avec les pauvres instruments mis à sa disposition peut être rassemblé sous une seule rubrique : la glorification. Lindhagen a fait observer que ses travaux sont issus de la connaissance de l'Histoire universelle de Wallis, de la Bible illustrée par Gustave Doré et d'autres publications. (Remarquons aussi qu'il paraphrase assidûment ses propres paysages français. Ceux-ci ornaient les murs de l'asile qu'était devenue la maison paternelle et on raconte qu'il avait l'habitude de chanter et de gesticuler devant eux). Il y a là quelque chose qui ressemble à une clef.

La reproduction naïvement mimétique de modèles tels qu'on la rencontre chez l'homme primitif est l'hommage à la signification d'une présentation idéale de l'état du monde – situation proche de la psychose dans la mesure où la biographie du psychotique est « achevée » et soustraite à la mythification continuelle qu'on appelle le souvenir. Le travail part d'analogies et engendre des embryons de créations stylistiques en termes de systèmes opératifs. L'étrangeté d'une telle création réside dans la façon admirable dont elle est exécutée, où l'on discerne sa fonction de modifier le réel. Il s'agit d'une création en accord avec un système devant culminer et se briser dans l'« extase ». Si la pensée se révolte contre ce genre de fantasmagorie, comme contre toute idée de fusion, elle doit pourtant finalement rendre les armes devant la beauté – ou la fraîcheur ou la vérité – chez un sujet qui, sans se décourager, invente là où le langage n'a pas accès. Hill inspire à un degré éminent une telle admiration, justement à cause d'une surabondance paradoxale des significations. Son art de la période malade mesure à la fois l'abîme de l'enfer et la pureté du paradis : il les signifie et les signale à l'avance à notre admiration. Le pouvoir qu'ils exercent sur nous apparaît à travers le sourire né de notre rencontre avec eux, dans de modestes images destinées à être portées par le vent, créations dont la vérité atteint un terrible relief du fait que pas une seule ne peut être indifférente si elles ne le sont pas toutes.

Le destin n'a pas voulu que Hill participe à la naissance d'une nouvelle utopie, d'un naturel nouveau. Il l'a violemment dérouté de cette France qu'il avait, avec une sûre intuition, identifiée comme le creuset du radicalisme pictural. Mais, en faisant de son déchirement une création, Hill devient comme une épreuve nécessaire pour la modernité. Se contempler dans sa tragédie peut être agréable, lui donner une demeure identifiable est possible. Par contre, la tâche est vertigineuse à qui veut suivre son chemin. Il faudrait faire appel à la sagesse pour fixer – avec une expression chère à Hill – l'origine inouïe où convergent et se réunissent nature et signification.

Traduit du suédois par Carl Gustaf Bjurström
Ola Billgren est artiste (Suède)

« Arabic Sanskrit »
Manuscrit, p. 166
collection particulière
dépôt Lunds Universitet

Carl Fredrik Hill
Lund, 31 mai 1849 - Lund, 22 février 1911

Venu en 1873 de Lund – petite ville du sud de la Suède –, à Paris
pour se familiariser avec la peinture de Corot et de Daubigny et découvrir
les sites où ils avaient peint, Carl Fredrik Hill réalisa dans les environs
de Fontainebleau et en Normandie des sous-bois et des marines influencés
par l'impressionnisme pour les présenter au Salon. Mais après un premier
succès en 1875, deux envois en 1876 et 1877 furent refusés. Ces déceptions,
qui touchaient une ambition sans doute démesurée – il se voulait le plus
grand paysagiste de son temps –, et les deuils successifs de sa sœur préférée
et de son père le pertubèrent profondément.

Ses amis peintres, alertés par un état de déséquilibre psychique aigu
et par l'aspect de plus en plus « terrifiant » que leur semblait prendre sa peinture
pensèrent que des soins étaient devenus nécessaires. Ils devaient alors détruire
la production que Hill réservait pour l'Exposition universelle et dont il ne reste
donc plus aujourd'hui que le tableau *Les derniers hommes*. Après deux ans
passés dans la clinique du Dr Blanche à Passy, il rentra en Scandinavie en 1880.
Ainsi s'achevait le rêve parisien de gloire. Mais, Hill, tel Hölderlin dans sa tour
au-dessus du Neckar à Tübingen, vivra encore trente ans à Lund,
dans l'enfermement familial de sa maison natale, confiant au papier
ses obsessions. La pratique de la peinture lui ayant été interdite, des dessins
au crayon noir ou aux crayons de couleur s'accumulèrent, alternant paysages
ou animaux fantastiques – chutes d'eau et arbres, lions, éléphants, crocodiles,
cerfs –, réminiscences de lectures effectuées dans la bibliothèque paternelle –
la Bible mais aussi des récits de voyages et d'aventures, réels (Stanley,
Livingstone) ou imaginaires (Jules Verne) –, scènes érotiques ou infernales,
architectures palatiales fantasmées où l'œuvre se trouve célébrée sur des autels
de pierre... Donnant accès à d'autres mondes, ces dessins, dont on compte
au moins quatre mille numéros, font preuve d'une grande puissance de trait
et d'un pouvoir évocateur lyrique, souvent tragique, dans la traversée
des apparences.

En inventant ainsi des images, mais aussi un langage – ainsi du mélange
de suédois, de français et de langues classiques gréco-romaines ou orientales
pour l'écriture d'un grand manuscrit, conservé aujourd'hui à l'université
de Lund – il créait, démiurge solitaire, un monde hallucinant, unique,
dont ces dessins livrent aujourd'hui autant de clefs.

Tous les dessins présentés sont sans titre ni date ; ils ont été réalisés entre 1878 et 1911.

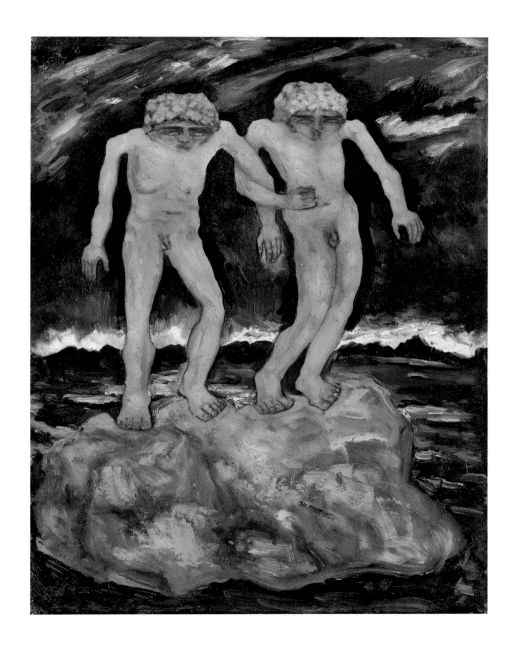

Carl Fredrik Hill 125

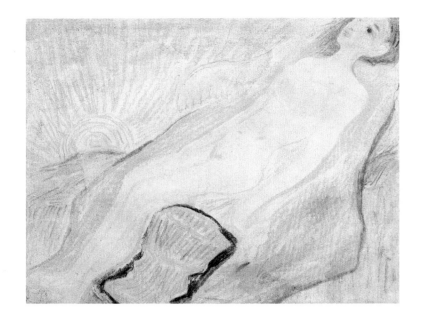

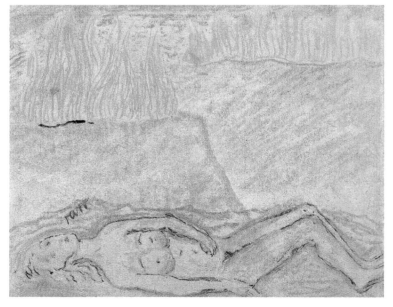

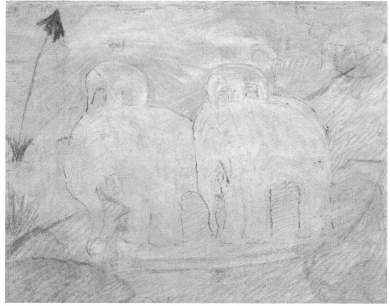

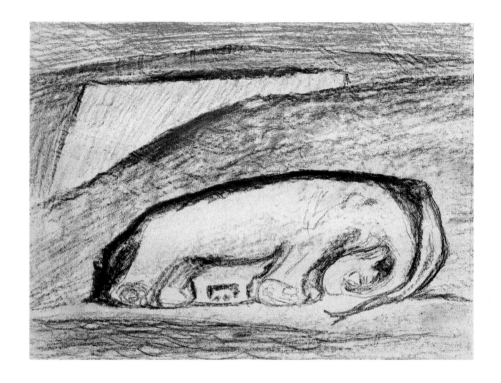

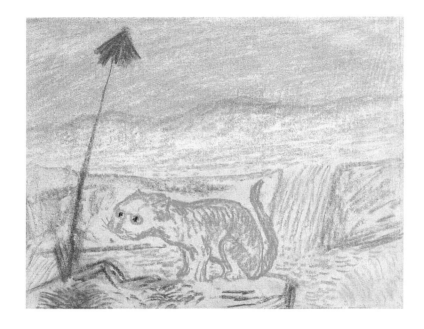

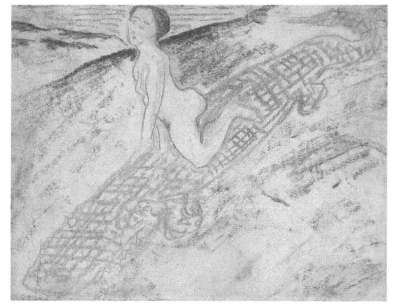

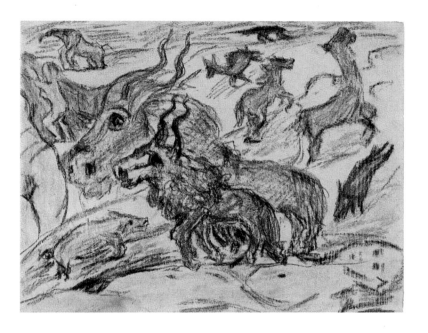

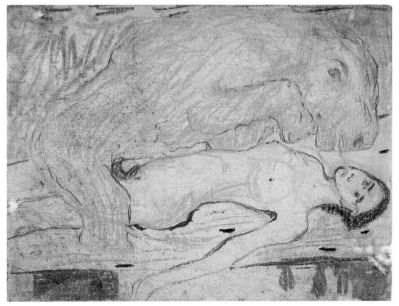

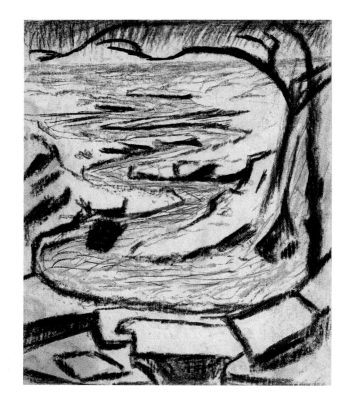

134 Carl Fredrik Hill

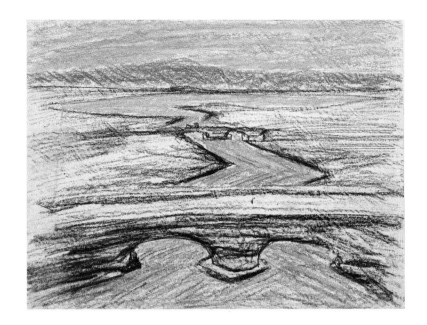

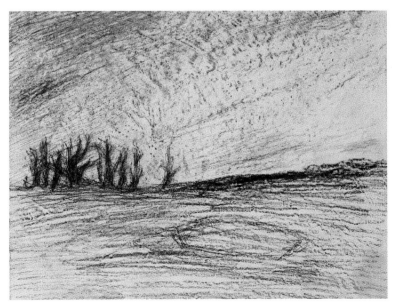

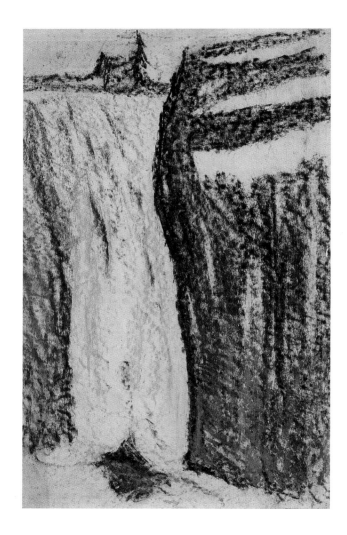

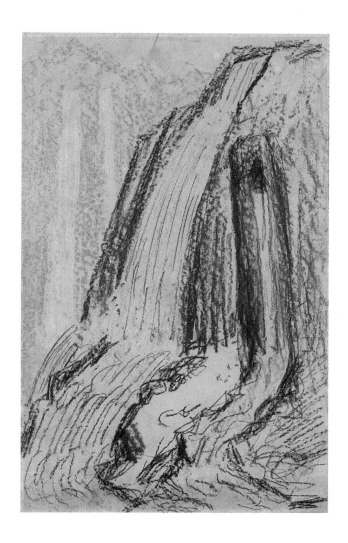

Carl Fredrik Hill 137

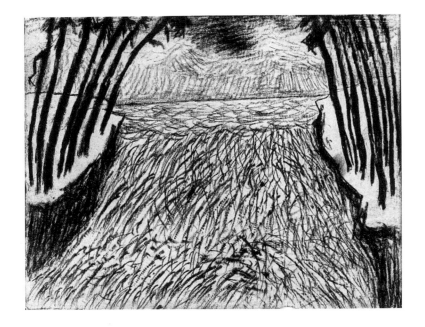

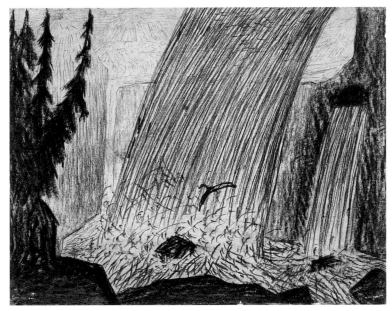

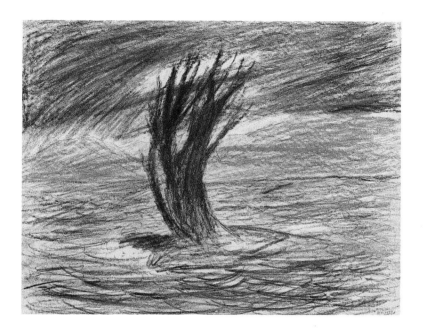

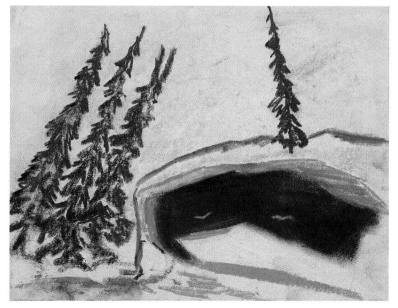

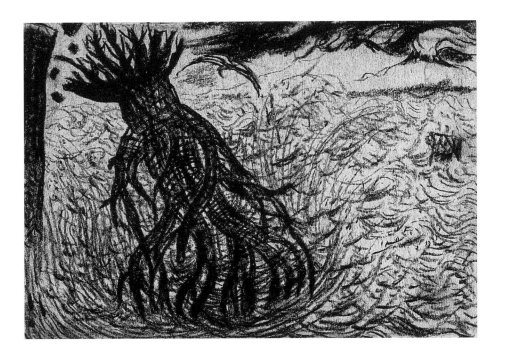

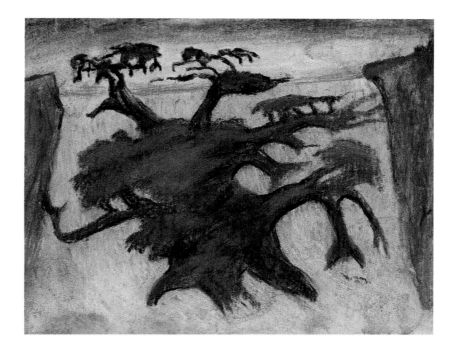

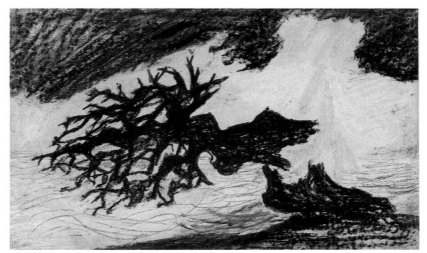

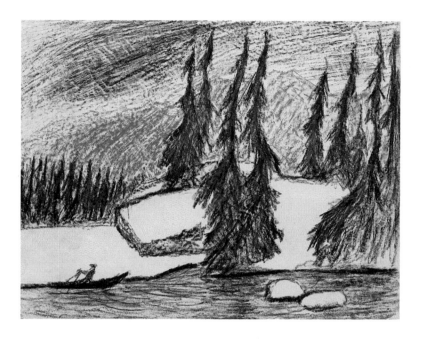

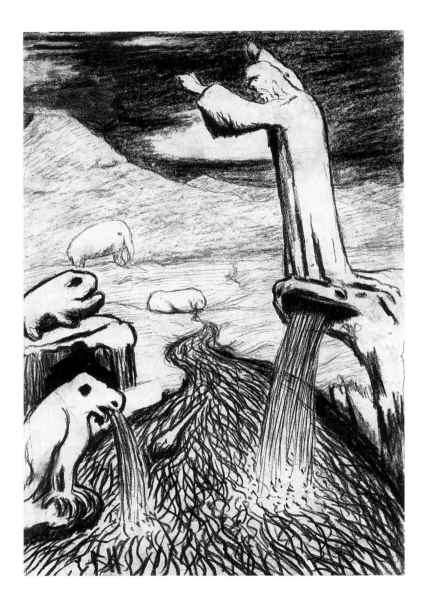

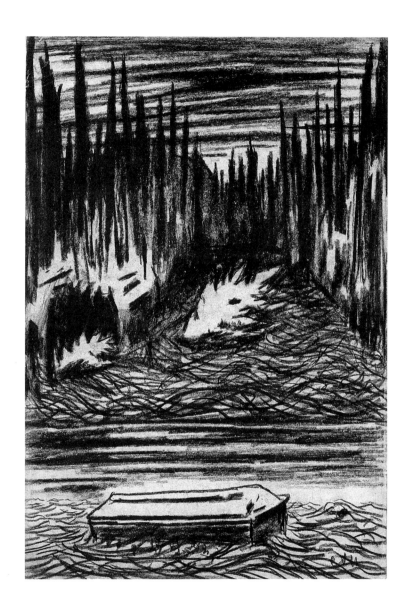

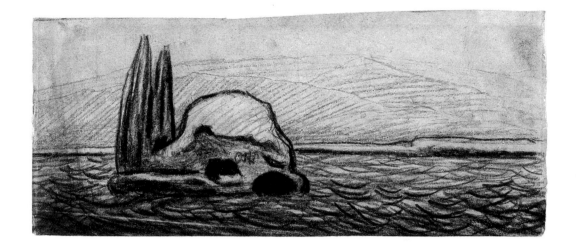

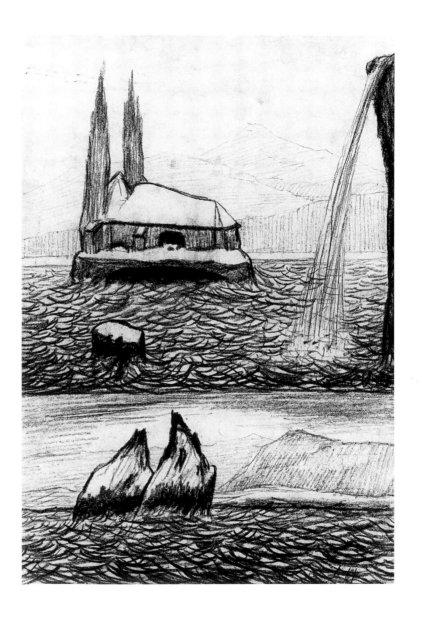

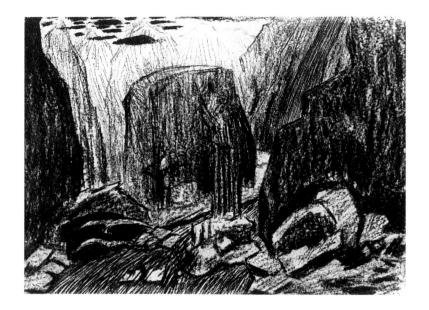

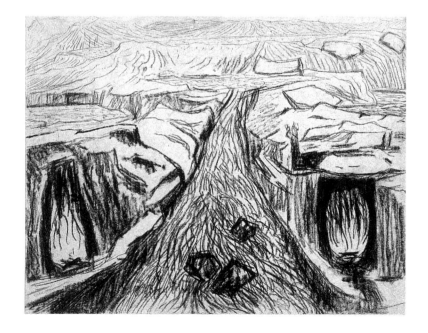

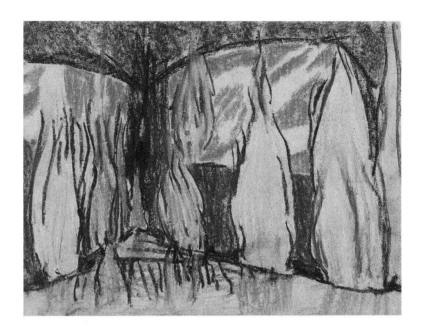

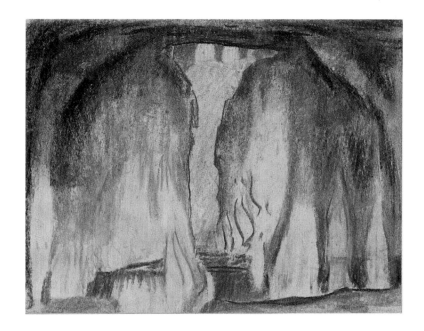

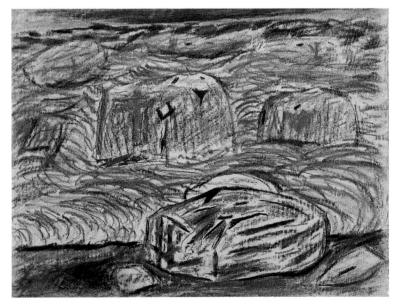

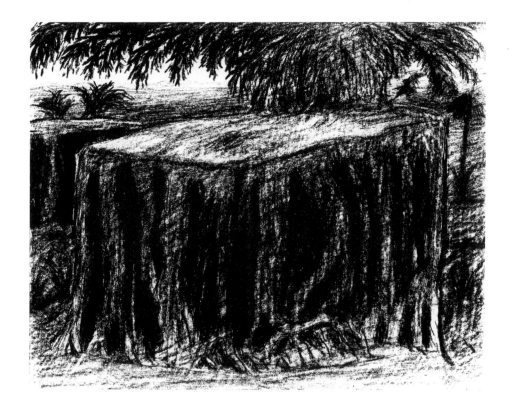

Carl Fredrik Hill 153

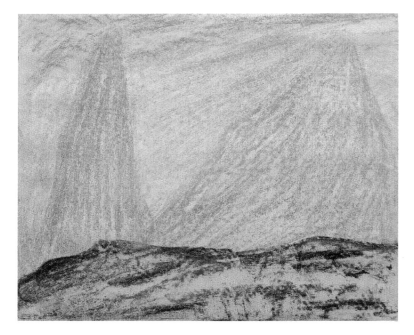

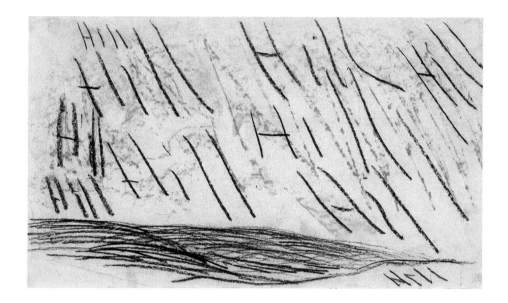

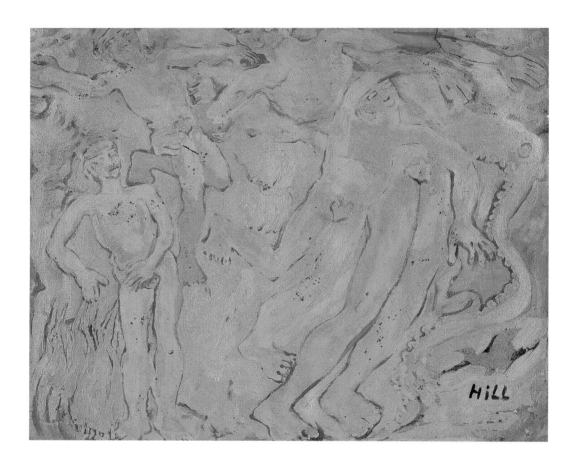

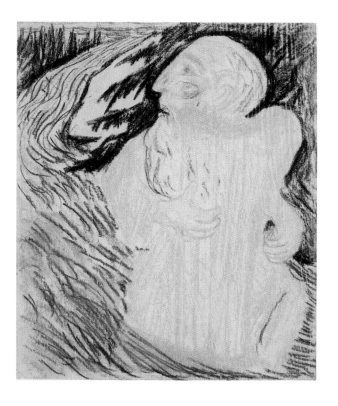

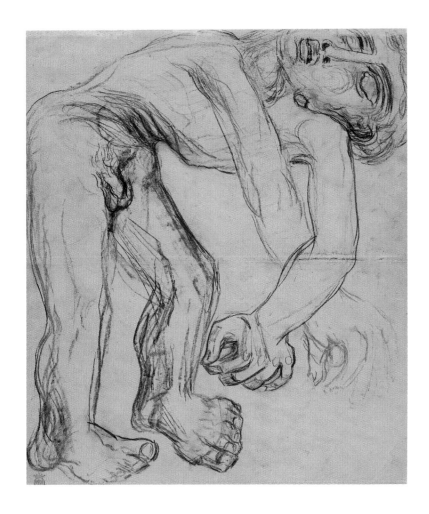

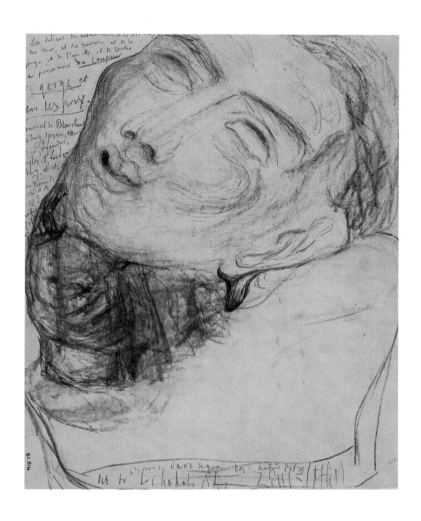

Carl Fredrik Hill 159

August Strindberg

DOUGLAS FEUK

August Strindberg, peintre et photographe

Lorsque Strindberg arrive à Paris en août 1894 il a, pendant un temps, le projet extravagant de gagner sa vie comme artiste peintre. Il traverse depuis quelques années une crise en tant qu'écrivain et, pendant de brèves périodes, il s'est déjà consacré avec une certaine intensité à la peinture, en dernier lieu en Autriche et au cours de l'année précédente à Berlin. Mais il rencontre un marchand de tableaux qui lui fait miroiter à la fois des expositions et des revenus fabuleux. Un appartement à Passy est mis à sa disposition, et dans ce milieu luxueux – « un appartement de cocotte qui pue le parfum » –, Strindberg se met à peindre avec frénésie afin de réunir suffisamment de toiles pour débuter à Paris.

Certaines de ces peintures sont des variations sur un thème qu'il a déjà traité à plusieurs reprises, mais cette fois, l'exécution est plus élémentaire. Une plage, un fragment de mer et le ciel, c'est tout ; un paysage à ce point rudimentaire qu'il paraît en quelque sorte « préhistorique », vide et désert comme tout de suite après la naissance du monde. Dans d'autres peintures, la terre, la mer et le ciel semblent écumer et se fondre en une origine encore plus obscure, une sorte de premier chaos de matière désagrégée et agitée.

Quelques-unes de ces peintures comptent certainement parmi les toiles les plus remarquables de Strindberg – mais il ne fut jamais reconnu comme peintre. Le rêve du « grand succès » fut d'ailleurs de courte durée. Il s'avère bientôt que les garanties financières du marchand de tableaux ne sont que paroles en l'air et Strindberg abandonne aussitôt la carrière qu'il avait envisagée. Les projets d'exposition à Paris partent en fumée, et lorsque sept ans plus tard, il reprend la peinture à Stockholm, c'est sans la moindre idée de se produire en public. Aussi, longtemps encore après sa mort, ses peintures sont-elles pour la plupart inconnues, ou bien en parle-t-on comme de curiosités.

Pourtant c'est justement à Paris que le peintre Strindberg est peu à peu découvert. Certaines de ses toiles figurèrent à la grande exposition *Les sources du XXᵉ siècle* et elles y produisirent une forte impression. Deux ans plus tard, en 1962, une exposition personnelle fut organisée au musée national d'Art moderne, et l'image du dilettante passablement maladroit évolua vers celle d'un moderniste clairvoyant. Un revirement remarquable, mais les deux analyses s'arrêtent peut-être à la surface et à *l'aspect* formel. Présenter Strindberg comme précurseur de l'expressionnisme

Travailler comme la nature

abstrait et de la peinture informelle dit peu de choses sur son projet. Je pense qu'il faut cesser de regarder ses œuvres sous l'angle de l'histoire de l'art pour les relier davantage à sa biographie et à ses autres activités. Strindberg était avant tout écrivain et auteur dramatique. Mais au cours des crises qu'il traverse, il se tourne peut-être vers la peinture afin d'exprimer des sentiments pour lesquels il n'a pas de langage. Lorsqu'il se mit à peindre en 1892, il se trouvait dans une situation où sa vie comme son écriture étaient bloquées. Il venait de passer par un divorce déchirant avec sa première femme et il était séparé de ses enfants. Un sentiment de culpabilité le tourmentait et il n'était plus à même de produire quoi que ce soit sur le plan littéraire. Ce fut une période d'incertitude quant à la direction et au sens de sa vie, durant laquelle il s'intéressa aux sciences naturelles avant tout, entreprenant des expériences photographiques et peignant à nouveau.

Il existe des liens entre les pratiques picturales et chimiques de Strindberg. Il aborde la peinture à peu près de la même façon qu'il aborde la chimie, c'est-à-dire comme une sorte d'exorcisme, mi-magique, mi-alchimique. Le voilà à Paris au milieu de meubles de style et de tapis persans, lancé dans de folles chimères autour d'un « commencement » archaïque. On l'imagine penché sur ses peintures comme sur l'une de ses expériences avec le soufre, ou sur ses creusets pour faire de l'or. Prenons son *Paysage marin avec rocher* (cat. 202) : cette peinture ne se contente pas de donner une *image* de la nature, elle *est* un morceau de la nature même, un plasma tacheté de gris et de brun, dégradé par on ne sait quelle réaction chimique (avec certaines parties qui paraissent oxydées et qui font penser à des précipités). Une telle peinture ne ressemble à rien de ce que l'on pouvait voir comme œuvre d'art à l'époque. De la masse trouble se dégage certes un « motif » – ici le ciel et là une mer, un rocher au milieu de cette mer – mais toujours enfoui dans la matière, tel un paysage en train de se constituer. Les limites flottent de manière indifférenciées : l'air paraît avoir la même densité que la pierre ; le rocher semble à son tour se confondre mystérieusement avec l'eau – comme si tout était d'une seule matière. De même dans ses exercices chimiques, il guette un ensemble caché de « correspondances ». Il essaie de dissoudre les corps simples, il veut mettre au jour une unité encore plus originelle, la *materia prima* dont parlaient les alchimistes.

Les recherches scientifiques de Strindberg s'apparentent en effet, d'abord, à une création poétique. En 1890, il se passionne pour les sciences naturelles. Dans *Antibarbarus* publié en 1894, il rend compte de ses recherches concernant « la nature des corps simples ». Son ambition n'est qu'une tentative de renverser les opinions généralement reçues par les scientifiques à ce sujet. Mais, malgré les comptes rendus de laboratoire et les formules chimiques, Strindberg, chercheur, reste au fond un poète et un visionnaire. Ses expériences ressemblent plutôt à un exorcisme rituel, une *invocation* adressée à la matière dont il souhaite la métamorphose miraculeuse. Sa grande idée, ce qu'il espère, c'est que « tout est dans tout » – selon une vieille conception alchimique où tous les éléments de la nature, organiques et inorganiques, proviennent d'un même corps originel et peuvent se transformer l'un en l'autre. Le plomb peut devenir de l'argent, le fer de l'or – les lettres et les écrits de Strindberg des années 1890 témoignent de ce souhait que le temps des miracles ne soit pas terminé.

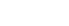

Au musée Strindberg de Stockholm est conservé un grand verre dont l'artiste se servait durant les années 1890 au cours de ses tentatives pour fabriquer de l'or. Des traces d'acides et de métaux oxydés à l'intérieur sont autant de dépôts suggestifs. J'ai tendance à y voir une « œuvre d'art » de Strindberg ou encore un objet plus métaphysique, une relique, une coupe sacrée du Graal, symbole de la période d'*Inferno*. Dans une grande partie de ses activités chimiques et picturales des années 1890, Strindberg se présente en effet comme un chercheur du Graal disparu.

Je ne pense pas qu'il faille prendre trop au sérieux les ambitions de Strindberg de faire de l'or. Le trésor recherché n'est pas seulement le thème central de l'alchimie mais aussi celui de nombreux mythes et légendes. Dans celle du Graal, il s'agit de la coupe dont se servit Jésus pour instituer la sainte Cène. Mais, comme dans beaucoup d'autres légendes, le *véritable* but est la purification et la sagesse que le héros espère rencontrer à travers ses épreuves. Atteindre le Graal consiste peut-être à révéler ce qu'il y a de caché *en soi*, c'est-à-dire son inconscient. Le verre de Strindberg peut symboliser une telle « initiation » et cette transformation intérieure.

Plusieurs de ses *peintures*, et surtout celles de 1894, semblent être les images d'une transformation ardemment souhaitée. Certaines de ces toiles seraient des alambics où l'alchimiste cherche à découvrir les liens secrets de la matière. Il s'agirait toujours d'une descente symbolique aux « origines », un commencement chaotique où rien n'a encore de forme, mais où tout s'ouvre sur des potentialités en fermentation.

Des peintures peuvent, certes, porter un titre comme *Brouillard* (cat. 192), mais le motif ressemble plutôt à une tentative de réitérer la création du monde. Un sentiment d'aube froide flotte sur la scène où la lumière et l'obscurité n'ont pas encore eu le temps de se séparer complètement. Terre, mer et ciel paraissent se trouver à un stade initial, préparatoire, confondus en une sorte de magma grumeleux qui rappelle la *materia confusa* des alchimistes, la matière originelle dont on peut tout faire. Le véritable « motif » d'une telle peinture ne serait-il pas cette idée que « tout est dans tout », comme on rêve d'une secrète harmonie des éléments, de l'union des contrastes en un ensemble plus vaste ?

C'est également en 1894 que Strindberg écrit le brillant essai *Des arts nouveaux ! ou le hasard dans la production artistique* publié en novembre dans la *Revue des revues*. On y exhorte les artistes à moins travailler d'*après* la nature que *comme* la nature. Strindberg se dit lui-même uniquement habité par « une intention vague » – et « comme la main manie la spatule à l'aventure [...] l'ensemble se révèle comme ce charmant pêle-mêle d'inconscient et de conscient ». Le principe est donc de se fier aux forces de la nature puisqu'elle-même est à la recherche d'une forme qui peu à peu fera surgir le motif de la matière. Ce qui compte pour l'artiste, c'est, avant tout, de rester ouvert à tout ce qui se produit – comme Strindberg au cours de ses expériences chimiques – et d'être prêt à interpréter et à éclaircir ces signaux du hasard et de l'inconscient.

Strindberg a maintes fois exprimé la confiance qu'il faisait aux images produites par la nature. Il parlait volontiers de la tendance de la matière à créer des images, et – de même que beaucoup de philosophes romantiques –, il pensait que la nature tend à se dévoiler au moyen de signes et de symboles. Il croyait même que toutes les formes de la nature sont autant de symboles d'une écriture secrète. Un exemple souvent cité à ce propos est le phénomène des

cristaux de glace sur les fenêtres – mystère auquel Strindberg revient sans cesse et dont il donne un bel échantillon dans l'un de ses photogrammes des années 1890.

Imiter cette façon inconsciente de créer dont fait preuve la nature était pour Strindberg à cette époque un idéal. Ce qui ressort dans ses photogrammes est aussi, appliqué à la lettre, « l'œuvre » de la nature elle-même. Mais les photographies baptisées *célestographies*, prises elles aussi sans objectif ni chambre noire, sont peut-être plus remarquables encore et plus proches de ce que Strindberg appelle dans son essai « l'art naturel ».

Les expériences eurent lieu en Autriche à la fin de l'hiver et au début du printemps 1894 : Strindberg exposait tout simplement ses plaques photographiques au ciel étoilé, sur le rebord d'une fenêtre ou peut-être directement sur le sol – parfois, raconte-t-il, elles étaient déjà plongées dans le bain de développement ! Le résultat donna des images sombres, couleur de terre, parsemées de petits points clairs – les « étoiles » aux yeux de Strindberg. À la suite de quoi, Strindberg adressa les photographies et un rapport écrit à Camille Flammarion et à sa Société astronomique à Paris. Au début de l'année 1895 les deux hommes se rencontrèrent à plusieurs reprises. Mais bien qu'il eût lui-même un penchant pour la mystique, Flammarion dut considérer les méthodes de Strindberg comme trop originales, et la Société astronomique ne délivra jamais l'avis officiel qu'il espérait.

Considérés sous un angle scientifique ou comme reproduction de la nature, ces documents n'ont aucune valeur – mais leur valeur *imaginaire* n'en reste pas moins remarquable. S'ils nous apprennent quelque chose, c'est plutôt sur l'homme que sur le ciel étoilé. Bien sûr, le motif ressemble parfois à une scène nocturne céleste, mais évoque aussi des « images tactiles » faites d'une matière terrestre tangible, non sans rappeler les études topographiques du sol qui occupèrent Jean Dubuffet au cours des années 1950. Mais, si gravier et voies lactées semblent se rencontrer, il s'agit surtout d'une métaphore dans l'esprit des expériences chimiques de Strindberg, ou de celui de sa peinture.

Ce que recherche Strindberg est toujours l'unité cachée, aussi bien la sienne que celle de la nature. Il a beau vouloir fabriquer de l'or, en tant qu'alchimiste il vise sa *propre* métamorphose. Dans la matière qu'il travaille, il projette les ténèbres de ses propres contradictions : « où commence le moi et où finit-il ? » Beaucoup de ses spéculations en tant que philosophe de la nature tournent autour de cette question posée dans une étude du milieu des années 1890. Mais c'est dans sa peinture et, dans une

certaine mesure, dans ses photographies que ses interrogations et fantasmes prennent leurs formes les plus suggestives.

Dans le tableau *Haute mer* (cat. 201), l'aspect dramatique est exagéré de façon grandiose, visionnaire. Les vagues et les vents s'affrontent dans un tourbillon sur la mer et, dans la manière de peindre, il y a une frénésie qui correspond bien à ce que l'on peut imaginer du tempérament de Strindberg. Et, pourtant, cette œuvre laisse une impression contradictoire, car au milieu de cette agitation et de cette tempête, les éléments semblent apparentés. L'air et l'eau paraissent faits de la même matière comme si rien n'était encore distinct. La tempête a un côté de fin apocalyptique et un aspect de genèse imaginaire. Un chaos où tout va à la dérive – mais peut-être est-ce aussi pour que tout paraisse de nouveau possible ? Détail étrange de cette peinture, Strindberg a par endroits noirci la surface à l'aide d'un chalumeau – peut-être celui qui lui servait à chauffer ses creusets de porcelaine ? Il est facile d'associer la surface de la peinture et ses structures sombres et un peu rugueuses, à la matière plus ou moins consumée que Strindberg a décrite comme étant le produit final de ses différentes opérations chimiques.

Ce tableau est d'ailleurs le dernier que Strindberg peignit au cours des années 1890. À partir de la fin de l'automne 1894, il est entièrement accaparé par la chimie. L'année suivante, ses spéculations prennent un tour de plus en plus occulte et, peu à peu, la crise d'*Inferno* le conduit à un état qui ressemble à une conversion religieuse. Sans approfondir davantage l'étude de cette évolution, on peut cependant constater que la transformation et la renaissance dont il rêvait dans ses peintures de 1894 apparurent au cours de la seconde moitié des années 1890. D'un point de vue littéraire et dramatique, cette période constitue un renouvellement majeur y compris sur le plan personnel : Strindberg retrouve en Suède d'anciens amis, s'en fait de nouveaux et devient amoureux. Le troisième mariage est bientôt une réalité.

C'est lors d'une nouvelle crise matrimoniale que Strindberg recommence à peindre. La peinture reste pendant les années 1901-1905, une tentative pour exprimer des sentiments indicibles, mais le résultat est très différent des œuvres des années 1890. L'aspect dramatique laisse souvent la place à des compositions parfaitement statiques. Autant pouvait-on auparavant y associer chimie

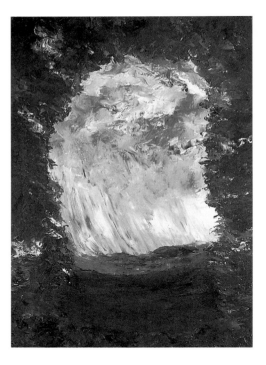

et alchimie, autant ces compositions sont l'empreinte du théâtre qui le préoccupe alors avant tout. Les motifs prennent volontiers une forme décorative, mais Strindberg lance encore des éclairs. Ce qui semble idyllique et léger dans ses grottes de feuillages se présente, par exemple, avec une toute autre densité dans le tableau intitulé *Inferno*.

En donnant ce titre, Strindberg pensait à Dante et à l'entrée de l'enfer où il est écrit : « Vous qui pénétrez ici, abandonnez tout espoir ». Mais l'ouverture qui apparaît dans le *tableau* semble être l'objet à la fois de crainte et de désir, avec une symbolique plus ambiguë : l'ambivalence s'y retrouve entre quelque chose de « maternel », d'enveloppant et de protecteur et quelque chose au contraire de dangereux, de « féminin » et d'engloutissant.

De nouveau, donc, origine et anéantissement. Difficile de dire ce qui est le plus terrifiant ou le plus attractif. Agression et régression sont intimement liées. Et ce sont ces fantasmes à la fois contradictoires et désespérément confondus qui donnent vie à la *Vague* – motif marin fatal auquel Strindberg revient plusieurs fois. Il trouve sa forme la plus complète dans quelques peintures de l'automne 1901.

La mer est depuis toujours l'élément à la fois de l'origine et de l'anéantissement, et cela apparaît dans l'œuvre littéraire de Strindberg, notamment dans son roman *Au bord de la vaste mer*. Lorsque le héros, seul sous le ciel étoilé, hisse la voile dans un dernier sursaut d'affirmation et met le cap sur la haute mer, c'est un adieu au monde que l'auteur décrit en même temps comme un retour, une nouvelle union avec « la mère universelle ». C'est un final grandiose même s'il y a une nuance un peu douteuse de triomphe dans la voix. Il y a là une impression de non-délivrance qui donne à la défaite du héros, sur le plan humain, un air de victoire malgré tout héroïque. L'anéantissement paraît plus convaincant dans ses images *peintes* de la mer. Ainsi la *Vague* conservée au musée d'Orsay (cat. 206) : le motif est rudimentairement tracé, presque abstrait. Un ciel d'orage pend comme un sombre rideau au-dessus de la surface de la mer, mais laisse une fente plus claire, de couleur ocre, entre la masse d'eau et lui. Strindberg y voyait peut-être une éclaircie dans les ténèbres compactes ; pourtant cela ressemble moins à une lueur d'espoir qu'à une évocation de la gueule béante de la mort. La menace provient surtout de cette étrange fente traversant le tableau. Le regard y est irrémédiablement attiré et c'est là que la crête d'écume blanche apparaît, semblant émaner de la fente, telle une lèvre ou une rangée de petites dents aiguës.

La « mère universelle » prend ici une forme terrifiante ! Ni retour consolateur à l'horizon, ni grande unité panthéiste. Partout où porte le regard, l'abîme menace, ramassé au centre de la toile, en quelque chose qui ressemble à une vision de la « Mère terrible ». Même dans un tableau aussi maîtrisé, Strindberg n'a pas recours à l'habileté du peintre professionnel. Pourtant, il parvient souvent à plier sa technique à ses *propres* fins. Dans ses moments les plus inspirés, sa peinture atteint une intensité qui dépasse l'habileté. « Les gens trouvent que tes images sont très sauvages » lui écrit un jour Edvard Munch, dans les années 1890. Encore aujourd'hui, certains de ces tableaux peuvent sembler sauvages ou étranges et parfois prendre une allure séduisante et « moderne ». Cet aspect a joué un grand rôle lorsque, vers 1960, on a découvert Strindberg et voulu voir en lui un précurseur du XXe siècle.

Pourtant son art ne s'appuie ni sur un style ni sur une théorie. On peut citer des articles et des lettres où il est question de « méthode » ou d'un « nouveau mouvement » qu'il aurait inventé. Pour Strindberg la peinture était, au fond, un projet plus personnel : une expérience du chaos, un exorcisme magique, une façon de laisser des « sentiments fumeux » prendre forme... Et cette forme n'en est pas moins une prise de position par rapport à l'art qu'une façon de se représenter *le monde*. Si sa peinture nous touche, c'est comme représentation d'un monde et d'une expérience, en tant que savoir encore incertain et *contemporain*.

Traduit du suédois par Carl Gustaf Bjurström
Douglas Feuk est critique d'art (Suède)

August Strindberg
Inferno
1901
Huile sur toile
100 x 70 cm
collection particulière
Stockholm

JAN HÅFSTRÖM
Esthétique pour les aliénés

« *Qui a construit ça ?* »
Cette question est posée au bas d'un paysage dans un ouvrage
de Strindberg, Un livre bleu, *paru en 1907. C'est un de ses*
livres les moins connus et l'un des plus difficiles à saisir.
On dirait que tout y est écrit entre les lignes. Qui est l'auteur ?
Nous lisons des notes d'un savant amateur excentrique, des
réflexions sur les sujets les plus divers : philosophie du langage,
sciences naturelles, histoire des religions, mathématiques, théorie
musicale. Des souvenirs aussi, des impressions d'ordre plus privé.
Lettres, journaux. C'est un genre qui semble ouvert à n'importe
quoi. « Un bréviaire sans confession » est l'appellation d'ensemble
que Strindberg lui-même a proposé pour ces entretiens
commencés mais jamais achevés.

Un livre bleu *comporte un grand nombre d'illustrations et,*
quand on le parcourt, l'imagination s'anime. Il a la même séche-
resse suggestive qu'un roman de Jules Verne.
Chiffres, formules, gros plans au microscope,
coupes géologiques, diagrammes astrono-
miques. La question « Qui a construit ça ? »
est l'introduction d'un passage intitulé
« Archéologie (Architecture préhistorique) ».
Suit une série de paysages : un canyon nord-
américain, un massif montagneux du
Groenland, « Montagnes d'Abyssinie », la
« Cathédrale de Fingal », etc. « Ovifak au
Groenland » nous montre une grande paroi montagneuse avec
des couches horizontales égales, par-ci par-là interrompues par
de profonds plis verticaux. À droite apparaissent deux formations
presque identiques.

« - Construit ?

- Oui, tu vois bien que cela a été formé par des mains vivantes,
avec derrière elles un esprit qui calcule, prend des mesures,
pour peu que tu aies un œil d'artiste. Si tu n'es que géologue,
tu ne verras que des couches siluriennes et dévoniennes soumises
à l'érosion de l'eau.

- Qu'est-ce que c'est alors ? »

La première fois que j'ai vu l'image d'« Ovifak au Groenland »
dans Un livre bleu, *j'ai immédiatement pensé à Hill et à ses*
dessins pendant sa maladie. Il était très attiré par des sujets
similaires qu'il trouvait dans des revues, des livres d'histoire
et des encyclopédies : rochers gigantesques, sombres ouvertures
de grottes, forêts vierges impénétrables. Une espèce de paysages
« sublimes » : terrifiants, au-delà de l'humain. Hill modifiait
ses modèles sur quelques points essentiels. Une paroi rocheuse
avec des fissures horizontales devient une chute d'eau en terrasse.

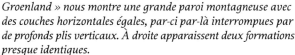

Voyage sur le fleuve Dagua *trouve son origine dans la revue*
Svenska Familj-Journalen *(1879). Au premier plan,*
exactement comme dans l'Ovifak de Strindberg, on voit
une petite embarcation avec son équipage.

Lorsque Strindberg parle de « l'œil de l'artiste » en l'opposant
à celui du géologue qui ne voit que les réalités d'ordre physique,
il entend par là un regard qui pénètre plus profondément, qui a
même conclu une alliance secrète avec la nature, avec ce qui est
aveugle et sans intention. L'interrogation qui suit devrait plutôt
être posée au spectateur. Qui est-il pour avoir cette témérité
de regarder cela sous un angle esthétique comme de « l'art » ?

Il s'agit d'un sentiment très subjectif, à peine communicable.
Et pourtant ce sentiment engage toute l'existence d'un être
humain. Sa fragilité métaphysique. Mais il n'est pas possible
de le formuler dans les catégories esthétiques
et psychologiques habituelles. Le spectateur
cherche les mots et tâtonne à l'aveugle. C'est
une situation inquiétante mais productive.
Une autre référence m'apparaît :
le minimalisme. C'était vers la fin des années
1960 ou au début des années 1970. J'avais,
en novembre 1972, rencontré Robert Smithson
à New York, entre autres pour lui proposer
une éventuelle participation à un projet
du Riksutställningar à Stockholm, intitulé « Jardins ».
Smithson proposa de créer un jardin sous terre. Y avait-il
quelque mine abandonnée que nous pourrions mettre à sa
disposition ? Je promis de faire des recherches. Nous nous
sommes vus pour la dernière fois après avoir assisté à la projection
de son film sur Spiral Jetty. *Je lui ai demandé alors si la spirale*
avait quelque chose à voir avec Edgar Allan Poe. Je ne me
souviens plus de sa réponse, mais, avant de nous séparer, il me
pria de lire un article qu'il avait publié dans Artforum
et où il avait parlé du projet de Poe pour un « art de la terre » !

L'article de Smithson paru dans le numéro de septembre
*1968 d'*Artforum *portait le titre « A Sedimentation of the Mind :*
Earth Projects ». Il y décrit la visite de la grotte de Bangor-Pen
Angyl en Pennsylvanie en juin 1968. « Toutes les limites
et toutes les différences » perdaient leur sens dans cet océan
d'ardoise et toutes nos représentations d'une unité de la forme
s'y dissolvaient... C'était comme de se trouver au fond d'une mer
pétrifiée... » Cette vision créait un trouble, un vertige.
Smithson parle d'un « sentiment de déplacement » qui l'oblige
à constater : « Maintenant, si l'art est de l'art, il doit avoir
des limites. »

Robert Smithson
Spiral Jetty
1970

Carl Fredrik Hill
Klippor (Rochers)
dessin sur
un manuscrit
de mathématiques
de son père
crayon bleu et noir
21,8 x 27,4 cm
Malmö Konstmuseum, Malmö

Il résolut le problème, au moins momentanément, en amassant les matériaux pour un « non-site » : objet qui devrait être une carte du lieu en trois dimensions, une « perspective » qu'il remplit de morceaux d'ardoise « contenant le manque de son propre contenu », comme le dit le texte.

Robert Smithson appelait Bangor-Pen Angyl un lieu « océanique ». Cela éveillait en lui l'attirance de la mort, le ramenait aux origines, à l'eau. Mais ceci avait pour Smithson une forte charge positive. C'était un état créateur. Un de ses guides sur ce chemin était Poe. Un autre était le sculpteur Tony Smith, et Smithson invoque souvent la légendaire « chevauchée automobile » de celui-ci au début des années 1950. Au cours d'un voyage en voiture, la nuit, Tony Smith se retrouve tout à coup dans un paysage qui le remplit d'un sentiment extatique : « La route et une grande partie du paysage étaient artificielles, et pourtant on ne pouvait pas appeler cela une œuvre d'art. D'un autre côté cela me fit quelque chose que l'art ne m'avait jamais fait. »

Au volant de sa voiture Tony Smith se précipite à travers ce monde qui n'a pas encore été formulé : « La plupart des peintures ont l'air joliment picturales après cela. Il n'y a aucun moyen de donner une forme à ce qu'on voit ; tout ce que vous pouvez faire est d'en faire l'expérience... Des paysages artificiels sans précédent commencèrent à m'apparaître à l'horizon. » Comme exemple d'un tel lieu, il cite une immense cour cimentée à Nuremberg, suffisamment grande pour pouvoir engloutir deux millions d'hommes. Tony Smith est attiré par le vide, par l'absence totale d'objets, idée qui allait devenir un des fondements théoriques les plus importants du minimalisme. L'élimination des objets se fait de plusieurs façons. Chez Robert Smithson ils sont réduits à un état liquide, ils coulent. C'est une application assez littérale de l'un des principes formulés par Strindberg en 1894 : « surtout imiter la manière de créer de la nature... »

Revenons à Hill et contemplons ses « rochers ». Les creux de la pierre poreuse s'avèrent, à un examen plus poussé, constituer une sorte de langage. C'est bien entendu l'un des manuscrits du père, le professeur de mathématiques, qui a été sacrifié. Avec un geste souverain, le fils a entouré de son crayon différents groupes de chiffres pour en faire deux cônes qui pourraient tout aussi bien être des immeubles : la vue qu'il avait de sa fenêtre à Lund. « Paroles et rochers, dit Robert Smithson, contiennent un langage qui obéit à une syntaxe d'éparpillement et de désagrégation. »

« ... Confessant ma foi dans le constructeur qui crée le monde avec des nombres et des mesures ! »

Cette formule occulte résume beaucoup des violentes expériences de langage que contient Un livre bleu. *Sous la rubrique « Lusus Naturae », Strindberg parle du coquillage « Conus Marmoratus » de l'océan Indien : « Le dessin ci-joint présente une similitude évidente avec l'écriture cunéiforme, au point qu'on pourrait croire que ces signes ont donné aux Assyriens l'idée de leur alphabet... Qu'est-ce que cela implique ? Peut-être rien, peut-être tout ». L'auteur ajoute qu'on brûlait également ces coquillages pour en faire de la chaux. « Quelqu'un a, par plaisanterie, imaginé que les ruines étaient en fait des tas d'ordures ou que les coquillages ont servi de mortier pour assembler les briques ; et il est étrange de penser que certains murs assyriens en brique ont ainsi formé des bibliothèques entières où les écrits étaient scellés entre les briques. Pour lire le livre on était obligé de détacher les briques l'une de l'autre, et de déchiffrer ensuite le mortier. »*

L'histoire de la bibliothèque assyrienne nous ramène à l'article de Smithson dans Artforum. Il y cite en passant un roman de Poe : Aventures d'Arthur Gordon Pym de Nantucket.

Dans cet horrible récit le personnage principal se trouve contraint de se cacher dans ce qui s'avère être un vaste réseau de grottes. Les conditions sont extrêmement précaires. Dehors, la jungle grouille de sauvages anthropophages. Pour passer le temps, notre héros se met à dresser le plan de sa prison de plus en plus labyrinthique. Il dessine les gouffres et les abîmes et les figures ainsi constituées et reproduites dans le livre ne sont pas sans évoquer des caractères alphabétiques. L'auteur de la postface – qui n'est pas supposée être écrite par Poe lui-même –, en les joignant dans un certain ordre, constitue un mot-racine éthiopien : « être ténébreux ».

Pour Robert Smithson, Arthur Gordon Pym se présentait comme une réflexion esthétique. Les paysages de ce conte sont remplis d'étranges crevasses et de creux dont certains sont intérieurement revêtus de granit noir. Ensemble ils forment un catalogue de projets terriens vraisemblables. Il est naturellement possible de voir un lien entre ces « ébauches » et les « monuments » que Smithson découvrit le 30 septembre 1967 au cours de sa marche mythique. Dans « The Monuments of Passaic » (Artforum, décembre 1967) Smithson revient aux lieux de son enfance. J'ai toujours lié cet article à un texte de Maurice Blanchot : « (Une scène primitive ?) » dans L'écriture du désastre.

« L'inattendu de cette scène (son trait interminable), c'est le sentiment de bonheur qui aussitôt submerge l'enfant, la joie ravageante dont il ne pourra témoigner que par

les larmes, un ruissellement sans fin de larmes. On croit
à un chagrin d'enfant, on cherche à le consoler. Il ne dit rien.
Il vivra désormais dans le secret. Il ne pleurera plus. »

C'est l'expérience de quelque chose d'absolument lisse,
de « rien » que Smithson et Blanchot situent dans le monde
de l'enfant. Mais l'expérience contient aussi une part de bonheur
incompréhensible. C'est le souvenir de quelque chose qui
ne peut jamais être dit.

« Rien est ce qu'il y a », écrit Blanchot. Qu'est-ce que cela
signifie ? Dans ce texte il a été beaucoup question de l'échec
de l'art quand il s'agit d'exprimer ce qui est « réel ». Ce qui
se trouve en dehors du langage, ce dont on n'a pas encore dressé
la carte. L'art se fige rapidement dans des formes inutilisables.
Pour leur donner vie et sens il faut sortir de la réalité que l'art
s'est appropriée. Celle des tableaux et des musées. Il faut nous
approcher de la « nature ». Ce qui se passe, se passe à la limite.
Strindberg le savait.

L'expression la plus sèche et la plus claire de cette expérience-
limite, Strindberg l'a trouvée dans la « correspondance »
entre deux dessins, l'un représentant une coupe verticale
de Kinnekulle (montagne suédoise), l'autre représentant la base
d'une colonne grecque. Il appelle cela une « parabole ».
Elle m'inspire un étrange sentiment. Les images sont liées
l'une à l'autre d'une façon mystérieuse et inaccessible.
Comme si la distance entre elles parlait d'un souvenir vague
qui s'esquive. Un obscur rappel.

Cette « correspondance », cette vague ressemblance
entre la montagne et la colonne, entre les formes géologiques
et les formes architecturales est l'exacte expression de
cette curieuse expérience : « rien est ce qu'il y a ». L'expérience
qu'il y a une « réalité » en dehors, dans l'au-delà, qui est plus
grande que « l'art ».

Durant la fin de l'été et l'automne 1907, l'année même
où paraît Un livre bleu, Strindberg s'arrête souvent au cours
de ses promenades et sort son bloc-notes. Il dessine le ciel.
Le 19 septembre, à 6 heures du soir, il observe un nuage
au-dessus de Lidingö aux environs de Stockholm. L'empreinte
de cette vision se réveille chaque fois que mon regard passe
sur le papier.

Pourtant je ne vois rien ! Non, ici la matière énigmatique
ne laisse pas échapper des images que je puisse reconnaître
ou dont je puisse me souvenir. Disparus, objets et représentations !
Ne reste qu'un vide clos. C'est la peinture qui n'a pas été peinte,
le texte qui n'a pas été écrit. « Maintenant je m'arrête, conclut
Strindberg, reconnaissant mon ignorance, mais confessant
ma foi dans le constructeur qui crée le monde avec des nombres
et des mesures ! »

Edgar Allan Poe
*Aventures
d'Arthur Gordon Pym
de Nantucket*
1838

August Strindberg
Un livre bleu
1907
« Ovifak au Groenland »
et « Montagnes d'Abyssinie »

August Strindberg
Un livre bleu
1907
Coupe verticale
de Kinnekulle et base
d'une colonne grecque

August Strindberg
Un livre bleu
1907
« Conus Marmoratus »

Traduit du suédois par Carl Gustaf Bjurström
Jan Håfström est artiste (Suède)

August Strindberg
Stockholm, 22 janvier 1849 - Stockholm, 14 mai 1912

Les premiers essais de Strindberg en peinture datent de 1872. Agé de 23 ans, étudiant l'esthétique à l'université d'Uppsala, il découvrait les possibilités de ce nouveau médium au contact d'amis artistes. Il nota plus tard dans ses écrits autobiographiques qu'il commença à peindre par « besoin de voir ses sentiments fumeux prendre forme » : la peinture lui permettait d'exprimer des sentiments que l'écriture n'autorisait pas. Ses premiers essais ne lui donnant pas entière satisfaction, il se tourna vers la critique d'art, en particulier lors de son voyage à Paris, en 1876, livrant ses chroniques à plusieurs journaux suédois.

À son retour en Suède, il se remit véritablement à peindre durant l'été 1892 qu'il passa dans une petite maison sur le cap Dalarö, dans l'archipel de Stockholm ; il réalise alors essentiellement des paysages marins de tempête (*Mysingen, Balise*). La technique qu'il adopte, une peinture au couteau sur des formats petits ou moyens, lui permet de rendre par les épaisseurs de matière, la sauvagerie des éléments. C'est l'année aussi où il rencontre à Berlin, Edvard Munch, avec lequel il exposera en 1893. Ses voyages en Europe l'amènent à Londres où il voit la peinture de Turner.

En 1894, il produit une remarquable série de peintures à Dornach, sur le Danube autrichien, avec deux motifs principaux, la grotte et les étendues maritimes calmes ou déchaînées, dans des paysages toujours sans présence humaine (*Pays des merveilles, Golgotha*) où les règnes minéraux, végétaux, liquides et gazeux s'interpénétrent de part et d'autre d'un horizon incertain. À l'automne, il retourne à Paris vivre à Passy dans un appartement prêté par un marchand d'art danois. Strindberg y peint des motifs qu'il espère commercialisables (*Paysage marin avec rocher, Rivage, Haute mer*), mais ne rencontre pas le succès escompté. Il entreprend entre 1894 et 1896, pendant qu'il traverse la crise psychique d'*Inferno*, des expériences scientifiques et alchimiques. En 1894, paraît dans la *Revue des revues* « Des arts nouveaux ! ou le hasard dans la production artistique », écrit en français, comme l'introduction qu'il rédige la même année pour l'exposition d'Edvard Munch à la galerie l'Art nouveau.

Son retour à Stockholm en 1899 met fin à quinze années de voyages. La dernière période de production picturale du dramaturge dure de 1901 à 1905. Un nouveau thème, riche de symboles, revient dans plusieurs tableaux, *La vague*, à côté de nouvelles versions de cavernes ou encore de marines (*Falaise, Paysage côtier*).

189
Jument blanche II
(Balise maritime)
1892

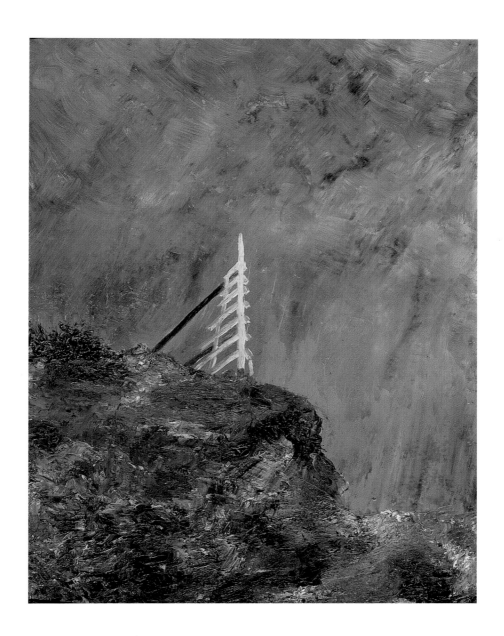

190
Balise-balai I
1892

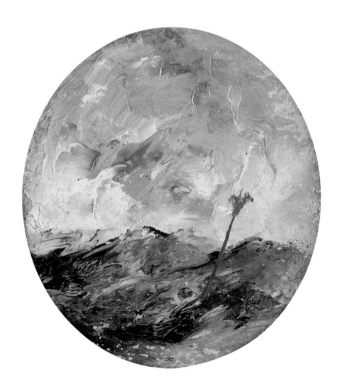

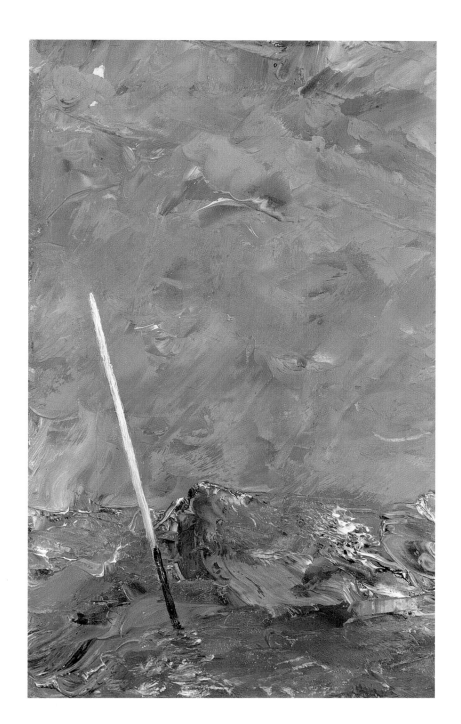

Image double
1892

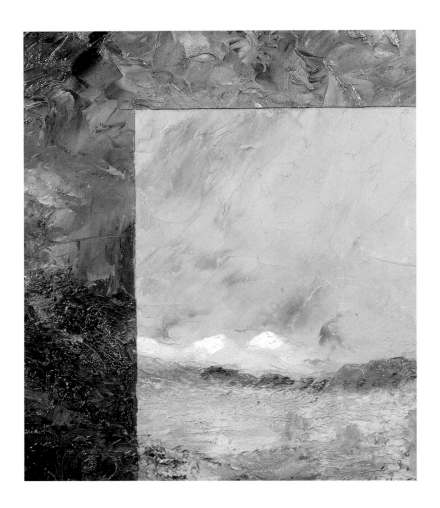

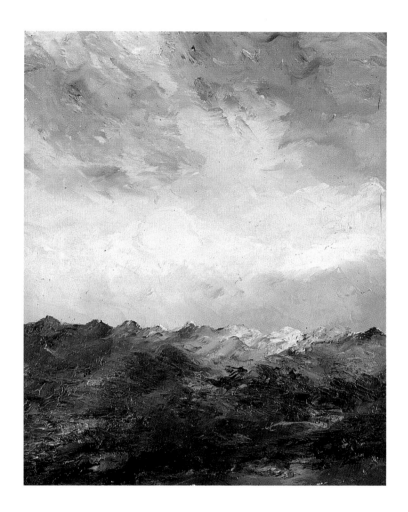

197
Le chardon solitaire
1892

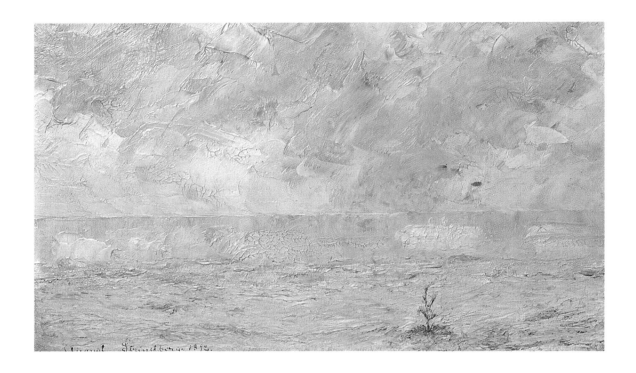

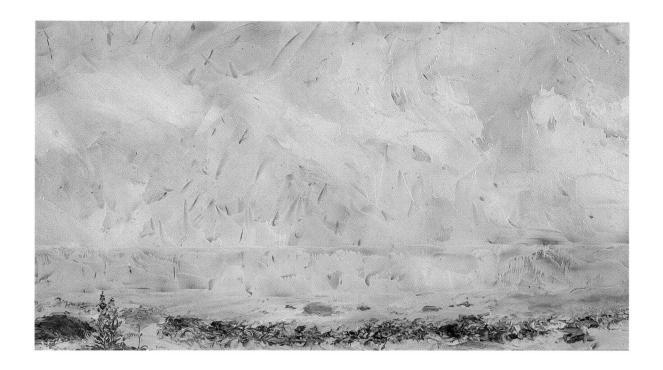

202
Paysage marin avec rocher
1894

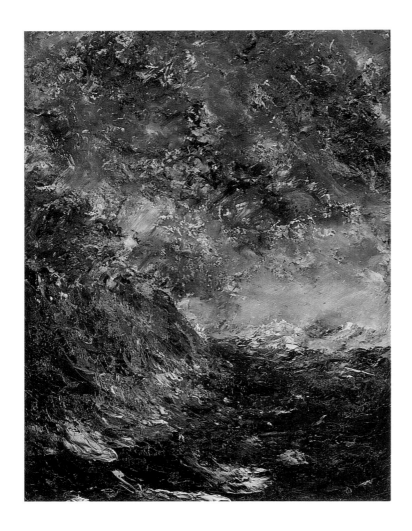

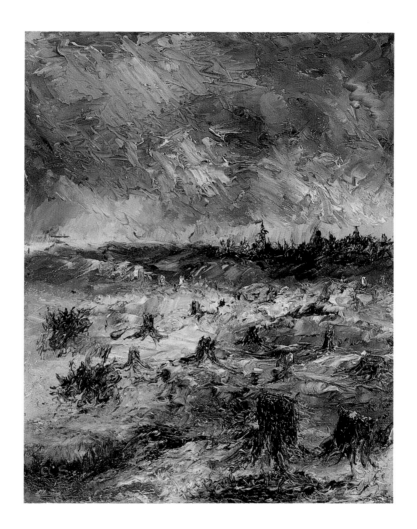

204
Rivage
1894

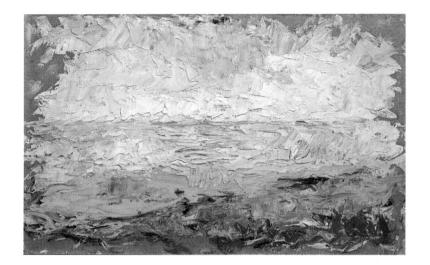

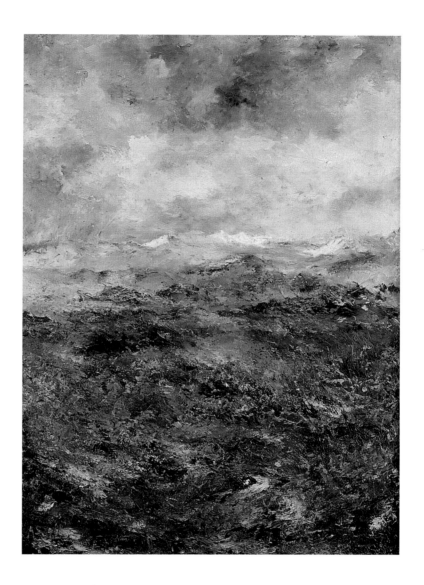

Brouillard

1892

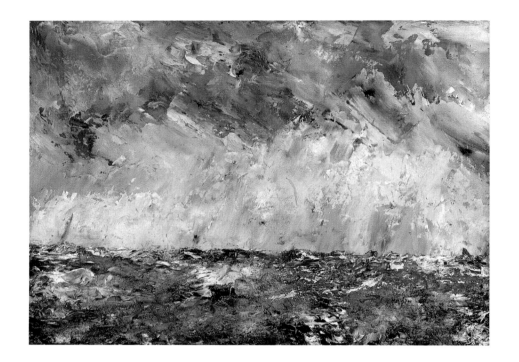

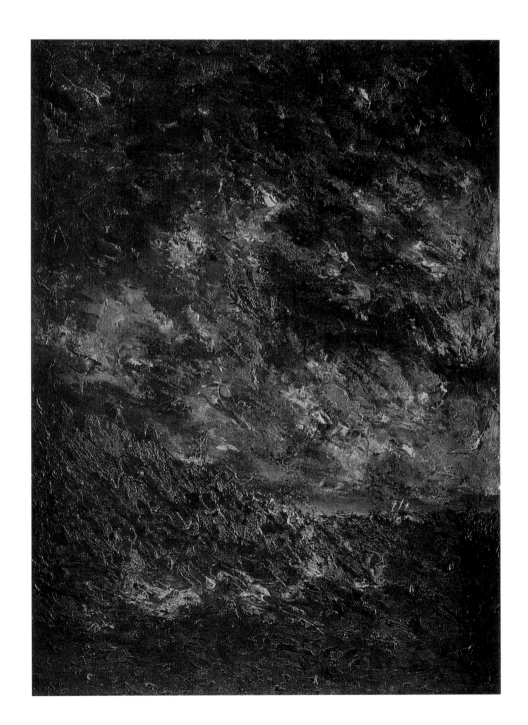

199
Pays des merveilles
1894

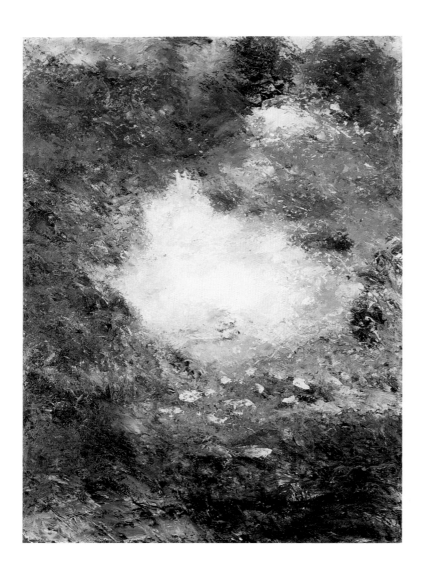

Grotte de conte de fées I
1894

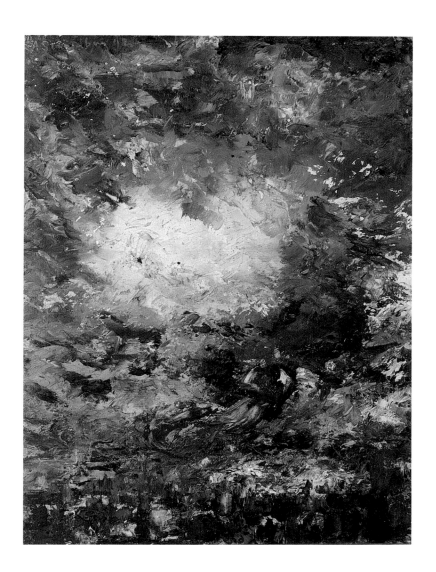

August Strindberg 185

Paysage marin
1894

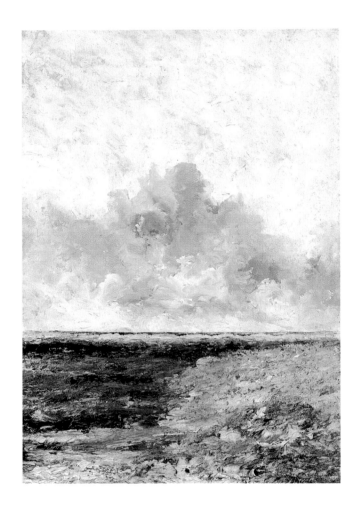

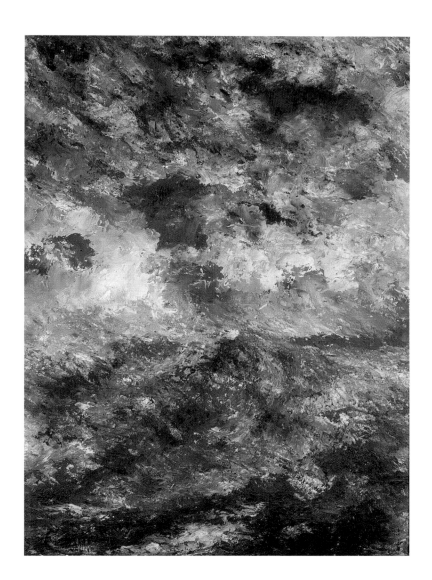

208
Falaise III
1902

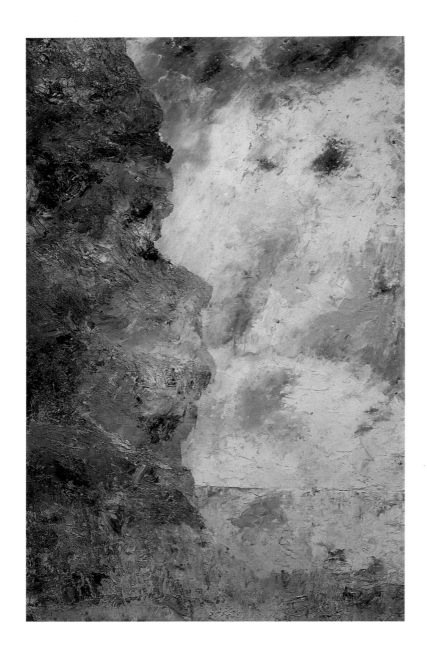

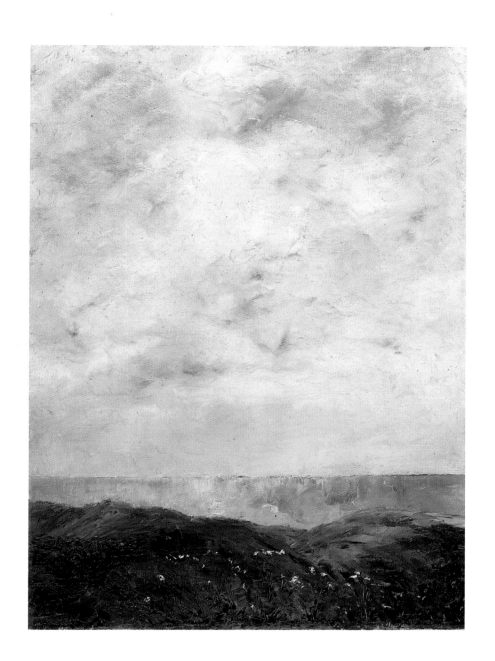

207
Jument blanche IV
(Balise maritime)
1901

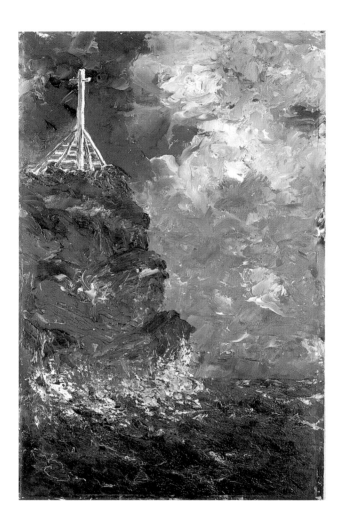

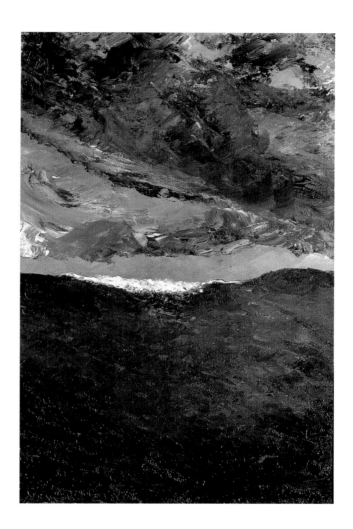

MICHEL FRIZOT

L'âme, au fond
L'activité photographique de Munch et Strindberg

Là où photographier ne se réduirait pas au bloc-notes anecdotique de l'amateur occasionnel et intimidé : se placer en ce point nodal – celui de la douleur peut-être –, où une pratique d'apparence anodine – la photographie ordinaire –, serait une forme de geste rituel pour un esprit tourmenté. Ne plus y voir la simple reconduction d'un déclic de la vision, mais la mise en œuvre volontaire d'une nouveauté progressiste. Aussi bien pour Munch que pour Strindberg, photographier serait, à un certain moment de leur vie d'angoisse et d'interrogation, un ailleurs prometteur, une optique thérapeutique comparable à l'hypnose ou à la fascination des tables tournantes.

La perception claire du fait photographique, à chaque période quelque peu stable de son histoire, est conditionnée par la saisie d'un ensemble de données techniques mouvantes, à la symbolique de procédures énigmatiques mais accessibles à chacun, combinées à l'impondérable signification individuelle d'actes élémentaires (viser, placer un appareil, appuyer sur un bouton). L'acte lui-même met en jeu des réflexes, des acquis, des souvenirs, des intentions, des espoirs, des désirs, de petites peurs qui convergent sur une boîte noire incommode et incertaine, aux réactions imprévues qui peuvent néanmoins être « lues » au même titre que le message personnel d'un jeu de tarot. Le contexte dans lequel Munch, comme Strindberg, se saisissent du principe photographique à la fin du XIXe siècle, est celui de l'expansion récente du matériel d'amateurs (devenu portatif) et de leurs pratiques domestiquées (on développe et on tire les épreuves soi-même).

Le phénomène photographique est entouré d'un halo d'incertitude et de mystère lié au fonctionnement interne, invisible et inaccessible d'une boîte noire, prolongé ensuite par d'autres opérations ayant lieu également dans l'obscurité. Lorsqu'ils l'abordent résolument (et plus vaillamment qu'un amateur ordinaire), Strindberg en 1886, Munch en 1902, c'est peut-être d'abord pour enregistrer, comme tant d'autres, des scènes de leur entourage et de leur vie : portraits d'amis, clients, modèles nus dans l'atelier de Munch, portraits de sa famille (femme et enfants) par Strindberg ; ce dernier entreprend même une série sur les paysans français pour l'illustration d'un livre, attitude très moderne en 1886, même pour un naturaliste. Mais bientôt c'est l'autoportrait qui domine, c'est la présence

obsédée de soi, dépassant de beaucoup le narcissisme naturel dont la photographie fut l'alibi à cette époque. Car c'est une présence interrogative, qui doute et ne s'arrête pas à l'image, qui scrute ces petites épreuves aux tons légers, transparents, à la recherche d'un signe, d'une trace repérable, d'une énigme affleurante. L'attitude à l'égard de la photographie a changé. Technique moderne, maniable en tout instant et circonstance, secrétaire docile de l'intimité, elle est propice à la projection de menus fantasmes, à la recherche d'effets inédits, à l'inventivité de l'interprétation, surtout entre les mains de deux artistes névrosés tels que Munch et Strindberg. Et c'est à travers l'image de soi, produite par soi-même que s'opère cette introspection. Symptôme d'époque, bien d'autres artistes s'y adonnent dans le même temps, durablement ou passagèrement (Mucha, Bonnard, Pierre Louÿs, Vuillard, Kirchner, Breitner). Il ne faut pourtant pas y voir la référence à l'exactitude et à la précision, mais au contraire l'appel à l'évasion, à la rapidité, à l'évanescence. Pour Munch comme pour Strindberg peintre, la photographie est vécue d'abord comme un paradigme de la recherche picturale, c'est-à-dire une manière de « peinture-vite », de jet, d'éclaboussement sur le papier comme sur la toile, de saisie immédiate (sans intermédiaire), de même que l'œil reçoit d'un bloc de multiples scènes qu'il emmagasine ou non [1].

Munch dit assez qu'il rejette violemment la peinture « photographique » (entendons par là, celle qui ressemble à la photographie professionnelle, nette, précisionniste, construite), mais que sa peinture *procède* (au sens propre, par le *processus* d'élaboration) d'une nature photographique dont on retrouve les modalités dans ses photographies-mêmes. Aussi, pour saisir ces relations entre les peintures et les photographies de Munch (et de Strindberg aussi bien) ne faut-il pas s'attacher à une lecture du référent apparent (ce qu'on y voit au premier chef), il faut tenter de comprendre la logique, la nécessité, le mode de fonctionnement du dispositif, plus psychique que dans nos habitudes modernes, ouvrant à des révélations insoupçonnables (ce que l'on n'attend certainement plus de la photographie aujourd'hui). Il faut aussi cesser de rapprocher et comparer innocemment peinture et photographie, tandis que ces artistes n'œuvrent qu'autour de spécificités

1.
Cette brève analyse s'appuie nécessairement sur les informations contenues dans des études antérieures, peu nombreuses, particulièrement Arne Eggum, *Munch and Photography*, New Haven, Londres, Yale University Press, 1989 ; Per Hemmingsson, *August Strindberg som fotograf (A.S. the Photographer)*, Malmö, 1989 ; *Munch and Photography*, Hatton Gallery Newcastle, Édimbourg, Manchester, Oxford, 1990 ; Clément Chéroux, *L'expérience photographique d'August Strindberg*, Arles, Actes Sud, 1994 ; *Strindberg*, Valence, IVAM, 1993.

Couches enveloppant
un sujet extériorisé,
d'après Albert de Rochas,
*L'extériorisation
de la sensibilité,*
Paris, 1895

respectives, jouant du va-et-vient mental entre l'une et l'autre, à un niveau qui n'est jamais celui du rendu pictural ; manifestant une compulsion photographique qui affecte divers stades et modalités du processus, alors que notre lecture se limite à un supposé clic-clac de la prise de vue.

Si le pivot de cette articulation est bien l'œil – organe obligé de la vision et modèle de fonctionnement de la chambre photographique –, c'est en privilégiant dans l'analogie oculaire la nature chimique de l'activité rétinienne et cervicale, la faculté de mémorisation, le mode d'inscription mentale (Munch, à la fin de sa vie, après une intervention médicale sur un œil, peindra ses « illusions rétiniennes »). Aussi les peintures de Munch et les écrits de Strindberg fonctionnent-ils comme des prises de vue élémentaires, et vice versa, le dispositif photographique est perçu comme un appareil psychique, un opérateur en quête de l'inconnu qui sera contraint à la visibilité. Il existe une saisie paradigmatique de la photographie, de la peinture et de l'écriture chez Munch et Strindberg, différente pour l'un et l'autre, mais homogène, cohérente, et peu compatible avec nos critères de lecture des images : Munch, pour peindre, se remémore des photographies ou des scènes qu'il a enregistrées comme en les photographiant mentalement, il met aussi en mémoire des tableaux, ou bien il les place ostensiblement dans des photographies où ils ont valeur de personnages ; et plus encore, l'organisation ou le sujet de ses photographies se conforment parfois très précisément à des peintures *déjà faites*... toute cette activité trouvant sa cohérence dans une « âme » malade, qui s'évertue à revenir sur des empreintes anciennes reçues dans la conscience ou sur la rétine – lui-même ne sait plus très bien. De la même façon, les premières activités photographiques de Strindberg sont consacrées à l'autoportrait, presque toujours de face, se voulant avant tout essai d'exploration psychique, par le truchement de ces deux yeux exorbités, dardés sur l'œil de la chambre noire qui va recevoir comme par transfert les impressions de l'âme.

L'iconographie psychique

Si les deux artistes paraissent avoir des idées assez imprécises sur le mode de fonctionnement réel du dispositif photographique (et il n'y a là rien que de commun), la pire confusion s'étend à cette époque à la validité des images. Dans les années 1880, la photographie est devenue, avec l'apparition des plaques très sensibles et de l'instantané, le siège de toutes les démonstrations, preuves et révélations. À un moment où l'hystérie et l'hypnose font l'objet des investigations les plus désordonnées, où des théories contradictoires se heurtent pour rendre compte des fonctionnements psychiques et des déviances de comportements, la photographie devient un fourre-tout expérimental auquel on demande d'apporter l'autorité d'une image objective : photographie judiciaire, chronophotographie, applications médicales, etc. Mais le moins sérieux advient aussi, associé à une vague de spiritualité symboliste débridée qui veut faire pièce au positivisme. Dans la suite de la « photographie spirite » qui remonte au second Empire et se satisfaisait d'une double impression des plaques sensibles pour faire apparaître d'aimables fantômes habillés de blanc, ces manipulations pernicieuses, inconnues du public, prennent un tour apparent plus scientifique et se drapent dans l'autorité de la photographie – maintenant imprimée dans les livres. Elle vient en accompagnement probant de textes convaincants, de comptes rendus d'expériences sur les facultés étonnantes des médiums : tout ce qui est lisible à la surface d'une photographie passe pour preuve d'une présence, éventuellement invisible à l'œil humain, mais accessible à la chambre noire.

Il ne fait aucun doute que Munch et Strindberg sont très conscients de ces recherches soutenues par des ouvrages nombreux, répercutés par des articles. Munch a lu par exemple *Spiritismus und Animismus* de Alexander Aksakov [2] qui reproduit des photographies d'apparitions médiumniques. Baraduc a publié en 1893, *La force vitale. Notre corps vital fluidique*, interprétation d'une force magnétique transmissible produite par le corps humain. Sa théorie est considérablement amplifiée en 1896 par un abondant usage de la photographie dans *L'âme humaine, ses mouvements, ses lumières, et l'iconographie de l'invisible fluidique*, où il exhibe des clichés (que nous dirions « voilés ») de « la vibration de la force vitale ». Des séries de points, de taches, de gerbes, de nuages, des non-images au sens figuratif, que Baraduc nomme *psychicônes*, témoignent de l'activité d'un fluide invisible produit par le sujet et déterminé par son état psychique, « les mouvements de l'âme ». En retour, ces fluides seraient perçus par la « rétine hyperesthésiée » d'un sujet, provoquant des hallucinations pathologiques (où l'on revient à une conception de la rétine hypersensibilisée comme symétrique de la plaque sensible). Le dispositif de Baraduc est très simple : la plaque de verre est placée par exemple sur le front (mais toujours protégée de la lumière par un papier opaque), ou même placée à distance ; elle reçoit néanmoins du sujet « la lumière interne, son âme intime qu'elle enregistre [3]. » On comprendra que des âmes aussi sensibles que celles de Munch et Strindberg soient impressionnées par une telle légende d'image de Baraduc : « Aura vortex de tristesse. La main étendue au-dessus d'une plaque, l'âme très contristée et contractée [4]. » Albert de Rochas publie de son côté, en 1895, *L'extériorisation de la sensibilité* qui « impressionna » fortement Strindberg, sur les effets photographiques d'effluves du corps humain (par exemple lorsqu'on pose la main sur une plaque protégée) et sur les « couches sensibles » enveloppant un sujet en hypnose ; son titre désigne d'emblée un programme de transfert de l'intériorité des sentiments vers des récepteurs extérieurs. C'est

dans ce contexte qu'apparaissent inopinément en décembre 1895, les rayons X de Röntgen qui traversent la matière et visualisent sur une plaque photographique des images de l'intérieur des corps, et des sortes de fantômes des matériaux les plus opaques : toutes ces pratiques d'apparitions se trouvent alors indûment liées les unes aux autres dans un discours ambivalent et hermétique sur les fluides, le magnétisme, l'occultisme [5].

On conçoit qu'en l'absence de toute théorie de ces manifestations étonnantes, des esprits vulnérables (Munch et Strindberg encore) puissent attendre de la photographie une potentialité psychique : les plus simples images photographiques doivent aussi démasquer l'invisible, donner accès à l'intérieur, percevoir une projection extériorisée de la sensibilité, décrire les mouvements de l'âme (« cette âme s'est d'elle-même iconographiée » écrit Baraduc), et c'est bien ainsi qu'ils l'entendent à divers degrés. La photographie est désormais associée – de manière quasi expérimentale – à l'ensemble de leurs activités artistiques et mentales, dont on peut concevoir qu'elles s'exercent dans un monde personnel de fluidités éparses, de souvenirs pesants, particulièrement chez Munch, de réminiscences de rêves, de visualisations hallucinatoires soudaines ou provoquées... La photographie interviendra dans leur vie d'artiste à titre d'*icône de l'invisible* et d'*empreinte de l'extériorisation* ; lorsque Munch et Strindberg se rencontrent à Berlin en 1892, ce dernier, en effet, est particulièrement préoccupé par de folles expérimentations sur les facultés épiphaniques de la plaque photographique. Et sa crise mentale de 1894, lors du séjour parisien, racontée dans *Inferno*, est marquée par l'occultisme, le délire de persécution, les velléités suicidaires, combinés aux utopies hypersensitives de la photographie.

FORCE COURBE

TOURBILLON D'ÉTHER

N° 10. — *Force courbe cosmique.* — *Aura vortex de tristesse.* — La main étendue au-dessus d'une plaque, l'âme très contristée et contractée. Le docteur Adam détermine dans son atmosphère une aura d'angoisse. (Sans électricité ni appareil photo.)

2.
Traduction française :
Alexander Aksakov,
*Animisme et spiritisme.
Essai d'un examen critique
des phénomènes médiumniques*,
Paris, 1895. Cf. par exemple
le chapitre « Photographie
des formes matérialisées »,
p. 172.
3.
H. Baraduc,
L'âme humaine, p. 40.
4.
Publiée dans *L'âme humaine*,
et *Méthode radiographique
humaine, la force courbe
cosmique. Photographies
des vibrations de l'éther.
Loi des aura*, Paris, Olledorf,
1897, n° 10.
5.
E.N. Santini,
*La photographie à travers
les corps opaques par les rayons
électriques, cathodiques,
et de Röntgen, avec une étude sur
les images photofulgurales*, Paris,
Mendel, 1896.

Hippolyte Baraduc,
Force courbe cosmique
– Aura vortex de tristesse –
La main étendue au-dessus
d'une plaque, l'âme très
contristée et contractée.
Le docteur Adam détermine
dans son atmosphère
une aura d'angoisse.
(Sans électricité ni appareil
photo), d'après *Méthode
radiographique humaine*, 1897,
n° 10, également dans
L'âme humaine, 1896

Une âme de photographe

L'activité de Munch et Strindberg ne se rattache donc pas à ce que l'on entend habituellement par « photographie » ; c'est un processus très particulier qui s'intègre à une pratique artistique, avec des ramifications mentales fin de siècle, naturalistes ou symbolistes dont nous avons perdu la clé. Il faut alors aborder ces images par une lecture qui restitue la posture d'origine, une lecture flottante comme l'écoute du psychanalyste, à la fois attentive à tout ce qui émerge de la surface et vigilante à tout ce qui excède le vocabulaire ordinaire de ces images en considérant l'épreuve photographique comme le résultat d'une démarche anachronique, déviante, névrotique, le symptôme d'un déséquilibre psychique.

Edvard Munch,
Maçon et mécanicien,
1908
Huile sur toile,
90 x 69,5 cm
Munch-museet,
Oslo

Entre 1902 et 1910, Munch aura une activité constante de photographe amateur, avec un Kodak 9 x 9 cm sur film, puis à nouveau vers 1926, en poses longues de 20-40 secondes (en intérieur du moins), ce qui explique les effets de bougés, d'auréoles, de silhouettes de surimpression, de flous de mouvement, transformant les corps familiers en apparitions fantomatiques ; ces effets ne sont pas nécessairement volontaires, mais ils sont assumés en tant que données d'office de la sensibilité photographique. Représentant pour la plupart des personnages dans les lieux de sa vie personnelle – l'atelier, l'hôpital, la chambre, les expositions – lui-même étant le sujet principal, les photographies de Munch sont à lire en tenant compte des conditions imposées par la pratique de l'époque (le flou des poses longues) et non comme les « ratages » qu'elles seraient à nos yeux trop exigeants. Encore faut-il imaginer que la plupart des autoportraits sont produits en déclenchant la pose de l'appareil, en venant s'installer en situation pendant quelques secondes, et en retournant le fermer. Sur les photographies de Munch figurent donc des corps translucides qui ne doivent rien au spiritisme mais sont les indices d'une attitude réceptive de l'artiste à l'égard de la photographie ; il guettera ce qui va apparaître sur la plaque, ce qui n'a pu être

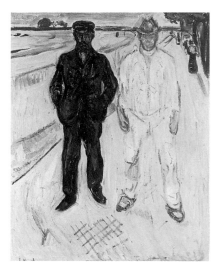

maîtrisé, ce qui mimera une image de la mémoire, ce qui se révèlera par un lent dépôt sur la plaque. S'y inscrivent le temps de l'immobilité et le temps de l'attente, le mystère du travail chimique invisible dans la boîte : c'est ainsi que Munch intitule la plus extraordinaire de ses photographies d'extérieur (la cour de la maison de son enfance, très chargée d'émotivité), « un cygne sur le mur », croyant fermement y lire une telle apparition, métaphore de la pureté enfantine dans l'adversité présente (cat. 154). Les principes photographiques sont à ce point diffus mais fondamentaux dans l'œuvre de Munch, qu'une partie de sa peinture peut être analysée comme un paradigme des pratiques photographiques : deux tableaux de 1908, pendant en champ/contre-champ l'un de l'autre [6], montrent chacun deux personnages marchant côte à côte, l'un noir l'autre blanc et transparent. Or, on sait que Munch, admis à ce moment en hôpital psychiatrique, se décrit comme un double du Peer Gynt d'Ibsen, lequel développe la métaphore du négatif-positif de la photographie en la reportant sur l'âme humaine, susceptible de passer d'un état négatif à un état positif (par thérapie notamment), tout en animant la même personne, comme le négatif et le positif sont porteurs de la même image.

Sa seconde période photographique comporte encore beaucoup d'autoportraits en gros plan, saisis par un appareil tenu à bout de bras ou placé à proximité sur un meuble. Mais on aurait tort de n'y voir qu'une autoreprésentation satisfaite, fût-elle destinée à saisir l'âme plus que l'apparence physique, car le champ de la photographie, carré ou rectangulaire, est un tout pour Munch, à l'égal du champ du tableau. Et tout ce qui s'y trouve concourt, y compris par contrainte, à l'« impression ». C'est tout l'environnement d'un personnage qui fait pression sur la plaque, qui s'imprime plus ou moins lisiblement, ce qui entoure le sujet est comme une matérialisation de ses pensées, de ses souvenirs, de ses fantômes personnels, ou des « icônes psychiques » que sa « force vitale » pourrait susciter : et ceci s'éclaire lorsque l'artiste en premier plan, confronté à ses peintures ou aux murs de

Photographie prise
par Edvard Munch
de son exposition
chez Blomqvist,
Christiania,
1902
Munch-museet, Oslo

Autoportrait
de Edvard Munch
dans son lit,
vers 1902
Munch-museet, Oslo

sa chambre, en fond, semble être l'élément le plus imma-
tériel, la présence la plus hypothétique. Les photographies
de Munch répondent pour la plupart à une dialectique du
sujet et du fond, de l'auteur et de l'environnement, de
l'être animé et de la matière inerte, de la surface de lecture
et du plan arrière des apparitions, de la présence et de l'ef-
facement, toutes choses que la photographie lui paraissait
naturellement apte – si ce n'est destinée – à manifester.

Plus facile à cerner car plus outrancier, le cas de
Strindberg est aussi plus déviant par rapport à la norme
photographique. Strindberg ne fait preuve d'aucune disci-
pline et de peu d'observance des préceptes qui sont néces-
saires pour réussir une photographie (on sait en effet que
si les multiples contraintes relatives au temps de pose, au
diaphragme, aux réglages ne sont pas respectées, l'image
peut se révéler à certains égards très défectueuse). Or, en
photographie comme en d'autres domaines – la peinture
notamment –, Strindberg ne se laisse pas contenir par un
vade-mecum, il imagine lui-même des modes opératoires,
des innovations, en se voulant clairement inventeur et
créateur – tout en prônant une sorte d'« art automatique » :
« imiter la manière dont crée la nature [7] ».

Dès ses débuts en 1886, on le voit très incertain des
techniques et procédés ; il loue les services d'un assistant,
lorsqu'il voyage en France pour son étude sur les paysans.
Mais ses autoportraits de Gersau (1886) qui s'intègrent à
une autobiographie psychologique, sont de bonne qualité,
comme les autoportraits à la lumière artificielle (flash
magnésium). Ils faisaient suite à la publication par le
Journal illustré de septembre 1886, de l'interview photogra-
phique (série de portraits autour d'une table) du chimiste
Chevreul, par Nadar père et fils. Précisément au fait des
dernières nouveautés, Strindberg déplace le propos de
Nadar vers l'introspection, allant même jusqu'à se repré-
senter à son bureau, écrivant le texte intitulé *L'écrivain* : ce
détail fait apparaître la capacité de Strindberg à retourner,
amplifier, dépasser les attendus du médium. De retour en
Suède en 1889, il entreprend une étude du paysage sué-
dois, muni du nouveau Kodak à cent vues (qu'il utilise
parallèlement à son carnet de notes), mais les prises de vue
sont encore un fiasco (qu'il attribue au professionnel qui
lui prépare l'appareil, non sans y voir une persécution).
Puis en 1892, après son divorce, il renoue avec la photo-
graphie, expérimentant avec une liberté débridée, ne vou-
lant s'en laisser conter par personne. Il s'attaque sans ver-
gogne au difficile problème de la couleur (que Lippmann

vient de traiter avec succès) en préconisant une chambre
noire tapissée intérieurement de papiers de différentes
couleurs, associés à des flashs colorés sur le sujet (sans
autre préparation de la couche sensible !). Il travaille aussi
avec une chambre noire rudimentaire de sa fabrication,
sans lentille, comportant un simple orifice de diffraction,
appelé sténopé – une technique remise à l'honneur avec
retentissement en 1890 par George Davison en Grande-
Bretagne. La manière dont Strindberg met à profit le long
temps de pose (30 secondes au moins) pour entreprendre
avec ce dispositif fruste des portraits psychologiques,
est plus confondant encore : « je prépare une histoire
rassemblant plusieurs expressions. Je me la raconte pen-
dant l'exposition des plaques, tout en regardant fixement
la victime [...] obligée de réagir aux expressions que
j'évoque [dans ma tête]. Et la plaque fixe les expressions du
visage [8]. » Extériorisation, fluide, impressions, réflexion,
impact sur la sensibilité règlent ce dispositif complexe de
transmission et captation dont l'image finale prolongera
les effets.

7.
« Des arts nouveaux !
ou le hasard dans
la production artistique »,
1894.
8.
Per Hemmingsson,
op. cit., p. 158.

9.
On en jugera par cet extrait des notes personnelles de Rochas, publiées dans *L'extériorisation de la sensibilité* : « 29 mars 1892. Je sensibilise une fleur avec Mme Lux extériorisée ; la fleur présente une couche sensible, une sorte d'auréole au-delà de ses pétales. [...] 28 juin 1892. Mme Lux a acheté une sensitive qui est très sensible [...]. Je place la sensitive à côté d'elle, entre ses mains, pour la sensibiliser [...] Celle-ci paraît, du reste, être entourée, comme un être humain, de couches alternativement sensibles et insensibles jusqu'à plusieurs décimètres » (p. 234) [N.B. la sensitive est une fleur qui se rétracte au contact].

Désormais la conviction névrotique d'être toujours dans le vrai, contre l'animosité des jaloux et des incompétents, l'emporte sur l'acceptation des lois physico-chimiques élémentaires. En 1894, à Dornach (Autriche), il « réalise » ses célestographies, clichés d'étoiles sans appareil, en déposant simplement les plaques dénudées « à la belle étoile », parfois directement immergées dans le révélateur. Il va de soi qu'il ne peut rien en résulter de sérieux, mais Strindberg, convaincu de l'authenticité des points et taches obtenus, les envoie au printemps 1894 à Camille Flammarion, et constatera lors de son séjour à Paris que son génie expérimental est totalement incompris. Les cristallographies de 1894-1896 sont en revanche des réussites d'une idée poétique originale, bien que le rapprochement des structures végétales et minérales soit utopique : elles sont créées par contact avec une plaque de verre, sur laquelle on a formé des cristallisations par évaporation, ou encore avec une vitre sur laquelle se forme du givre. Au moins n'y a-t-il pas là de déviation interprétative. Toutes les images – et certaines de ses peintures participent sans doute de cette règle –, seraient le résultat de fluides et d'effluves sur un support sensible.

En 1906, sans doute revenu de ses ambitions, il entre en relation avec un professionnel, Anderson, avec qui ses interventions se limiteront à fixer les grandes lignes des opérations : il s'agit cette fois de réaliser des portraits *grandeur nature*, comme si le visage pénétrait dans la chambre noire et s'y décalquait point par point. Mais là encore, Strindberg vise à atteindre l'âme par un dispositif de transfert intégral d'un espace à un autre : « je veux que les gens voient mon âme et j'y parviens avec ces photographies mieux qu'avec d'autres », dit-il de ses autoportraits en plan très rapproché d'où ressort davantage encore l'animosité de son regard (les yeux agissent comme projecteurs). Il est vrai que l'idée de portraits flous, de taille naturelle envahissant toute l'épreuve, est peu commune à un moment où les petits formats sont tirés par contact (lorsque Strindberg tente de parvenir directement à la bonne dimension, Anderson, quant à lui, se satisfait d'agrandir le négatif).

L'extravagance de Strindberg affecte surtout les descriptions de procédures et les essais de théorie les justifiant. Malgré des connaissances certaines en chimie, il ne montre aucune compréhension normée de la physique et de l'optique, et semble vivre dans un monde de fluides, de transferts automatiques d'images, de dépôts reproduisant à distance des structures universelles. Et il est évident que les pensées, les sensations, les rêves, l'imagination font partie de ces circulations chaotiques et invisibles, dont la photographie permettrait, à ses yeux, une captation dans certaines conditions aux apparences expérimentales. Ses dernières prises de vue s'appliquent aux nuages, dont il doute de la réalité (des « réflections dans l'éther »). Ses conceptions, pour le moins fantasques, ne sont à vrai dire que confirmées par la découverte des rayons X, et corroborées par la vogue de l'occultisme qui atteint la société la plus savante. Pour Strindberg, les mots semblent porteurs d'une vérité universelle : la « sensibilité » est celle de l'âme, de la plaque et du papier photographiques, et encore de la peau du sujet trop réceptif, lui-même étant atteint de psoriasis (maladie produisant des taches sur la peau) pendant son séjour parisien si troublé. Le vocabulaire se fait complice de la confusion : le terme de sensibilité sert à l'intercession comme à l'amalgame entre la chimie, la psychologie, l'écriture, l'art, la photographie [9].

Comme pour Munch, l'une des premières photographies de Strindberg offre une clé de cette posture mentale à l'égard des dispositifs et procédures photographiques, appréhendés par un esprit aliéné comme des paradigmes de comportements psychologiques et d'opérations mentales : cet autoportrait singulier (cat. 218) où, assis à son bureau, mais le visage plaqué sur son œuvre d'écrivain, il ne laisse voir que le sommet de sa tête, siège de l'âme et de toutes ses détresses. Le sujet se dérobe, le regard abdique en faveur de ce qui concrètement envahit l'image, le désordre de la bibliothèque et du bureau, ce qui meuble sa vie et contrarie sa pensée. Sonder une âme, c'est faire venir à la surface, par le truchement d'un œil/lentille, ce qui a reflué vers le fond ; et la plupart des autoportraits de Strindberg déploient un fond envahissant et hostile ne laissant à nu qu'un pauvre regard affolé.

Michel Frizot est directeur de recherches au CNRS et professeur d'histoire de la photographie à l'École du Louvre

Edvard Munch, 1912

August Strindberg, 1906

Edvard Munch et August Strindberg : autoportraits photographiques et photographies expérimentales

En 1886, Strindberg décida de mener à bien son projet de voyager à travers l'Europe comme Stanley avait exploré l'Afrique pour réaliser une étude sociologique et ethnographique sur les paysans qu'il souhaitait documenter à l'aide de photographies. Le voyage se limita finalement à la campagne française et les photographies ne donnant pas le résultat escompté ne furent pas publiées. À l'automne 1886, Strindberg utilisa cependant l'appareil photographique pour réaliser une série d'autoportraits et de portraits de sa femme, Siri von Essen et de leurs trois enfants, dans des « situations réalistes », à Gersau, en Suisse. Il constitua avec ses clichés un album qu'il envoya à son éditeur Karl Otto Bonnier pour publication. Mais celui-ci jugea l'idée trop coûteuse et n'y donna pas suite.

Il revint à la photographie, lorsqu'en 1894, à Dornach et Paris, il entreprit une série d'expériences scientifiques et alchimiques. Il tenta alors des prises de vue expérimentales, photogrammes de cristallisations ou plaques sensibles exposées directement la nuit à la lumière des astres dont il baptisa les tirages *célestographies*. Strindberg, convaincu de l'intérêt scientifique de ses découvertes, envoya des épreuves à Paris, à la Société astronomique de France. Mais son fondateur, Camille Flammarion, ne montra aucune curiosité pour ces travaux. Le dramaturge s'intéressa à nouveau à la photographie en 1906, par l'intermédiaire d'assistants, Otto Johansson et Herman Anderson, qui réalisèrent des prises de vue sur ses instructions, en particulier une série, à l'aide d'un sténopé, de portraits grandeur nature, dont le sien, ensemble qu'il exposa à Stockholm.

Les premières photographies de Munch conservées datent du début février 1902. Elles ont été faites dans son atelier à Berlin : les sujets en sont l'artiste lui-même, ses modèles et ses amis. À l'aide de son appareil Kodak, il documentera aussi ses expositions, chez Blomqvist, à l'automne 1902, ou les lieux de son enfance, ainsi la cour de la maison dans laquelle était morte sa mère.

Une autre série montre le peintre dans son jardin à Åsgårdstrand, les étés 1903 et 1904, entouré de ses plus récentes toiles, en costume ou dévêtu, seul ou avec des amis. Dans toutes ses prises de vue Munch varie les cadrages, modifie les temps de pose, joue avec la lumière, de manière à obtenir des effets de flou, de surimpression ou de contre-jour.

En 1907, l'artiste loue une maison à Warnemünde, sur la mer Baltique en Allemagne. Il y réalise d'autres autoportraits ainsi que des photographies des baigneurs sur la plage nudiste.

En octobre 1908 Munch est admis à la clinique du Dr Jacobson, pour y soigner sa dépression. C'est là qu'il prendra les derniers clichés de la série baptisée par lui « photographies de la destinée fatale 1902-1908 ».

Vingt ans plus tard, Munch reviendra à la photographie entre 1927 et 1932. Il travaillera alors à un grand nombre d'autoportraits dans sa maison d'Ekely, posant au milieu de ses toiles, en particulier au moment où des troubles oculaires lui rendront la peinture plus difficile, ou dans le jardin. L'ensemble de ces tirages et des négatifs conservés sont aujourd'hui dans la collection du musée Munch à Oslo.

219
Autoportrait, Berlin
Självporträtt i Berlin
1893
Épreuve au gélatino-chlorure d'argent
12 x 9 cm
Kungliga Biblioteket, Stockholm

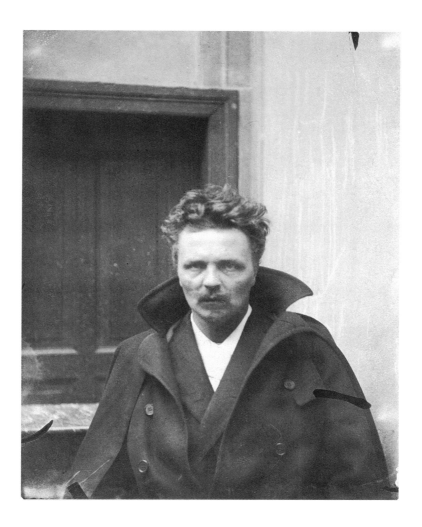

210
Autoportrait, Gersau
Självporträtt i Gersau
1886
Tirage argentique
12 x 9 cm
Strindbergsmuseet, Stockholm

211
**August Strindberg et son épouse jouant
au Backgammon, Gersau**
Brädspel med hustrun, Gersau
1886
Tirage argentique
12 x 9 cm
Strindbergsmuseet, Stockholm

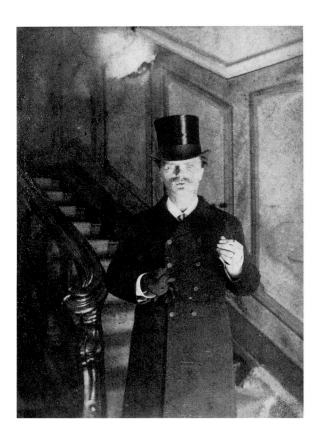

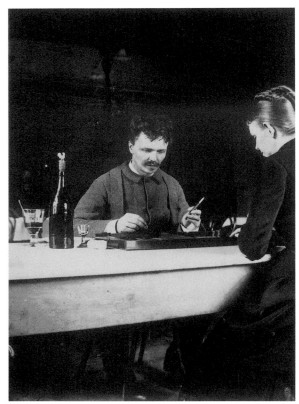

212
Autoportrait, Gersau
Självporträtt i Gersau
1886
Tirage argentique
12 x 9 cm
Strindbergsmuseet, Stockholm

213
Autoportrait « comme nihiliste », Gersau
Självporträtt, « som nihilist », Gersau
1886
Tirage argentique
12 x 9 cm
Strindbergsmuseet, Stockholm

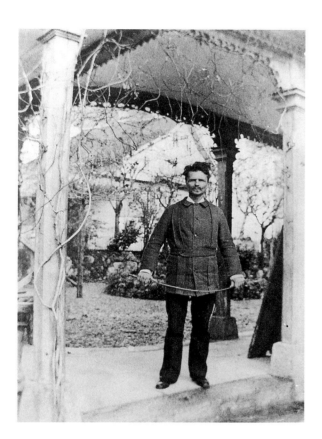

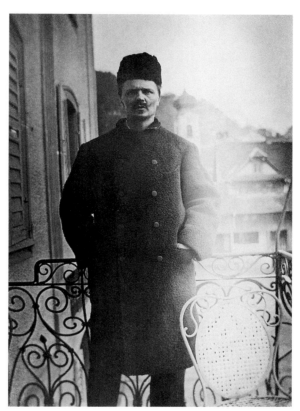

214

Autoportrait avec ses enfants
(Karin et Greta), Gersau
Självporträtt med barnen, Gersau
1886
Tirage argentique
12 x 9 cm
Nordiska Museet, Stockholm

215

Autoportrait avec ses enfants
(Nous allons tous devenir
des jardiniers), Gersau
Vi skola alla bliva trädgårdsmästare
ur August Strindbergs Gersau-svit
1886
Tirage argentique
12 x 9 cm
Nordiska Museet, Stockholm

216
Autoportrait, Gersau
Självporträtt i Gersau
1886
Tirage argentique
12 x 9 cm
Nordiska Museet, Stockholm

217
Autoportrait, Gersau
Självporträtt i Gersau
1886
Tirage argentique
12 x 9 cm
Strindbergsmuseet, Stockholm

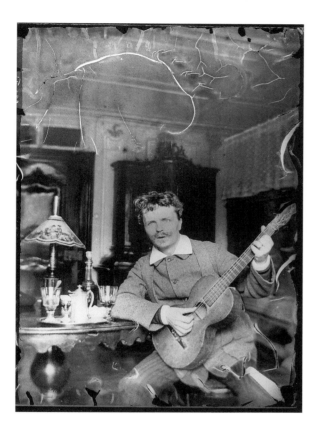

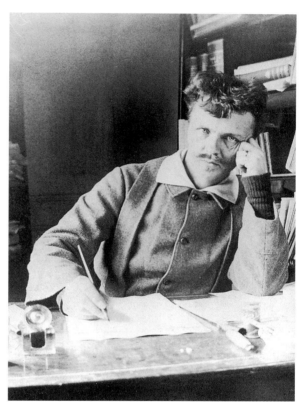

Autoportrait, Gersau
Självporträtt i Gersau
1886
Tirage argentique
9 x 12 cm
Strindbergsmuseet, Stockholm

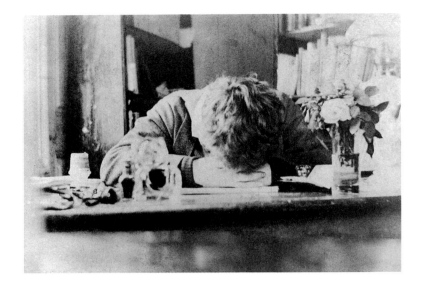

226 **Autoportrait (sténopé), Stockholm**
Självporträtt, sannolikt taget
med Wunderkameran, Stockholm
1906
Tirage argentique
30 x 24 cm
Nordiska Museet, Stockholm

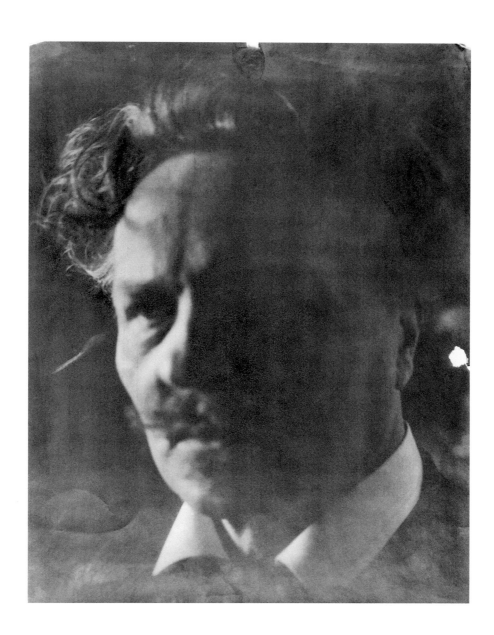

220
Photogramme de cristallisations
Fotogram av kristallisation
1892-1896
Épreuve argentique à noircissement direct
12 x 9 cm
Kungliga Biblioteket, Stockholm

221
Photogramme de cristallisations
Fotogram av kristallisation
1892-1896
Épreuve argentique à noircissement direct
9 x 12 cm
Kungliga Biblioteket, Stockholm

222
Photogramme de cristallisations
Fotogram av kristallisation
1892-1896
Épreuve argentique à noircissement direct
9 x 12 cm
Kungliga Biblioteket, Stockholm

223

Célestographie, Dornach
Celestographi, Dornach
1894
Épreuve argentique à noircissement direct
9 x 6 cm
Kungliga Biblioteket, Stockholm

224

Célestographie, Dornach
Celestographi, Dornach
1894
Épreuve argentique à noircissement direct
9 x 6 cm
Kungliga Biblioteket, Stockholm

225
Célestographie, Dornach
Celestographi, Dornach
1894
Épreuve argentique à noircissement direct
9 x 6 cm
Kungliga Biblioteket, Stockholm

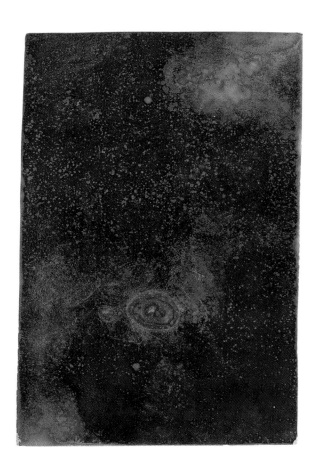

154
La cour du 30B Pilestredet
Gårdsrommet i Pilestredet 30B
1902
Tirage à noircissement direct
au collodion
12 x 8,9 cm
Munch-museet, Oslo
Inv. : B 2665 [F]

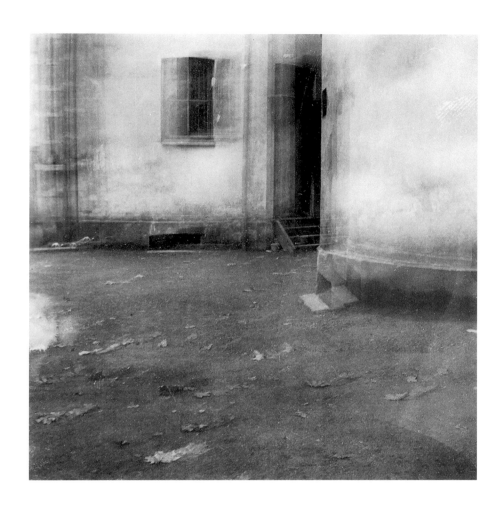

155
Edvard Munch assis sur sa malle au
82 Lützowstrasse, I, Berlin
Edvard Munch på rejsekoffert i atelieret i
Lützowstrasse 82 i Berlin
1902
Tirage à noircissement direct
au collodion
8 x 8 cm
Munch-museet, Oslo
Inv. : B 2148 [F]

162
Autoportrait
Edvard Munch dans le corridor
du 53 am Strom, Warnemünde
Edvard Munch i foregangen
til am Strom 53, Warnemünde
1907
Épreuve gélatino-argentique
8,9 x 9,2 cm
Munch-museet, Oslo
Inv. : B 1863 [F]

163
Edvard Munch assis sur une chaise
à la clinique du Dr Jacobson
Edvard Munch i stolen på Jacobsons klinikk
1908-1909
Épreuve gélatino-argentique
9 x 9 cm
Munch-museet, Oslo
Inv. : B 2848 [F]

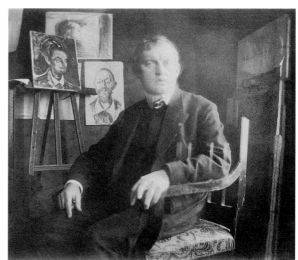

157
Edvard Munch de profil
à l'intérieur, Åsgårdstrand
Edvard Munch i profil innendors
1904
Épreuve gélatino-argentique
8,8 x 9,4 cm
Munch-museet, Oslo
Inv. : B 1859 [F]

158
Edvard Munch, nu, buste,
Åsgårdstrand
Edvard Munch som akt halvfigur
1904
8,6 x 8,7 cm
Munch-museet, Oslo
Inv. : B 2835 [F]

161
Edvard Munch sur la plage
de Warnemünde avec pinceau
et palette
Edvard Munch på stranden
med pensel og palett
1907
Tirage au collodion
8,3 x 8,8 cm
Munch-museet, Oslo
Inv. : B 1295 [F]

156
Edvard Munch, nu, Åsgårdstrand
Edvard Munch som akt
1903
8,6 x 8,2 cm
Épreuve gélatino-argentique
Munch-museet, Oslo
Inv. : B 3223 [F]

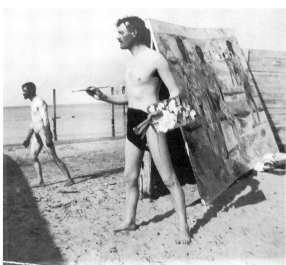

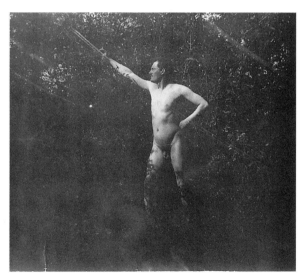

159

**Edvard Munch quelque part
sur le continent I**

Edvard Munch i et rom på kontinentet I

1906

Épreuve gélatino-argentique

9 x 9 cm

Munch-museet, Oslo

Inv. : B 2385 [F] b

160

**Edvard Munch quelque part
sur le continent II**

Edvard Munch i et rom på kontinentet II

1906

Épreuve gélatino-argentique

8,3 x 8,7 cm

Munch-museet, Oslo

Inv. : B 2385 [F] a

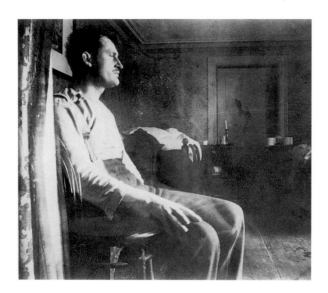

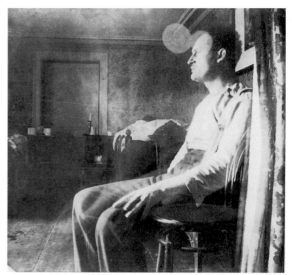

164
Edvard Munch « à la Marat »
à côté de la baignoire à la clinique
du Dr Jacobson
Edvard Munch « à la Marat »
ved badekarret hos Dr Jacobson
1908-1909
Épreuve gélatino-argentique
8,1 x 9,3 cm
Munch-museet, Oslo
Inv. : B 1855 [F]

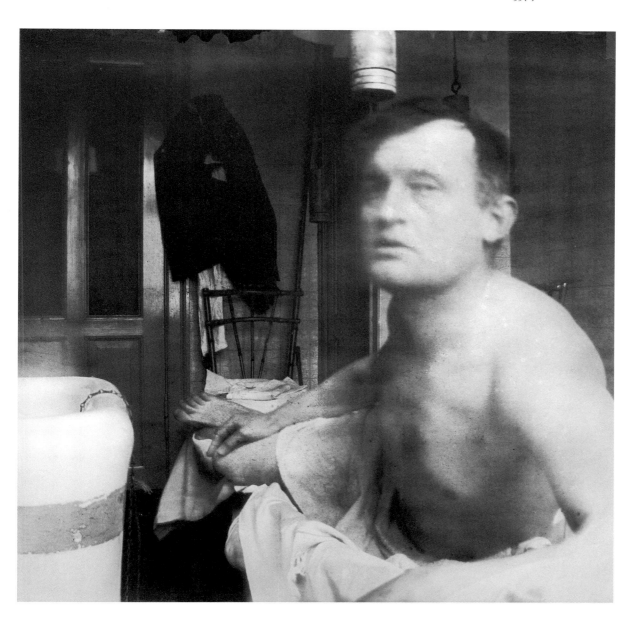

166
Autoportrait devant des aquarelles
faites pendant sa maladie des yeux
Självporträtt.
Edvard Munch og akvareller fra øyensykdommen
1930
Épreuve gélatino-argentique
8 x 10,5 cm
Munch-museet, Oslo
Inv. : B 3259 [F]

167
Autoportrait de profil devant
Jeunesse sur la plage *et des aquarelles*
faites pendant sa maladie des yeux
Edvard Munch i profil foran Ungdom
på stranden *og akvareller fra øyensykdommen*
1930
Épreuve gélatino-argentique
10,5 x 7,8 cm
Munch-museet, Oslo
Inv. : B 3248 [F]

165
Autoportrait devant **Jeune fille**
et chien, *Ekely*
Självporträtt foran Stående dame
med Samojed, *Ekely*
1930
Épreuve gélatino-argentique
10,5 x 8 cm
Munch-museet, Oslo
Inv. : B 2924 [F]

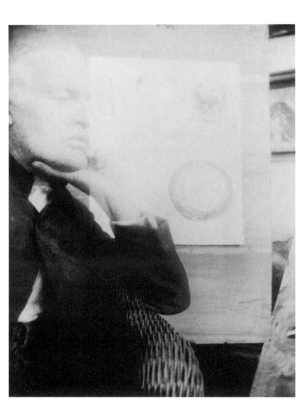

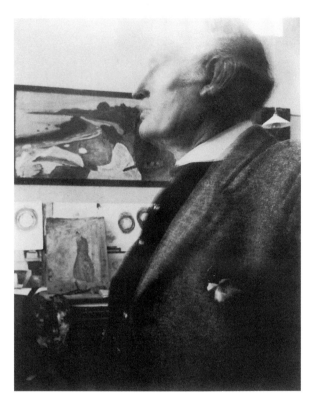

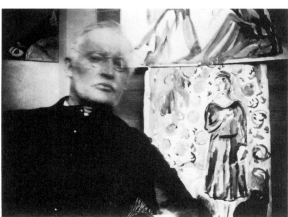

168
**Edvard Munch au chapeau,
vu de profil côté droit**
*Edvard Munch med hatt
i profil mot høyre*
1930
Épreuve gélatino-argentique
11,2 x 8,6 cm
Munch-museet, Oslo
Inv. : B 2980 [F]

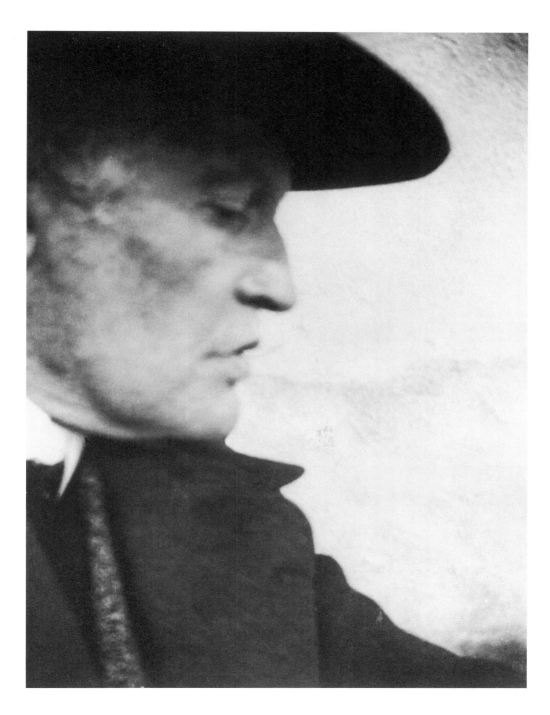

Edvard Munch

ARNE EGGUM

Edvard Munch, un artiste universel

Jeune homme, Edvard Munch formula une sorte de manifeste, destiné à rallier ses amis peintres autour de son projet : « Nous voulons autre chose que la simple photographie de la nature. Nous ne voulons pas non plus peindre de jolis tableaux à accrocher aux murs du salon. Nous essaierons de voir si nous ne pourrions pas nous-mêmes poser la base d'un art qui serait donné à l'homme. Un art qui nous prend et émeut, un art qui naîtrait du sang du cœur [1]. »

Munch fut néanmoins le seul artiste norvégien de sa génération à poursuivre une telle ambition. Il se définissait toujours comme un individualiste, le dernier maillon d'une chaîne d'artistes comprenant Michel-Ange, Rembrandt, Manet, Van Gogh et Gauguin, dont le profond engagement personnel et intellectuel souligne la dimension humaine de leur art. Souvent cité, cet extrait de son journal est caractéristique : « On ne peut plus peindre des intérieurs avec des hommes qui lisent et des femmes qui tricotent. On peindra des êtres vivants qui respirent et qui sentent, qui souffrent et qui aiment [2]. »

Même s'il ne fut pas le seul à vouloir un fondement personnel à son art, aucun autre peintre ne développa un symbolisme aussi distinctement *original*, forgé à partir de ses propres expériences traumatisantes. L'analyse de ses pensées et de ses peurs les plus intimes exigeait « un art résultant du besoin compulsif d'ouvrir son propre cœur [3] ». Loin de se contenter de défendre le subjectivisme, il tenta de donner forme à l'universel à partir d'expériences individuelles, en cristallisant l'image des émotions humaines les plus profondes – l'amour, la mort et l'angoisse –, images primitives. L'un de ses amis berlinois écrivait en 1893, en faisant référence à Gauguin : « ... il [Munch] n'a pas besoin de partir pour Tahiti afin de se frotter à la nature humaine primitive. Il transporte son propre Tahiti en lui-même [4]... »

À Christiania, comme on appelait Oslo jusqu'en 1924, Munch connut d'abord la peinture naturaliste qui dépendait essentiellement de l'étude de la nature. En l'absence d'une académie d'art norvégienne, l'enseignement habituel était à cette époque remplacé par l'étude de soi, encourageant l'originalité, souvent sous la houlette d'un artiste plus âgé, jouant le rôle d'« accoucheur ». Cet état de fait présentait certains avantages financiers pour les jeunes artistes de la génération de Munch, qui pouvaient difficilement assumer les frais d'un enseignement traditionnel dans une école d'art étrangère.

> « On ne peut plus peindre des intérieurs avec des hommes qui lisent et des femmes qui tricotent... »

Bien que descendant direct de l'une des familles les plus connues de Norvège, regroupant des intellectuels, des ecclésiastiques et des artistes de renom, le père de Munch, chirurgien militaire promu du rang de lieutenant à celui de capitaine, disposait de ressources financières très limitées. La petite enfance de Munch fut marquée par la dépression et la crise religieuse de son père, sa propre mauvaise santé, ainsi que les maladies et les décès de sa mère et de sa sœur Sophie. Il n'échappa jamais entièrement à ces souvenirs, traumatismes qui devaient par la suite devenir des motifs centraux dans une expression psychologique de l'art. *La mort dans la chambre de la malade* (cat. 96) est en fait un portrait de famille projetant un souvenir « déformé » de la mort de Sophie : les membres de la famille sont peints à l'âge qu'ils avaient quand le tableau fut réalisé, et non à l'âge qu'ils avaient lorsque l'événement eut lieu.

Grâce à l'aide financière de son collègue et parent plus âgé et plus riche, Frits Thaulow, Munch passa trois semaines à Anvers pour visiter l'Exposition universelle des beaux-arts (où il présentait un portrait) et ensuite à Paris, au printemps 1885. Après ce voyage, il peignit des œuvres inspirées par les tendances parisiennes les plus radicales, des œuvres que la presse décrivit comme « l'extrême de l'impressionnisme, l'image renversée de l'art [5] », et il fut catalogué comme « le peintre des choses laides [6] ». Bien que considéré comme l'artiste le plus doué de sa génération, il refusa le succès immédiat ; son ambition était d'inclure la communication existentielle dans la peinture.

Munch se mit alors à élaborer ce qui devait devenir l'un de ses motifs les plus importants, *L'enfant malade* (cat. 111). Par sa description du souvenir accablant de sa sœur agonisante, il s'affranchit des contraintes du naturalisme pour inventer un nouveau langage capable d'exprimer de puissantes émotions personnelles.

Dans une confidence faite à son biographe Jens Thiis, Munch explique de manière exhaustive ce qu'il a cherché à exprimer dans ses tableaux : « Non dans *L'enfant malade* et *Printemps*, il ne pouvait être question d'une autre influence que celle qui d'elle-même jaillissait de notre maison. Ces tableaux étaient mon enfance et ma maison. Celui qui a vraiment connu les conditions qui furent les nôtres comprendra que l'influence extérieure ne pouvait

1.
Manuscrit Ms. MM N 39.
Sans doute écrit en
1888-1889.
2.
Edvard Munch,
Livsfrisens tilblivelse
(*L'origine de la Frise
de la vie.*), Oslo, 1929, p. 7.
Pour le brouillon original
de cette publication,
cf. *Munch et la France*,
catalogue d'exposition,
Paris, musée d'Orsay, 1991.
3.
Manuscrit Ms MM N 29.
Sans doute aux environs
de 1890.
4.
Franz Servaes dans
*Das Werk des Edvard
Munch. Vier Beiträge von
Stanislaw Przybyszewski,
Franz Servaes, Willy Pastor,
Julius Meier-Graefe*, Berlin,
1894.
5.
Aftenposten,
5 novembre 1885.
6.
Dagen, 7 novembre 1885.

7.
Manuscrit Ms MM N 45.
Sans doute au début
des années 1930.
8.
Edvard Munch,
Livsfrisens tilblivelse,
op. cit., p. 10.
9.
Aftenposten,
27 avril 1889.
10.
Verdens Gang,
27 avril 1889.
11.
Verdens Gang,
11 novembre 1891.

être que celle qui avait de sens comme forceps : on pouvait aussi bien dire que la sage-femme avait influencé l'enfant.

Il y eut "le temps des oreillers", le temps du lit de la malade, le temps du lit et le temps de l'édredon – oui bien sûr.

Mais je prétends qu'il n'y eut guère un de ces peintres qui aurait ainsi vécu jusqu'à son dernier cri de douleur son motif comme je l'ai fait dans *L'enfant malade*. Car ce n'était pas seulement moi qui était assis là, c'étaient tous mes proches. [...]

Sur la même chaise que j'ai peinte pour la malade, mais moi aussi et tous les miens depuis ma mère, d'hiver en hiver, se sont assis et ont langui après le soleil jusqu'à ce que la mort les emporte [7]. »

Rétrospectivement, Munch pensait que cette œuvre était la source de ses plus importantes toiles expressives ultérieures : « Avec l'enfant malade, j'ai défriché un terrain neuf, ce fut une percée dans mon art. Presque tout ce que j'ai réalisé ensuite trouve son origine dans ce tableau [8]. »

Laura Catherine Munch
et ses cinq enfants
1868

En avril 1889, Munch organisa une exposition rétrospective comprenant soixante-trois tableaux et un grand nombre de dessins, à l'association des étudiants de Christiania. C'était une première, car jamais auparavant un jeune artiste controversé n'avait fait une exposition personnelle. Selon le journal *Aftenposten*, cette rétrospective « révélait une audace peu commune et une totale absence d'auto-critique [9] ». Néanmoins, impressionné par l'intensité et la profondeur du travail de Munch, son maître, le grand peintre Christian Krohg publia un compte rendu enthousiaste dans le journal *Verdens Gang* : « Il peint, ou plutôt il regarde les choses différemment des autres artistes. Il ne voit que l'essence et, par conséquent, ne peint que l'essence. Voilà pourquoi, en règle générale, les tableaux de Munch sont "inachevés", comme les gens ont pris un malin plaisir à le faire remarquer. Mais si, pourtant ! Ils sont achevés. Achevés de sa main. L'art est achevé lorsque l'artiste a dit tout ce qu'il a vraiment à dire et telle est la force de Munch sur les générations de peintres qui le précédent : il a le don unique de nous montrer ce qu'il a ressenti et ce qui l'a saisi, condamnant du même coup tout le reste [10]. »

La réputation de Munch comme artiste au talent hors norme, voire bizarre, grandit. Munch reçut une bourse de voyage du gouvernement norvégien, qui lui permit de passer des séjours relativement longs en France pendant les trois années qui suivirent, réagissant aux impulsions des diverses avant-gardes de l'art européen : l'impressionnisme et le symbolisme.

En vacances en Norvège dans la station balnéaire d'Åsgårdstrand en 1891, Munch peignit ce qui devint ensuite le premier motif d'une série reflétant les forces sexuelles de l'homme et de la femme et se faisant l'écho de la philosophie pessimiste de Schopenhauer, ainsi que de la peur et de l'angoisse liées à la sexualité dans la tradition religieuse protestante de la Norvège. Lorsque *Soir* – appelé ensuite *Mélancolie* (cat. 107) –, fut exposé au Salon d'automne de Christiania, l'œuvre fut d'abord ignorée par la presse, mais les artistes connaissant Munch la considérèrent d'emblée comme très provocatrice dans son utilisation originale de techniques diverses – un mélange d'huile, de pastel et de crayon laissant à nu de grandes zones de la toile. Malgré tout, Christian Krohg écrivit que cette toile (sans doute au vu d'une seconde version de l'œuvre, plus synthétique et peinte simultanément à la première) possédait « une qualité grave et stricte, presque religieuse... liée au symbolisme, le dernier mouvement en date de l'art français [11]. »

Le personnage au premier plan eut pour modèle Jappe Nilssen, écrivain débutant, âgé de vingt et un ans, ami et parent de Munch, qui, pendant l'été passé à Åsgårdstrand, eut une liaison passionnée avec l'artiste Oda Krohg, l'épouse de Christian Krohg et de dix ans l'aînée de Jappe.

Les pages du journal de Munch concernant cette période mêlent les remarques sur l'amour tragique de son ami et ses propres souvenirs de sa liaison, six ans plus tôt, avec une autre femme mariée, au même endroit et au même âge. Ces notes presque frénétiques rappelant ses expériences érotiques chargées d'angoisse, tout comme ses notes ultérieures, indiquent que Munch utilise les sentiments de son jeune ami comme point de départ pour enrichir

une image objective avec ses réminiscences personnelles. Par la suite, l'artiste devait répéter inlassablement ces motifs et en concentrer la forme ainsi que le contenu. Toute sa vie, il continuera d'incarner ces thèmes dans ce qu'il appellera des « copies expérimentales », en en variant l'impact psychologique.

En mars 1892, Munch rejoignit le peintre norvégien Christian Skredsvig à Nice. Celui-ci relate ainsi leur rencontre : « Pendant un certain temps, il a voulu peindre les souvenirs d'un coucher de soleil. Rouge sang. Non, en fait il s'agissait de sang coagulé. Mais personne n'y voyait la même chose. Beaucoup de gens pensaient à des nuages. Le seul fait d'en parler l'attristait et le mettait mal à l'aise. Il était triste, car les humbles moyens disponibles à l'artiste ne suffisaient jamais. "Il lutte pour atteindre l'impossible, pensai-je alors, et son propre désespoir est sa foi." Mais je lui ai néanmoins conseillé de le peindre. Et il a peint son curieux "cri". [12] »

Cette toile, aujourd'hui connue sous le titre de *Désespoir* (cat. 101), Munch la désigne aussi par celui de *Premier cri*. Le gros plan du personnage de profil, portant un chapeau mou et regardant au-delà du garde-fou, a toutes les caractéristiques d'un autoportrait. Un dessin de la même année illustre comment Munch élabora sa composition, en étendant les nuages rouge sang dans le cadre esquissé et en accordant au personnage du premier plan une position spatiale majeure, susceptible de véhiculer un message puissant. Le texte ajouté au dessin confirme que ce dernier se fonde sur la même expérience décrite dans les motifs de *Désespoir* et du *Cri* : « J'allais sur la route en compagnie de deux amis – le soleil se couchait – le ciel devint soudain rouge sang – Je m'arrêtai, m'appuyai contre une barrière las à en mourir – au-dessus de la ville et du fjord d'un bleu sombre s'étendait du sang et des langues de feu – mes amis s'éloignaient de moi je tremblai d'angoisse – et je perçus le long cri sans fin traversant la nature [13]. »

En 1892, Munch fut invité à exposer à l'Union des artistes berlinois, où ses tableaux causèrent un tel scandale que l'exposition ferma ses portes au bout d'une semaine. Munch devint un sujet de conversation privilégié et la bonne société berlinoise lui ouvrit ses portes. Il écrivit alors à sa tante, en Norvège : « Je ne me suis jamais autant amusé qu'en ce moment. Je trouve incroyable qu'une activité aussi innocente que la peinture puisse provoquer un tel bouleversement [14]. »

Peu à peu, Munch se mit à graviter autour du cercle littéraire le plus radical, regroupé autour d'August Strindberg. Bien que de majorité scandinave, ce cercle comptait aussi l'écrivain polonais Stanislas Przybyszewski, l'historien allemand Julius Meier-Graefe et le jeune auteur allemand Richard Dehmel. Les intérêts de ce groupe incluaient le symbolisme, la philosophie de Nietzsche, mais ses membres étaient obsédés essentiellement par la psychologie, l'érotisme et les images de la mort, toutes obsessions qui ont sans doute accordé une force nouvelle aux motifs de Munch, par exemple dans *La voix*, *Madonna*, *Le vampire* (cat. 99), *Jalousie* (cat. 108), *Cendres* (cat. 104), *Le cri*, (cat. 97), *La mort dans la chambre de la malade* ou encore *Auprès du lit du mort* (cat. 109). Ces images devaient former le noyau de ce qu'on appellerait ensuite la *Frise de la vie*, une série de toiles que l'artiste considérait comme fondamentales, créées pendant les années 1890, la décennie où l'on a souvent voulu voir sa période de créativité la plus fertile. Munch lui-même décrivait cette frise comme « un poème de vie, d'amour et de mort [15]. »

Travaillant à partir des innombrables notes consignées dans ses journaux, il transposa les expériences de son enfance et de sa jeunesse en un langage « expressionniste » condensé dans lequel l'emploi de la couleur est davantage symbolique et suggestif que descriptif. *Autoportrait à la cigarette* (cat. 110), peint de face, avec un éclairage inquiétant en contre-plongée qui crée une atmosphère lugubre et

12.
Christian Skredsvig,
Dage og Naetter blandt kunstnere (Des jours et des nuits parmi les artistes),
Christiania, 1908, p. 117.
13.
Manuscrit MM T 2367.
14.
Lettre datée du
17 novembre 1892,
publiée dans
Edvard Munchs brev. Familien,
Oslo, 1949, n°125.
15.
Edvard Munch,
Livs-frisen (La Frise de la vie),
Christiania, 1918, p. 2.

Désespoir, 1890-1892
Fusain et huile sur papier
37 x 42cm
Munch-museet, Oslo

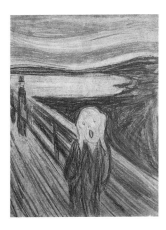

100
Edvard Munch
Le cri, 1893

16.
Edvard Munch,
Livsfrisens tilblivelse
op. cit., p. 1.
17.
Les dessins de Munch
destinés aux *Fleurs du mal*
sont reproduits dans
Munch et la France,
op. cit., p. 327.
18.
Dagens Nyt,
14 octobre 1909.

enfumée, présente l'image d'un artiste qui cherche ses motifs au fond de son âme. « Je ne peins pas ce que je vois, mais ce que j'ai vu [16]. »

Munch avait recours à un répertoire de formules picturales, de signes et de symboles, qu'il ne cessa de reproduire avec des variantes ; par exemple, le reflet phallique de la lune sur la mer, le jeune homme presque stéréotypé – l'*alter ego* de l'artiste – et les personnages féminins, vêtus de couleurs claires ou sombres très contrastées.

Au cours des années 1896-1898, Munch – maintenant en pleine maturité – retourna vivre à Paris, où il fréquenta un cercle d'artistes et de musiciens. On lui proposa d'illustrer *Les fleurs du mal* de Baudelaire, mais ce projet fut abandonné à la mort de l'éditeur pressenti [17]. Il fit les affiches de *Peer Gynt* et de *Jean-Gabriel Borkman* d'Ibsen pour le Théâtre de l'Œuvre et il exposa au Salon des indépendants ainsi qu'à la galerie l'Art nouveau de Bing. Pendant cette période, il travailla intensivement la gravure, lithographie et xylographie. Ses techniques au pinceau, pleines de vie et de fantaisie dans l'improvisation, se transposèrent tout naturellement dans la manière vigoureuse et inventive dont il entailla le bois avec la pointe ou la gouge.

On discerne l'effet stimulant de Paris dans ses chefs-d'œuvre juste après le tournant du siècle, souvent des motifs lyriques et harmonieux chargés de l'érotisme des claires nuits estivales du Nord et d'une nouvelle palette de couleurs vives. Jusqu'au début de la Première Guerre mondiale, l'artiste norvégien exposa régulièrement en France et quelques indications portent à croire que « le nouvel emploi de la couleur » par Munch influença les fauves français avant même qu'ils n'exposent en tant que groupe. De ce point de vue, les commentaires ultérieurs de Christian Krohg dans un article de 1909 sont significatifs : « En conclusion, si je devais donner mon avis sur Matisse en tant que peintre, je dirais qu'il ressemble à Edvard Munch. [...] Je considère Munch comme le père du matissisme, mais je lui accorde le droit de ne pas reconnaître son propre enfant [18]. »

L'influence connue de Munch sur les jeunes artistes de l'Europe centrale et septentrionale, en particulier sur les expressionnistes allemands, s'accompagne du grand succès que connut son œuvre à partir du tournant du siècle.

Durant cette période, il continua de vivre et travailler en Allemagne, peignant un certain nombre de portraits monumentaux, de paysages aux coloris éclatants et vibrants, sans oublier des versions violentes, d'une nouveauté indéniable, de ses motifs biographiques, par exemple *La mort de Marat I* (cat. 118).

En 1912, Munch eut droit à une salle particulière lors de la célèbre exposition Sonderbund de Cologne ; on lui attribua la plus grande influence vivante sur l'art européen, moderne et contemporain. L'année suivante à Berlin, Picasso et lui furent les seuls artistes étrangers invités à bénéficier chacun d'une salle, lors de l'Exposition d'automne, en reconnaissance de leur importance pour les jeunes artistes allemands. Néanmoins, si les tendances les plus avant-gardistes de l'art moderne aboutirent au futurisme et au cubisme, ou bien, dans le cas de Kandinsky, à l'abstraction, Munch perçut toujours le monde extérieur à travers un libre usage de la perspective centrée qui demeurera un élément essentiel de son art humaniste.

Entre les deux guerres mondiales, Munch mena une existence de reclus dans sa maison d'Ekely, située dans les faubourgs d'Oslo, ne voyant que ses amis les plus proches. Parmi les paysages les plus chargés émotionnellement de cette période, citons la série des nuits étoilées peintes au début des années 20. Dans ces tableaux, Munch structure l'espace de la composition à l'aide de motifs circulaires répétitifs. Dans *La nuit étoilée I* (cat. 128), l'ombre du premier plan, celle de Munch, exprime la solitude face à la mort.

Parmi les motifs récurrents des dernières années figurent l'artiste et son modèle ; à travers ce couple, Munch analyse les rapports entre une jeune femme et un homme plus âgé. Le lit défait évoque une relation intime. Comparés aux intérieurs précédents, austères et fermés, ces chambres sont saturées d'objets divers et ouvrent sur d'autres espaces.

Pendant l'entre-deux-guerres, Munch fut honoré d'expositions rétrospectives. En 1921, la Kunsthaus de Zurich organisa une grande exposition présentant Munch comme un artiste européen majeur, ce dont témoignèrent d'ailleurs les nombreuses acquisitions de ses œuvres par ce musée. En 1926, Mannheim, à son tour, présenta les dernières œuvres de Munch et, en 1927, la galerie nationale de Berlin fut vidée de ses collections permanentes pour accueillir une rétrospective, où de nombreux connaisseurs saluèrent

l'artiste comme un classique de l'art moderne. Une version augmentée de cette exposition fut ensuite présentée à la galerie nationale d'Oslo.

À l'initiative personnelle de Munch, une exposition d'art moderne allemand fut organisée à Oslo en 1933. Là, il découvrit des tableaux exécutés avec une gamme de couleurs et une intensité violentes qui le fascinèrent. Les dernières œuvres de Schmidt-Rotluff en particulier semblent avoir trouvé un écho dans l'œuvre de Munch, comme nous le constatons dans ses toutes dernières versions de *Cendres* (cat. 130), *Jalousie* (cat. 133), et de *Femmes sur le pont* (cat. 134), où les couleurs étincèlent dans une lumière intense. Jamais, sans doute, n'a-t-il donné une impression plus juvénile que dans ces tableaux.

Les autoportraits peints pendant ses dix dernières années ont tous pour sujet réel la rencontre de l'homme avec la mort. Il retrace impitoyablement, d'une année à l'autre, sa progression mentale et physique vers la mort. Dans *Autoportrait à 2 heures 15 du matin* (cat. 137) on le voit regarder fixement droit devant lui, se levant presque de sa chaise. Derrière celle-ci, nous devinons la présence de la mort comme une ombre obscure.

Au cours de ses dernières années, Munch concentra toute son énergie sur la réalisation de deux chefs-d'œuvre : dans *Entre le lit et l'horloge* (cat. 136), il pose entre deux symboles de la mort, la pendule et le lit. Il se tient debout, personnage solitaire faisant face à la lumière, tandis que derrière lui la chambre est pleine des œuvres qui furent au cœur de sa vie. Dans *Autoportrait à la fenêtre* (cat. 135), tout aussi impitoyable dans sa quête psychologique intime, la solitude glaçante tout comme le défi humain illumine le visage rouge foncé, aux traits marqués, qui apparaît devant le paysage enneigé entrevu par la fenêtre.

Avec une cohérence obstinée jamais démentie au cours de son existence, Munch créa une œuvre qui non seulement permet aux questionnements les plus profonds de perdurer jusqu'à aujourd'hui, mais sait aussi nous dire sur l'existence humaine quelque chose que les mots ne savent exprimer. Il a jeté une lumière crue sur l'angoisse existentielle telle que l'a définie Kierkegaard.

Edvard Munch
peignant devant sa maison
dans la rue, Kragerø
1912

Edvard Munch et l'appareil photo

« L'appareil photo ne saurait rivaliser avec le pinceau et la palette tant qu'on ne pourra pas l'utiliser au ciel et en enfer », fit remarquer Edvard Munch dans l'un de ses aphorismes les plus célèbres. L'artiste lui-même ne considérait certes pas l'appareil photo comme un concurrent direct de son pinceau, mais il utilisa néanmoins la photographie d'une manière ou d'une autre pendant toute sa vie comme une source d'inspiration pour explorer un nouveau moyen d'observation de la réalité. Au cours de ses dernières années, il déclara « avoir beaucoup appris de la photographie ». De temps à autre, Munch était un photographe très actif, qui obtenait parfois des résultats fascinants.

Munch acheta son premier appareil photo, un petit Kodak, à Berlin, en 1902, alors qu'il préparait l'exposition de la *Frise de la vie*. Les premières images, aujourd'hui conservées, prises par cet appareil, sont des vues de son atelier dans la Lützowstrasse. On y note la présence de nombreux autoportraits qui constituent un thème récurrent, tant dans la photographie que dans la peinture de Munch.

À la même époque, le photographe et peintre américain Edward Steichen devint célèbre grâce à ses photographies originales, et nous avons de bonnes raisons de penser que celui-ci fut l'une des sources d'inspiration de Munch lorsque ce dernier se mit à expérimenter la photographie comme un moyen de créer des images. Steichen inventa une méthode d'expression absolument nouvelle en grattant des plaques négatives ou en traitant chimiquement leur surface. Dès 1901, Steichen réalisa un portrait photographique du peintre Frits Thaulow, un parent d'Edvard Munch. Au printemps 1902, Steichen tenta d'exposer au Salon de Paris dix photographies dans la section des œuvres graphiques. Même si le jury du Salon refusa ce projet, cela prouva néanmoins que l'on reconnaissait la photographie comme un domaine des arts graphiques, au même titre que la gravure. Il était donc logique que Munch qui avait déjà produit des chefs-d'œuvre avec d'autres techniques graphiques, s'intéressât à ce nouveau médium .

À ses débuts, Munch développa et tira probablement ses photographies lui-même. Parfois, il tirait à la fois l'image « correcte » et son image en miroir à partir d'un même négatif et, apparemment, à des fins expérimentales (cat. 159, 160). S'il en fallait la preuve, on retrouve sur certains tirages les empreintes digitales de l'artiste. Ici, elles sont sa signature.

Sur une photographie prise à Berlin en 1892, on voit Munch assis sur une malle et tenant dans sa main droite un chapeau foncé à large bord. Il avait sans doute ouvert l'obturateur, placé le chapeau sur l'objectif le temps de rejoindre la malle en toute hâte et de s'asseoir dessus pendant les trente à soixante secondes requises pour l'exposition, créant ainsi une impression de profondeur dans la photographie. Pour mettre fin à la pause, il dut couvrir à nouveau l'objectif avec son chapeau avant de se lever et de refermer l'obturateur. Ensuite, peut-être par hasard, Munch réalisa sa propre image transparente, ou son « ombre », qui apparaît sur certaines photographies. Il obtint ce résultat en laissant l'objectif découvert tandis que lui-même se plaçait devant l'appareil. C'est d'ailleurs un trait caractéristique d'une série d'autoportraits pris par Munch entre 1906 et 1909, qu'il baptisa « photographies de la destinée fatale ».

Edvard Munch
1912

Munch découvrit ainsi un moyen de se fondre ou de disparaître dans son environnement. La pièce ainsi que les objets qui entourent le sujet deviennent un tout nimbé de silence et de mélancolie. Sur ces photographies, l'atmosphère dense qui ensevelit presque le sujet rappelle au spectateur les tableaux de Munch intitulés *Autoportrait avec la bouteille de vin* (1906) et *Le fils* (1902-1904), où l'espace de la pièce s'intensifie autour du corps malade et brisé de l'artiste. La photographie n'est plus un moment éphémère du temps, mais un médium pour la méditation. Munch ne saisit pas l'instant dans ses photographies, il laisse le temps s'écouler d'une manière unique. La dimension du temps ici évoquée n'est pas celle du battement de paupières – la fugacité de l'action entrevue –, mais la durée d'une mélancolie qui s'attarde.

La dimension temporelle des photographies de Munch trouve un parallèle dans les idées proposées par Henri Bergson dans une série de conférences que le philosophe donna à Paris en 1902-1903. On peut affirmer que, dans sa photographie, Munch tend vers les concepts bergsoniens de *durée* et d'*élan vital*. Curieusement, il proposa un équivalent photographique des concepts de Bergson longtemps avant les photographes futuristes, pour qui le philosophe français constitua une source d'inspiration majeure.

La façon qu'a Munch de faire durer l'opération photographique se retrouve dans une image prise dans l'arrière-cour de sa maison natale de Pilestredet, à Christiania. Sur cette image, on constate qu'on a déplacé l'appareil pendant la prise de vue, créant ainsi une atmosphère fuligineuse et émotionnellement chargée. Malgré de nombreuses différences, cette photographie rappelle la touche de Munch dans son célèbre tableau intitulé *L'enfant malade* (1885-1886). Parfois, le style est beaucoup plus agressif, comme dans un autoportrait de 1904, où l'on aperçoit le profil flou de Munch devant un fond parfaitement net et défini. Sur cette image, l'artiste et l'objectif de l'appareil se trouvent dans une relation presque symbiotique.

Munch procéda ensuite à des expériences du type décrit ci-dessus, lors d'une longue série d'autoportraits pris dans les années 1920 et 1930. Il exprima dans les termes suivants ses propres désirs concernant la publication de ces photographies : « Un jour, quand je serai vieux et que je n'aurai rien de mieux à faire qu'à écrire mon autobiographie, le public verra tous mes autoportraits. »

Traduit de l'anglais par Brice Matthieussent
Arne Eggum est conservateur en chef
et directeur du musée Munch, Oslo

Crédits photographiques : Oslo Kommunes Kunstsamlinger, Munch-museet.

Munch à 80 ans
à Ekely
1943

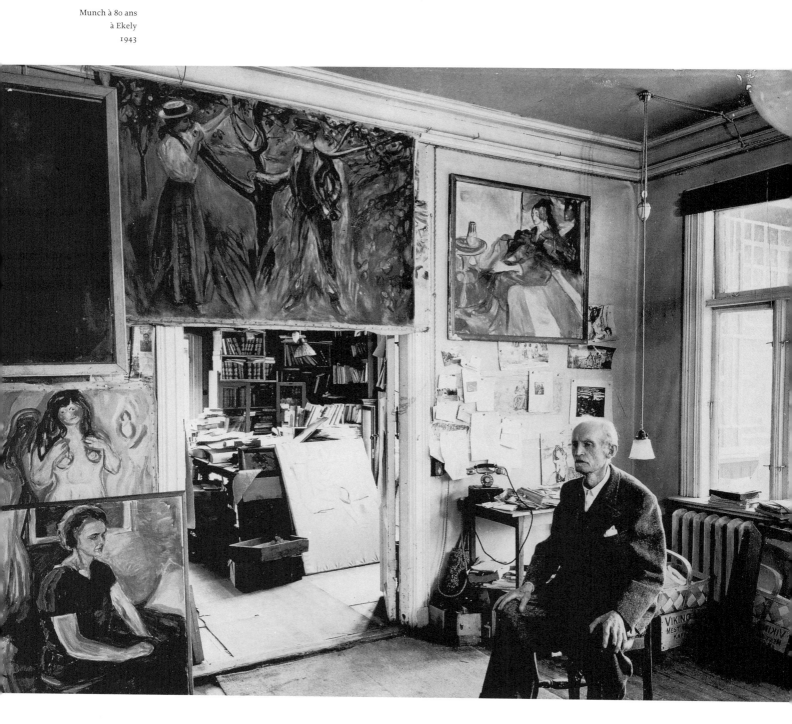

JEAN-LOUIS ANDRAL
Vivre en dépit des jours*

Edvard Munch vécut deux fois plus longtemps que Klingsor, le héros de la nouvelle d'Hermann Hesse écrite en 1918-1919 que l'auteur fait mourir des suites de son alcoolisme, lors d'un dernier été, à quarante-deux ans, après avoir peint ses ultimes toiles, « libres interprétations du monde des apparences, peintures étranges, lumineuses, et pourtant assourdies comme un rêve. » Si le peintre norvégien lut la nouvelle à sa parution en 1931, il dut se reconnaître non seulement dans ce penchant pour la boisson qu'il avait éprouvé au même âge et pour les mêmes raisons – « moyens d'assoupir ses douleurs et remède à une mélancolie parfois difficilement supportable », mais surtout dans le programme esthétique de l'artiste dont le « travail n'était qu'une lutte sanglante contre l'anéantissement ; [...] Chargée de couleurs pures, intensément lumineuses, sa palette était tout ensemble sa consolation, sa forteresse, son arsenal, son livre de prières et la plate-forme d'où il faisait feu contre la malemort. » Dans ce combat, on peut dire que la fiction montra moins de mansuétude pour son héros que n'en reçut dans la longue réalité de son existence le grand peintre norvégien.

Munch aurait pu lui aussi mourir à l'âge de Klingsor, et il aurait alors laissé une contribution déjà considérable à l'histoire de la peinture, celle par laquelle il connut la gloire de son vivant et celle que l'on présente encore aujourd'hui le plus souvent. Entre 1885 et 1905, il avait bouleversé le paysage artistique de l'Europe contemporaine, en construisant une œuvre essentiellement autobiographique, à partir d'un répertoire thématique très limité. Ces vingt années, il les avait vécues on ne peut plus intensément, d'abord dans le milieu libre penseur de la bohème de Christiania, puis dans toutes les capitales européennes où ses nombreuses expositions l'amenaient : Copenhague, Paris, Berlin, Munich, Prague, Vienne...

Il était logique que les excès de travail, d'émotions, d'alcool, le conduisissent un jour à la clinique du Dr Jacobson, où il se désintoxiquerait autant de ses dépendances chimiques que de lui-même et du monde qui l'entourait. Et de fait, après quelques années dans l'atelier de Skrubben à

« La peinture était certes une belle chose, un jeu magnifique, aimé des enfants sages, mais c'était encore une autre affaire, et plus grave, de diriger le chœur des étoiles, d'accorder au rythme du monde ses propres pulsations, les impressions colorées de sa propre rétine, et d'abandonner au vent nocturne les mouvements contradictoires de l'âme [1]. »

Hermann Hesse

Kragerø – acheté à sa sortie de clinique –, au cours desquelles il va essentiellement se consacrer à des commandes de décorations pour l'université d'Oslo, Munch vivra ses trente dernières années retiré du monde dans sa propriété d'Ekely. Transition donc à Kragerø, le temps de faire le bilan, de réaliser que jamais la *Frise de la vie*, ce vieux vaisseau naufragé, comme il disait, fatigué de tant de voyages et de déménagements, ne trouverait un port d'attache à la hauteur du propos – *la* frise de *la* vie –, le temps que la première conflagration mondiale de la folie des hommes n'éclate, le temps que le siècle précédent ne fasse place aux temps modernes, que la peinture aussi explore d'autres directions, et de se dire qu'il valait mieux, puisque la vie voulait toujours de lui, épuiser la gloire en refermant les volets sur la *nuit étoilée* de son être, « cette nuit étoilée où je tombe, jeté comme le dé sur le champ de possibles éphémères [2]. »

Le temps enfin, en 1916, de s'installer à Skoyen dans la maison-atelier d'Ekely, et de lentement « mourir au monde », pour reprendre les termes de Kierkegaard auquel Munch faisait souvent référence car, au-delà des sujets d'intérêt qu'il partageait avec l'auteur d'un *Traité du désespoir* et du *Concept de l'angoisse*, peut-être avait-il été sensible à une certaine parenté de destin avec le philosophe danois [3]. « Il me restait donc mon travail, mon art, pour lequel j'avais sacrifié mon bonheur, c'est-à-dire ce que les autres appellent le bonheur – la prospérité, une femme, des enfants. Qu'est-ce que l'art ? En fait, le reflet des insatisfactions de la vie. C'est la passion de la vie qui se manifeste pour engendrer le mouvement éternel de l'existence, de la cristallisation, puisque tout mouvement exige forme. L'être humain est pareil à un cristal auquel on aurait conféré une idée, son âme. [...] La mort est le commencement de la vie. C'est une phase transitoire avant une nouvelle cristallisation [4]. » Tout l'enjeu d'Ekely répond à ce programme.

* Nous empruntons ce titre à un vers du poète finlandais Bo Carpelan : « C'était notre condition de vie qu'elle puisse se vivre en dépit des jours. », dans Bo Carpelan, Georg Johannesen, Lars Norén, *Vivre en dépit des jours*, *Trois poètes du Nord*, présentés et traduits par Lucie Albertini et Carl Gustaf Bjurström, Paris, François Maspero, collection « Voix », 1977, p. 25.

Comme Van Gogh qui l'impressionna beaucoup, Munch fait partie de ces artistes dont la vie explique l'œuvre ; et si nous devons nous intéresser à sa biographie, c'est moins pour comprendre ses peintures que pour y trouver l'origine de l'effet qu'elles provoquent en nous. À l'énumération des drames qui ont frappé la vie de l'artiste, la composante mortifère de son œuvre se trouve singulièrement éclairée. La dernière photographie à l'été 1868 de sa mère agée de 30 ans, où elle pose six mois avant sa mort, entourée de ses cinq enfants mais sans son mari, montre le petit Edvard comme détaché du groupe, perdu dans une rêverie, déjà conscient du départ à venir – sa mère, sentant que sa tuberculose la condamnait à court terme avait prévenu ses deux aînés, avant même la naissance de la benjamine Inger, qu'ils devaient se préparer à vivre sans elle. À sa disparition, l'enfant reporta son affection sur sa sœur aînée Sophie plutôt que sur son père beaucoup plus âgé (il avait 46 ans à la naissance de son premier fils), et relativement absent de son univers affectif. Vingt ans plus tard, lorsque Munch tenta un travail d'introspection sur son enfance à l'aide d'un récit à la troisième personne dans lequel il se baptise Karl ou Karleman et appelle sa sœur Berta, il était conscient de ses motivations : « Mon intention n'est pas de reconstituer ma vie d'une manière précise. J'entends plutôt rechercher les forces cachées de l'existence, les exhumer, les réorganiser, les intensifier afin de démontrer le plus clairement leurs effets sur la machine appelée vie humaine, et sur les conflits l'opposant à d'autres vies [5]. » Toute son œuvre allait s'attacher à concrétiser cette idée, quelles que soient les techniques abordées : ainsi, par exemple, le dessin à l'encre *Berta et Karleman*, où on le voit tenant la main de sa sœur face à un paysage grandiose, désert et mystérieux – et qu'il reprendra plus tard avec le thème des *Esseulés*, un homme et une femme face à la mer ou à un bois sombre –, dit l'angoisse de deux enfants livrés à eux-mêmes dans une vie dont ils ne savent rien. On comprend ce que le deuil de l'adolescence, lorsqu'il perdit ce lien avec sa sœur, succédant au deuil de l'enfance – deuils d'images féminines chéries – ajouta de douleurs : il se retrouvait seul devant le paysage, seul avec les morts et les malades dont la litanie allait grandissant – décès de son père en 1889, internement pour schizophrénie

Edvard Munch
Berta et Karleman
1888-1890
Encre sur papier
16,5 x 21cm
Munch-museet, Oslo

de sa sœur Laura en 1894, décès en 1895 de son unique frère Andreas qui portait le prénom de l'oncle célèbre [6]. C'est l'époque où il écrit : « Et je vis avec les morts – ma mère, ma sœur, mon grand-père, mon père – surtout avec mon père. Tous les souvenirs, les choses les plus insignifiantes en particulier, remontent à la surface [7]. »

Dans ce contexte, la peinture lui fut un exutoire : peindre non pas pour oublier mais pour comprendre les ressorts de l'âme humaine, « ses mouvements contradictoires ». « Vu globalement, l'art découle du désir individuel de se révéler à l'autre. Je ne crois pas en un art qui ne naît pas de force, poussé par le désir d'un être à ouvrir son cœur. Tout art, toute littérature, toute musique doit naître dans le sang de notre cœur. L'art est le sang de notre cœur [8]. »

Peindre pour lui certes, mais par ce regard à travers le miroir, nous livrer des images tangibles où nous ne pouvons que nous reconnaître. « Ma peinture est en réalité un examen de conscience et une tentative pour comprendre mon rapport avec l'existence. Elle est donc en fait une forme d'égoïsme, mais j'espère toujours que je pourrai, grâce à elle, aider les autres à y voir clair [9]. »

Il ne faut pas s'étonner que ces tableaux aient ainsi pris très vite valeurs d'icônes, car ils proposent des *images mentales* : leur auteur savait que c'était là l'unique façon de faire passer une idée. La force de Munch est d'avoir intégré, dans une même forme, dans une même *communication*, comme dirait le vocabulaire de la publicité, sa propre psyché et la psychologie du spectateur. Ses peintures ne ressemblent pas forcément à la réalité qui les a fait surgir, mais elles ont été produites de manière à ce que nous puissions assimiler leur *apparence* à ce qui est pour nous *ressemblant*. C'est là, dans cette dépendance causale que réside l'universalité de leur langage et leur force d'impact sur tous les esprits. Certes, Munch appartenait par ses racines à une tradition nordique symboliste où les forces vives et le tragique cohabitent dans ce que Worringer qualifiait de *unheimliche Pathos*, mais il lui revint, par l'intensité unique de ses images, de donner à cette inquiétante étrangeté une résonance universelle et d'outrepasser les limites convenues du symbolisme européen contemporain.

Nous touchons là une autre des spécifités de l'artiste quant à la vision très moderne de son travail : privilégiant l'image mentale, il devenait plus important, plutôt que de produire des chefs-d'œuvre, d'essayer de trouver l'expression la plus adéquate pour des ensembles liés conceptuellement. Il était alors nécessaire qu'il prît en compte la composante spatiale de leur présentation, à travers des recherches d'ordre décoratif pour ne pas dire architectural.

Très vite s'était imposée l'idée de réunir en un ensemble les tableaux exécutés dans les années 90, à partir de ce répertoire limité de thèmes liés à la vie, l'amour, la mort et qui a donné naissance à des peintures ayant pour titre *Le baiser*, *Vampire*, *Jalousie*, *Anxiété* ou bien sûr, *Le cri*.

Ainsi, la modernité de l'artiste résida-t-elle également dans sa volonté de faire de ces thèmes permanents dans l'histoire de l'art de véritables emblèmes, qu'il souhaitait, en outre, réunir dans une frise paradigmatique de son œuvre, depuis qu'il avait découvert la capacité de ses tableaux de résonner, au sens musical, entre eux, de s'éclairer mutuellement [10]. « Je suis actuellement occupé, écrivait-il en 1893, à une série de tableaux. Bon nombre de mes peintures s'y intègrent déjà, notamment l'homme et la femme sur la plage, le ciel rouge et la toile avec le cygne. Jusqu'à présent, les gens les ont trouvées assez inexplicables. Je crois qu'elles seront plus faciles à comprendre une fois qu'elles seront toutes rassemblées. Il y est question de l'amour et de la mort [11]. » Munch eut l'occasion d'essayer différents accrochages, lors de ses expositions de 1893 à 1903, au fur et à mesure que la frise s'enrichissait de nouveaux éléments. Contre la vogue des murs tendus de couleurs dans les galeries, il souhaitait pour ses tableaux toujours présentés sans cadre, un fond blanc uniforme. « Je regroupai les tableaux et découvris ainsi que plusieurs d'entre eux étaient apparentés par leur contenu. Une fois accrochés ensemble, il me semblait que tout à coup une même note musicale les unissait. Ils n'avaient plus rien à voir avec ce qu'ils avaient été jusque-là. Il en résultait une véritable symphonie [12]. » Munch revient souvent sur cette métaphore musicale : « [...] Je pense qu'une frise peut très bien avoir le caractère d'une symphonie, elle peut se hausser vers la lumière et s'enfoncer dans les profondeurs. Elle peut monter et descendre avec force. De même que des accents différents peuvent revenir dans le même thème, tons crépitants et roulements de percussion peuvent retentir ici ou là [13]. »

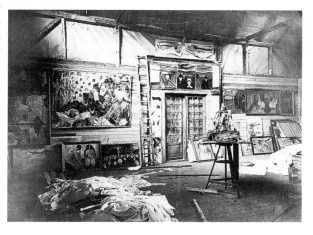

Atelier de Munch à Ekely 1929

Cette recherche de l'accord juste et complet, où le chromatisme pouvait parfois mener certains tableaux vers des tonalités ambiguës, et qui montre à quel point Munch voulait une lecture *harmonique* de son travail, avait aussi pour conséquence que l'idéal eût été de ne jamais démembrer la suite. Mais comme il ne pouvait vendre la symphonie dans son intégralité, il se résolut à se séparer de certains mouvements dont il réalisa alors de nouvelles versions – jusqu'à six en trente ans de l'*Enfant malade* –, pour conserver auprès de lui la présence du tableau aimé et prolonger ses recherches qui, par exemple, avaient fait faire à la première version du tableau l'expérience, dans sa matière picturale même, de la vision du peintre [14]. « J'ai fait diverses variantes de l'*Enfant malade* parce que je voulais renouer des liens avec ma précédente période, pour me libérer d'une certaine superficialité dans mon art, et j'ai repris des études naturalistes pour obtenir une profondeur plus grande. Je n'ai jamais copié mes tableaux. Lorsque j'ai utilisé le même motif, c'était pour des raisons exclusivement artistiques et parce que je voulais m'approfondir moi-même dans le motif [15]. » Ainsi le nombre restreint des thèmes – et, à l'intérieur de ces thèmes, le répertoire limité des solutions formelles (frontalité des personnages nous dévisageant, perspective exagérée pour mieux manipuler fond et premier plan, femme relevant les bras, homme se masquant le visage) –, contribue à l'impact psychologique de ces toiles sur le spectateur qui ne peut se soustraire à l'intensité de l'épreuve proposée, pas plus que leur auteur n'y a échappé.

Vue de l'atelier d'hiver, Ekely 1929

Tous les commentateurs se sont accordés à décrire leurs visites dans les ateliers de Munch comme une expérience unique : la rencontre d'un créateur et de sa création intimement mêlés dans un cadre de vie entièrement dévolu à l'œuvre en progrès, où les tableaux en tant que tels n'avaient guère de valeur. Les peintures s'accumulaient sans que l'artiste voulût vraiment en prendre soin. Ainsi Herman Schlittgen décrit une visite chez Munch à Berlin dans les années 90 : « Il restait toujours dans des pensions et en changeait tout le temps ; ses peintures étaient jetées partout dans la chambre, sur le sofa, sur le haut de l'armoire à vêtements, sur les chaises, sur le lavabo, sur la cheminée... Il peignait souvent la nuit, après être rentré tard... Si on lui rendait visite le matin, on trébuchait sur une palette ou on écrasait une peinture fraîche, placée de telle sorte qu'elle ne pouvait que tomber [16]. » Car, autre conception résolument contemporaine, ce qui compte ce n'est pas de s'inscrire dans une histoire convenue de l'art, où « les gens considèrent la peinture comme un simple commerce, sans différence aucune avec la fabrication de chaussures ou le travail en usine. Quand je peins, je ne pense jamais à vendre. Les gens ne comprennent tout simplement pas que nous peignons dans le but d'expérimenter et de nous développer parce que nous aspirons à nous élever [17]. » Ces expérimentations l'amèneront à explorer des voies qui laisseront souvent perplexes les professionnels de musée, les marchands ou les collectionneurs. Christian Gierløff témoigne en 1913 : « Il n'a pas moins de quarante-trois studios tout confondus dans ses quatre maisons à Kragerø, Ramme, Åsgårdstrand, et Grimsrød sur Jeløya : toutes ses chambres sont des studios. Il n'a pas beaucoup plus de meubles qu'il y a vingt ans, quand il était un jeune artiste sans le sou ; quelque chaises cannées sont son seul luxe. Ses chambres sont ses ateliers, où les tableaux, les chevalets, ses albums, ses presses lithographiques, les outils de gravure s'entassent dans un désordre dont il n'a pas lui-même idée [18]. »

Les photographies de ses ateliers rendent bien compte de ce chaos ostensible, en particulier à Ekely, avec au sol des amas de toiles, de châssis, de couleurs, une masse informe à laquelle s'opposent les accrochages de toiles au mur, dont on sent qu'ils sont le fruit de recherches précises : sur deux d'entre elles, on constate, à quatre ans d'intervalle, deux montages différents au-dessus d'une porte, à partir des mêmes toiles, *Le cri*, *Angoisse* et *Désespoir*. En 1929, lorsque son studio dit d'hiver fut construit, il réitéra le procédé de manière plus intrigante, car ici seuls sont vraiment reconnaissables les trois tableaux précités, disposés verticalement à gauche de l'encadrement de la porte. Au-dessus de celle-ci, une toile, et à sa droite deux autres superposées sont recouvertes de papier cellophane qui en dissimule les sujets. Munch essayait-il ainsi, à l'aide de papiers découpés, d'élaborer des modèles pour de nouveaux motifs de l'anxiété qui pourraient compléter ceux empilés de l'autre côté ? Ou cherchait-il alors à tester par ce dispositif à quoi pourrait ressembler une porte entre la pièce qu'il prévoyait pour les motifs liés à l'amour et celle destinée à ceux de l'anxiété [19] ? Quoiqu'il en soit, ces photographies montrent que Munch faisait de son atelier une sorte d'« installation » à partir de son travail et de ce présupposé que l'homme et l'œuvre ne font qu'un, dans laquelle chaque peinture n'aurait été qu'une partie d'un grand puzzle s'élaborant en plusieurs endroits, à l'intérieur de la maison et à l'extérieur dans le jardin, et, pourrait-on dire, en trois dimensions, car la prise en compte de l'espace, du volume dans lesquelles vivaient ces peintures était fondamentale. *Vivaient* vraiment, puisque, seules à partager l'intimité de l'artiste – qui un jour, à la suite d'un drame où il avait fait dans sa chair l'expérience de certains débordements sentimentaux, avait décidé de consacrer toute son énergie vitale à son seul art –, elles en subissaient parfois les mauvais traitements, telle la remarquable « cure de cheval », selon sa propre dénomination.

« Quand il a enfin terminé, il accroche la peinture au mur et la regarde en plissant des yeux. Bien, commente-t-il, cela ira lorsqu'elle sera restée là un moment et qu'elle aura eu le temps de mûrir. Les couleurs ont une vie propre après avoir été appliquées sur la toile. Certaines se réconcilient avec d'autres, d'autres se heurtent, et alors elles vont ensemble soit vers leur perdition, soit vers la vie éternelle. Attendez seulement qu'elles aient connu la pluie, quelques rayures, ou quoi que que ce soit du genre, et qu'elles aient été chahutées de par le monde dans une misérable caisse cabossée, étanche à l'air et imperméable. Ah ! oui, alors ça ira, quand elle montrera quelques petits défauts, elle sera à peu près présentable [20]. »

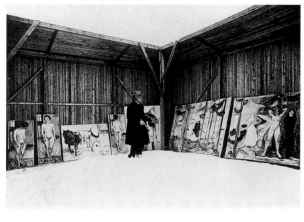

Munch
dans son atelier
en plein air
à Ekely
1922-1923

Même si d'autres artistes eurent de semblables attitudes – Whistler avouant par exemple en 1878 accrocher ses peintures encore fraîches dans son jardin pour les « assaisonner », de vent, de soleil et de pluie, ou Nolde décrivant en 1908 sa « collaboration avec la nature », lorsqu'il constatait comment l'eau des aquarelles qu'il réalisait dans le froid gelait sur le papier –, ce que Munch appelait la « cure de cheval » était un processus très spécifique de traitement physique de ses peintures qu'il avait expérimenté dès 1893 et qu'il put développer à loisir à Ekely dans un atelier en plein air. Il avait en effet aménagé dans son jardin un enclos de hautes palissades en bois avec une étroite couverture au-dessus, dans lequel il pouvait travailler, été comme hiver, à l'abri des regards indiscrets, et où il abandonnait ses peintures souvent plusieurs années, livrées à tous les aquilons, à la merci du froid, de la pluie, de la neige, et des habituels hôtes du jardin, oiseaux et petits mammifères indélicats. C'était pour l'artiste une manière de mettre ses créations, toujours comme inachevées, à l'épreuve de la Création, de faire intervenir par cette forme d'alchimie imprévisible de la physique et de la chimie – action des températures, de la lumière, de toutes sortes d'« accidents » –, une part d'aléatoire, d'intégrer encore, avec la composante de l'espace, le facteur temps, puisque le vieillissement précipité de ces tableaux était aussi voulu par l'artiste en tant qu'élément constitutif de leur signification consciente : ils étaient ses enfants dont il ne pouvait se passer, qu'il souhaitait voir grandir puisqu'ils lui survivraient, et auxquels il marquait ainsi son affection : « Je n'ai pas d'autre enfant que mes peintures. Et pour pouvoir travailler, je dois les avoir autour de moi. Souvent quand je travaille à une peinture, je m'embrouille. Ce n'est qu'en regardant mes autres tableaux que je peux me remettre au travail. Et si je suis loin de mes toiles, cela ne donne seulement que des esquisses [21]. »

Ce besoin de proximité immédiate de ses peintures, d'immersion amniotique dans son œuvre, comme condition à sa croissance constante, Munch l'a souvent exprimé, comme le rappelle son premier biographe, l'historien d'art allemand Curt Glaser : « [...] Un jour il m'a dit : Voyez-vous, certains peintres collectionnent les toiles des autres. [...] Je comprends très bien cela. De la même manière, j'ai besoin de mes propres tableaux, il me les faut auprès de moi si je veux continuer à travailler [22]. » L'artiste, Prométhée condamné à sa propre contemplation et à toutes les insatisfactions qui en découlent, peut alors aborder aux rives de la mélancolie, avec une technique picturale de plus en plus iconoclaste, rapide et fluide, où les couleurs anticipent dans leurs coulées le sentiment de déréliction qui semblent les faire naître. Il suffisait que la maladie vînt, en mai 1930, sous la forme d'un accident vasculaire à l'œil droit, affaiblir sa vision déjà handicapée depuis l'enfance par un œil gauche déficient, pour que cet « anatomiste de l'âme », selon ses propres termes, trouvât dans ces circonstances l'occasion de tenter ce qu'il rêvait depuis longtemps, une véritable « peinture de l'intérieur ».

Comme Hermann Hesse avait fait de sa très forte myopie une sorte de poésie personnelle – accumulant dans ses tiroirs une centaine de paires de lunettes –, Munch va peindre le fond de son œil et l'évolution des taches qu'il y percevait au fur et à mesure de la résorption des caillots, dans des compositions autonomes ou en les intégrant à des autoportraits vieillis et grimaçants ou à des paysages fantastiques, comme si ces débris intra-oculaires venaient en surimpression sur d'autres ruines... C'est l'époque où le peintre renoue aussi avec la photographie pour réaliser une série de clichés de lui-même. « Au peintre dans son élément (atelier, peinture), note Clément Chéroux, succèdent les "auto-visages" métonymiques, où seule la figure subsiste à l'éradication de son contexte [23]. » Mais subsiste-t-elle encore dans ces vues prises à bout de bras, le plus souvent en contre-plongée et avec parfois des effets de flou qui défigurent littéralement le modèle ? Pas plus qu'il ne s'est dépeint dans ses autoportraits, ne se dévisage-t-il ici. Quel que soit le filtre de ces images spéculaires, le tain du miroir ou le poli d'une lentille d'objectif, Munch reste ni vu, ni connu.

Épilogue

En décembre 1943, Ragnvald Vaering, photographe attitré de Munch, rendit visite à son ami pour réaliser, à l'occasion de son quatre-vingtième anniversaire, quelques portraits de l'artiste. À la différence de la précédente séance, cinq ans auparavant, au cours de laquelle Munch avait posé debout ou assis sur un sofa dans l'atelier d'hiver, devant des tableaux de la *Frise de la vie*, élégamment vêtu d'un costume sombre avec cravate et pochette blanche, image digne d'une célébrité du monde des arts, le peintre est alors saisi dans une pièce de sa maison, et cette fois-ci uniquement assis, toujours en situation au milieu de ses peintures, non plus la déjà vieille *Frise de la vie*, mais des portraits féminins récents.

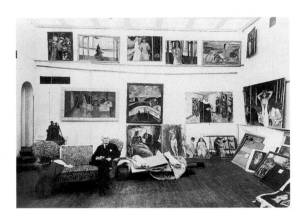

Il existe deux versions très proches du même cliché. Dans ce qui pourrait être la première pose, Munch est assis sur une chaise, un peu rigide, les deux mains posées sur les genoux, laissant apparaître son majeur gauche amputé. L'élégant costume a fait place à un pantalon et une veste à l'étoffe plus rude, et seule subsiste la pochette blanche. Autour de lui, on distingue un certain nombre de peintures accrochées au mur, ou, plus bizarrement pour cette version d'*Adam et Ève* de 1926, barrant partiellement la baie d'une porte donnant sur le bureau. Derrière lui, soulignant l'angle de la pièce, le fil d'une suspension retient le petit abat-jour de la lampe à la hauteur de son visage. Il y a dans cette prise de vue une sorte de malaise provoqué par la lypémanie de l'artiste, figé sur cette chaise, ne dissimulant plus, tel auparavant sur les photographies qu'il ne prenait pas lui-même, sa main blessée, mais aussi comme prêt à se lever, le regard déjà fixé sur cet ultime horizon qui serait le sien un mois plus tard, ou sur une vision inquiétante, cet ange de la mort qui « dès l'instant de ma naissance se tint à mes côtés [24] » et que l'œuvre réinterprétée sur ce motif inversé, *Autoportrait à 2 h 15 du matin* (cat. 137), rend manifeste en en dévoilant l'ombre derrière le peintre. C'est pourquoi le photographe aura sans doute voulu prendre un second cliché, plus conforme à sa destination officielle. Il adopta donc un cadrage légèrement différent, en abaissant son appareil pour éviter l'aspect « tassé » de la plongée précédente, prit soin de relever la suspension, pour l'éloigner du champ visuel principal, et enfin, installa le modèle, jambes et bras croisés dans le

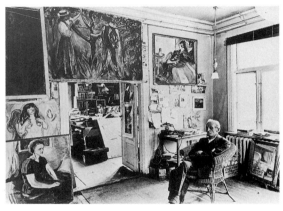

fauteuil en rotin qu'il avait immortalisé vingt-quatre ans plus tôt dans l'*Autoportrait durant la grippe espagnole* (cat. 126), donnant ainsi une image mieux composée, mais surtout plus sereine. Munch fut certainement plus touché par la première prise, car il souhaita l'ajouter à la série des « photographies de la destinée fatale », constituée par ses autoportraits photographiques de 1902-1908 [25]. En faisant de ce cliché un autoportrait, peut-être voulait-il simplement dire qu'il s'y était, finalement, reconnu.

1.
Hermann Hesse,
« Le dernier été de Klingsor »,
Le dernier été de Klingsor,
nouvelles traduites de l'allemand
par Edmond Beaujon,
Paris, Le Livre de poche, 1973, p. 269.
2.
Georges Bataille, « Être Oreste »,
L'impossible, Paris, Les Éditions
de Minuit, 1962, p. 179.
3.
La biographie de Sören Kierkegaard
accumule aussi les deuils : 1819,
mort d'une sœur de 12 ans et demi,
1822, mort d'une autre de 24 ans.
En 1833, après le décès en couches
de sa sœur Nicoline l'année précédente
à 33 ans, disparition en Amérique
de son frère Michael de 24 ans.
En 1834, mort de sa mère
et de sa sœur Petrea Severine
au même âge fatidique de 33 ans.
De même, la rupture de ses fiançailles
avec Régine en 1841, devait,
pour mieux se consacrer à son
œuvre, lui faire définitivement
renoncer au genre féminin
pour les quatorze années qui
lui restaient à vivre.
4.
Manuscrit T 2776
(texte dactylographié, p. 1-5),
musée Munch, Oslo, cité
par Reinhold Heller, *Munch,*
Paris, Flammarion, 1991, p. 137.
5.
Manuscrit T 2787, note du
15 février 1929, musée Munch, Oslo,
cité par Reinhold Heller, *op.cit.,* p. 10.

6.
Peter Andreas Munch (1810-1863),
frère du père de Munch, qui mourut
à Rome quelques mois après
la naissance de ce dernier.
Archéologue, historien d'art,
géographe, auteur de poèmes
dont certains mis en musique
par Edvard Grieg dans son opus 9,
avait perdu sa femme et l'un des
jumeaux auxquels elle venait
de donner naissance en 1850.
En 1927, au cours d'un voyage
à Rome, Munch se rendit sur la tombe
de son oncle pour la peindre.
7.
Manuscrit T 2770, 4/02/1890,
musée Munch, Oslo.
8.
Manuscrit dans *Munch : Tegninger,
Skisserog Studier,* Oslo, 1973, p. 5,
cité par Reinhold Heller,
op. cit., p. 71.
9.
Lettre d'Edvard Munch
à Eberhard Grisebach (1/08/1932).
Copie au musée Munch, Oslo,
cité par Arne Eggum dans *Edvard
Munch : Peintures-Esquisses-Études,*
Oslo/Paris, Berggruen, 1983, p. 118.
10.
Dans un article récent,
« Greatest Hits of Edvard Munch »,
Peter Schjeldahl compare la découverte
des œuvres du peintre norvégien
à l'écoute de certains succès
de la musique rock, qui l'une et
l'autre, restent gravées dans la
mémoire comme liées à une période
précise de la vie de chacun.
Dans *The Symbolist Prints
of Edvard Munch, The Vivian
and David Campbell Collection,*
Toronto, Art Gallery of Ontario,
New Haven et Londres,
Yale University Press, 1996, p. 49-54.

11.
Lettre à Johan Rohde, non datée
(février ou mars 1893), Archives
Rohde, Bibliothèque royale,
Copenhague.
12.
Ébauche d'une lettre à Jens Thiis,
vers 1932.
Archives du musée Munch, Oslo.
13.
Dans *Livsfrisens tilblivelse,*
Oslo, 1929, p. 5.
14.
« Je découvris aussi que mes propres
cils avaient contribué à l'impression
globale du tableau. Je décidais
donc de les peindre comme des traits
d'ombre sur la toile. »
Livsfrisens tilblivelse, op. cit.,
cité par Arne Eggum,
dans « The Theme of Death »,
Edvard Munch, Symbols & Images,
National Gallery of Art, Washington,
1978, p. 147.
15.
Cité par Ragna Stang, *Edvard Munch,
The Man and The Artist,* Londres,
Gordon Fraser, 1979, p. 63.
16.
Dans *Errinerungen* (Souvenirs), 1947,
cité par Jan Thurmann-Moe, *Edvard
Munchs « Hestekur »,*
musée Munch, Oslo, 1995, p. 18.
17.
Munch : Tegninger, op. cit., p. 5.
18.
Dans *Edvard Munch selv,* Gyldendal,
Oslo, 1953, cité par Josef Paul Hodin,
Edvard Munch, Londres,
Thames and Hudson, 1972, p. 198-199.
19.
Merci à Arne Eggum et à Sissel
Biørnstad de nous avoir fait part
de leurs hypothèses quant
à la signification de ces montages,
par ailleurs non documentés
par l'artiste lui-même.
20.
Josef Paul Hodin, *op. cit.,* p. 202,
cf. note 18 *supra.*

21.
Cité par Josef Paul Hodin,
*Edvard Munch,
der Genius des Nordens,*
Stockholm, 1948, p. 99-100.
22.
Curt Glaser, « Besuch bei Munch »,
Kunst und Künstler, 25, 1927,
p. 203-209.
23.
Clément Chéroux,
« Edvard Munch : visage de la
mélancolie. Autoportraits
photographiques, Ekely 1930-1932 »,
La recherche photographique,
1993, 14, p. 14-17.
24.
Manuscrit T 2759, 1905-1908,
musée Munch, Oslo.
25.
Note de 1943 : « Dans une valise,
il y a un album avec les photographies
de la destinée fatale de 1902-1908.
Il faut y ajouter une autre :
1943 – la main fatale révélée.
La main gauche est mutilée.
Un des longs doigts a été brisé
par une balle de revolver. »,
cité par Arne Eggum, *Munch and
Photography,* New Haven et Londres,
Yale University Press, 1989, p. 124.

SVERRE WYLLER
Le couvre-lit

La rencontre eut lieu un jour, après 1937. Elle fut très brève – et ce fut la seule – entre messieurs Kurt Schwitters et Edvard Munch. On aurait voulu être une mouche sur un mur. Edvard Munch n'était plus un jeune homme. Il n'était sans doute pas vraiment intéressé par trop de nouveauté et, il était surtout conscient de sa position. À l'époque, il habitait Ekely depuis vingt ans. Il tenait le monde à distance avec l'aide de ses chiens. Il était vieux, il avait peur des voleurs et du bruit. Mais parce qu'il était un personnage public, il recevait beaucoup de demandes de conseils et de soutiens. Les gens avaient besoin de secours.

Kurt Schwitters vint d'Allemagne en Norvège en tant que réfugié et fut accueilli avec indifférence. Il avait auparavant beaucoup voyagé dans notre pays, mais alors comme touriste, aussi dut-il être surpris par l'accueil. Il aurait pu fuir aux États-Unis, mais il choisit la Norvège parce qu'il aimait notre pays. Qu'allait-il y faire ? Eh bien, il alla entre autres rendre visite, en compagnie de son fils Ernst, au vieux Maître. N'étaient-ils pas tous les deux presque voisins ? Ekely et Lysaker, deux lieux-dits importants dans l'histoire de l'art, n'étaient qu'à une bonne promenade l'un de l'autre, même pour un citadin de Hanovre.

Ils allèrent donc chez Munch. La visite fut brève. Selon Ernst Schwitters, on leur offrit des cigares et bientôt, on leur demanda poliment de partir. Ce fut tout. Aucune aide à attendre de ce vieillard. On en resta aux cigares. Je ne sais même pas s'ils furent invités à entrer dans la maison.

L'épisode ne vaut que ce qu'il vaut, un incident dans l'histoire de l'art et, cependant, il y a quelque chose de fascinant dans cette rencontre entre Munch et Schwitters. J'imagine le vieux Munch, sceptique et inquiet. Mais avec élégance et panache, une élégance naturelle pour le personnage public qu'il était. Il eut la réaction que l'on peut attendre d'un génie. Ce comportement allait peu à peu lui nuire car il se retira dans son existence solitaire d'Ekely. Toutefois, nul n'aurait pu l'accuser d'être négligent et, quand il lui fallut recevoir un jeune confrère venu d'Allemagne, il enveloppa son indifférence dans l'élégance de ses manières.

Schwitters était de vingt-cinq ans son cadet et c'était un original. Qui aurait pris cet homme au sérieux ? De plus, ce réfugié qui demandait de l'aide ne venait pas pour parler d'art. C'était un début difficile pour engager une conversation. Il devait pourtant être un incurable optimiste. Je l'imagine braillant Anna Blume de l'autre côté du fjord d'Oslo.

« ... Avec un cigare et une invitation polie à partir. »

La visite chez Munch fut un échec pour Schwitters. L'anecdote cependant, donne une idée juste du rapport de Munch avec ce qui était moderne, ou avec l'évolution de l'art de son temps. Le projet – si la chose existe – du modernisme, cette expérience capitale du siècle dans le domaine de la peinture, embrasse tout, englobe tout. Même aujourd'hui, après les théories sur la déconstruction, l'influence du modernisme n'est pas éteinte. Il resurgit à nouveau, enfermant ses détracteurs en eux-mêmes. Le modernisme rappelle un autre phénomène de notre temps : l'économie de marché. Tous deux sont aussi « élastiques ». Ce qui est moderne, la foi dans ce qui est nouveau, paraît survivre à tout.

Mais Munch s'inquiétait de l'évolution. Très tôt, il avait écrit : « Ce qui détruit l'art moderne, ce sont les grandes expositions – les grands "Bon Marché" – qui sont là pour que les tableaux fassent bien sur un mur – pour décorer. Ils ne sont pas faits pour dire quelque chose [...] ; les tableaux intéressent les bourgeois comme une étiquette sur un paquet de cigarettes. » Cigare ou cigarette, étiquette ou pas – l'art de Munch a un rapport évident au modernisme. Ses premières œuvres ont contribué à édifier les fondements de cette époque. Le symbolisme et les confessions psychologiques publiques de Munch étaient des concepts révolutionnaires et firent sa célébrité. Pourtant, de nos jours, ces thèmes iconographiques, qui, par essence, sont plus littéraires que visuels, paraissent usés et vides de sens. Ils datent. Il semble impossible d'imaginer un tableau né d'une expérience personnelle de la mort, sans que cela nous cantonne dans un univers privé. La civilisation a perdu à ce point sa vertu que de telles tentatives sont aujourd'hui perçues comme nostalgiques. À quoi attribuer cela ? La psychologie individuelle n'a plus l'intérêt de la nouveauté. Les problèmes psychologiques semblent liés aux phénomènes sociaux et politiques, dont la récurrence met en lumière la trivialité. Chacun connaît l'angoisse, la trahison, la jalousie, la séparation, la mort. Rien de tout cela n'est unique. C'est banal.

On doit alors s'interroger : qu'est-ce qui fait la pérennité des œuvres de Munch ? Qu'est-ce qui empêche la psychologie de prendre le dessus ? La réponse est simple et c'est elle qui rattache son œuvre au modernisme. La peinture est portée par un élément essentiel : son incroyable faculté d'innover. C'est la puissance formelle de ses tableaux qui fait d'eux une part importante de l'expérience picturale de notre siècle. L'expérimentation dans les œuvres de Munch a survécu à

l'artiste, beaucoup plus et beaucoup mieux que les propres thèmes de l'artiste. On peut même ajouter que les œuvres ont survécu aux raisons qui ont motivé le peintre. Elles ont quitté l'artiste pour de bon. L'angle de vue s'est modifié et il en sera toujours ainsi. Même les scènes les plus déprimantes que Munch a peintes avec une si évidente jouissance qu'on ne sait – quand on les regarde – si l'on va rire ou pleurer. D'une certaine manière, elles sont illusion, elles sont un théâtre où l'on admire l'architecture de la scène tout en souhaitant, en silence, que les acteurs n'ouvrent pas la bouche.

Lorsque le peintre oublie pour un instant son prétexte thématique, lorsqu'il dépose sa « redingote » littéraire et peint des toiles d'un monde plus visuel, il exécute alors des chefs-d'œuvre – L'homme dans un champ de choux (cat. 123) est l'un d'eux. Les premières toiles de Munch ont suscité un tel intérêt qu'elles ont rendu accessible au plus grand nombre l'authentique œuvre d'art, et par conséquent, elles ont été « trivialisées ». Le Cri dans ses différentes versions est aussi connu que les produits de consommation les plus vendus dans le monde, devenus des marques sans signification. C'est une étiquette : « Il n'y a plus rien à l'intérieur ».

Il est intéressant de noter aussi que Munch, parvenu à la cinquantaine, se soit retiré en Norvège, s'exilant de l'art moderne qui commençait réellement à Paris. Munch se tint à distance de cette évolution : la seule chose qu'il pouvait faire, dans sa grande miséricorde, étant une poignée de main polie, un cigare et un adieu. En peu de temps il était devenu un peintre démodé. Cubisme, dadaïsme et Bauhaus ne touchèrent pas le vieil homme. À Ekely, dans ses nombreux ateliers extérieurs, Munch portait un chapeau quand il peignait, geste du XIXe siècle en plein XXe siècle. Aujourd'hui, à l'aube du XXIe siècle, l'idée de l'art a explosé et une fois encore, la peinture a été déclarée morte. Mais au lieu d'être peinture, elle devient plutôt médium de l'expérience.

Les peintres de notre temps survivent à leur refus de se perdre dans l'actualité. C'est pourquoi, plusieurs d'entre eux ont adopté l'attitude de Munch comme modèle. Munch tenait son époque à distance et, aujourd'hui, la distance est devenue une stratégie.

Schwitters était ancré dans l'expérimentation multiple. Quand il rencontra Munch, celui-ci était un artiste reconnu, mais il n'en avait pas été toujours ainsi. Trente ans plus tôt, Munch se tenait au bord extrême du concept d'art ayant repoussé toute la peinture aux marges d'une compréhension nouvelle. Les trois tableaux Consolation, Éros et Psyché (cat. 117) et la Mort de Marat II, peints vers 1907, se placent

chronologiquement peu après les grandes turbulences de sa carrière, mais ils sont forts. La touche est fondue dans une grille ouverte de lignes verticales et horizontales, une trame mince qui englobe personnages et intérieur. Chaque touche a une place si juste qu'elle exige une attention particulière. Cela s'adresse directement à la peinture de notre temps à nouveau tout à fait étrangère à tout ce qui est littéraire et psychologique. C'est le traitement révolutionnaire de la surface voulu par Munch qui compte.

Ces pages sont écrites par un bel et chaud après-midi d'août. De mon balcon, j'embrasse tout le fjord d'Oslo. Les voiliers sont amarrés, il n'y a pas de vent et le soleil engendre des ombres allongées. La vie est calme et tranquille. Seul, un grand ferry, avec les mots Scandinavian Seaways sur la coque, remplit le bassin et de petites embarcations lui font place. Il a devant lui toute une nuit de traversée du détroit de Skagerak pour gagner Copenhague. On a malgré tout quelques contacts avec le monde, même par un jour aussi paresseux que celui-ci. Les bateaux de couleur jaune moutarde assurent le trafic régulier pour transporter les touristes de l'Hôtel de Ville à Bygdøy où ils visiteront le Fram, navire de Fridtjof Nansen et de Roald Amundsen, ou bien les bateaux vikings. La ville offre ce qu'elle a, et ici, à Oslo, il n'y a peut-être pas grand chose, mais ceux qui sont moins intéressés par les choses de la mer pourront voir une belle collection de tableaux de Munch et apprendre à connaître l'artiste. Et c'est bien. Pourtant, j'aurais aimé qu'il y ait plus à voir. Par exemple, le Néerlandais Mondrian aurait profité d'une véritable cure de santé, s'il avait été norvégien – cela je l'ai souvent souhaité – et l'on aurait eu la possibilité de voir ici une grande œuvre de Mondrian. Mais c'est une dérive un peu légère que d'imaginer Mondrian évoluer dans un coin extrême de l'Europe avec en toile de fond cette tendance au romantisme somnolent de la nature. Rien qu'un coup d'œil à ces bateaux qui tanguent doucement. Ici, les gens errent sans but, sans autre besoin que celui d'être dans la nature. Moi-même, sur mon balcon, je ressens le désir nostalgique de l'absolue ignorance de tout.

Mais à quoi ressemblerait ce paysage sans Munch ? Et à quoi ressemblait ce paysage avant lui ? Quand je contemple le fjord, je vois tout autant un motif de Munch que le paysage tel qu'en lui-même. Personne d'autre n'a avec autant d'autorité peint cette vue. C'est pourquoi, comme je viens de le dire, j'aurais souhaité que Mondrian ait lui aussi grandi à Oslo.

Il est beaucoup plus difficile pour de jeunes artistes de se défaire de l'influence d'un seul artiste. C'est pourquoi peu d'artistes norvégiens ont réussi à tirer parti de l'œuvre de Munch. Il est toujours celui qui fait de l'ombre et qui n'est absolument jamais cité dans les conversations, pour ne pas parler de son travail, sauf par dilettantisme.

En traversant le Skagerak, on trouve néanmoins un artiste, Asger Jorn, qui puisa de manière consciente une part de son inspiration dans l'expérience picturale de Munch. L'exposition Munch et l'après Munch, *d'abord présentée au Stedelijk Museum d'Amsterdam et ensuite au musée Munch à Oslo, confirma la dette des peintres d'aujourd'hui vis-à-vis de l'artiste.*

Au musée Munch, je rencontre habituellement des Japonais en groupes et des Allemands isolés. L'accueil du musée évoque un terminal d'aéroport avec sa boutique – The Museum shop *– qui couvre la plupart des besoins de la vie quotidienne. Mais si l'on pénètre plus avant dans le bâtiment, beaucoup de choses valent la peine d'être vues de près. En empruntant l'escalier qui descend au sous-sol, on arrive dans une petite salle où sont conservés des objets ayant appartenu au peintre. Il y a là, entre autres, son lit étroit et modeste avec son couvre-lit aux dessins géométriques aux couleurs rose et noir sur fond beige. Le couvre-lit a plutôt l'air d'un patron, ou d'une ébauche dans laquelle les pièces en couleurs sont cousues sur une fine toile. Les matériaux semblent vraiment de mauvaise qualité comparé à ce qui se faisait à l'époque. Il se distingue des autres objets exposés, car il paraît tout à fait invraisemblable que Munch ait pu posséder une chose pareille. Le dessin géométrique pourrait être inspiré du Bauhaus. On ne sait si Munch a lui-même acheté cette chose ou si elle lui a été offerte. Ni la visite ratée de Schwitters ni ce couvre-lit n'indiquent un quelconque intérêt de la part de Munch, l'homme d'Ekely, pour les manifestations du modernisme qu'il aurait reçues avec une grande indifférence. Par contre ce couvre-lit a fait un petit voyage à travers l'histoire de l'art.*

Il commence avec Munch qui l'a représenté dans l'auto-portrait de 1942, Entre le lit et l'horloge *(cat. 136). Il n'a pas l'air en bonne santé, mais le tableau tout entier et, en particulier, la représentation du couvre-lit est simplifiée avec une force magnifique et révèle que le peintre, lui, est en pleine vigueur. De nouveau le même paradoxe. L'autoportrait rend visible un intérêt sans limites pour sa propre personne. Ce personnage affaibli est sur le chemin qui mène rapidement à la mort,*

mais le mourant est peint avec une force et une arrogance qui témoignent d'une réelle vitalité. Le temps passe, bien sûr, mais pas sur une belle œuvre.

Et le tapis s'envole de nouveau. Le prochain arrêt est Between the Clock and the Bed, *une série de tableaux que Jaspers Johns a faite au début des années 80. Johns travaillait à ses* Cross Pattern Paintings *depuis un moment, lorsqu'un ami lui envoya une carte postale représentant le tableau de Munch et attira son attention sur les analogies. La représentation du couvre-lit, traduite dans le langage pictural de Jasper Johns, était un pur* Cross Pattern. *Par la suite, Johns peignit trois grandes toiles dans lesquelles on retrouve à l'arrière-plan le motif de Munch, alors que toute la surface est couverte de touches croisées. Une salle entière a été consacrée à ces tableaux lors de la rétrospective Johns au musée d'Art moderne à New York, au cours de l'automne 1996. Ainsi le couvre-lit de Munch resurgit quarante ans plus tard, utilisé après la guerre par le peintre le plus novateur. Le peintre d'Ekely était à nouveau impliqué dans l'évolution de la peinture, dans le modernisme. Quarante ans après sa mort, l'homme était toujours actif. Que Johns se soit identifié à Munch est facile à comprendre. Tous les deux sont des peintres souverains et tous les deux sont en opposition avec leur temps, après avoir suscité des remous durant leur jeunesse. Mais Jasper Johns va plus loin. Il s'attache aussi au squelette du bras du vieux maître que Munch utilisa pour un* Autoportrait de 1895 *(cat. 138), et qui apparaît dans certaines œuvres graphiques de Johns.*

L'homme d'Ekely. L'homme au chapeau. L'homme seul et sa gouvernante. Les chiens. Ekely et ses 46 acres. Les photographies de Munch, le tableau d'un excentrique de génie. Le drame psychologique comme moteur d'une société hermétique. La bourgeoisie correcte, aujourd'hui la classe moyenne correcte, vêtue avec un luxe « bien huilé ». L'automobile correcte, la maison correcte. On est aussi bas de plafond en Norvège, aujourd'hui, que dans un intérieur de Munch. Sa psychologie, néanmoins, est toujours valable, et la société norvégienne est toujours forte – de la force « catapultique » de la claustrophobie. Kurt Schwitters dans le tram, toujours dans le tram et mangeant un morceau de chocolat. Et les collages qu'il faisait en rentrant chez lui avec les bouts de papiers trouvés au fond de ses poches. Le temps vide des réfugiés, des masses de temps – des billets de tram et du papier à cigarettes. Des étiquettes qui font une biographie.

Comme on l'a dit, Schwitters était un incurable optimiste.
On connaît son projet d'une nouvelle visite à Munch, mentionné
sur une serviette en papier, afin d'obtenir une recommandation
pour lui-même et son Merzbau. *Il espérait convaincre la galerie*
nationale d'Oslo que cette construction serait digne d'être
conservée. Mais ceci est écrit sur une serviette en papier.
Le Merzbau *de Schwitters a brûlé à Lysaker dans les années 50,*
à cause d'un enfant qui jouait avec le feu.

Et Munch lui-même ? Qu'est devenu Ekely après sa mort ?
La vieille « villa Suisse » a été démolie, disparue à jamais.
Apparemment, elle avait l'air que les maisons ont après
la disparition d'un vieillard. Elle aurait pu être un document
trompeur si on l'avait conservée telle qu'elle. Seul l'atelier
d'hiver a survécu et le vaste terrain d'Ekely a été divisé
en parcelles ; on y a construit des logements pour artistes,
de nombreux et petits logements pour artistes, dans le plus pur
esprit social démocrate.

En d'autres termes, comme on pouvait s'y attendre,
il ne reste pas grand chose, ni à Lysaker ni à Ekely.
Ainsi l'histoire a-t-elle généreusement jeté des perles à un cochon.
Comment traiter les célébrités ? Munch a-t-il fait la
connaissance de Schwitters ? Et Schwitters, celle de Munch ?
Sans cochon on ne trouve pas de perles. Et le tapis volant continue
de voler – avec une invitation polie à ne pas en rester là.

Traduit du norvégien par Denise Bernard-Folliot
Sverre Wyller est artiste (Norvège)

Jasper Johns
Between the Clock and the Bed
1982-1983
Peinture à l'encaustique
182,9 x 321,3 cm
Don de Sydney et Francese Lewis
et de la fondation Sydney
et Francese Lewis,
Virginia Museum of Fine Arts
Richmond, États-Unis

Sources
– Jutta Nestegard, *Kurt Schwitters i Norge 1929-1939*, thèse non publiée,
Institut d'archéologie, d'histoire de l'art et de numismatique de l'université
d'Oslo, 1993, p. 98.
– Edvard Munch, manuscrit OKKN 59, « Agora »,
n° 3, avril 1995, Oslo.
– Roberta Bernstein, « Seeing a thing can sometimes trigger the mind
to make another thing », *Jasper Johns : A Retrospective*,
Museum of Modern Art, New York, 1996.
– Arne Eggum : *Edvard Munch*, Oslo, Stenersens Forlag, 1983.

Edvard Munch
Løten, 12 décembre 1863 - Oslo, 23 janvier 1944

Edvard Munch connut la célébrité du jour au lendemain, en 1892, à 29 ans.
La salle qui lui avait été donnée à l'Union des artistes berlinois fut fermée
au bout d'une semaine d'exposition, pour éviter le scandale provoqué
par les 53 œuvres présentées. Parmi elles se trouvaient les premières peintures
appartenant au cycle qu'il intitulerait l'année suivante *La frise de la vie*,
liées aux grands thèmes de la nature humaine : l'amour, l'angoisse,
la mort... Munch fréquente à Berlin le milieu littéraire et artistique : il rencontre
en particulier Strindberg dont il fait le portrait et Przybyszewski qui fera
paraître en 1894 la première étude consacrée à son œuvre. Il poursuit son cycle
avec des toiles aux titres évocateurs : *La mort dans la chambre de la malade,*
Clair de lune, Le vampire, Le cri, Yeux dans les yeux, Désespoir, Angoisse,
Rouge et blanc, Puberté, Jalousie. Son projet était de mettre en lumière
les forces cachées vitales pour les faire apparaître dans « cette machinerie
qui s'appelle une vie d'homme ». Il voulait que sa peinture fût « autre chose
que la simple photographie de la nature », en posant les bases d'un art qui serait
donné à l'homme, « un art qui naîtrait du sang du cœur ».
　　Munch, créateur d'une nouvelle imagerie, invente aussi des techniques :
il a alors parfois recours à un procédé de grattage de la surface peinte
à demi-sèche ou sèche pour animer le tableau de vibrations lumineuses ;
ainsi, par exemple ici de *L'enfant malade* ou des *Yeux dans les yeux,*
dans lequel l'artiste a par ailleurs, comme de temps en temps, appliqué
sur la toile les couleurs sorties directement du tube. Il lui arrive également
de pulvériser la couleur ou d'éclabousser le support à l'aide d'une brosse
imprégnée de peinture, comme dans *Jalousie* ou dans l'*Autoportrait à la cigarette.*
　　En 1895-1896, il amplifie à Paris les résonances de ses tableaux à travers
de nombreuses variations gravées qui rencontreront un grand succès public.
Strindberg consacre un texte dans *La Revue blanche* à son exposition
à la galerie l'Art nouveau de Siegfried Bing. Les années suivantes sont
marquées par des troubles de santé dûs à son hérédité phtisique et des drames
sentimentaux dont il se protège des souffrances par une pratique toxique
de l'alcool. Ses expositions se multiplient en Europe : Berlin, Paris, Leipzig,
Vienne, Prague... Entre 1905 et 1907, il inaugure dans ses tableaux – *Éros et Psyché,*
La mort de Marat – une nouvelle technique très fluide, avec des lignes ou des
traits particulièrement larges et souvent longs d'un mètre, dans le sens vertical,
horizontal ou diagonal, qui anticipe sur sa dernière période. Les voyages ne
font qu'augmenter sa dépression qu'il soignera pendant un an en clinique
à Copenhague en 1908-1909.
　　Les années 1910 sont essentiellement consacrées à la conception et
la réalisation de peintures monumentales commandées pour la salle des fêtes
de l'université d'Oslo. Sa palette s'enrichit de couleurs intenses et vives qu'il
applique très diluées sur la toile, tel le tableau *L'homme dans un champ de choux*
de 1916. Cette année-là Munch achète une propriété, Ekely, sur le fjord d'Oslo.

Il y installera plusieurs ateliers, à l'intérieur de la maison et dans
le jardin, pour pouvoir travailler en toute saison. Il peut y poursuivre
et développer ce traitement spécifique de ses peintures, commencé en 1893
et qu'il baptisait la « cure de cheval » : les tableaux peints étaient abandonnés
dans le jardin aux intempéries naturelles, pluie, neige, auxquelles s'ajoutaient
d'autres projections pratiquées par les oiseaux ! Munch considérait en effet
que le plus important n'était pas l'œuvre terminée et ce à quoi elle ressemblait
alors, mais le fait de tenter d'atteindre avec de nombreux essais à une forme
artistiquement parfaite, inaccessible autrement. Cette attitude vis-à-vis
de sa peinture s'affirmait dans un processus difficilement contrôlable
de destruction physique de ses éléments constitutifs, à commencer par
la couche picturale, ce qui augmente encore aujourd'hui leur aspect inachevé.
Munch passera à Ekely, dans un isolement voulu, les vingt-huit années
qui lui restaient à vivre, continuant à explorer dans son œuvre, à travers
des thèmes anciens repris – *Jalousie, Cendres* –, des paysages – *La nuit étoilée* –,
des autoportraits – *Autoportrait durant la grippe espagnole, Autoportrait près
du mur de la maison, Entre le lit et l'horloge* – toujours plus introspectifs,
les arcanes de l'âme humaine.

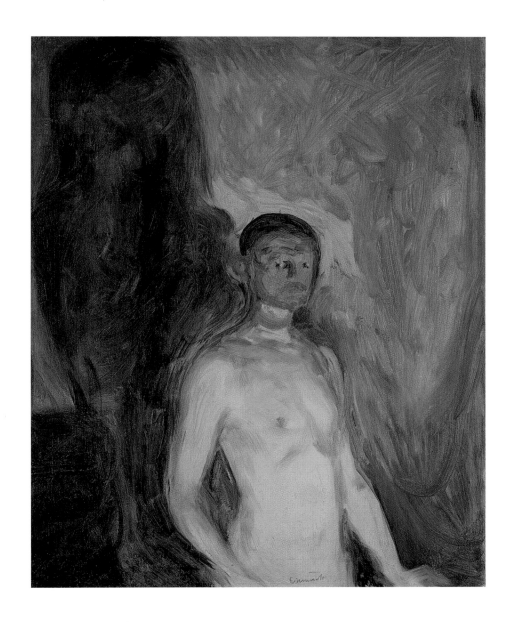

La mort dans la chambre de la malade
1893

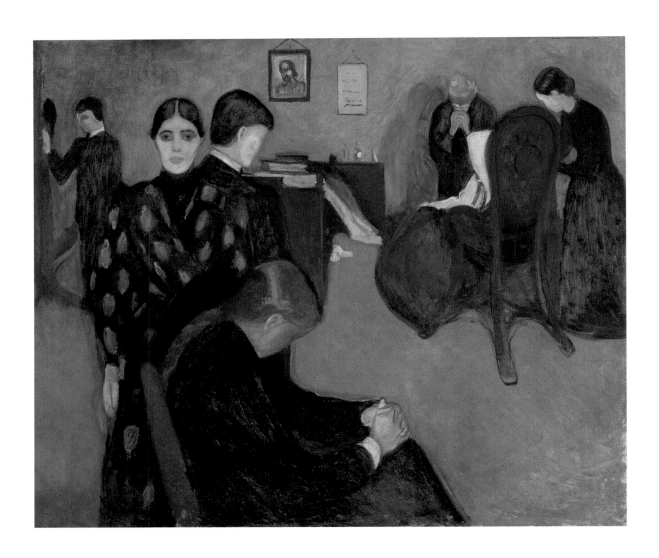

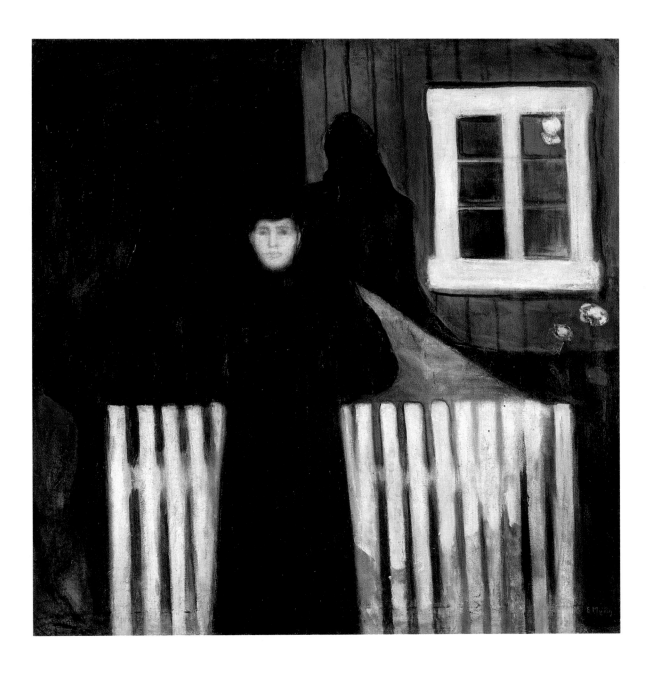

94 *Soir sur l'avenue Karl Johan*
1892

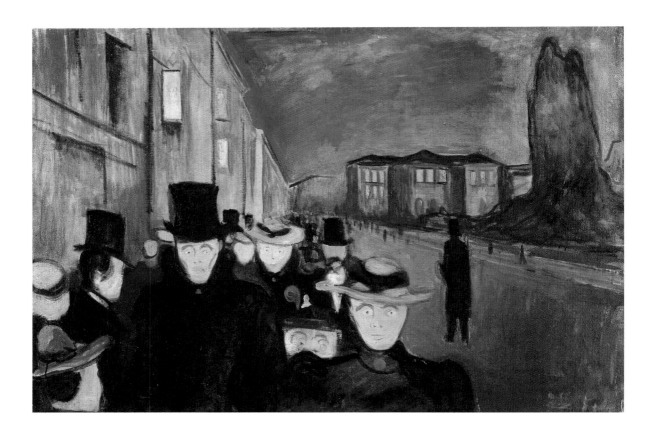

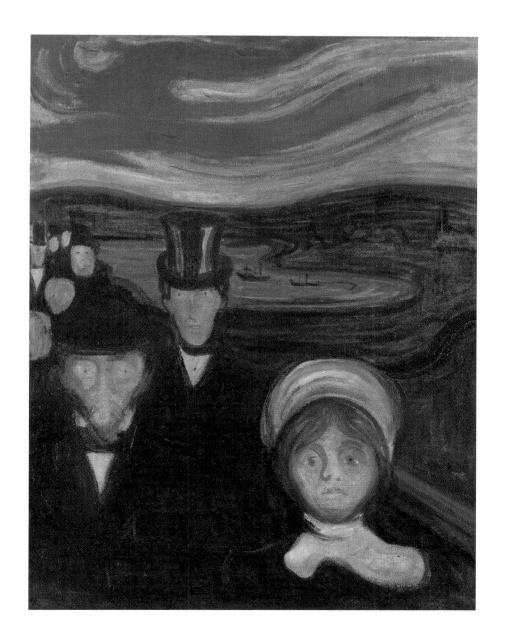

101 *Désespoir*
1893-1894

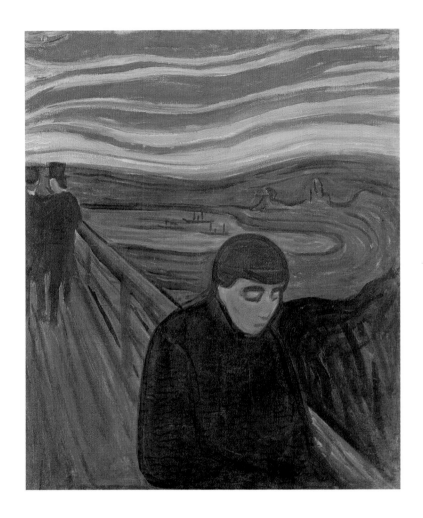

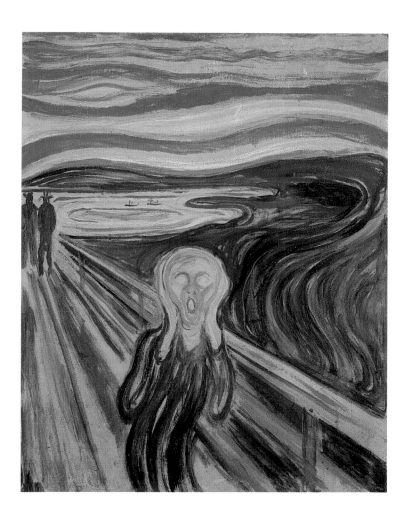

Rouge et blanc
1894

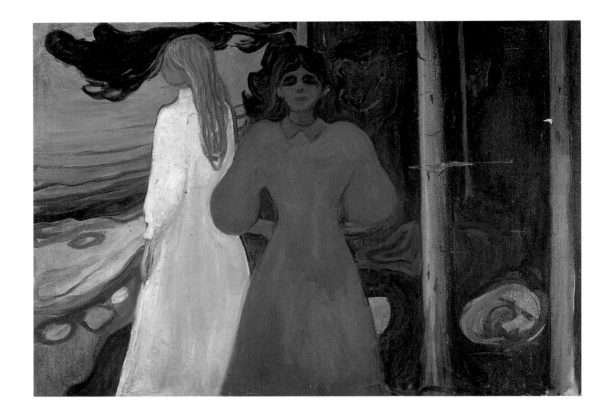

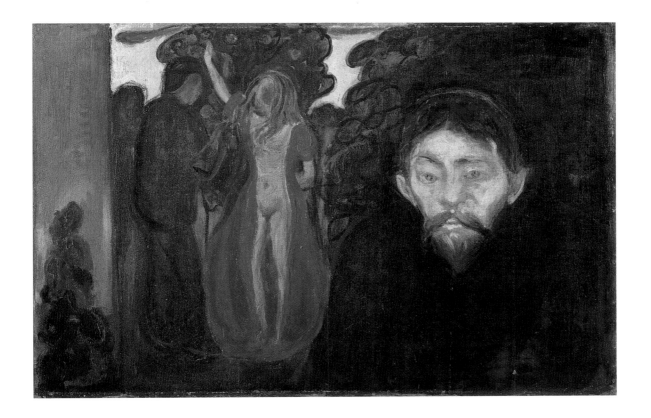

112
Le baiser
1897

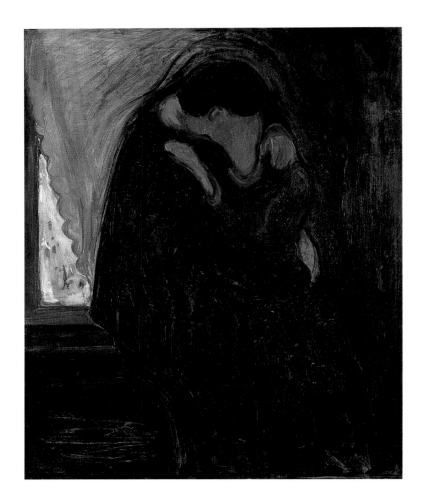

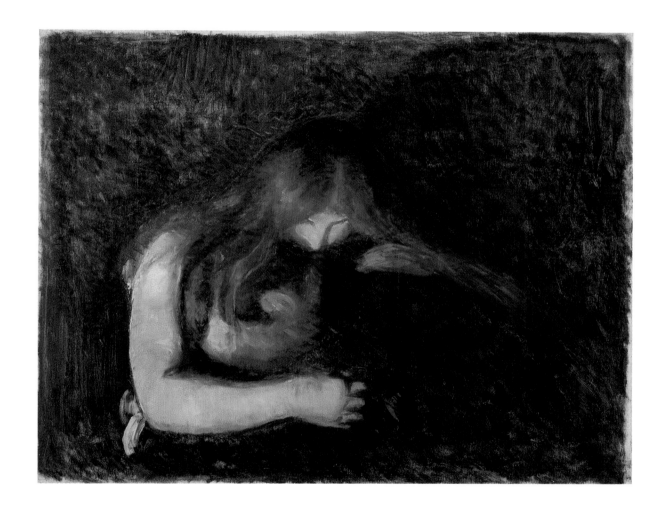

Les yeux dans les yeux
1894

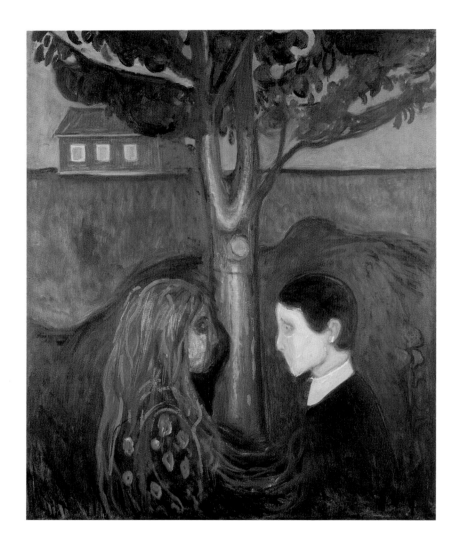

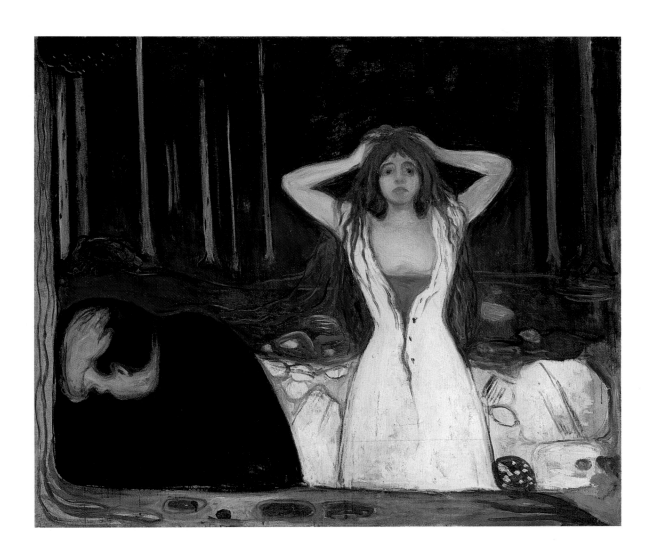

L'enfant malade
1896

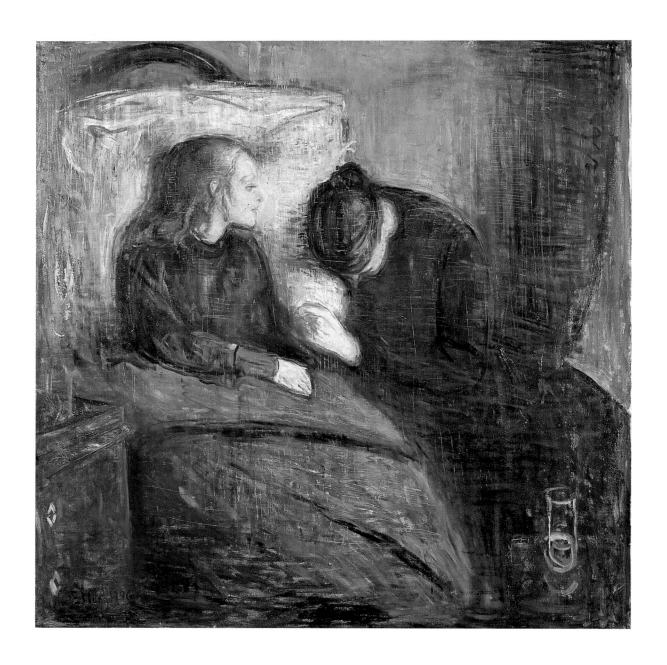

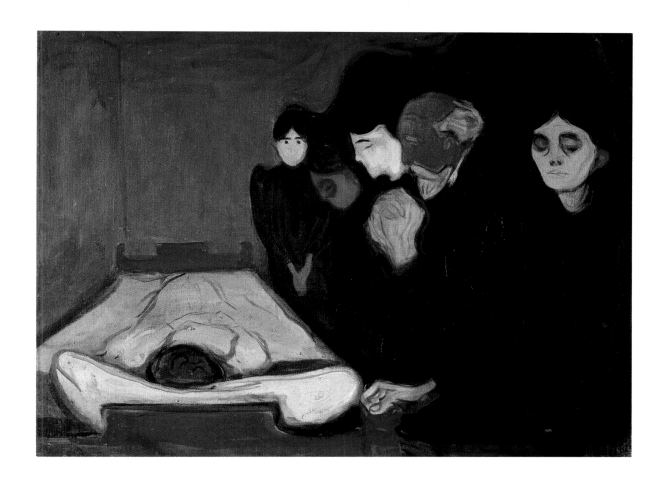

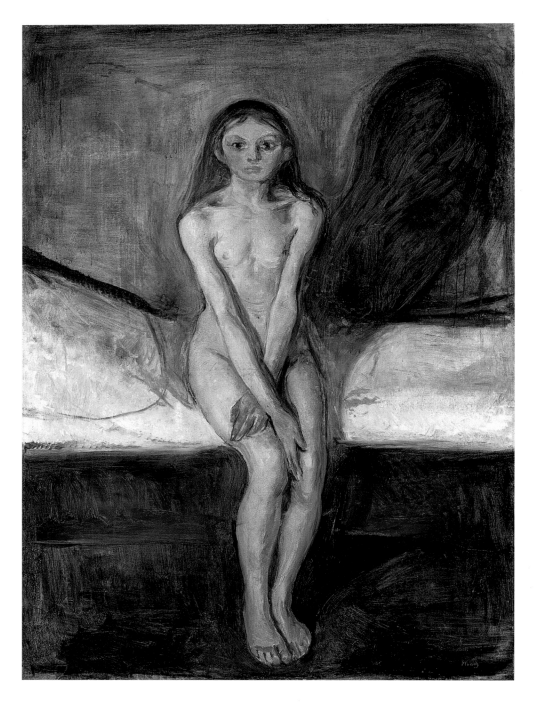

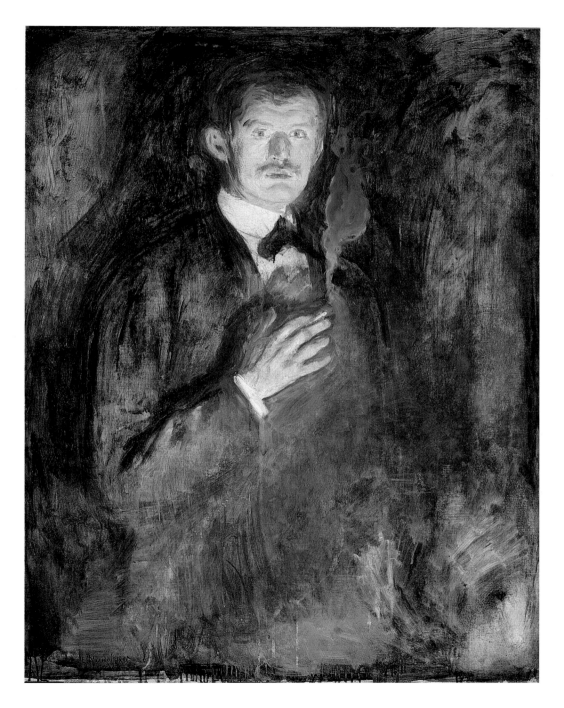

114
Paysage d'hiver
1899

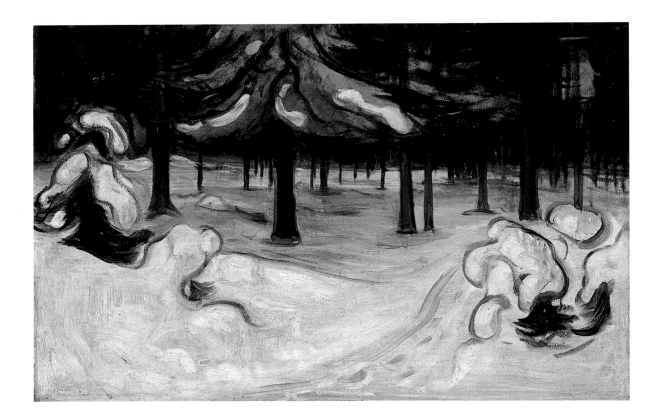

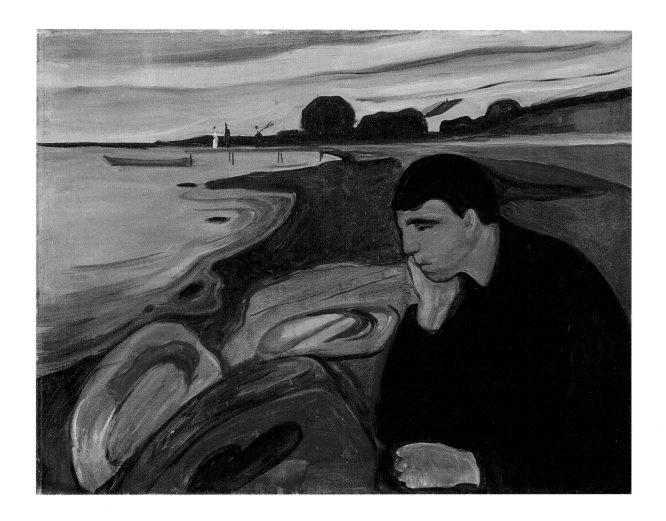

116 *Pris par surprise*
1907

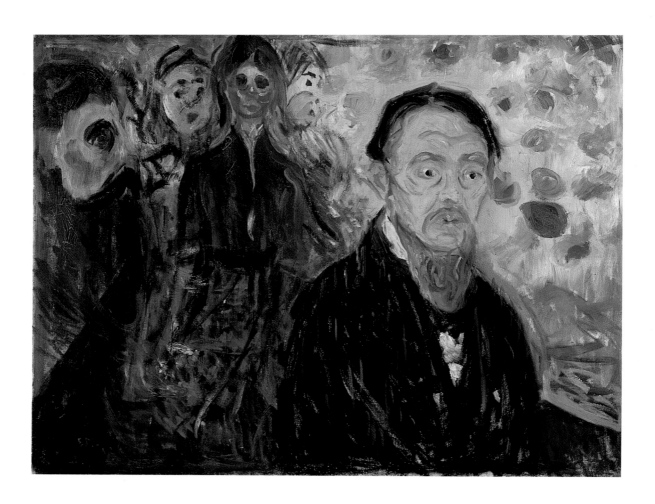

113
La vigne vierge rouge
1898-1900

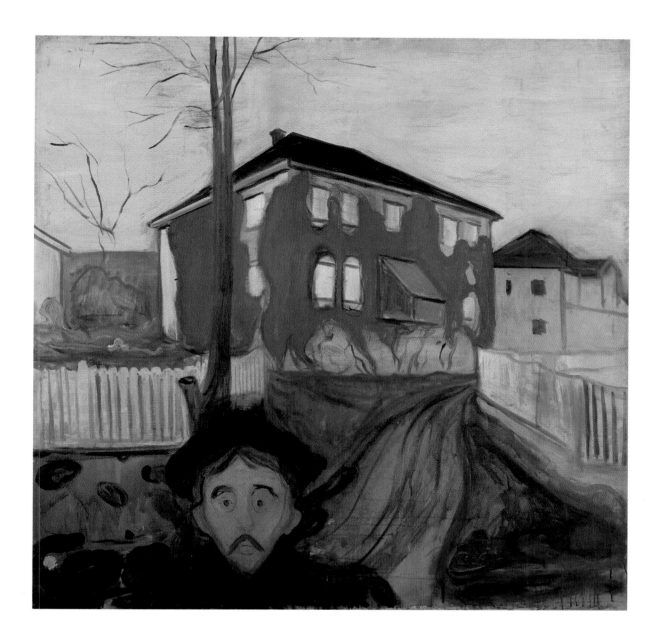

121 *Autoportrait au chapeau et pardessus*
1915

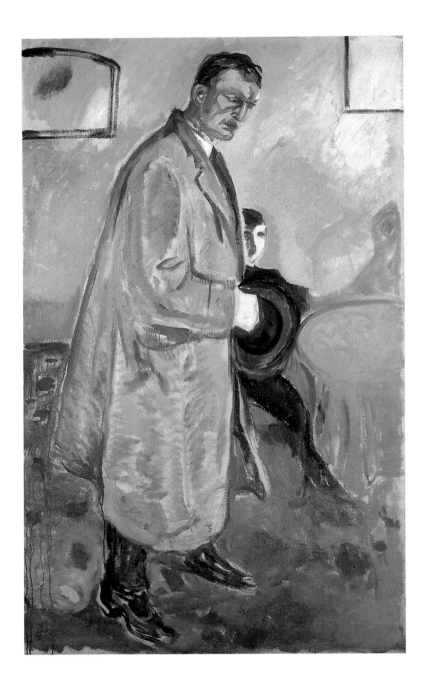

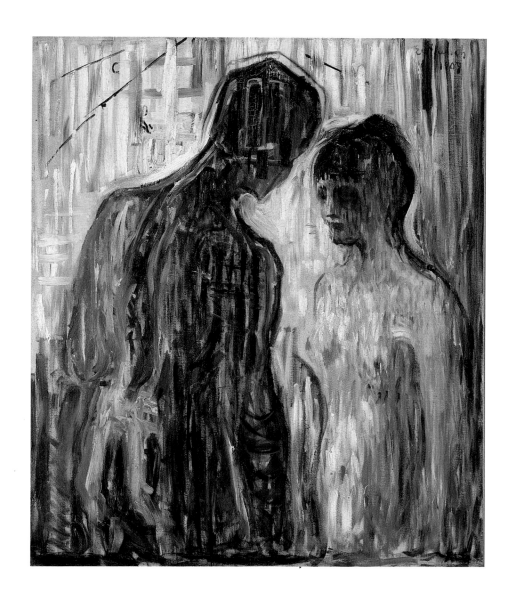

La mort de Marat I
1907

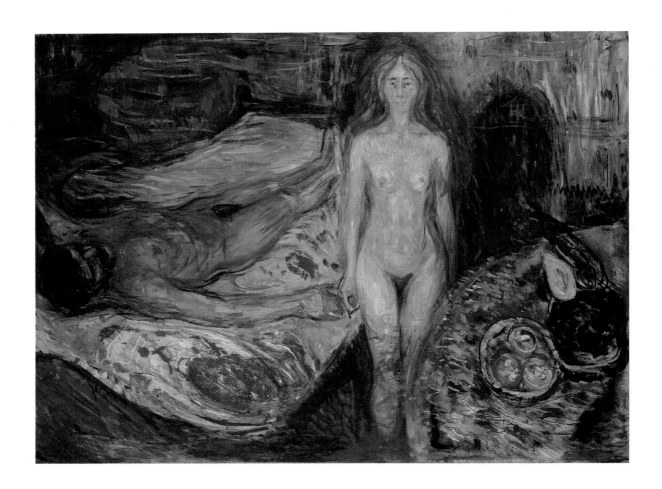

Combat avec la mort
1915

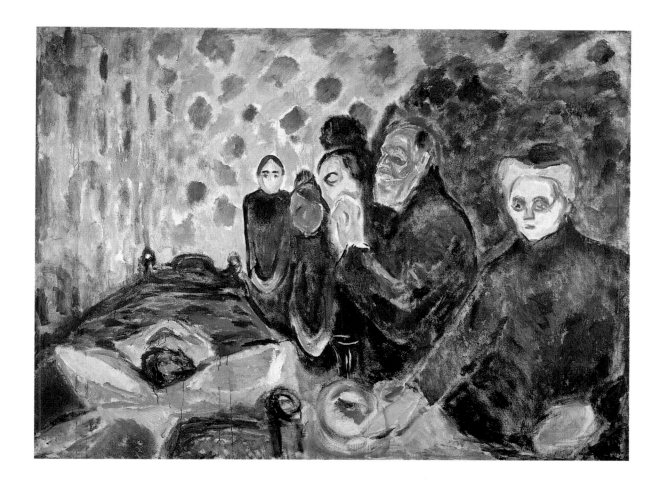

120 *Ouvriers rentrant chez eux*
1913-1915

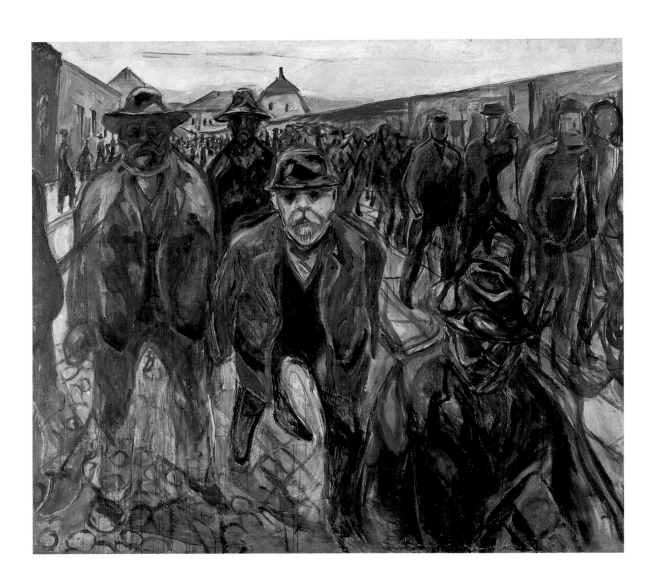

119 *Le meurtrier*
1910

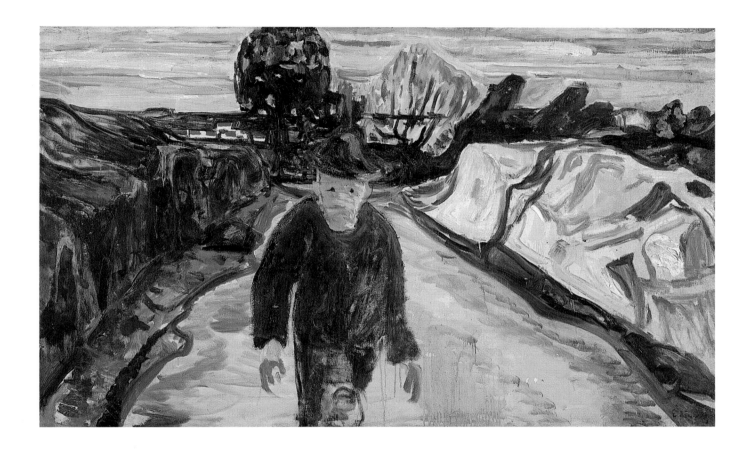

123 *L'homme dans un champ de choux*
1916

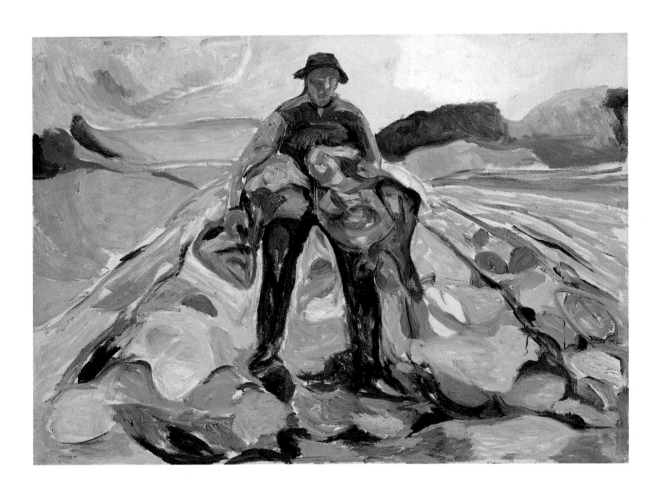

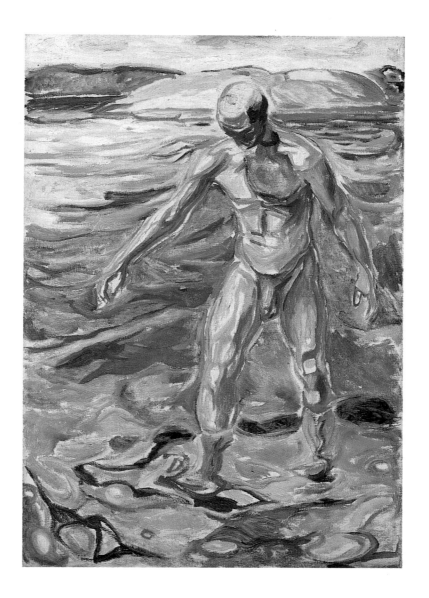

Autoportrait au tourment intérieur
1919

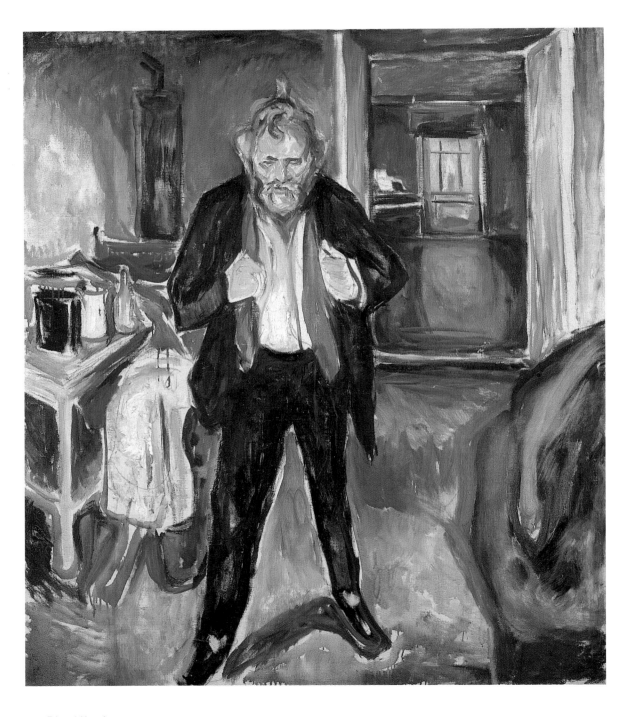

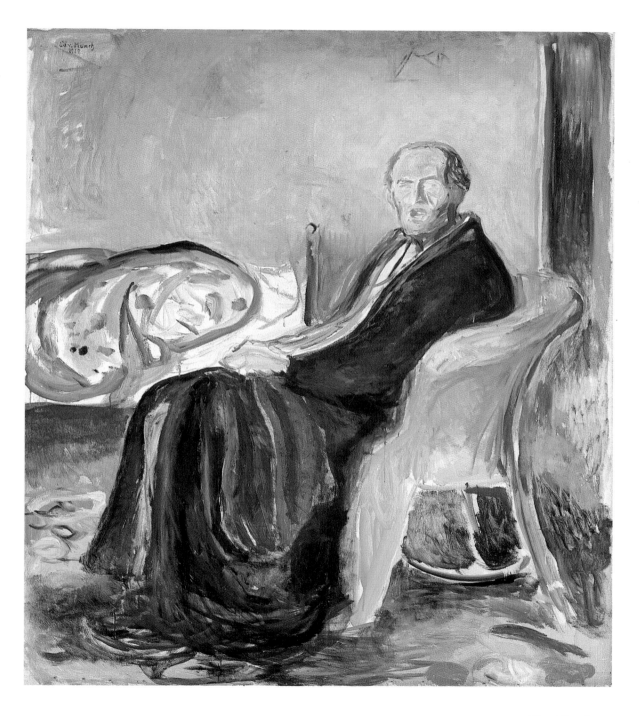

131 *Autoportrait près du mur de la maison, Ekely*
1926

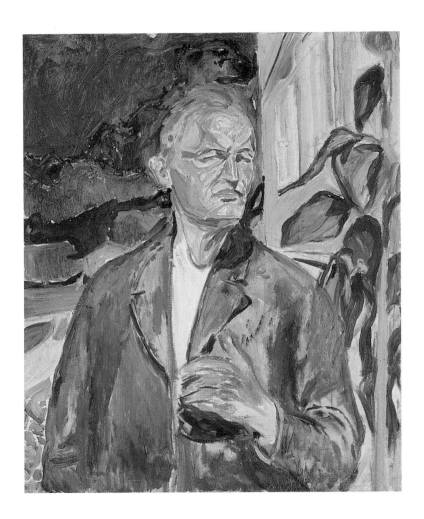

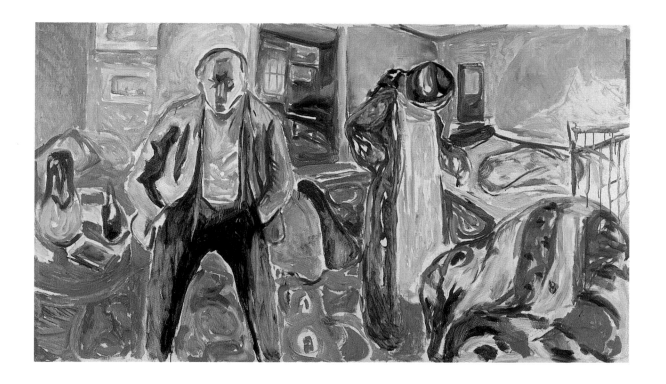

129 *Autoportrait. Le noctambule*
1923-1924

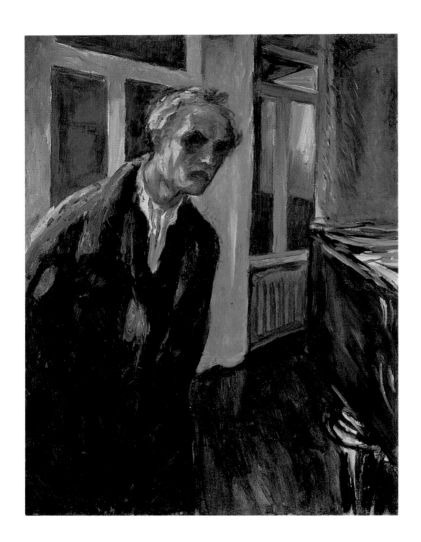

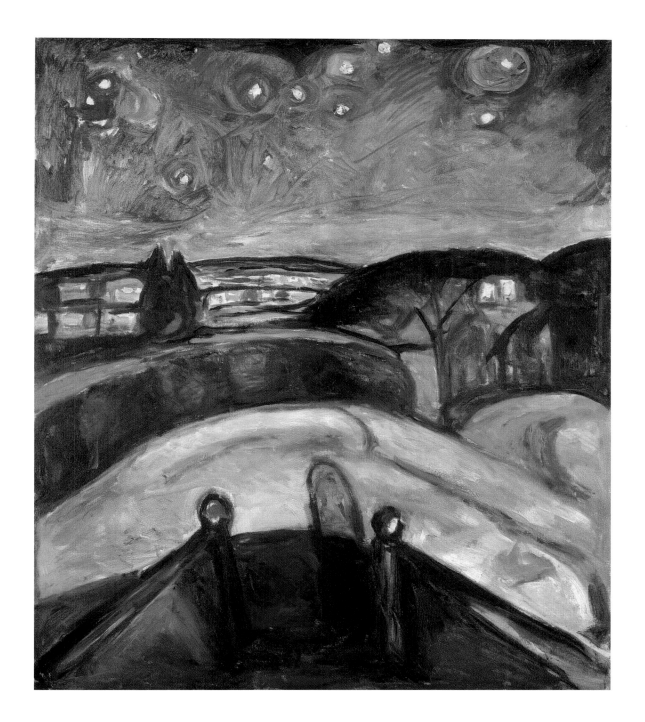

Jalousie
1934-1935

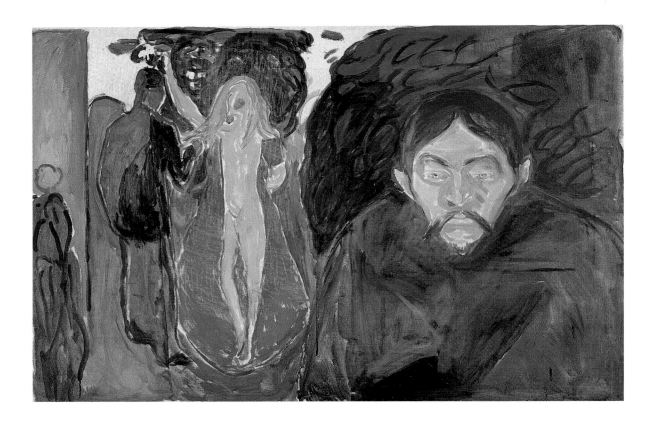

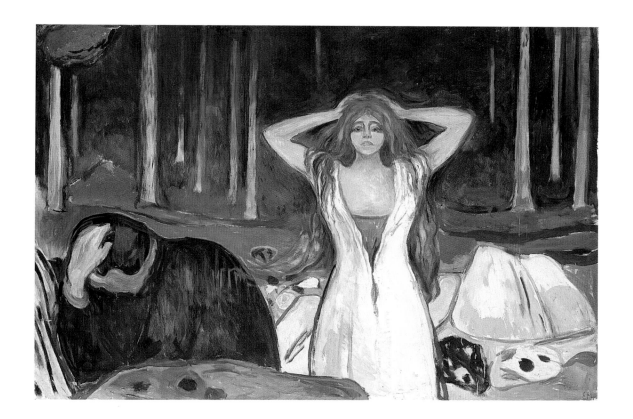

132 *Deux femmes sur le rivage*
1933-1935

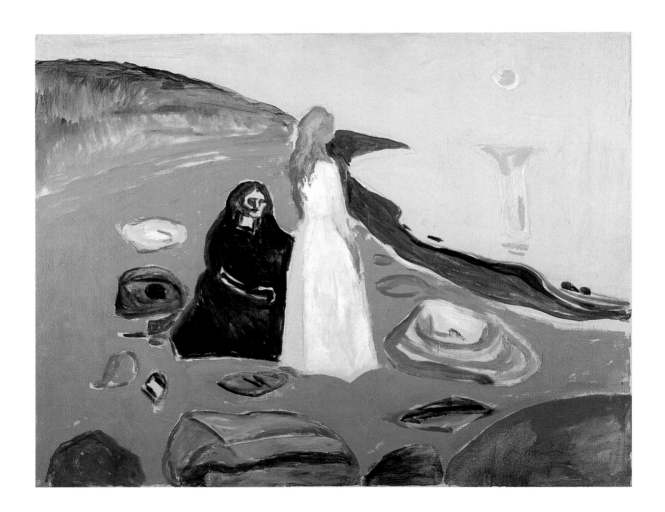

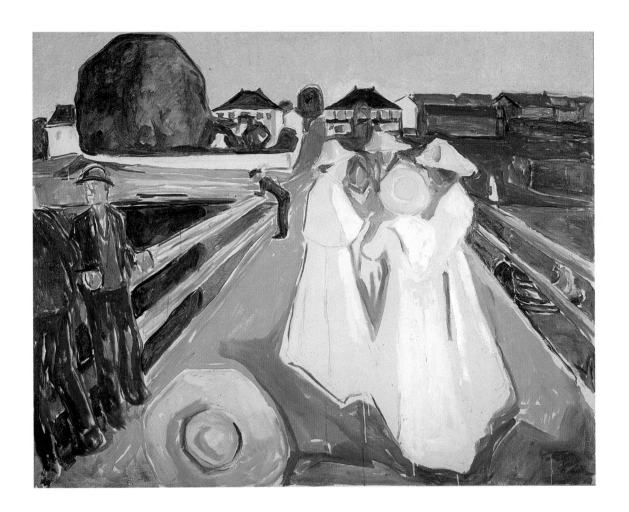

Autoportrait à la fenêtre
1940

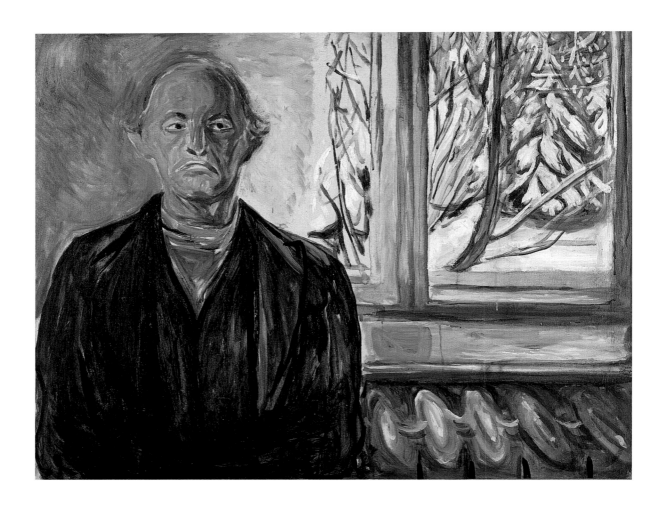

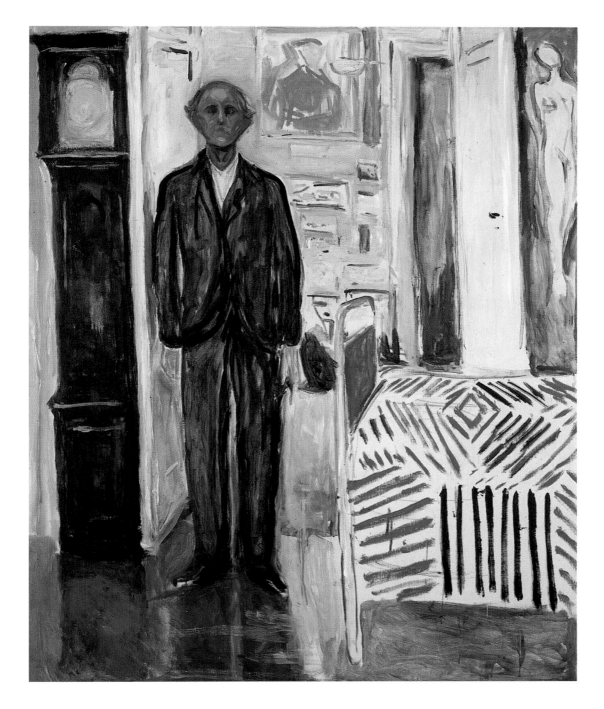

137 *Autoportrait à 2h15 du matin*
1940-1944

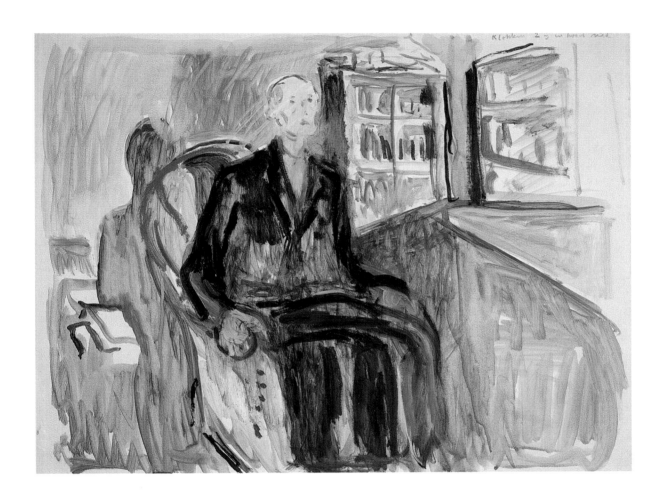

138 ***Autoportrait au bras de squelette***
1895

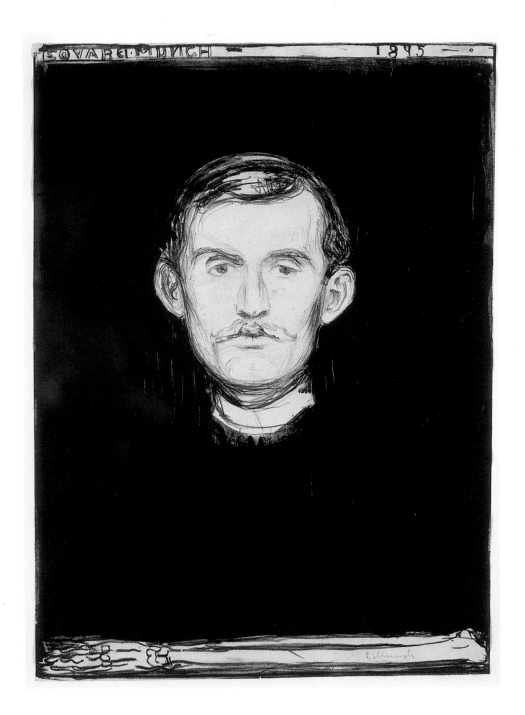

143 *Madonna*
1895-1902

144 *Madonna*
1895-1902

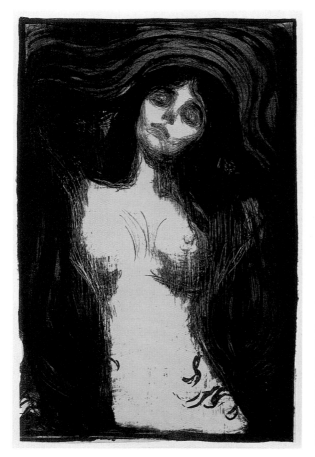
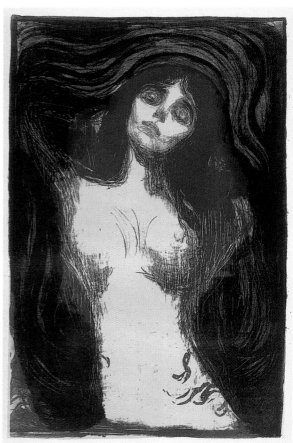

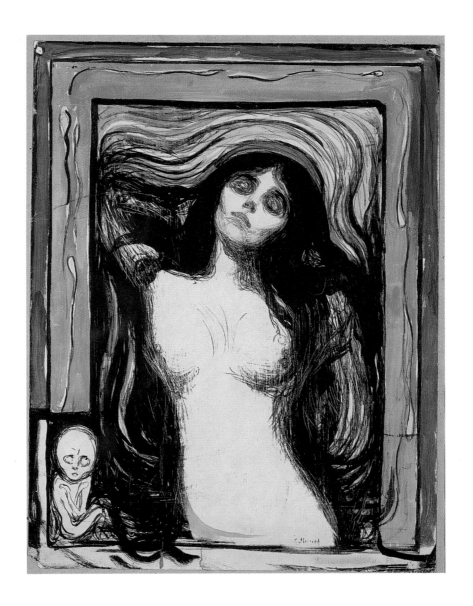

145 **Baiser I**
1897

146 **Baiser I**
1897-1898

147 **Baiser III**
1898

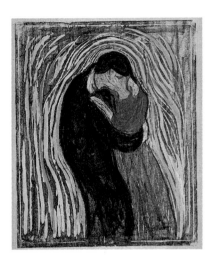
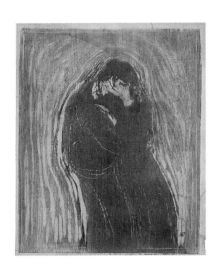

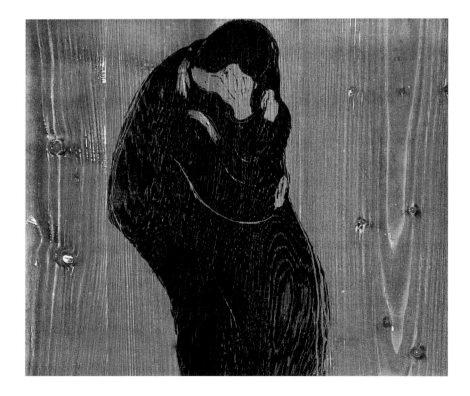

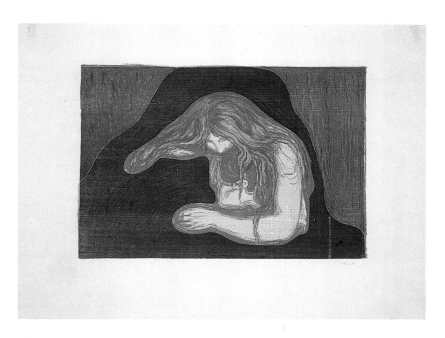

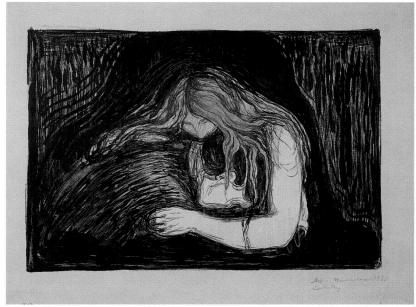

152 *Angoisse*
1896

151 *Angoisse*
1896

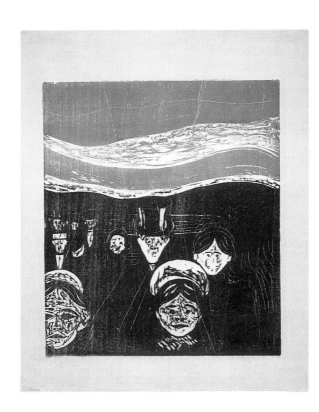
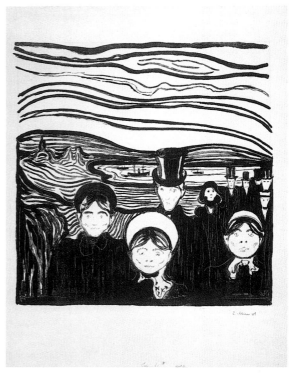

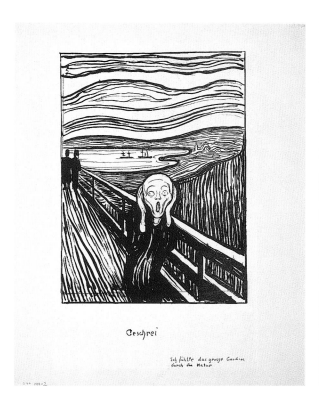

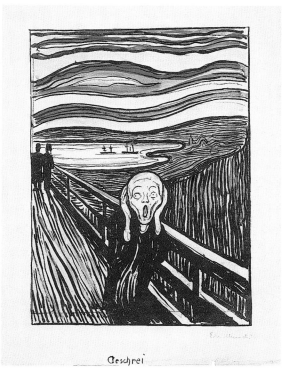

CATALOGUE

BIOGRAPHIES. BIBLIOGRAPHIES SÉLECTIVES
DES ARTISTES PAR ORDRE ALPHABÉTIQUE

NOTICES DES ŒUVRES
Pour les dimensions,
la hauteur précède la largeur
S. : signé r. : recto m. : milieu
D. : daté d. : droite h. : haut
Ann. : annoté g. : gauche b. : bas

SÉLECTION D'ÉCRITS

Akseli Gallen-Kallela, 1930

Akseli Gallen-Kallela
Pori, 26 avril 1865 – Stockholm, 7 mars 1931

BIOGRAPHIE

1865 Naissance de Axel Waldemar Gallén le 26 avril à Pori. Quatrième enfant de Peter Wilhelm Gallén et de Mathilda Wahlroos. Il passe son enfance à Tyrvää où son père fonde un cabinet d'avocats.

1876 Scolarité dans un lycée suédophone à Helsinki. Il fait connaissance de la famille du conseiller privé Kaarlo Slöör qui deviendra son beau-père.

1878-1884 Cours du soir à l'École de dessin de la Société finlandaise des Beaux-Arts et à l'École centrale de dessin industriel, et cours à l'académie privée de Adolf von Becker. Cours particuliers auprès d'Albert Edelfelt.

1884 Reçoit une bourse du Sénat et voyage, pour la première fois, à Paris. S'inscrit à l'académie Julian (il y travaille jusqu'en 1889) où il est élève de Bouguereau et de Tony Robert Fleury.

1885-1888 Continue ses études à Paris à l'académie Julian et à l'atelier Cormon. Peint des scènes de genre de la bohème parisienne et commence, en 1888, le triptyque sur le mythe d'Aino inspiré de l'épopée nationale finlandaise, le *Kalevala*. Fréquente des peintres nordiques installés à Paris (Carl Adam Dørenberger, Hans Jaeger, Eero Järnefelt, August Strindberg). Participe pour la première fois au Salon de Paris en 1886. Pendant les étés, il voyage en Finlande et peint des scènes de la vie quotidienne.

1889 Participe à l'Exposition universelle et au Salon de Paris. Finit ses études d'art en mai et retourne en Finlande avec son ami Louis Sparre. Ils parcourent la Finlande et peignent des scènes de vie et des paysages. Première exposition personnelle au musée de l'Ateneum à Helsinki, en décembre.

1890 Mariage de Axel Gallén et de Mary Slöör. Voyage de noces en Carélie russe, qu'ils visitent avec Louis Sparre. Ce voyage est à l'origine du « carélianisme ».

1891 Gagne le premier prix du concours d'illustration du *Kalevala*. Participe au Salon du Champ-de-Mars à Paris. Naissance de sa fille, Marjatta.

1892 Voyage à Kuusamo à Paanajärvi, dans le nord de la Finlande. Peint des paysages et des scènes de la vie du peuple.

1893 Rentre en relation avec le groupe d'artistes *Nuori Suomi* (La Jeune Finlande), et plus particulièrement avec le chef d'orchestre Robert Kajanus et le compositeur Jean Sibelius.

1894 Commence la construction de son atelier isolé, *Kalela*, à Ruovesi en s'inspirant de l'architecture des maisons anciennes de la Finlande de l'ouest et de la Carélie. Expérimente la création industrielle avec des projets de mobilier, des patrons de couture, des reliefs en bois.

1895 Voyage à Berlin où il expose avec Munch. Mort de sa fille Marjatta en mars. Retourne à *Kalela*. En mai, il voyage à Londres via Berlin.

1896 Réalise une série d'esquisses des paysages de *Kalela* en hiver. Naissance de sa fille Kirsti.

1897-1898 À la fin de l'année 1897, il part en Italie, à Venise, via Saint-Pétersbourg, Varsovie et Vienne. Parcourt l'Italie où il s'initie à la technique de la fresque. Participe à l'exposition finno-russe organisée par Serge Diaghilev au palais Stieglitz à Saint-Pétersbourg en janvier 1898. Naissance de son fils Jorma.

1900 Décore le pavillon finlandais (architecture de Eliel Saarinen, Armas Lindgren et Herman Gesellius) de l'Exposition universelle à Paris.

1901-1904 Commence la décoration du mausolée Jusélius à Pori. Les fresques illustrent le combat de la mort et de la vie, et les vitraux la victoire de l'esprit sur la mort. Déménage à Tampere. Sur l'invitation de Kandinsky participe à l'exposition *Phalanx IV* à Munich, en 1902. Participe à l'exposition de Wiener Secession et à l'Exposition internationale de Dresde.

1904 Voyage à Vienne et en Espagne via Milan, Riviera et Monte Carlo. Passe l'été au bord du lac Keitele à Konginkangas, en Finlande centrale. Les fresques du mausolée Jusélius commencent à se détériorer (elles seront détruites dans un incendie en 1931). Participe à la 9e exposition de la Berliner Secession.

1906 Passe les derniers mois d'hiver à Konginkangas, chasse le lynx et peint de nombreux paysages hivernaux ensoleillés.

1907 Change officiellement son nom de Gallén en Gallen-Kallela (il utilisait déjà ce patronyme depuis les années 1890). Premier voyage en Hongrie. Rencontre à Berlin Edvard Munch et Adolf Paul. Ernst Heckel lui propose de devenir membre de *Die Brücke* ; il expose deux fois avec les artistes du groupe. Déménage à Espoo, près d'Helsinki.

1908 Exposition rétrospective à Helsinki en janvier. Retourne en Hongrie où il a une exposition personnelle. Voyage à Paris avec sa famille à la fin de l'année. Participe à l'exposition finlandaise organisée au Salon d'automne à Paris.

1909-1910 Poursuit son voyage de Marseille à Nairobi, en Afrique orientale (Kenya actuel), via le canal de Suez et Mombasa. Peint un grand nombre de peintures à l'huile, essentiellement des paysages, et commence à réunir des pièces ethnographiques et zoologiques pour créer une collection.

1911 Commence les dessins pour son nouvel atelier, Tarvaspää, à Espoo. L'atelier sera achevé en 1913.

1914 Dans le cadre de la Biennale de Venise, une exposition personnelle lui est consacrée. Il réalise l'aménagement des salles d'exposition avec Eliel Saarinen. Le ministère italien de l'Éducation lui commande un autoportrait pour la Galerie des Offices à Florence.

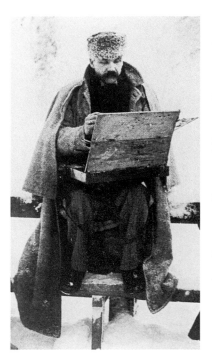

Akseli Gallen-Kallela
peignant à Imatra,
1893

1915 Participe à l'exposition *Panama Pacific* de San Francisco où sont montrés ses paysages africains. En août la guerre contraint la famille à quitter Tarvaspää et à retourner à *Kalela*.

1918 Participe à la guerre civile qui vient d'éclater en Finlande. C. G. Mannerheim, commandeur suprême (plus tard président), nomme Gallen-Kallela responsable des imprimés, de la cartographie et de la monnaie. Il est également chargé de dessiner des drapeaux, des uniformes et des billets de banque.

1922 Le premier *Kalevala* illustré est publié.

1923-1924 Le *Kallela-kirja* (Le livre de Kallela), souvenirs du peintre est publié. Voyages et exposition personnelle à Chicago. Membre honoraire de l'Académie royale des Arts de Berlin.

1924-1925 Séjour à Taos, au Nouveau Mexique, où il étudie la culture des Indiens.

1926 Retourne en Finlande en mai et rénove l'atelier de Tarvaspää.

1927-1928 Complète avec son fils sur le thème du *Kalevala* les fresques du Musée national de Helsinki.

1929 Dicte *Afrikka-kirja* (Le livre d'Afrique), récit de ses voyages au Kenya qui sera édité après la mort de l'artiste par son fils Jorma.

1931 Meurt d'une pneumonie à l'hôtel Reisen de Stockholm, le 7 mars, en rentrant d'un voyage à Copenhague.

EXPOSITIONS / Sélection

● PERSONNELLES
1897 Helsinki, Ateneum,
Axel Gallén yksityisnäyttely.
1907 Turku, Taidemuseo,
Akseli Gallén-Kallelan näyttely.
1908 Budapest, Szepmüvészeti Múseum,
Akseli Gallén-Kallela : kiállitása.
1908-1909 Turku, Taidemuseo / Helsinki, Riddarhuset / Viborg / Pori / Tampere,
Akseli Gallén-Kallelan piirustusten ja vesivärimaalausten näyttely.
1914 Stockholm, Sveriges Allmänna Konstförening, *Finska konstnären Gallen-Kallela : utställning.*
1921 Stockholm, Galerie Hörhammer,
Exposition A. Gallen-Kallela : studier och eskisser från 1880- och 90-talet.
1923-1924 Chicago, The Art Institute of Chicago, *Special Exhibition of Paintings by Axel Gallen-Kallela.*
1935 Helsinki, Messuhalli, *Kalevalan riemuvuoden näyttely - Akseli Gallen-Kallelan muistonäyttely - Kalevalan 100-vuotisriemujuhlat.*
1936 Stockholm, Liljevalchs Konsthall,
Utställning A. Gallen-Kallela : oljemålningar, akvareller, kartonger, tekningar och grafik.
1961 Espoo, Gallen-Kallelan Museo,
Gallen-Kallela museon avajaisnäyttely.
1965 Espoo, Gallen-Kallelan Museo,
Akseli Gallen-Kallelan 100-vuotisjuhlanäyttely.
1965 Pori, *Akseli Gallen-Kallelan taidetta.*
1972 Espoo, Gallen-Kallelan Museo, *Safari.*
1973 Espoo, Gallen-Kallelan Museo,
Elämän harjua Tuonelan syliin : Porin mausoleumifreskojen esityöt.
1980 Espoo, Gallen-Kallelan Museo,
Luonnon heijastuksia : Akseli Gallen-Kallelan maisemataidetta.
1982 Budapest, Magyar Nemzeti Galéria,
Akseli Gallén-Kallela (1865-1931).
1985 Pori, Taidemuseo / Mänttä, Gösta Serlachiuksen Taidemuseo / Espoo, Gallen-Kallelan Museo,
Akseli Gallen-Kallela : Kalevalan maailma.

1986 Espoo, Gallen-Kallelan Museo, *Gallen-Kallela museon 25-vuotisnäyttely : mestarin teoksia yksityiskokoelmista.*
1987-1988 Espoo, Gallen-Kallelan Museo/Stockholm, Millesgården, *Tropiikin valo. Akseli Gallen-Kallelan Afrikka 1909-1910.*
1990 Espoo, Gallen-Kallelan Museo/Turku, Taidemuseo, *Akseli Gallen-Kallela : 125-vuotisjuhlanäyttely .*
1991 Espoo, Gallen-Kallelan Museo, *Seiniä, seiniä ! Antakaa hänelle seiniä ! : Jusélius-mausoleumin freskojen esitöitä ja luonnoksia.*
1992 Paris, Institut finlandais, *Akseli Gallen-Kallela et l'éveil de la Finlande : du naturalisme parisien au symbolisme nordique.*
1993 Espoo, Gallen-Kallelan Museo, *Suomi siveltimellä : Axel Gallén kotimaansa kuvaajana.*
1996 Helsinki, Ateneum/Turku, Taidemuseo, *Akseli Gallen-Kallela.*

• COLLECTIVES
1895 Berlin, Ugo Barroccio/Berlin, Julius Sittenfeld, *Sonderausstellung des Axel Gallén/Sonderausstellung des Edvard Munch.*
1900 Paris, Exposition universelle de 1900.
1904 Vienne, 19. Austellung der Vereinigung Bildender Künstler Österreichs Secession.
1904 Berlin, Neunten Kunstaustellung der Berliner Secession.
1908 Paris, Salon d'automne, *Exposition d'art finlandais.*
1910 Prague, XXXIII Vystava Spolkuvytvar umelcu : *Axel Gallén-Kallela, Ed. Munch : Manes kvetencerven.*
1914 Venise, Biennale de Venise.
1915 San Francisco, *Panama-Pacific International Exposition.*
1916 Stockholm, Liljevalchs Konsthall, *Finsk konst.*

1929 Kiel, Kunsthalle/Schlesswig-Holsteinischer Kunstverein, *Nordischer Kunst.*
1965 Helsinki, Ateneum, *Akseli Gallen-Kallela, Pekka Halonen : Suomen luontoa ja kansaa.*
1971-1974 Stockholm, Nationalmuseum/Helsinki, Ateneum/Vienne, Österreiches Museum für Angewandte Kunst/Bruxelles, Palais des Beaux-Arts, *Finlande 1900 : peinture, architecture, arts décoratifs.*
1975-1976 Rotterdam, Museum Boymans-van Beuningen/Bruxelles, Musées royaux des beaux-arts de Belgique/Paris, Grand Palais, *Le symbolisme en Europe.*
1978 Helsinki, Ateneum, *Kalevalan kankahilla : kuvarunoja Ekmanista Gallen-Kallelaan.*
1982 New York, Solomon R. Guggenheim Museum/Munich, Städtische Galerie im Lenbachhaus, *Kandinsky in Munich 1896-1914.*
1984 Toronto, Art Gallery of Ontario/Cincinnati, Art Museum, *The Mystic North : Symbolist Landscape Painting in Northern Europe and North America 1890-1940.*
1986-1987 Londres, Hayward Gallery/Düsseldorf, Kunstmuseum/Paris, Petit Palais/Oslo, Nasjonalgalleriet, *Lumières du Nord. La peinture scandinave 1885-1905.*
1995 Madrid, Museo Nacional Centro de Arte Reina Sofia/Barcelone, Museu d'Art Modern del MNAC/Reykjavik, Listasafn Islands/Stockholm, Nationalmuseum, *Luz del Norte.*
1995 Montréal, Museum of Fine Arts, *Lost Paradise : symbolist Europe.*
1995-1996 Espoo, Gallen-Kallelan Museo/Kuopio, VB Photograph Centre/Oulu, Taidemuseo/Oslo, Munch-museet, *Art noir : Edvard Munch, Akseli Gallen-Kallela, Hugo Simberg, August Strindberg.*

BIBLIOGRAPHIE / Sélection

• ÉCRITS
Gallen-Kallela Akseli
– *Taana-safaarimme : Akseli Gallen-Kallelan Afrikan matkalta* (Notre safari à Taana : voyage de Akseli Gallen-Kallela en Afrique), Otava, 1912.
– *Kallela-kirja iltapuhdejutelmia* (Livre de Kallela : histoires du soir), Porvoo, Helsinki, WSOY, 1924, rééd. 1955, 1992.
– *Afrikka-kirja* (Livre d'Afrique), Porvoo, WSOY, 1931, rééd. 1964.
Ilvas Juha
– *Sanan ja tunteen voimalla : Gallen-Kallelan kirjeitä* (Lettres de Gallen-Kallela), Helsinki, Kuvataiteen Keskusarkisto, 1996 (éd. en finnois et en anglais).

– *Kalevala*, édition Aivi Gallen-Kallela, rassemblé par Elias Lönnrot, illustrations et décoration par Akseli Gallen-Kallela, Porvoo, WSOY, 1981.
– *Juhla-Kalevala ja Akseli Gallen-Kallelan Kalevalataide* (Le grand *Kalevala* et l'art du *Kalevala* de Akseli Gallen-Kallela), 1922, rééd. 1982, 1983, 1984, 1994.

• OUVRAGES
Gallen-Kallela Aivi
– *Erämaan kutsu : matka Kuusamon Paanajärvelle 1892* (À la recherche d'un pays perdu : voyage à Kuusamo et à Paanajärvi, 1892).
– *Kalela : Gallen-Kallelan erämaa-ateljee, Ruovesi* (Kalela : atelier-refuge de Gallen-Kallela), Helsinki, Yliopistopaino, 1992.
Gallen-Kallela Kirsti
– *Isäni Akseli Gallen-Kallela : 1. osa : Vuoteen 1890* (Mon père Gallen-Kallela : jusqu'en 1890), Porvoo, WSOY, 1964.
– *Isäni Akseli Gallen-Kallela : Elämää isän mukana* (Mon père Gallen-Kallela : vie avec le père), Porvoo, Helsinki, WSOY, 1965.

PEINTURES

*– Muistelmia nuoruusvuosiltani
1896-1931* (Souvenirs de jeunesse),
Espoo, 1982.
– Isäni Akseli Gallen-Kallela (Mon père
Gallen-Kallela), Porvoo, Helsinki, Juva
WSOY, 1992.
Grippenberg Bertel (éd.)
– Boken om Gallen-Kallela (Le livre
de Gallen-Kallela), Helsinki, 1932.
Laugesen Peter
– Gallen-Kallela, Hellerup, Edition
Bløndal, 1992.
Martin Timo et Sivén Douglas
*– Akseli Gallen-Kallela, elämäkerrallinen
rapsodia*, Helsinki, Watti-Kustannus,
1984, rééd. 1996 (éd. en finnois,
en suédois et en anglais).
Martin Timo
*– Akseli Gallen-Kallela 1865-1931 : Gallen-
Kallelan museo, Tarvaspää*, Helsinki,
Watti-kustannus, 1985.
Niilonen Kerttu (éd.)
– Kalela : erämaa ateljee ja koti, Keuruu,
1966.
Okkonen Onni (éd.)
*– Akseli Gallen-Kallelan Kalevala-
taidetta*, Porvoo, WSOY, 1935.
– A. Gallen-Kallela : elämä ja taide
(Gallen-Kallela, sa vie et son art),
Porvoo, WSOY, 1949, rééd. 1961.
Okkonen Onni
– A. Gallen-Kallela : piirustuksia
(Gallen-Kallela : dessins), Porvoo,
WSOY, 1947.
– Akseli Gallen-Kallela taidetta
(L'art de Gallen-Kallela), Porvoo, 1948.
Raivio Kari
*– Taistelu Akseli Gallen-Kallela taiteesta :
Kirsti Gallen-Kallelan elämä 1932-1980*,
Espoo, Weilin + Göös, 1988.
Wennervirta L.
– Akseli Gallen-Kallela, Porvoo, WSOY,
1914.

1
Conceptio Artis / Conceptio Artis
1895
Huile sur toile, 74 x 55,5 cm
S.D.b.g. : *AXEL GALLEN 1895*
Collection particulière, Helsinki
EXPOSITIONS PERSONNELLES
1897, Helsinki ; 1908-1909, Helsinki,
cat. n° 6 ; 1935, Helsinki, cat. n° 201 ;
1986, Espoo, cat. n° 28 ; 1990, Espoo/Turku,
cat. n° 19, repr. p. 33 ; 1996, Helsinki/Turku,
cat. n° 145 A, repr. p. 205.
EXPOSITION COLLECTIVE
1895, Berlin, cat. n° 3.

2
*Rochers de Kalela sous le soleil
du printemps*
Kalelan kalliot kevätauringossa
1901
Huile sur toile, 81 x 55 cm
S.D.b.g. : *GALLEN KALELA 1901*
Collection particulière, Helsinki
EXPOSITION PERSONNELLE
1996, Helsinki/Turku, cat. n° 211, repr. p. 242.

3
*Hiver, étude pour les fresques
du mausolée Jusélius*
*Talvi. Esityö Jusélius-mausoleumin
freskoa varten*
1902
Tempera sur toile, 76 x 144 cm
S.D.b.g. : *AXEL. GALLEN 1902*
Collection Antell, Ateneum, Helsinki
Inv. : A II 797
HISTORIQUE
Dépôt en 1905 ; acquisition auprès
de l'artiste par la délégation Antell en 1905.
EXPOSITIONS PERSONNELLES
1935, Helsinki, cat. n° 279 ; 1973, Espoo,
cat. n° 97 ; 1996, Helsinki/Turku,
cat. n° 219, repr. p. 254-255.
EXPOSITIONS COLLECTIVES
1904, Vienne ; 1904, Berlin, cat. n° 62 ;
1908, Paris, cat. n° 72 ; 1916, Stockholm,

cat. n° 71 ; 1965, Helsinki, cat. n° 40 ;
1982, New York/Munich ;
1984, Toronto/Cincinatti cat. n° 30.
BIBLIOGRAPHIE
Okkonen, 1949, 1961, ill. p. 607.

4
*Automne, cinq croix, étude pour
les fresques du mausolée Jusélius*
*Syksy, viisi ristiä. Esityö Jusélius-
mausoleumin freskoa varten*
1902
Tempera et huile sur toile, 77 x 143 cm
S.D.b.g. : *AXEL. GALLEN 1902*
Fondation Sigrid Jusélius, Helsinki
HISTORIQUE
Collection Karl Wittgenstein, Vienne,
acquisition en 1904 ; Ludwig Wittgenstein,
Vienne-Londres.
EXPOSITION PERSONNELLE
1996, Helsinki/Turku, cat. n° 218,
repr. p. 247-248.
EXPOSITIONS COLLECTIVES
1904, Vienne ; 1908, Paris, cat. n° 70 ;
1995, Montréal, cat. n° 125.
BIBLIOGRAPHIE
Okkonen, 1949, 1961, ill. p. 608.

5
*Printemps, étude pour les fresques
du mausolée Jusélius*
*Kevät. Esityö Jusélius-mausoleumin
freskoa varten*
1903
Tempera sur toile, 77 x 145 cm
S.D.b.d. : *AXEL GALLEN 1903*
Ateneum, dépôt de la fondation Sigrid
Jusélius, Helsinki
Inv. : A IV 2962
HISTORIQUE
Collection Karl Wittgenstein, Vienne,
acquisition en 1904 ; fondation Sigrid
Jusélius, acquisition en 1954 ;
dépôt de la fondation Sigrid Jusélius
depuis 1955.

EXPOSITIONS PERSONNELLES
1973, Espoo, cat. n° 86 ; 1982, Budapest,
cat. n° 48 ; 1985, Pori/Mänttä/Espoo ; 1996,
Helsinki/Turku, cat. n° 220, repr. p. 251-252.
EXPOSITIONS COLLECTIVES
1904, Vienne ; 1987, Paris/Oslo cat. n° 30 ;
1995, Madrid/Barcelone/Reykjavik/
Stockholm.
BIBLIOGRAPHIE
Okkonen, 1949, 1961, ill. p. 596.

6
Paysage d'hiver de Kalela
Talvimaisema Kalelasta
1903
Huile sur toile, 72 x 45 cm
S.D. : *Axel Gallen / 1903*
Fondation Sigrid Jusélius, Helsinki

7
Automne / Syksy
1903
Étude, détrempe et huile sur toile,
16 x 29 cm
Fondation Gösta Serlachius, Mänttä
Inv. : 309
EXPOSITION PERSONNELLE
1992, Paris, cat. n° 41.
Non reproduit

8
Lac Keitele / Keitele
1904
Huile sur toile, 50 x 65 cm
Collection particulière, Helsinki
EXPOSITIONS PERSONNELLES
1936, Stockholm ; 1980, Espoo, cat. n° 46.

9
Colonnes de nuages / Pilvitornit
1904
Huile sur toile, 65 x 66 cm
S.b.g. : *Gallen-Kallela* ; S.b.d. : *Gallén*
Didrichsenin Taidemuseo, Helsinki
EXPOSITIONS PERSONNELLES
1935, Helsinki, cat. n° 312 ; 1993, Espoo,

cat. n° 42.
BIBLIOGRAPHIE
Okkonen, 1949, 1961, ill. p. 662.

10
Pin abattu / Kaatunut honka
1904
Huile sur toile, 30,5 x 23,5 cm
S.D.b.g. : *Gallen 1904*
Fondation Gösta Serlachius, Mänttä
Inv. : 77
Non reproduit

11
Nuages sur le lac / Pilviä järven yllä
1905-1906
Huile sur toile, 52 x 55,5 cm
S.b.d. : *GALLEN-KALLELA*
Collection particulière, Helsinki
EXPOSITIONS PERSONNELLES
1993, Espoo, cat. n° 47 ; 1996,
Helsinki/Turku, cat. n° 259, repr. p. 275.

12
Tanière de lynx / Ilvesluola
1906
Huile sur toile, 98 x 67 cm
S.D.b.g. : *A. Gallen-Kallela.*
1904 KONGINKANGAS
Collection particulière, Helsinki
EXPOSITIONS PERSONNELLES
1935, Helsinki, cat. n° 313 ; 1980, Espoo,
cat. n° 52 ; 1982, Budapest, cat. n° 53,
repr. p. 49 ; 1990, Espoo, cat. n° 30 ;
1993, Espoo, cat. n° 1, repr. ;
1996, Helsinki/Turku, cat. n° 254,
repr. p. 271.

13
Paysage d'hiver de Konginkangas
Talvimaisema Konginkankaalta
1906
Huile sur toile, 30 x 39 cm
S.D.b.g. : *Gallen. Konginkangas 1906*
Collection particulière, Helsinki
Non reproduit

14
Pin solitaire / Yksinäinen honka
1906
Huile sur toile, 37 x 26,5 cm
S.D.b.d. : *Gallen 1906*
Collection particulière, Helsinki
EXPOSITION PERSONNELLE
1993, Espoo, cat. n° 48.

15
Tanière de lynx / Ilvesluola
1906
Huile sur toile, 38 x 29 cm
S.D.b.d. : *Gallen-Kallela 1906*
Fondation Gösta Serlachius, Mänttä
Inv. : 104
EXPOSITIONS PERSONNELLES
1992, Paris, cat. n° 43, repr. p. 33 ; 1996,
Helsinki/Turku, cat. n° 252, repr. p. 270.

16
La rivière dans la vallée / Jokilaakso
1909
Huile sur bois, 13,5 x 17,5 cm
Ateneum, Helsinki
Inv. : A III 2174
HISTORIQUE
Acquisition en 1937 auprès de la veuve
de l'artiste.
EXPOSITIONS PERSONNELLES
1936, Stockholm, cat. n° 184 ; 1972, Espoo,
cat. n° 14 ; 1980, Espoo, cat. n° 58 ;
1982, Budapest, cat. n° 81 ; 1987, Espoo,
cat. n° 42 ; 1988, Stockholm, cat. n° 31 ;
1996, Helsinki/Turku, cat. n° 283, repr. p. 291.

17
Mont Kenya / Kenia - vuori
1909
Huile sur toile, marouflée sur carton,
13 x 17 cm
S.D.b.g. : *KENIA.XI.1909*
Ateneum, Helsinki
Inv. : A III 2177
HISTORIQUE
Acquisition en 1937 auprès de la veuve

de l'artiste.

EXPOSITIONS PERSONNELLES
1936, Stockholm ; 1972, Espoo, cat. n° 15 ;
1982, Budapest, cat. n° 70 ; 1987, Espoo,
cat. n° 21 ; 1996, Helsinki/Turku, cat.
n° 286, repr. p. 293.

BIBLIOGRAPHIE
Okkonen, 1949, 1961, ill. p. 736 ;
Gallen-Kallela, 1931, 1964, ill. p. 144.

18
Mont Donia Sabuk / Donia Sabuk - vuori
1909
Huile sur bois, 14 x 18 cm
S.D.b.g. : *AGK AFRIKKA 1909*
Ateneum, Helsinki
Inv. : A III 2167
HISTORIQUE
Acquisition en 1937 auprès de la veuve
de l'artiste.
EXPOSITIONS PERSONNELLES
1914, Venise ; 1915, San Francisco ; 1936,
Stockholm ; 1972, Espoo, cat. n° 8 ; 1982,
Budapest, cat. n° 71 ; 1987, Espoo, cat.
n° 18 ; 1988, Stockholm, cat. n° 11 ; 1996,
Helsinki/Turku, cat. n° 281, repr. p. 290.

19
Savanne d'Ukamba en flammes
Ukamban aro palaa
1909
Huile sur bois, 13,5 x 17,5 cm
S.D.b.d. : *AGK /Ukamba 1909*
Collection particulière, Helsinki
EXPOSITIONS PERSONNELLES
1972, Espoo, cat. n° 21 ; 1987, Espoo,
cat. n° 10 ; 1988, Stockholm, cat. n° 21 ;
1996, Helsinki/Turku, cat. n° 285,
repr. p. 295.

20
La croix du Sud au-dessus de l' Afrique
Southern Cross « Etelän risti Afrikan
taivaalla »
1909
Huile sur toile, 47 x 40 cm

S.D.b.d. : *A. Gallen-Kallela, Afrikka 1909*
Collection particulière, Helsinki
EXPOSITIONS PERSONNELLES
1936, Stockholm ; 1972, Espoo, cat. n° 48 ;
1987, Espoo, cat. n° 14.

21
La mer Rouge / Punainen meri
1909
Huile sur toile, 29 x 32 cm
S.D.b.d. : *Punameri Suez V. 09*
Collection particulière, Helsinki

22
Soleil du soir sur la savanne d'Ukamba
Ilta - aurinko Ukamban arolla
1909
Huile sur toile, 41 x 56,5 cm
S.D.b.g. : *AKSELI GALLEN-KALLELA*
UKAMBA, AFRIKKA 1909
Collection particulière, Helsinki
EXPOSITIONS PERSONNELLES
1972, Espoo, cat. n° 46 ; 1987, Espoo,
cat. n° 13 ; 1988, Stockholm, cat. n° 7 ;
1996, Helsinki/Turku, cat. n° 282, repr. p. 88.

23
Cap Guardafui sur l'océan Indien
Intian valtameri Cap Guardafui-niemen
kohdalla
1909
Huile sur toile, 51 x 51 cm
S.D.b.g. : *Cap Guardafui 29.V. 1909*
A. Gallen-Kallela
Collection particulière, Helsinki
EXPOSITIONS PERSONNELLES
1972, Espoo, cat. n° 72 ; 1987, Espoo,
cat. n° 8.
BIBLIOGRAPHIE
Gallen-Kallela, 1931, 1964, ill. p. 256.

24
Arbre nain dans la steppe
Vaivaispuu aavikolla
1909-1910
Huile sur bois, 17,5 x 13,5 cm

Ateneum, Helsinki
Inv. : A III 2168
HISTORIQUE
Acquisition auprès de la veuve de l'artiste
en 1937.
EXPOSITIONS PERSONNELLES
1936, Stockholm, cat. n° 252 ; 1972, Helsinki,
cat. n° 9 ; 1987, Helsinki, cat. n° 41 ;
1996, Turku.

25
Mont Kenya / Kenia - vuori
1909-1910
Huile sur bois, 13,5 x 17,5 cm
Collection particulière, Helsinki
EXPOSITIONS PERSONNELLES
1936, Stockholm ; 1972, Espoo, cat. n° 24 ;
1987, Espoo, cat. n° 37 ; 1988, Stockholm,
cat. n° 26 ; 1996, Helsinki/Turku, cat.
n° 289, repr. p. 87.

26
Forêt vierge / Aarniometsä
1909-1910
Huile sur bois, 13,5 x 13,5 cm
Collection particulière, Helsinki
Non reproduit

27
Campement sur la rivière Tana
Tana-joen leiri Kenia-safarilla
1909-1910
Huile sur toile, 32,5 x 34 cm
Collection particulière, Finlande
EXPOSITIONS PERSONNELLES
1972, Espoo, cat. n° 52 ; 1987, Espoo,
cat. n° 66.

28
Feu de brousse / Arokulo
1909-1910
Huile sur toile, marouflée sur bois,
32 x 33 cm
Collection particulière, Finlande
EXPOSITIONS PERSONNELLES
1936, Stockholm, n° 237 ; 1972, Espoo,

cat. n° 58 ; 1987, Espoo, cat. n° 60 ; 1996,
Helsinki/Turku, cat. n° 290, repr. p. 295.

29
Collines de Hwandoni/Hwandoni Hills
1910
Huile sur toile, 43 x 37 cm
Gallen-Kallelan Museo, Espoo
Inv. : 4390
HISTORIQUE
Kirsti Gallen-Kallela, 1941 ; acquisition
en 1972.
EXPOSITIONS PERSONNELLES
1936, Stockholm ; 1972, Espoo, cat. n° 54 ;
1980, Espoo, cat. n° 61 ; 1982, Budapest,
cat. n° 76 ; 1987, Espoo, cat. n° 28 ;
1988, Stockholm, cat. n° 19 ;
1996, Helsinki/Turku, cat. n° 299, repr. p. 86.
EXPOSITION COLLECTIVE
1915, San Francisco.

30
Mont Kenya/Mount Kenia
1910
Huile sur toile, marouflée sur carton dur,
50 x 36 cm
S.D.b. : *AGK KENIA, 20.V.1910,*
ÄIDIN JA ISÄN 21nä HÄÄPÄIVÄNÄ
Collection particulière, Helsinki
EXPOSITIONS PERSONNELLES
1936, Stockholm ; 1987, Espoo, cat. n° 26 ;
1988, Stockholm, cat. n° 17 ; 1996,
Helsinki/ Turku, cat. n° 288, repr. p. 293.
BIBLIOGRAPHIE
Gallen-Kallela, 1931, 1964, ill. p. 181.

31
Paysage insulaire / Saaristomaisema
1923
Huile sur toile, 53 x 68,5 cm
S.D.b.g. : *AXEL GALLEN-KALLELA 1923*
Collection particulière, Helsinki
EXPOSITIONS PERSONNELLES
1935, Helsinki, cat. n° 465 ; 1996,
Helsinki/Turku, cat. n° 312, repr. p. 309.

« *Ce sentiment de liberté vécu dans le nord de la Finlande,
je l'ai retrouvé en Afrique, dans la région de l'Équateur,
dont je ne peux comparer les fantastiques étendues sauvages
qu'à celles du nord de la Finlande.* »

Akseli Gallen-Kallela, *Kallela-kirja*, Porvoo, WSOY, 1955, p. 120.

« *Je ne comprends vraiment pas ce que vous entendez
par "pur objectif pictural". Je ne connais aucun objectif
en dehors de mon désir de satisfaire mon tempérament,
mon désir de couleur, de forme, de ligne, de surface, d'effet
pointilliste, de mouvement, de force, de la chose dont j'ai envie
à un instant donné. Mon travail dépend uniquement
de mon état d'esprit sans aucun objectif précis (je suis trop
sceptique pour croire aux objectifs). Comme un égoïste, je sens
seulement que je devrais faire ceci ou cela et que je n'aurais
pas la paix avant de m'en être débarrassé. Quand je m'aperçois
que je travaille sans ce désir, je ne peux pas continuer.* »

Lettre de Akseli Gallen-Kallela à Johannes Öhquist
cité dans Aivi Gallen-Kallela (éd.), *Juhla-Kalevala*, Porvoo, 1981, p. 526.

« *Celui qui vit longtemps et qui travaille en plein air
dans la nature, finit par développer une telle relation
personnalisée à son environnement qu'il se surprendra
peut-être à parler presque aux arbres de la forêt – de la même
manière qu'on entend un enfant converser avec les fleurs
d'un champ.* »

Akseli Gallen-Kallela, *op. cit.*, p. 107.

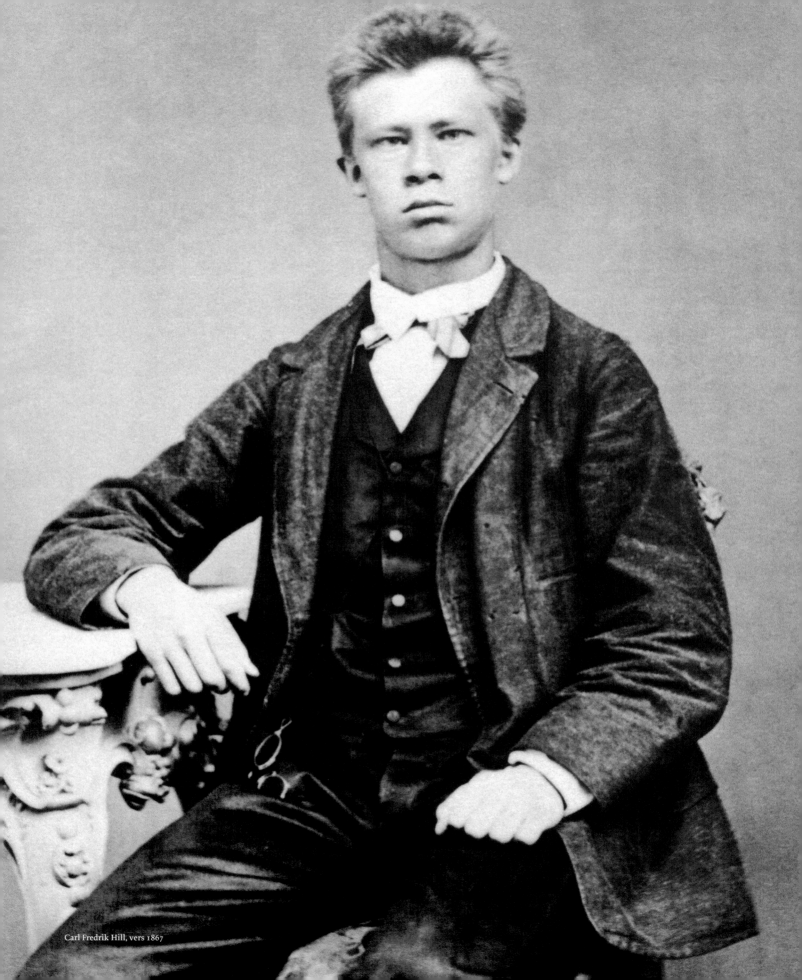
Carl Fredrik Hill, vers 1867

Carl Fredrik Hill
Lund, 31 mai 1849 - Lund, 22 février 1911

BIOGRAPHIE

1849 Né à Lund le 31 mai. Fils unique de Carl Johan Hill, professeur de mathématiques à l'université de Lund et de Charlotte Rudelius, fille de pasteur. Passe son enfance entouré de ses parents et de ses quatre sœurs à Lund, en Scanie (sud de la Suède).

1870-1871 Suit des cours d'esthétique à l'université de Lund.

1872 Il entre, contre l'avis de son père, à l'Académie des Beaux-Arts de Stockholm. Très influencé d'abord par l'académisme et le romantisme allemands, se tourne vers la peinture de paysage, copiant Ruysdael ou Hobbema au Musée national de Stockholm.

1873 Après avoir obtenu l'accord de son père, arrive à Paris. S'installe momentanément à Montmartre.

1874 En été se rend à Barbizon où il rencontre un groupe d'artistes qui deviendront ses amis : Ladislas Pàal, Munkàcsy et Max Liebermann. Y séjourne de 1874 à 1875, puis va à Montigny-sur-Loing et à Bois-le-Roi, sites fréquentés avant lui par Corot et Daubigny.
En automne, une fenêtre de son atelier tombe et le blesse à la tête. Il doit subir une intervention chirurgicale. Cet événement sera peut-être un des premiers facteurs déclencheurs de troubles mentaux.

1875 Sa sœur préférée, Anna, meurt au début de l'année. Un de ses tableaux est admis au Salon. Il retourne en Suède la veille du décès de son père à l'âge de 82 ans. Sera profondément bouleversé par ce double deuil.

1876 Son envoi au Salon est rejeté. Il l'expose chez Durand-Ruel au Salon des refusés avec Degas, Renoir, Berthe Morisot, Pissarro, Monet, Sisley.
Passe l'été à Luc-sur-Mer, puis s'établit à Bois-le-Roi. Sa peinture est proche alors de l'impressionnisme.

1877 Son envoi au Salon est à nouveau refusé ; au printemps, il part à Bois-le-Roi, puis après un court séjour à Champagne-sur-Oise, retourne à Paris. Il peint alors des scènes imaginaires, hallucinées, des thèmes bibliques ou des légendes scandinaves.
Dans sa correspondance, il parle d'hallucinations, de persécutions. Il continue à peindre de façon frénétique en donnant libre cours à sa création et à sa fantaisie, n'utilisant plus que quelques couleurs, en particulier le bleu et le jaune. Une seule toile de cette époque subsiste, *Les derniers hommes*, les autres ayant été, après son internement, détruites par des amis qui craignaient pour la réputation de l'artiste. Vit dans un isolement total, travaille à dix-huit tableaux qu'il a l'intention d'envoyer à l'Exposition universelle de 1878.
Il semble que ses échecs successifs au Salon, la mort de sa sœur Anna, puis le décès de son père, ainsi que l'accident de 1874, soient les causes déclenchantes de sa psychose. À la fin de l'année, des troubles de schizophrénie se confirment.

1878 En janvier, il est alité ; ne se nourrissant plus, son état empire à tel point qu'il est interné à la maison de santé du Dr Blanche, à Passy, suite à l'intervention de ses amis peintres Gegerfeldt et Skönberg.

1880 Sa sœur Marie-Louise vient le chercher à Paris et le fait interner dans une clinique psychiatrique près de Roskilde, au Danemark.

1882 Il est transféré à l'hôpital de Lund où il passe ses journées à dessiner.

1883-1911 Passe les vingt-huit années de maladie qui lui restent à vivre dans sa maison familiale, entouré de sa mère et de sa sœur Hedda. Mène une vie retirée, souffre d'hallucinations, élabore dans son journal un langage syncrétique mêlé de suédois, de français, de grec et de latin ; accompagne sa famille en voyages plusieurs fois, à Copenhague ou à Stockholm, visite des expositions.
Continue à travailler intensément : sa production est essentiellement faite de dessins au crayon noir et aux crayons de couleur, alternant paysages fantastiques, visions érotiques, architectures et souvenirs archéologiques, et de quelques rares toiles, car l'emploi de la peinture à l'huile lui était interdit. Sa sœur détruira tout ce qu'elle jugeait obscène. Meurt le 22 février 1911 d'un refroidissement.

EXPOSITIONS / Sélection

• PERSONNELLES

1933 Stockholm, Kungliga Akademien för de fria konsterna, *Carl Fredrik Hill : Minnesutställning.*

1938 Malmö, Malmö Museum.

1949 Stockholm, Nationalmuseum, *Carl Fredrik Hill : Minnesutställning.*

1949 Lucerne, Kunstmuseum, *Carl Fredrik Hill Zeichnungen.*

1950 Oslo, Nasjonalgalleriet, *Carl Fredrik Hill.*

1955 Hambourg, Kunsthalle, *Carl Fredrik Hill, ein schwedischer Maler 1849-1914.*

1965 Stockholm, Thielska Galleriet, *Carl Fredrik Hills teckningar.*

1970 Malmö, Malmö Museum, *Teckningar från sjukdomstiden i Lund. 1883-1911.*

1976 Malmö, Malmö Konsthall, *Carl Fredrik Hill.*

1978 Bonn, Kunstmuseum / Lübeck, St. Annen Museum, *Carl Fredrik Hill.*

1979 Oslo, Munch-museet, *Carl Fredrik Hill.*

1980 Paris, Centre culturel suédois, *Carl Fredrik Hill : dessins du Malmö Museum.*

1997 Ribe, Kunstmuseum, *Carl Fredrik Hill.*

• COLLECTIVES

1960-1961 Paris, musée national d'Art moderne, *Les sources du XX^e siècle : les arts en Europe de 1884 à 1914.*

1970 Prague, Narodni Galerie / Malmö, Malmö Museum / Stockholm, Prins Eugens Waldemarsudde, *Hill, Josephson, Strindberg.*

1972 Oslo, Nasjonalgalleriet, *Tre kunstnerskjebner : Lars Hertevig, Carl Frederik Hill, Ernst Josephson.*

1974 Pittsburgh, University Art Gallery, *The Price of Genius. Drawings by Carl Fredrik Hill (1849-1917) - Ernst Josephson (1841-1906).*

1984-1985 Hambourg, Kunstverein / Munich, Städtische Galerie im Lenbachhaus / Stuttgart, Württembergischer Kunstverein, *Vor der Zeit, Carl Fredrik Hill, Ernst Josephson : Zwei Künstler des später 19 Jahrhunderts.*

1987-1988 Stockholm, Liljevalchs Konsthall / Malmö, Malmö Konstmuseum, *Carl Fredrik Hill - Edvard Munch.*

1992-1993 Londres, Barbican Art Gallery, *Border Crossing : Fourteen Scandinavian Artists.*

1995 Coblence, Mitterrhein / Kiel, Kunsthalle zu Kiel, *Sprache der Seele, Schwedische Landschaftmalerei um 1900.*

1995-1996 Stockholm, Magasin 3 Konsthall, *Georg Baselitz + Carl Fredrik Hill.*

1997 Vienne, Kunstforum, *Art and Insanity.*

BIBLIOGRAPHIE / Sélection

• OUVRAGES

Andenberg Adof
– *Carl Hill. Hans liv och hans verk I*, Malmö, 1926.
– *Carl Hill. Hans liv och hans konst*, Malmö, 1951.

Baselitz Georg
– *Carl Fredrik Hill, Ball Season in Sweden*, Hellerup, Edition Bløndal, 1994.

Blomberg Erik
– *Carl Fredrik Hill. Hans friska och sjuka konst*, Stockholm, 1949, rééd. 1951.
– *Carl Fredrik Hill*, Genève, Albert Skira, 1950 / Stockholm, Svenska Institutet, 1960.

Ekelöf Gunnar
– *Carl Fredrik Hill*, Förlagsaktiebolaget Bokkonst, Göteborg, 1946.

Ellermann Mogens
– *Geni of Sindssyge*, Copenhague, 1936.

Lassaigne Jacques
– *Carl Fredrik Hill*, Paris, Institut Tessin, 1952.

Lindhagen Nils
– *Carl Fredrik Hill Sjukdomsårens konst*, Malmö Bernces förlag, 1976.
– *Hill skaldar - Carl Fredrik Hill i dikter och bilder*, Katrineholm, 1980.
– *Hill tecknar*, Lund, Bokförlaget Signum, 1987, rééd. Kristianstad, 1988.

Nilsson Sten Åke
– *Hillefanten*, Malmö, 1977.
– *Carl Fredrik Hill 1876*, Stockholm, 1992.

Polfeldt Ingegerd
– *Möte med Carl Fredrik Hill*, Uddevalla, Stockholm LiberFörlag, 1980.

Skira Albert (éd.)
– *Drawings by C.F. Hill*, Paris, 1950.

Maison natale de Hill, Skomakaregatan à Lund

PEINTURES / DESSINS Aucun dessin de la période de maladie n'est ni titré ni daté.

32
Les derniers hommes
De sista människorna
Huile sur papier contrecollé sur panneau,
43 x 38 cm
Nationalmuseum, Stockholm
Inv. : NM 6380
HISTORIQUE
Don des Amis du musée, 1971.
EXPOSITION PERSONNELLE
1976, Malmö, cat. n° 64, repr. p. 47.
EXPOSITION COLLECTIVE
1995, Coblence / Kiel, cat. n° 30, repr.
BIBLIOGRAPHIE
Blomberg, 1960, ill. ; Lindhagen, 1976,
ill. n° 30 ; Nilsson, 1977, ill. n° 68.

33
Sans titre
Crayons de couleur sur papier,
16,6 x 20,9 cm
Nationalmuseum, Stockholm
Inv. : NMH 55/1926
HISTORIQUE
Acquisition en 1926.
EXPOSITION PERSONNELLE
1955, Hambourg, cat. n° 67.
BIBLIOGRAPHIE
Lindhagen, 1976, ill. n° 163, p. 137.

34
Sans titre
Crayons de couleur sur papier,
16,7 x 20,7 cm
Nationalmuseum, Stockholm
Inv. : NMH 56/1926
HISTORIQUE
Acquisition en 1926.
EXPOSITION PERSONNELLE
1955, Hambourg, cat. n° 68.

35
Sans titre
Crayons de couleur sur papier,
20,8 x 17 cm
Nationalmuseum, Stockholm
Inv. : NMH 57/1926
HISTORIQUE
Acquisition en 1926.

36
Sans titre
Crayons de couleur sur papier,
17,1 x 20,8 cm
Nationalmuseum, Stockholm
Inv. : NMH 58/1926
HISTORIQUE
Acquisition en 1926.
EXPOSITION PERSONNELLE
1949, Lucerne, cat. n° 20.
BIBLIOGRAPHIE
Lindhagen, 1976, ill. n° 128.

37
Sans titre
Crayons de couleur sur papier,
16,5 x 20,5 cm
Nationalmuseum, Stockholm
Inv. : NMH 79/1926
HISTORIQUE
Acquisition en 1926.
EXPOSITION COLLECTIVE
1984-1985, Hambourg / Munich / Stuttgart,
cat. n° 35, repr. p. 50.
BIBLIOGRAPHIE
Lindhagen, 1976, ill. n° 133.

38
Sans titre
Crayon noir et crayons de couleur
sur papier, 17,2 x 21 cm
Nationalmuseum, Stockholm
Inv. : NMH 178/1926
HISTORIQUE
Acquisition en 1926.
EXPOSITION PERSONNELLE
1949, Lucerne, cat. n° 19.

EXPOSITION COLLECTIVE
1987-1988, Stockholm / Malmö,
cat. repr. p. 70.
BIBLIOGRAPHIE
Lindhagen, 1976, ill. n° 186.

39
Sans titre
Crayons de couleur sur papier,
17,8 x 19,2 cm
S.b.m. : *CF HILL* (?)
Collection particulière, Allemagne

40
Sans titre
Crayon noir et crayons de couleur
sur papier, 16,5 x 20,9 cm
Nationalmuseum, Stockholm
Inv. : 98/1926
HISTORIQUE
Acquisition en 1926.
EXPOSITIONS COLLECTIVES
1974, Pittsburgh, cat. n° 23 ; 1984-1985,
Hambourg / Munich / Stuttgart, cat. n° 39.

41
Sans titre
Crayon noir et crayons de couleur
sur papier, 17,2 x 21,1 cm
Nationalmuseum, Stockholm
Inv. : NMH 86/1926
HISTORIQUE
Acquisition en 1926.
Non reproduit

42
Sans titre
Crayon noir et crayons de couleur
sur papier, 16,8 x 21 cm
Nationalmuseum, Stockholm
Inv. : NMH 105/1926
HISTORIQUE
Acquisition en 1926.
BIBLIOGRAPHIE
Lindhagen, 1976, ill. n° 253.
Non reproduit

43
Sans titre
Crayons de couleur sur papier,
16,8 x 21 cm
Nationalmuseum, Stockholm
Inv. : NMH 84/1926
HISTORIQUE
Acquisition en 1926.

44
Sans titre
Crayons de couleur sur papier,
17 x 20,6 cm
Nationalmuseum, Stockholm
Inv. : NMH 99/1926
HISTORIQUE
Acquisition en 1926.

45
Sans titre
Crayons de couleur sur papier,
17,8 x 22,5 cm
Nationalmuseum, Stockholm
Inv. : NMH 92/1926
HISTORIQUE
Acquisition en 1926.
EXPOSITIONS PERSONNELLES
1955, Hambourg, cat. n° 80 ;
1976, Malmö, cat. n° 174, repr. p. 67.
EXPOSITION COLLECTIVE
1987-1988, Stockholm/Malmö,
cat. repr. p. 73.
BIBLIOGRAPHIE
Lindhagen, 1976, ill. n° 92 ;
Nilsson, 1977, ill. n° 22.

46
Sans titre
Crayons de couleur sur papier,
17,1 x 21,2 cm
Malmö Konstmuseum, Malmö
Inv. : MM 45916
HISTORIQUE
Legs de Bernt Rutger, Malmö, 1948.
EXPOSITION PERSONNELLE
1997, Ribe, cat. n° 50, repr. p. 88.

EXPOSITION COLLECTIVE
1984-1985, Hambourg/Munich/Stuttgart,
cat. n° 101, repr. p. 88.
BIBLIOGRAPHIE
Lindhagen, 1976, ill. n° 84 ; Polfeldt,
1980, ill. p. 105.

47
Sans titre
Crayons de couleur sur papier,
17,2 x 21,4 cm
Nationalmuseum, Stockholm
Inv. : NMH 149/1926
HISTORIQUE
Acquisition en 1926.
EXPOSITIONS COLLECTIVES
1984-1985, Hambourg/Munich/Stuttgart,
cat. n° 17, repr. p. 47 ; 1995, Coblence/
Kiel, cat. n° 17, repr. p. 47.

48
Sans titre
Crayons de couleur sur papier,
17,5 x 21,5 cm
Nationalmuseum, Stockholm
Inv. : NMH 195/1926
HISTORIQUE
Acquisition en 1926.
Non reproduit

49
Sans titre
Crayon noir sur papier, 18,5 x 25,5 cm
Nationalmuseum, Stockholm
Inv. : NMH 134/1926
HISTORIQUE
Acquisition en 1926.
EXPOSITIONS PERSONNELLES
1949, Lucerne, cat. n° 26, repr. n° 4 ;
1955, Hambourg, cat. n° 99, repr. p. 47.
EXPOSITIONS COLLECTIVES
1974, Pittsburgh, cat. n° 12, repr. ; 1987-
1988, Stockholm/Malmö, cat. repr. p. 81.
BIBLIOGRAPHIE
Blomberg, 1960, ill. ; Lindhagen, 1976,
ill. n° 94 ; Nilsson, 1977, ill. n° 48.

50
Sans titre
Crayon noir sur papier, 18,6 x 25,5 cm
Nationalmuseum, Stockholm
Inv. : NMH 118/1926
HISTORIQUE
Acquisition en 1926.
EXPOSITION PERSONNELLE
1949, Lucerne, cat. n° 29.
EXPOSITIONS COLLECTIVES
1984-1985, Hambourg/Munich/Stuttgart,
cat. n° 16 ; 1995, Coblence/Kiel,
cat. n° 32, repr.

51
Sans titre
Crayon noir et crayons de couleur
sur papier, 17,2 x 21,4 cm
Nationalmuseum, Stockholm
Inv. : NMH 215/1926
HISTORIQUE
Acquisition en 1926.
EXPOSITION COLLECTIVE
1984-1985, Hambourg/Munich/Stuttgart,
cat. n° 23.

52
Sans titre
Crayon noir et crayons de couleur
sur papier, 18 x 22,7 cm
Nationalmuseum, Stockholm
Inv. : NMH 240/1926
HISTORIQUE
Acquisition en 1926.
EXPOSITION PERSONNELLE
1949, Lucerne, cat. n° 37.

53
Sans titre
Crayon noir sur papier, 18,7 x 25,8 cm
Nationalmuseum, Stockholm
Inv. : NMH 140/1926
HISTORIQUE
Acquisition en 1926.
EXPOSITIONS PERSONNELLES
1949, Lucerne, cat. n° 32 ;

1955, Hambourg, cat. n° 93.
BIBLIOGRAPHIE
Lindhagen, 1976, ill. n° 127.

54
Sans titre
Crayon noir sur papier, 17,5 x 22 cm
Malmö Konstmuseum, Malmö
Inv. : MM 20921
HISTORIQUE
Succession Hedda Hill, Lund, 1931.
EXPOSITIONS PERSONNELLES
1976, Malmö, cat. n° 139 ;
1997, Ribe, cat. n° 10.
EXPOSITIONS COLLECTIVES
1974, Pittsburgh, cat. n° 14, repr. ;
1984-1985, Hambourg/Munich/Stuttgart,
cat. n° 3, repr. p. 70 ; 1987-1988,
Stockholm/Malmö, cat. repr. p. 33.
BIBLIOGRAPHIE
Lindhagen, 1976, ill. n° 85 : 1 ; Nilsson,
1977, ill. n° 5 ; Polfeldt, 1980, ill. p. 91 ;
Baselitz, 1994, ill.

55
Sans titre
Crayons de couleur sur papier,
17,4 x 21,5 cm
Collection particulière, Allemagne
BIBLIOGRAPHIE
Lassaigne, 1952, ill. n° 11.

56
Sans titre
Crayon noir sur papier, 17,3 x 21,2 cm
Nationalmuseum, Stockholm
Inv. : NMH 117/1926
HISTORIQUE
Acquisition en 1926.
EXPOSITION PERSONNELLE
1976, Malmö, cat. n° 177, repr. p. 65.
BIBLIOGRAPHIE
Lindhagen, 1976, ill. n° 98 ;
Baselitz, 1994, ill.

57
Sans titre
Crayon noir sur papier, 30 x 20 cm
Nationalmuseum, Stockholm
Inv. : NMH 122/1926
HISTORIQUE
Acquisition en 1926.
EXPOSITIONS PERSONNELLES
1949, Lucerne, cat. n° 42, repr. n° 5 ;
1955, Hambourg, cat. n° 100, repr. p. 51 ;
1976, Malmö, cat. n° 147, repr. p. 72.
EXPOSITIONS COLLECTIVES
1984-1985, Hambourg/Munich/Stuttgart,
cat. n° 72, repr. p. 69 ;
1987, Stockholm/Malmö, cat. repr. p. 32 ;
1992-1993, Londres, cat. n° 5, repr. p. 20.
BIBLIOGRAPHIE
Blomberg, 1960, ill. ; Lindhagen, 1976,
ill. n° 112 : 5 ; Nilsson, 1977, ill. n° 37.

58
Sans titre
Crayon noir sur papier, 30,8 x 20 cm
Nationalmuseum, Stockholm
Inv. : NMH 264/1927
HISTORIQUE
Acquisition en 1927.
EXPOSITIONS PERSONNELLES
1949, Lucerne, n° 24, repr. p. 10 ;
1955, Hambourg, cat. n° 90, repr. p. 43 ;
1976, Malmö, cat. n° 144, repr. p. 70.
EXPOSITIONS COLLECTIVES
1984-1985, Hambourg/Munich/Stuttgart,
cat. n° 73, repr. p. 71 ; 1992-1993,
Londres, cat. n° 14, repr. p. 21.
BIBLIOGRAPHIE
Blomberg, 1960, ill. ; Lindhagen, 1976,
ill. n° 100 : 2 ; Nilsson, 1977, ill. n° 33.

59
Sans titre
Crayon noir sur papier, 9 x 20 cm
Malmö Konstmuseum, Malmö
Inv. : MM 31332
HISTORIQUE
Don de Birger Klason, Helsinki, 1939.

EXPOSITIONS PERSONNELLES
1976, Malmö, cat. n° 146, repr. p. 71 ;
1997, Ribe, cat. n° 34, repr. p. 80.
EXPOSITION COLLECTIVE
1987-1988, Stockholm/Malmö,
cat. repr. p. 31.
BIBLIOGRAPHIE
Lindhagen, 1976, ill. n° 114 : 7 ;
Nilsson, 1977, ill. n° 28.

60
Sans titre
Crayon noir sur papier, 30 x 20 cm
Malmö Konstmuseum, Malmö
Inv. : MM 46754
HISTORIQUE
Succession Hedda Hill, Lund, 1931.
EXPOSITION PERSONNELLE
1976, Malmö, cat. n° 149, repr. p. 73.
EXPOSITIONS COLLECTIVES
1974, Pittsburgh, cat. n° 2, repr. ;
1984-1985, Hambourg/Munich/Stuttgart,
cat. n° 69, repr. p. 67 ; 1987-1988,
Stockholm/Malmö, cat. repr. p. 31 ;
1992-1993, Londres, cat. n° 17, repr. p. 21.
BIBLIOGRAPHIE
Lindhagen, 1976, ill. n° 114 : 7 ;
Nilsson, 1977, ill. n° 28 ; Polfeldt, 1980,
ill. p. 67 ; Baselitz, 1994, ill.

61
Sans titre
Crayon noir sur papier, 17,5 x 21,2 cm
Malmö Konstmuseum, Malmö
Inv. : MM 46747
HISTORIQUE
Succession Hedda Hill, Lund, 1931.
EXPOSITION COLLECTIVE
1984-1985, Hambourg/Munich/Stuttgart,
cat. n° 15, repr. p. 56.

62
Sans titre
Crayon noir et crayons de couleur
sur papier, 36 x 22,5 cm
Malmö Konstmuseum, Malmö

Inv. : MM 20968
HISTORIQUE
Succession Hedda Hill, Lund, 1931.

63
Sans titre
Crayon noir sur papier, 17 x 21,3 cm
Collection particulière, Allemagne

64
Sans titre
Crayons de couleur sur papier,
36,5 x 22,9 cm
Collection particulière, Allemagne

65
Sans titre
Crayon noir sur papier, 18,3 x 25,5 cm
Nationalmuseum, Stockholm
Inv. : NMH 116/1926
HISTORIQUE
Acquisition en 1926.
Non reproduit

66
Sans titre
Crayon noir sur papier, 18,4 x 25,5 cm
Nationalmuseum, Stockholm
Inv. : NMH 120/1926
HISTORIQUE
Acquisition en 1926.
EXPOSITION PERSONNELLE
1949, Lucerne, cat. n° 28.
BIBLIOGRAPHIE
Baselitz, 1994, ill.
Non reproduit

67
Sans titre
Crayons de couleur sur papier, 17 x 21 cm
Malmö Konstmuseum, Malmö
Inv. : MM 46708
HISTORIQUE
Legs Berndt Rutger, Malmö, 1948.
EXPOSITION PERSONNELLE
1997, Ribe, cat. n° 32.

EXPOSITION COLLECTIVE
1984-1985, Hambourg/Munich/Stuttgart,
cat. n° 11.
BIBLIOGRAPHIE
Polfeldt, 1980, ill. p. 62 ; Baselitz, 1994, ill.

68
Sans titre
Crayon noir sur papier, 22,1 x 27,1 cm
Nationalmuseum, Stockholm
Inv. : NMH 121/1926
HISTORIQUE
Acquisition en 1926.
EXPOSITIONS PERSONNELLES
1949, Lucerne, cat. n° 34, repr. p. 14 ;
1955, Hambourg, cat. n° 97.

69
Sans titre
Crayon noir sur papier, 17,4 x 21,4 cm
Nationalmuseum, Stockholm
Inv. : NMH 119/1925
HISTORIQUE
Acquisition en 1926.
EXPOSITION PERSONNELLE
1955, Hambourg, cat. n° 106.
BIBLIOGRAPHIE
Lindhagen, 1976, ill. n° 374.

70
Sans titre
Crayons de couleur sur papier,
16,7 x 20,5 cm
Nationalmuseum, Stockholm
Inv. : NMH 169/1926
HISTORIQUE
Acquisition en 1926.

71
Sans titre
Crayons de couleur sur papier, 21 x 17 cm
Nationalmuseum, Stockholm
Inv. : NMH 144/1926
HISTORIQUE
Acquisition en 1926.

EXPOSITION PERSONNELLE
1949, Lucerne, cat. n° 36.
EXPOSITION COLLECTIVE
1974, Pittsburgh, cat. n° 27.

72
Sans titre
Crayons de couleur sur papier,
16,7 x 21 cm
Nationalmuseum, Stockholm
Inv. : NMH 158/1926
HISTORIQUE
Acquisition en 1926.

73
Sans titre
Crayons de couleur sur papier,
16,6 x 21,2 cm
Nationalmuseum, Stockholm
Inv. : NMH 184/1926
HISTORIQUE
Acquisition en 1926.

74
Sans titre
Crayon noir sur papier, 18,8 x 25,6 cm
Nationalmuseum, Stockholm
Inv. : NMH 127/1926
HISTORIQUE
Acquisition en 1926.
EXPOSITIONS PERSONNELLES
1949, Lucerne, cat. n° 38 ;
1955, Hambourg, cat. n° 102, repr. p. 48 ;
1976, Malmö, cat. n° 176, repr. p. 69.
EXPOSITIONS COLLECTIVES
1992-1993, Londres, cat. n° 19, repr. p. 24 ;
1995, Coblence/Kiel, cat. n° 33, repr. ;
1995-1996, Stockholm, repr.
BIBLIOGRAPHIE
Blomberg, 1960, ill. ; Lindhagen, 1976,
ill. n° 97 ; Baselitz, 1994, ill.

75
Sans titre
Crayons de couleur sur papier,
22 x 35,8 cm
Collection particulière, Allemagne

76
Sans titre
Crayons de couleur sur papier,
17 x 21,2 cm
Collection particulière, Allemagne
Non reproduit

77
Sans titre
Crayons de couleur sur papier,
18,1 x 22,6 cm
Collection particulière, Allemagne
Non reproduit

78
Sans titre
Crayons de couleur sur papier,
17,1 x 20,6 cm
Collection particulière, Allemagne
Non reproduit

79
Sans titre
Crayons de couleur sur papier,
18 x 22,4 cm
Nationalmuseum, Stockholm
Inv. : NMH 310/1925
HISTORIQUE
Acquisition en 1926.

80
Sans titre
Crayons de couleur sur papier, 21 x 34 cm
Malmö Konstmuseum, Malmö
Inv. : MM 20848
HISTORIQUE
Succession Hedda Hill, Lund, 1931.
BIBLIOGRAPHIE
Lindhagen, 1976, ill. n° 44.

81
Sans titre
Crayons de couleur sur papier,
17,2 x 20,5 cm
Nationalmuseum, Stockholm
Inv. : NMH 228/1926
HISTORIQUE
Acquisition en 1926.

82
Sans titre
Crayon noir sur papier, 17,4 x 21,3 cm
Nationalmuseum, Stockholm
Inv. : NMH 131/1926
HISTORIQUE
Acquisition en 1926.
EXPOSITIONS COLLECTIVES
1984-1985, Hambourg/Munich/Stuttgart,
cat. n° 63, repr. p. 78 ; 1987-1988,
Stockholm/Malmö, cat. repr. p. 70.
BIBLIOGRAPHIE
Lindhagen, 1976, ill. n° 135.

83
Sans titre
Crayon noir sur papier, 17,4 x 21,3 cm
Nationalmuseum, Stockholm
Inv. : NMH 132/1926
HISTORIQUE
Acquisition en 1926.
EXPOSITIONS PERSONNELLES
1949, Lucerne, cat. n° 45, repr. p. 6 ;
1955, Hambourg, cat. n° 92, repr. p. 46.
EXPOSITIONS COLLECTIVES
1974, Pittsburgh, cat. n° 10 ; 1984-1985,
Hambourg/Munich/Stuttgart, cat. n° 64,
repr. p. 79 ; 1987-1988, Stockholm/Malmö,
cat. repr. p. 71 ; 1992-1993, Londres,
cat. n° 18, repr. p. 24.
BIBLIOGRAPHIE
Blomberg, 1960, ill. ; Lindhagen, 1976,
ill. n° 146.

84
Sans titre
Crayons de couleur sur papier, 17 x 21 cm
Malmö Konstmuseum, Malmö
Inv. : MM 20842
HISTORIQUE
Succession Hedda Hill, Lund, 1931.
Non reproduit

85
Sans titre
Huile sur papier, 39,5 x 36,5 cm
S.b.d. : *Hill*
Malmö Konstmuseum, Malmö
Inv. : MM 46755
HISTORIQUE
Succession Hedda Hill, Lund, 1931.
EXPOSITION COLLECTIVE
1984-1985, Hambourg/Munich/Stuttgart,
cat. n° 102, repr. p. 95.
BIBLIOGRAPHIE
Polfeldt, 1980, ill. p. 72-73.

86
Sans titre
Crayons de couleur sur papier,
22,9 x 18,1 cm
Malmö Konstmuseum, Malmö
Inv. : MM 11082
HISTORIQUE
Don de Hedda Hill, Lund, 1931.
EXPOSITION PERSONNELLE
1976, Malmö, cat. n° 269, repr. p. 59.
EXPOSITIONS COLLECTIVES
1984-1985, Hambourg/Munich/Stuttgart,
cat. n° 86, repr. p. 93 ; 1987-1988,
Stockholm/Malmö, cat. repr. p. 59 ;
1992-1993, Londres, cat. n° 34, repr. p. 22 ;
1995-1996, Stockholm, repr.
BIBLIOGRAPHIE
Lindhagen, 1976, ill. n° 81 ;
Polfeldt, 1980, ill. p. 75.

87
Sans titre
Crayons de couleur sur papier, 34 x 21 cm
Malmö Konstmuseum, Malmö
Inv. : MM 20976
HISTORIQUE
Succession Hedda Hill, Lund, 1931.
EXPOSITION PERSONNELLE
1955, Hambourg, cat. n° 72.
EXPOSITIONS COLLECTIVES
1974, Pittsburgh, cat. n° 49, repr. ;
1984-1985, Hambourg / Munich / Stuttgart,
cat. n° 92, repr. p. 90 ;
1992-1993, Londres, cat. n° 29, repr. p. 22.
BIBLIOGRAPHIE
Lindhagen, 1976, ill. n° 47 ;
Nilsson, 1977, ill. n° 102.
Non reproduit

88
Sans titre
Crayon noir sur papier, 46 x 37 cm
Malmö Konstmuseum, Malmö
Inv. : MM 21494
HISTORIQUE
Succession Hedda Hill, Lund, 1931.
EXPOSITION COLLECTIVE
1984-1985, Hambourg / Munich / Stuttgart,
cat. n° 95.
BIBLIOGRAPHIE
Lindhagen, 1976, ill. n° 7 ;
Nilsson, 1977, ill. n° 93.

89
Sans titre
Crayon noir sur papier, 45 x 36 cm
Malmö Konstmuseum, Malmö
Inv. : MM 21516
HISTORIQUE
Succession Hedda Hill, Lund, 1931.
EXPOSITION COLLECTIVE
1984-1985, Hambourg / Munich / Stuttgart,
cat. n° 99, repr. p. 99.
BIBLIOGRAPHIE
Lindhagen, 1976, ill. n° 14 ; Nilsson, 1977,
ill. n° 66 ; Polfeldt, 1980, ill. p. 99.

90
Sans titre
Crayons de couleur sur papier,
53,7 x 69,1 cm
Malmö Konstmuseum, Malmö
Inv. : MM 38954
HISTORIQUE
Don de Herman Gotthard, Malmö, 1944.
EXPOSITIONS COLLECTIVES
1987-1988, Stockholm / Malmö,
cat. repr. p. 58;
1992-1993, Londres, cat. n° 31, repr. p. 27 ;
1995-1996, Stockholm, repr.
BIBLIOGRAPHIE
Andenberg, 1951, ill. ; Blomberg, 1960, ill. ;
Lindhagen, 1976, ill. n° 42 ;
Polfeldt, 1980, ill. p. 84.
Non reproduit

91
Sans titre
(Portrait d' August Strindberg)
Crayon noir sur papier, 41,7 x 34 cm
Malmö Konstmuseum, Malmö
Inv. : MM 21491
HISTORIQUE
Succession Hedda Hill, Lund, 1931.
EXPOSITIONS COLLECTIVES
1984-1985, Hambourg / Munich / Stuttgart,
cat. n° 94, repr. p. 100 ; 1987-1988,
Stockholm / Malmö, cat. repr. p. 102 ;
1992-1993, Londres, ill. p. 25.
BIBLIOGRAPHIE
Lindhagen, 1976, ill. n° 20.
Reproduit p. 348

92
Sans titre
Crayon noir sur papier, 21 x 34 cm
Malmö Konstmuseum, Malmö
Inv. : MM 20571
HISTORIQUE
Succession Hedda Hill, Lund, 1931.
EXPOSITIONS PERSONNELLES
1976, Malmö, cat. n° 157, repr. p. 97 ;
1997, Ribe, cat n° 67, repr. p. 95.

EXPOSITION COLLECTIVE
1992-1993, Londres, cat. n° 33, repr. p. 16.
BIBLIOGRAPHIE
Lindhagen, 1976, ill. n° 57 ;
Baselitz, 1994, ill.

93
Sans titre
Crayons de couleur sur papier,
21,1 x 17 cm
Malmö Konstmuseum, Malmö
Inv. : MM 21009
HISTORIQUE
Succession Hedda Hill, Lund, 1931.
EXPOSITION PERSONNELLE
1976, Malmö, cat. n° 263, repr. p. 75.
EXPOSITION COLLECTIVE
1984-1985, Hambourg / Munich / Stuttgart,
cat. n° 93, repr. p. 92.
BIBLIOGRAPHIE
Lindhagen, 1976, ill. n° 126 ;
Polfeldt, 1980, ill. p. 145.
Non reproduit

Le roi a jeté le pinceau
Et quittant la salle princière des arts
Il s'est hâté de rejoindre le temple de la poésie,
Trouver des idéaux nouveaux.

*

Et l'artiste plus qu'avant jubile dans le chant...
Quand Il entend sa voix trouver des notes nouvelles.
Il comprend que cette fois, très haute
Une victoire renversera les trônes faux !

*

Ce qui est grand, chaleureux, élevé, juste, beau et vrai
Le poète le connaît bien, mais plus riche et heureux est le jeu de l'art.

*

Le chagrin qui ronge l'artiste quand la misère l'oblige
 de laisser le pinceau est pourtant celui d'un martyre
 et tourmente un esclave.

La captivité est pire pour l'esprit élevé,
 surtout quand elle lui dérobe son pinceau.
Brisant le sceptre, seigneur le plus noble des mondes.

Distique, plains-toi, l'artiste emprisonné réclame en vain le pinceau
Chante Sa douleur, car la barbarie a frappé plus vilement le poète.

Distique plains-toi en une forme maintenant plus évoluée
 et dis comment, dans la chaîne la plus vile,
La captivité jeta un barde et vola à l'artiste son pinceau.

*

Le Mépris lui-même est ton meilleur ami,
Le Frère de Ton cœur, oh ! Ta propre gloire...
Le Dieu de Ta pensée qui, obéissant, conduit
Chaque confession que portent tes fières toiles...

Deviens complètement fou, une demi-raison est embrouillamini
 que personne ne veut entendre.
Que la pensée s'enfuie, quand elle ne veut plus durer.
Dors, laisse dormir les autres,
 ne viens pas troubler le sommeil du jeune homme.

<div align="center">✻</div>

Éclair qui flambe et illumine les profondeurs silencieuses de l'abîme,
Mer qui fait couler les navires et précipite
 à travers la tourmente la chaloupe qui se balance,
Tous ressemblent à la pensée du poète, élevée, libre, grande et forte.

Volcans lorsque tous vous rugissez et crachez le feu
 de vos hauts et sauvages cratères,
Quand furieusement vous allez à l'assaut des ténèbres
 d'une cime escarpée sans étoiles,
Et le tonnerre roule au fond de vous avec un énorme fracas mélodieux
Par sympathie, magie et savoir merveilleux
 se trouve touché le fier fils du haut poème,
Oh, alors le poète ressent la joie,
 la grandeur habite au fond de son âme pure et forte.

<div align="center">✻</div>

Ce bleu profond se moque de l'imitateur :
S'il veut saisir l'obscurité, aussitôt le ton noircit,
Si la victime tente de reproduire la finesse du coloris,
Le ton du tableau ne deviendra pas plus bleu que la cire ;
S'il s'en sert pour essayer de rendre la force de l'écho,
Le tableau hurle bleu à faire fuir les saumons.

<div align="center">✻</div>

Fracassantes et noires, crêtes écumantes, les vagues battent et frappent,
... écume rugissante rageant avec délices,
Langues qui se brisent, soleils qui luisent, jours qui sourient, font tempête galopante,
Vents qui hurlent, courants essoufflés, un bonheur fourmille dans ces traits qui s'ébrouent,
Esprits qui clament et osent cracher les eaux vers le rivage escarpé.
Voix tonitruante qui déferle encore, couvrant du fond de la mer le sein dénudé,
Squelettes remontés des profondeurs et jetés, l'épave arrachée au rocher.
Laids et lourds les nuages menacent au-dessus du jaune scintillant.

Ces extraits du *Manuscrit* de Carl Fredrik Hill conservé à la bibliothèque
de l'université de Lund, ont été sélectionnés par Niels Lindhagen
au chapitre XIII de son ouvrage *Carl Fredrik Hill Sjukdomsårens Konst*
(Carl Fredrik Hill, l'art des années de maladie), 1976, Malmö Bernces förlag.
Ils ont été traduits du suédois par Carl Gustaf Bjurström.

GUNNAR EKELÖF
Inscription fossile
À la mémoire de Carl Fredrik Hill

Je fus le prince des murmures de la forêt qui se balançait tout au fond
sous le lait des vagues et le vent assoiffé,
Dans la forêt où la couronne noire de pollen de l'herbe à mystère s'élevait
parmi les racines rampantes jusqu'à la poussière des porteuses d'eau et les puits des lézards.
Je fus le prince des murmures sous la tente d'eau où toutes les voix
aveugles célébraient mon nom,
Dans les grottes bleues où des pis en pierre le crépuscule tombe goutte à goutte,
Dans le gouffre du crépuscule où des visages prisonniers des piliers
vous dévisagent du fond des colonnades,
Là où la solitude repose dans ma main fermée que j'ouvre :
Muets et sanglants les murmures en révolte se glissent
hors de la forêt de veines.
Le lion brise le sceau de l'horizon et érige le sang
en signe de guerre devant les yeux et les voix.
Rouge-désert le lion rugit dans chaque voile en mer que déploie
le vent pour capter les ailes nacrées des coquillages de l'air.
Moi-même je lance ma tête vers les gorges des ennemis.
La poignée de mon épée rougeoie de sang et tous les visages secrets des piliers
poussent encore et encore leur cri de guerre.
Les vassaux confient au vent d'ouest un message murmuré :
ici la huppe guerrière attend dans les sourcils de l'aurore
où l'or coule de l'autel maternel.
Moi-même je monte de nuage en nuage et la tempête
de la victoire se lève
à travers la palissade de l'aube.
Sur la surface frémissante et tendue du jaune-de-lion le vent souffle rêche
comme des cheveux jaunes et comme des rayons qui chassent
les voix infidèles vers le naufrage.
Saisi d'une crampe rouge-de-sang le ciel est incandescent
et l'œuf du soleil devient la proie des flammes.
Moi-même je le foule à mes pieds parmi les nuages visqueux
et le ciel pâlit comme du verre
Et de nouveau la solitude repose dans ma main ouverte que je ferme :
Muets et sanglants les murmures vaincus se faufilent dans la forêt des veines
tandis que le vent d'est sonne la retraite à travers le temple des lézards
et les colonnes autour de l'autel principal.
Je suis encore le prince des murmures sous la tente à colonnes
où toutes les voix aveugles sont soumises à mon regard,
Dans le palais à colonnes où le crépuscule tombe goutte à goutte des pis de pierre.
Je suis encore le roi des bergers régnant sur les hanches des nuages
et la forme de cruches, sur les statues du vent et la taille d'ivoire des coquilles.
Mon règne pèse encore lourdement sur le poignard de l'abîme.

Extrait de *Dedikation* (Dédicace), 1934,
Albert Bonniers Förlag, Stockholm,
traduit du suédois par Carl Gustaf Bjurström.

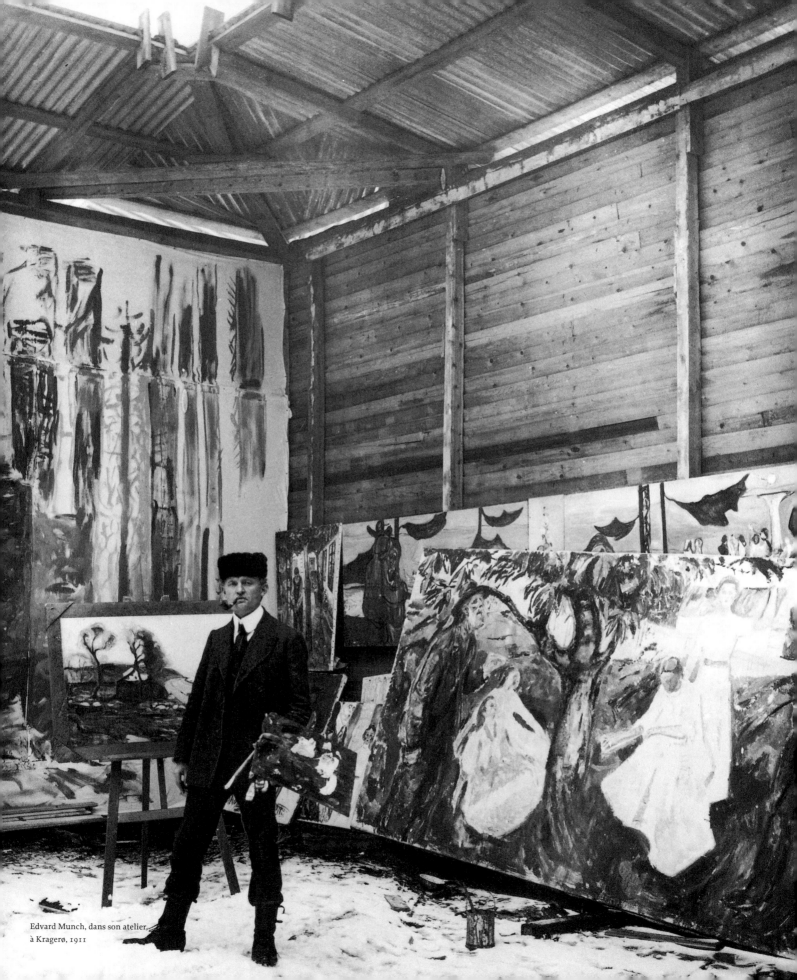

Edvard Munch, dans son atelier, à Kragerø, 1911

Edvard Munch

Løten, 12 décembre 1863 - Oslo, 23 janvier 1944

BIOGRAPHIE

1863 Né à Løten, deuxième enfant du Dr Christian Munch (médecin militaire) et de Laura Catherine Bjølstad.

1864 La famille Munch s'installe à Christiania.

1868 Sa mère meurt victime de la tuberculose.

1877 Sa sœur aînée Sophie meurt à 15 ans de la même maladie.

1879 Il débute des études d'ingénieur à l'École technique de Christiania, qu'il abandonnera un an plus tard pour devenir peintre.

1881 S'inscrit à l'École royale d'art et de dessin à Christiania sous la direction du sculpteur Julius Middelthun et se tourne peu à peu vers la peinture.

1882 Suit l'enseignement du peintre naturaliste Christian Krohg et de Frits Thaulow. Reconnu comme un élève particulièrement doué, il devient rapidement chef de file de la jeune peinture norvégienne.

1883 Expose pour la première fois au Salon des Arts décoratifs et participe à la première exposition de groupe à Christiania. Ses sujets sont de tendance populaire et naturaliste comme *Jeune fille allumant un poêle*.

1884 S'intègre à la bohème de Christiania, autour de Hans Jaeger et Christian Krohg, rédacteurs à la revue littéraire *Impressionisten* (Impressionniste).

1885 Commence la composition de *L'enfant malade* : « L'essentiel de ce que je fis plus tard procède de cette peinture ». Grâce à une bourse accordée par Frits Thaulow, il

se rend à Anvers où il participe à l'Exposition universelle des beaux-arts. C'est son premier voyage à l'étranger. En mai il réside trois semaines à Paris où il visite le Louvre et le Salon.

1886 En octobre il expose à l'Exposition d'automne de Christiania quatre toiles dont *L'enfant malade* qui provoque la critique.

1888 En été visite l'Exposition d'art français à Copenhague.

1889-1890 En avril, première exposition personnelle à l'Association des étudiants de Christiania. Il loue une maison d'été à Åsgårdstrand. Une bourse d'études de l'État de 1500 couronnes lui permet de retourner à Paris où il suit des cours à l'atelier de Léon Bonnat à l'École des Beaux-Arts. Il séjourne une grande partie de son temps à l'étranger, essentiellement à Paris et Berlin. Il expose une toile à l'Exposition universelle de Paris. Mort de son père.

1891 Voyage à Paris et Nice.

1892 Expose à Christiania, puis à Berlin, à l'invitation de l'Union des artistes berlinois. La salle qui lui est consacrée est fermée au bout d'une semaine : c'est le scandale de « l'affaire Munch », qui rendra célèbre l'artiste. Un comité de soutien est créé avec à sa tête Max Liebermann, fondateur de la Sécession de Berlin. L'exposition est présentée à Cologne, Düsseldorf, puis en décembre à nouveau à Berlin.

1893 À Berlin, fréquente Richard Dehmel, Stanislas Przybyszewski, August Strindberg à la taverne *Zum Schwarzen Ferkel* (Au petit cochon noir). Commence à travailler à la *Frise de la vie*. Expose avec, entre autres,

August Strindberg (Die Freie Berliner Kunstausstellung).

1894 Premières gravures, eaux-fortes et lithographies, à Berlin. Publication de la monographie *Das Werk des Edvard Munch* de Przybyszewski, Servaes, Pastor et Meier-Graefe.

1895 Expose avec Gallen-Kallela à Berlin. Mort d'Andreas, son frère.

1896 Entre en relation avec le cercle d'écrivains et d'artistes qui fréquentent les mardis de Mallarmé. Il côtoie le groupe des Nabis qui avait lancé la *Revue blanche* ; présente une exposition à la galerie l'Art nouveau dont Strindberg rend compte dans la *Revue blanche* en juin, et crée pour le Théâtre de l'Œuvre les décors de *Peer Gynt* d'Ibsen. Lithographies en couleur et premiers bois gravés chez Clot.

1897 Expose dix peintures de la *Frise de la vie* au Salon des indépendants. Été à Åsgårdstrand où il achète une maison. Rencontre Tulla Larsen à Christiania.

1899 Participe à la Biennale de Venise, et passe l'hiver en convalescence au sanatorium de Kornhaug à Fåberg en Norvège.

1902 Rencontre le Dr Max Linde avec lequel il se lie d'amitié et qui lui commandera plusieurs œuvres importantes. Expose vingt-huit tableaux de la *Frise de la vie* à la Sécession de Berlin. Rupture dramatique avec Tulla Larsen : il se blesse à la main gauche d'une balle de revolver. Début du catalogue des œuvres graphiques de Gustav Schiefler.

1903 Expose huit peintures au Salon des indépendants à Paris et devient membre de leur société.

1904 À Berlin, contrat d'exclusivité avec Bruno Cassirer. Expose à la Sécession de Vienne. Souffre d'alcoolisme.

1905 Exposition à Prague, immense succès. Tentatives de désintoxication en Allemagne.

1906 Projet de décors pour les *Revenants* d'Ibsen au théâtre de Max Reinhardt.

1908 Atteint d'une grave dépression, il entre à la clinique du Dr Daniel Jacobson à Copenhague pour un an. Travaille à l'histoire d'*Alpha et Oméga*.

1909 Retourne en Norvège et se fixe à Skrubben, à côté de Kragerø. Commence à travailler sur un projet de décoration murale pour la salle des fêtes de l'université de Christiania. Ce projet sera accepté en 1914 et inauguré le 10 septembre 1916.

1912 Toute une salle lui est consacrée à l'exposition internationale Sonderbund de Cologne.

1913 Expose huit gravures à l'Armory Show de New York.

1916 Achète une propriété à Ekely, près de Christiania.

1917 Publication à Berlin de la monographie de Munch par Curt Glaser.

1918 Publie à l'occasion d'une exposition chez Blomqvist à Christiania un livre intitulé *La frise de la vie*.

1919 Contracte la grippe espagnole.

1920-1922 Voyage à Berlin, Paris, Wiesbaden et Francfort. Exposition au Kunsthaus de Zurich.

1926 Mort de sa sœur Laura. Voyage en Allemagne, en Italie, au Danemark et en France.

1927 Exposition rétrospective avec 223 œuvres aux galeries nationales de Berlin et d'Oslo.

1928 Travaille au projet d'une décoration murale pour la grande salle de l'hôtel de ville d'Oslo, jamais réalisé. Construit un atelier d'hiver à Ekely.

1930-1931 De graves problèmes oculaires perturbent sa vision.

1937 Quatre-vingt-deux œuvres de Munch sont saisies dans diverses collections publiques allemandes comme « art dégénéré », et vendues en Norvège.

1939-1944 Pendant l'occupation de la Norvège par les Allemands, mène une vie solitaire et retirée dans son domaine d'Ekely.
Meurt le 23 janvier 1944 après avoir légué la totalité de ses œuvres à la ville d'Oslo.

** À la veille de Noël 1924, 300 ans après la fondation de la ville, le nom de la capitale norvégienne Christiania fut changé en Oslo, ancien nom médiéval.*

EXPOSITIONS / Sélection

• PERSONNELLES

1889 Christiania, Studentersamfundets lille sal., *Edvard Munchs Maleriudstilling.*

1892 Christiania, Juveler Tostrups Gaard, *Edvard Munchs Maleriudstilling.*

1892 Berlin, Verein Berliner Künstler Architektenhaus / Düsseldorf, Eduard Schulte / Cologne, Eduard Schulte, *Sonderausstellung des Malers Edvard Munch.*

1893 Copenhague, Georg Kleis Skandinavisk Kunstudstillings lokaler, *Edvard Munch's samlede arbejder.*

1897 Christiania, Dioramalokalet, *Edvard Munch - Maleriudstilling.*

1900 Dresde, Dresdner Kunst-Salon, *Sonder-Ausstellung von Edvard Munch.*

1901 Christiania, Hollændergården, *Edvard Munchs udstilling.*

1903 Christiania, Blomqvist Kunsthandel, *Edvard Munchs udstilling.*

1904 Copenhague, Nørrebanegaarden, *Den Fri Udstilling.*

1904 Christiania, Dioramalokalet, *Edvard Munchs udstilling.*

1905 Prague, Galleri Manes, Umelcú « Manes » V Praze, *Edvard Munch.*

1907 Berlin, galerie Paul Cassirer, *Edvard Munch.*

1909 Helsinki, Ateneum, *Edvard Munch.*

1910 Christiania, Dioramalokalet, *Edvard Munchs udstilling.*

1912 Munich, Thannhauser Moderne Galerie, *Kollektiv-Ausstellung Edvard Munch.*

1913 Stockholm, Konstnärhuset, *Edvard Munch - Målningar.*

1915 Christiania, Blomqvist Kunsthandel, *Edvard Munch.*

1916 Bergen, Kunstförening, *Edvard Munch - Utstilling 1916.*

1917 Christiania, Blomqvist Kunsthandel, *Edvard Munch - Grafisk Kunst.*

1918 Christiania, Blomqvist Kunsthandel, *Edvard Munch.*

1921 Christiania, Blomqvist Kunsthandel,

Edvard Munch.
1921 Berlin, galerie Paul Cassirer, *Edvard Munch - Bildern und graphische Werke.*
1922 Zurich, Kunsthaus Zürich, *Edvard Munch in Zürcher Kunsthaus.*
1926 Mannheim, Städtische Kunsthalle Mannheim, *Edvard Munch - Gemälde und Graphik.*
1927 Berlin, Nationalgalerie, *Edvard Munch.*
1927 Oslo, Nasjonalgalleriet, *Edvard Munch.*
1937 Stockholm, Sveriges Almänna Konstförening Konstakademien, *Edvard Munch utställning.*
1937 Amsterdam, Stedelijk Museum, *Edvard Munch.*
1942 New York, Brooklyn Museum, *Edvard Munch - Selected Prints.*
1947 Stockholm, Liljevalchs Konsthall, *Edvard Munch.*
1947 Göteborg, Göteborgs Konstmuseum, *Edvard Munch.*
1950-1951 Chicago, Art Institute of Chicago / Londres, Tate Gallery, *Edvard Munch : An Exhibition of Paintings, Etchings, Lithographs.*
1952 Paris, Petit Palais, *Edvard Munch.*
1952 Zurich, Kunsthaus Zürich, *Edvard Munch.*
1959 Vienne, Wiener Festwochen, Akademie der Bildenden Künste, *Edvard Munch.*
1959 Bergen, Rasmus Meyers Samlinger, *Edvard Munch : katalog over malerier of grafik.*
1960 Moscou, musée Pouchkine, *Edvard Munch.*
1963-1964 Oslo, Munch-museet, *Katalog til åpningstustillingen.*
1965 New York, The Solomon R. Guggenheim Museum, *Edvard Munch.*
1967 Bergen, Rasmus Meyers Samlinger, *Edvard Munch malerier fra Rasmus Meyers samlinger, Bergen Billedgallerie, Munch-museet, Oslo.*

1969 Paris, musée des Arts décoratifs, *Edvard Munch.*
1970 Tokyo, Aichi Prefectural Art Gallery, *Edvard Munch.*
1970-1971 Brême, Kunsthalle Bremen / Rotterdam, Museum Boymans-van Beuningen / Munich, Staatliche Graphische Sammlung / Berlin, Nationalgalerie, *Edvard Munch : Das zeichnerische Werk.*
1973-1974 Munich, Haus der Kunst / Londres, Hayward Gallery / Paris, Musée national d'Art moderne, *Edvard Munch 1863-1944.*
1975-1976 Humlebaek, Louisiana, *Edvard Munch.*
1977 Stockholm, Liljevalchs Konsthall & Kulturhuset, *Edvard Munch 1863-1944.*
1978 Berlin, Nationalgalerie, Staatliche Museen Preussicher Kulturbesitz, *Edvard Munch. Der Lebensfries.*
1978-1979 Washington, The National Gallery of Art, *Edvard Munch : Symbols & Images.*
1979 New York, Museum of Modern Art, *The Masterworks of Edvard Munch.*
1980 Bielefeld, Kunsthalle, *Edvard Munch. Liebe, Angst, Tod.*
1980 Newcastle, Polytechnic Art Gallery, *The Landscapes of Edvard Munch.*
1981 Tokyo, The National Museum of Modern Art / Sapporo, Hokkaido Museum of Modern Art / Nara, The Nara Prefectural Museum of Art / Nagoya, The Aichi Prefectural Art Gallery, *Munch Exhibition.*
1981 Oslo, Munch-museet, *Edvard Munch, Alfa & Omega.*
1982 Madison, Wisconsin, Elvehjem Museum of Art, University of Wisconsin, *Edvard Munch, Expressionist Paintings 1900-1940.*
1984 Madrid, Salas Pablo Ruiz Picasso, *Edvard Munch : 1863-1944.*
1987 Barcelone, Fundacion Caixa de Pensiones, *Munch 1863-1944.*
1987-1988 Essen, Museum Folkwang /

Zurich, Kunsthaus Zürich, *Edvard Munch 1863-1944.*
1988 Humlebaek, Louisiana, *Edvard Munch, Maler og fotograf. Kunstneren of fotografiet.*
1988-1989 Oslo, Munch-museet, *Edvard Munch og hans modeller, 1912-1943.*
1989 Newcastle, Halton Gallery and Polytechnic Art Gallery, *Munch and Photography.*
1991-1992 Paris, musée d'Orsay / Oslo, Munch-museet / Francfort, Schirn Kunsthalle, *Munch et la France.*
1992-1993 Londres, National Gallery, *Edvard Munch : The Frieze of Life.*
1996-1997 Rjukan, The Norwegian Industrial Workers' Museum / Copenhague, The Workers Museum / Reykjavik, The National Gallery of Iceland, *Edvard Munch : The Soul of Work. A Joint Nordic Exhibition.*

• COLLECTIVES
1893 Berlin, Die Freie Berliner Kunstausstellung.
1895 Berlin, Ugo Barroccio, Unter den Linden, *Edvard Munch und Axel Gallén Sonderausstellung.*
1896 Paris, 12e Exposition - Salon des Artistes Indépendants.
1896 Paris, Salon de l'Art nouveau.
1904 Vienne, 19. Kunst-Ausstellung, Vereinigung Bildender Künstler Österreichs Secession.
1904 Paris, 20e exposition - Salon des Artistes Indépendants.
1905 Paris, 21e exposition - Salon des Artistes Indépendants.
1910 Prague, Galerie Manes, *Akseli Gallen-Kallela / Edvard Munch.*
1912 Cologne, Sonderbund, Internationale Kunst-Ausstellung des Sonderbundes.
1914 Berlin, Gurlitt Kunst-Salon, *Kollektiv-Ausstellung Edvard Munch.*
1937 Paris, Exposition universelle.

BIBLIOGRAPHIE / Sélection

1954 Venise, Biennale de Venise.
1960-1961 Paris, Musée national d'Art moderne, *Les sources du xxe siècle : les arts en Europe de 1884 à 1914.*
1982 Minneapolis, Walker Art Center / New York, International Center of Photography / Los Angeles, Fredrick S. Wight Art Gallery, University of California, *The Frozen Image : Scandinavian Photography.*
1986-1987 Los Angeles, County Museum of Art, *The Spiritual in Art - Abstract Painting 1890-1985.*
1986-1987 Londres, Hayward Gallery / Oslo, Nasjonalsgalleriet / Düsseldorf, Kunstmuseum / Paris, Petit Palais. *Lumières du Nord. La peinture scandinave 1885-1905.*
1987-1988 Stockholm, Liljevalchs Konsthall / Malmö, Konstmuseum, *Edvard Munch - Carl Fredrik Hill.*
1988-1989 Rotterdam, Museum Boymans-van Beuningen, *Ensor, Kruyder, Munch, Wegbereiders van helt modernisme / Pioneers of Modernism.*
1995 Espoo, Gallen-Kallelan Museo / Kuopio, VB Photograph Centre / Oulu, Taidemuseo / Oslo, Munch-museet, *Art Noir : Camera Work by Edvard Munch, Akseli Gallen-Kallela, Hugo Simberg, August Strindberg.*
1996 Amsterdam, Stedelijk Museum / Oslo, Munch-museet, *Munch og etter Munch : eller maleres standhaftighet / Munch and after Munch : Or the Obstinacy of Painters.*

● ÉCRITS
Munch Edvard
– *Livs-frisen*, Christiania, 1918.
– « Mein Freund Przybyszewski », *Pologne littéraire*, Varsovie, 15 décembre 1928.
– *Livsfrisens tilblivelse*, Christiania, 1929.
– « Små utdrag av min dagbok », Oslo, 1929.

● OUVRAGES
Bøe Alf
– *Edvard Munch*, Barcelona, Ediciones Poligrafa, 1989 (versions anglaise, allemande, française, espagnole, japonaise).
Dittmann Reidar
– *Eros and Psyche : Strindberg and Munch in the 1890's*, Cambridge, Mass., Ann Arbor, 1982.
Eggum Arne
– *Edvard Munch : Peintures - Esquisses - Études*, Oslo / Paris, Berggruen, 1983,
– *Edvard Munch : Paintings, Sketches and Studies*, Londres, Thames & Hudson, 1984.
– *Munch and Photography*, trad. Birgit Holm, New Haven et Londres, Yale University Press, 1989.
– *Edvard Munch : Livsfrisen fra maleri til grafikk*, Oslo, J.M. Stenersen, 1990.
– *Edvard Munch : Portretter*, Oslo, Munch-museet / Labyrinth Press, 1994.
Heller Reinhold
Edvard Munch : The Scream, Londres, Penguin Press, 1973.
– *Munch, his Life and Work*, Londres, 1984.
Hodin J.-P.
– *Edvard Munch*, Londres, Thames and Hudson, 1972, rééd. 1985.
Langaard Johan H.
– *Edvard Munch selvportretter*, Oslo, 1947.

Langaard Johan H., Revold Reidar
– *Mesterverker i Munch-museet*, Oslo, 1963.
Selz Jean
– *Edvard Munch*, Paris, Flammarion, 1974, rééd. 1990.
Söderberg Rolf
– *Edvard Munch and August Strindberg : Photography as Tool and Experiment*, Alfabeta Bokförlag, 1989.
Stang Ragna
– *Edvard Munch. Mennesket og kunstneren*, Oslo, 1977.
– *Edvard Munch the Man and the Artist*, Londres, Gordon Fraser, 1979.
Torjusen Bente
– *Words and Images of Edvard Munch*, Chelsea Vermont, Chelsea Green Publishing Company, 1986.

● ARTICLES
Cassou Jean
– « Munch i Frankrike », *Oslo kommunes kunstsamlinger. Årbok 1963*, p. 1-14 (en français également).
Chéroux Clément
– « Edvard Munch : visage de la mélancolie. Autoportraits photographiques, Ekely 1930-1932 », *La recherche photographique*, 1993, n° 14, p. 14-17.

Edvard Munch dans son atelier d'hiver, Ekely, 1938

PEINTURES / DESSINS

94
Soir sur l'avenue Karl Johan
Aften på Karl Johan
1892
Huile sur toile, 85 x 132 cm
S.b.d. : *E. Munch*
Collection Rasmus Meyer, Bergen
Inv. : RMS 245
EXPOSITIONS PERSONNELLES
1973-1974, Munich / Londres / Paris,
cat. n° 13 ; 1978-1979, Washington,
cat. n° 28, repr. p. 37 ;
1992-1993, Londres, cat. n° 48, repr. p. 93.
BIBLIOGRAPHIE
Selz, 1974, ill. p. 15.

95
Portrait d' August Strindberg
August Strindberg
1892
Huile sur toile, 120 x 90 cm
S.h.d. : *E. Munch*
Moderna Museet, Stockholm
Inv. : NM 3022
HISTORIQUE
Don de l'artiste en 1934.
EXPOSITION PERSONNELLE
1973-1974, Munich / Londres / Paris,
cat. n° 15.
Reproduit p. 357

96
La mort dans la chambre de la malade /
Døden i sykeværelset
1893
Huile sur toile, 136 x 160 cm
Munch-museet, Oslo
Inv. : MM M 418
EXPOSITIONS PERSONNELLES
1947, Stockholm ; 1947, Göteborg ;
1959, Vienne ; 1963-1964, Oslo ;
1977, Stockholm ; 1978, Berlin ;
1984, Madrid ; 1987-1988, Essen/Zurich ;
1988, Humlebaek ; 1992-1993, Londres.
BIBLIOGRAPHIE
Eggum, 1984, ill. n° 187, p. 109 ;

Eggum, 1989, ill. n° 64, p. 51 ;
Stang, 1977, ill. n° 31, p. 40-41.
Il existe une autre version de cette
peinture : 1893, Nasjonalgalleriet, Oslo.

97
Le cri / Skrik
1893
Tempera sur carton, 83,5 x 66 cm
Munch-museet, Oslo
Inv. : MM M 514
EXPOSITIONS PERSONNELLES
1918, Christiania ; 1947, Stockholm ;
1947, Göteborg ; 1950-1951, Chicago /
Londres ; 1952, Paris ; 1959, Vienne ;
1963-1964, Oslo ; 1975-1976, Humlebaek ;
1977, Stockholm ; 1982, Madison ; 1984,
Madrid ; 1988, Humlebaek.
EXPOSITION COLLECTIVE
1988-1989, Rotterdam.
BIBLIOGRAPHIE
Heller, 1973, ill. n° 50, p. 119 ;
Eggum, 1984, ill. n° 12, p. 13.
Il existe (outre les cat. 97 et 101) deux
autres peintures sur ce motif : *Désespoir*,
1892, Thielska Galleriet, Stockholm ; *Le
cri*, 1893, Nasjonalgalleriet, Oslo.

98
Clair de lune / Måneskinn
1893
Huile sur toile, 140,5 x 135 cm
S.b.d. : *E. Munch*
Nasjonalgalleriet, Oslo
Inv. : NG.M.01914
HISTORIQUE
Acquisition en 1938.
EXPOSITIONS PERSONNELLES
1973-1974, Munich / Londres / Paris,
cat. n° 19, repr. ; 1992-1993, Londres,
cat n° 4, repr. p. 56.
EXPOSITIONS COLLECTIVES
1983, Göteborg, cat. n° 65, repr. p. 45 ;
1987, Paris, cat. n° 71, repr.
BIBLIOGRAPHIE
Selz, 1974, ill. p. 27.

99
Le vampire / Vampyren
1893
Huile sur toile, 80,5 x 100,5 cm
Göteborgs Konstmuseum, Göteborg
Inv. : GKM 640
EXPOSITION PERSONNELLE
1992-1993, Londres, cat. n° 20, repr. p. 68.
Il existe huit autres versions de cette
peinture : 1893, Munch-museet, Oslo,
MM M 292 ; 1893, Munch-museet, Oslo,
MM M 679 ; 1894, coll. part. ; 1916,
Munch-museet, Oslo, MM M 533 ; 1917,
coll. part. ; 1918, Munch-museet, Oslo,
MM M 703 ; Munch-museet, Oslo,
MM M 169 et MM M 445.

100
Le cri / Skrik
1893
Pastel sur carton, 74 x 56 cm
Munch-museet, Oslo
Inv. : MM M 122-B
EXPOSITIONS PERSONNELLES
1970-1971, Brême / Rotterdam / Munich /
Berlin ; 1977, Stockholm ; 1980, Bielefeld ;
1987, Barcelone.
EXPOSITION COLLECTIVE
1987, Stockholm.
BIBLIOGRAPHIE
Heller, 1973, ill. n° 36, p. 79 ; Heller, 1984,
ill. n° 67, p. 107 ; Eggum, 1984, ill. n° 7, p. 11.
Non reproduit

101
Désespoir / Fortvilelse
1893-1894
Huile sur toile, 92 x 72,5 cm
Munch-museet, Oslo
Inv. : MM M 513
EXPOSITIONS PERSONNELLES
1963-1964, Oslo ; 1975, Århus ;
1975-1976, Humlebaek ; 1992, Londres.
EXPOSITION COLLECTIVE
1987, Stockholm.

BIBLIOGRAPHIE
Heller, 1973, ill. n° 42, p. 93.

102
Angoisse / Angst
1894
Huile sur toile, 94 x 73 cm
Munch-museet, Oslo
Inv. : MM M 515
EXPOSITIONS PERSONNELLES
1905, Prague ; 1927, Berlin ; 1927, Oslo ;
1947, Stockholm ; 1947, Göteborg ;
1950-1951, Chicago/Londres ; 1952, Paris ;
1963-1964, Oslo ; 1973-1974, Munich/
Londres/Paris ; 1978-1979, Washington ;
1979, New York ; 1987-1988, Essen/Zurich ;
1992-1993, Londres.
BIBLIOGRAPHIE
Heller, 1973, ill. n° 43, p. 94 ; Selz, 1974,
ill. p. 28 ; Stang, 1979, ill. n° 108, p. 92 ;
Eggum, 1984, ill. n° 43, p. 94.

103
Les yeux dans les yeux / Øye i øye
1894
Huile sur toile, 136 x 110 cm
S.b.d. : *E. Munch*
Munch-museet, Oslo
Inv. : MM M 502
EXPOSITIONS PERSONNELLES
1904, Copenhague ; 1905, Prague ;
1918, Christiania ; 1947, Stockholm ;
1947, Göteborg ; 1963-1964, Oslo ;
1975-1976, Humlebaek ; 1978-1979,
Washington ; 1987-1988, Essen/Zurich ;
1992-1993, Londres.
BIBLIOGRAPHIE
Stang, 1979, ill. n° 145, p. 123 ;
Eggum, 1984, ill. n° 280, p. 177.

104
Cendres / Aske
1894
Huile sur toile, 120,5 x 141 cm
S.h.d. : *E. Munch*
Nasjonalgalleriet, Oslo

Inv. : NG.M.00809
HISTORIQUE
Acquisition en 1909.
EXPOSITIONS PERSONNELLES
1952, Paris, cat. n° 15 ; 1978-1979,
Washington, cat. n° 47, repr. p. 59 ;
1992-1993, Londres, cat. n° 30, repr. p. 77.
BIBLIOGRAPHIE
Selz, 1974, ill. p. 43 ; Stang, 1979,
ill. n° 141, p. 117.
Il existe une autre version de cette
peinture : cat. 130.

105
Rouge et blanc / Rødt og hvitt
1894
Huile sur toile, 93,5 x 129,5 cm
Munch-museet, Oslo
Inv. : MM M 460
EXPOSITIONS PERSONNELLES
1904, Christiania ; 1905, Prague ;
1947, Stockholm ; 1947, Göteborg ;
1963-1964, Oslo ; 1975, Århus ; 1975-1976,
Humlebaek ; 1977, Stockholm ; 1978-1979,
Washington ; 1987-1988, Essen/Zurich ;
1991-1992, Paris ; 1992-1993, Londres.
BIBLIOGRAPHIE
Stang, 1979, ill. n° 143, p. 121 ;
Eggum, 1984, ill. n° 211, p. 125.

106
Puberté / Pubertet
1894-1895
Huile sur toile, 151,5 x 110 cm
S.b.d. : *E. Munch*
Nasjonalgalleriet, Oslo
Inv. : NG.M. 00807
HISTORIQUE
Acquisition en 1909.
EXPOSITIONS PERSONNELLES
1952, Paris, cat. n° 14 ; 1978-1979,
Washington, cat. n° 38, repr. p. 50 ;
1992-1993, Londres, cat. n° 59, repr. p. 105.
BIBLIOGRAPHIE
Selz, 1974, ill. p. 32 ; Stang, 1979,
ill. n° 103, p. 87.

Il existe deux autres versions de cette
peinture : 1893, Munch-museet, Oslo,
MM M 281 ; c. 1914, Munch-museet, Oslo,
MM M 450.

107
Mélancolie / Melankoli
1894-1895
Huile sur toile, 81 x 100,5 cm
Collection Rasmus Meyer, Bergen
Inv. : RMS 249
EXPOSITION PERSONNELLE
1992-1993, Londres, cat. n° 42, repr. p. 86.
Il existe quatre autres peintures sur
ce motif : 1891-1893 (?), Munch-museet,
Oslo, MM M 33 ; 1891, Munch-museet,
Oslo, MM M 58 ; 1892, Nasjonalgalleriet,
Oslo ; 1894-1895, coll. part.

108
Jalousie / Sjalusi
1895
Huile sur toile, 67 x 100,5 cm
S.b.d. : *E.M.*
Collection Rasmus Meyer, Bergen
Inv. : RMS 242
EXPOSITIONS PERSONNELLES
1952, Paris, cat. n° 18 ; 1973-1974,
Munich/Londres/Paris, cat. n° 26, repr. ;
1978-1979, Washington, cat. n° 39,
repr. p. 51 ; 1992-1993, Londres,
cat. n° 32, repr. p. 79.
BIBLIOGRAPHIE
Selz, 1974, ill. p. 42.
Il existe (outre le cat. 133) deux autres
tableaux portant le même titre :
c. 1907, Munch-museet, Oslo, MM M 447;
1913 (?), coll. part.

109
Auprès du lit du mort / Ved dødssengen
1895
Huile sur toile, 90,2 x 120,5 cm
S.b.d. : *E. Munch*
Collection Rasmus Meyer, Bergen
Inv. : RMS 251

EXPOSITIONS PERSONNELLES
1952, Paris, cat. n° 17 ; 1978-1979,
Washington, cat. n° 40, repr. p. 52 ;
1992-1993, Londres, cat. n° 62, repr. p. 108.
BIBLIOGRAPHIE
Selz, 1974, ill. p. 57.

110
Autoportrait à la cigarette /
Selvportrett med sigarett
1895
Huile sur toile, 110,5 x 85,5 cm
S.D.b.g. : *E. Munch 1895*
Nasjonalgalleriet, Oslo
Inv. : NG.M.00470
HISTORIQUE
Acquisition en 1895.
EXPOSITIONS PERSONNELLES
1952, Paris, cat. n° 21, repr. n° 2 ;
1978-1979, Washington, cat. n° 4, repr. p. 12 ;
1992-1993, Londres, cat. n° 1, repr. p. 53.
BIBLIOGRAPHIE
Stang, 1979, ill. n° 5, p. 13.

111
L'enfant malade / Det syke barnet
1896
Huile sur toile, 121,5 x 118,5 cm
S.D.b.g. : *E. Munch 1896*
Göteborgs Konstmuseum, Göteborg
Inv. : GKM 975
HISTORIQUE
Don d'Olaf Schou à la Nasjonalgalleriet
d'Oslo, 1909 ; dépôt au Göteborgs
Konstmuseum en 1932 ; acquisition
en 1933.
EXPOSITIONS PERSONNELLES
1978-1979, Washington, cat. n° 42, repr.
p. 54 ; 1991-1992, Paris/Oslo, cat. n° 33,
repr. p. 200 ; 1992-1993, Londres,
cat. n° 70, repr. p. 116.
EXPOSITION COLLECTIVE
1896, Paris, n° 797.
Il existe cinq autres versions de cette
peinture : 1885-1886, Nasjonalgalleriet,
Oslo ; 1907, Thielska Galleriet, Stockholm ;

1907, Tate Gallery, Londres ; vers 1925,
Munch-museet, Oslo, MM M 51 ;
c. 1926, Munch-museet, Oslo, MM M 52.

112
Le baiser / Kyss
1897
Huile sur toile, 99 x 81 cm
S.D.b.d. : *E. Munch 92* (?)
Munch-museet, Oslo
Inv. : MM M 59
EXPOSITIONS PERSONNELLES
1905, Prague ; 1927, Oslo ; 1947, Stockholm ;
1947, Göteborg ; 1963-1964, Oslo ;
1973-1974, Munich/Londres/Paris ;
1975-1976, Humlebaek ; 1977, Stockholm ;
1978, Berlin ; 1978-1979, Washington ;
1981-1982, Tokyo/Sapporo/Nara/Nagoya ;
1984, Madrid ; 1987, Barcelone ;
1987-1988, Essen/Zurich ; 1988,
Humlebaek ; 1992-1993, Londres.
BIBLIOGRAPHIE
Heller, 1973, ill. n° 20, p. 47 ; Stang, 1979,
ill. n° 124, p. 102 ; Eggum, 1984, ill. n° 236,
p. 147 ; Heller, 1984, ill. n° 80, p. 123.
Il existe cinq peintures portant ce titre : 1892,
Nasjonalgalleriet, Oslo ; c. 1892, Munch-
museet, Oslo, MM M 64 ; c. 1892, Munch-
museet, Oslo, MM M 622 ; 1892, coll. part. ;
c. 1892, coll. part.

113
La vigne vierge rouge / Rød villvin
1898-1900
Huile sur toile, 119,5 x 121 cm
S.h.g. : *E. Munch*
Munch-museet, Oslo
Inv. : MM M 503
EXPOSITIONS PERSONNELLES
1900, Dresde ; 1901, Christiania ; 1910,
Christiania ; 1912, Munich ; 1918, Christiania ;
1947, Stockholm ; 1947, Göteborg ; 1950-
1951 Chicago / Londres ; 1952, Paris ;
1963-1964, Oslo ; 1965, New York ; 1973-
1974, Munich / Londres / Paris ; 1975-1976,
Humlebaek ; 1977, Stockholm ; 1978-1979,

Washington ; 1979, New York ; 1982,
Madison ; 1984, Madrid ; 1987-1988,
Essen/Zurich ; 1992-1993, Londres.
EXPOSITION COLLECTIVE
1988-1989, Rotterdam.
BIBLIOGRAPHIE
Hodin, 1972, 1985, ill. n° 70, p. 97 ;
Selz, 1974, ill. p. 60 ; Stang, 1979, ill.
n° 134, p. 111 ; Eggum, 1984, ill. n° 256,
p. 161 ; Heller, 1984, ill. n° 142, p. 170.

114
Paysage d'hiver / Vinter
1899
Huile sur toile, 60,5 x 90 cm
Nasjonalgalleriet, Oslo
Inv. : NG.M. 00570

115
Autoportrait en enfer
Selvportrett i helvete
1903
Huile sur toile, 81,5 x 65,5 cm
S.b.m. : *E. Munch*
Munch-museet, Oslo
Inv. : MM M 591
EXPOSITIONS PERSONNELLES
1912, Munich ; 1947, Stockholm ; 1947,
Göteborg ; 1950-1951, Chicago/Londres ;
1952, Paris ; 1963-1964, Oslo ;
1975-1976, Humlebaek ; 1977, Stockholm ;
1978-1979, Washington ; 1982, Madison ;
1988, Humlebaek ; 1989, Newcastle.
BIBLIOGRAPHIE
Stang, 1979, ill. n° 6, p. 14 ; Torjusen,
1986, ill. p. 51 ; Eggum, 1989, ill. p. 115.

116
Pris par surprise / Overraskelsen
1907
Huile sur toile, 85 x 110,5 cm
S.b.g. : *E. M.*
Munch-museet, Oslo
Inv. : MM M 537
EXPOSITIONS PERSONNELLES
1918, Christiania ; 1947, Stockholm ;

1947, Göteborg ; 1963-1964, Oslo ;
1977, Stockholm.

117
Éros et Psyché / Amor og Psyke
1907
Huile sur toile, 119,5 x 99 cm
S.D.h.d. : *E. Munch 1907*
Munch-museet, Oslo
Inv. : MM M 48
EXPOSITIONS PERSONNELLES
1910, Christiania ; 1912, Cologne ; 1913,
Stockholm ; 1927, Berlin ; 1927, Oslo ;
1947, Stockholm ; 1947, Göteborg ;
1963-1964, Oslo ; 1965, New York ; 1970,
Tokyo ; 1973-1974 Munich/Londres/Paris ;
1975-1976, Humlebaek ; 1977, Stockholm ;
1978, Berlin ; 1978-1979, Washington ;
1984, Madrid ; 1987, Barcelone ;
1987-1988, Essen/Zurich.
EXPOSITION COLLECTIVE
1914, Berlin.
BIBLIOGRAPHIE
Hodin, 1972, 1985, ill. n° 90, p. 119 ;
Stang, 1979, ill. n° 262, p. 203 ;
Eggum, 1984, ill. n° 344, p. 227.

118
La mort de Marat I / Marats død I
1907
Huile sur toile, 150 x 199 cm
Munch-museet, Oslo
Inv. : MM M 351
EXPOSITIONS PERSONNELLES
1927, Berlin ; 1947, Stockholm ; 1947,
Göteborg ; 1950-1951 Chicago/Londres ;
1952, Paris ; 1959, Vienne ; 1963-1964, Oslo ;
1965, New York ; 1978-1979, Washington ;
1991-1992, Paris ; 1992-1993, Londres.
BIBLIOGRAPHIE
Hodin, 1972, 1985, ill. n° 90, p. 119 ;
Eggum, 1984, ill. n° 328, p. 213 ;
Heller, 1984, ill. n° 159, p. 197.
Il existe un autre tableau avec ce titre :
La mort de Marat II, 1907, Munch-
museet, Oslo, MM M 4.

119
Le meurtrier / Morderen
1910
Huile sur toile, 94 x 154 cm
S.b.d. : *E. Munch*
Munch-museet, Oslo
Inv. : MM M 793
EXPOSITIONS PERSONNELLES
1963-1964, Oslo ; 1973-1974
Munich/Londres/Paris ; 1982, Madison ;
1984, Madrid ; 1987, Barcelone ;
1987-1988, Essen/Zurich.
BIBLIOGRAPHIE
Hodin, 1972, 1985, ill. n° 131, p. 162 ;
Stang, 1979, ill. n° 264, p. 204.

120
Ouvriers rentrant chez eux
Arbeidere på hjemvel
1913-1915
Huile sur toile, 201 x 227 cm
Munch-museet, Oslo
Inv. : MM M 365
EXPOSITIONS PERSONNELLES
1918, Christiania ; 1921, Christiania ;
1922, Zurich ; 1927, Oslo ; 1947, Stockholm ;
1947, Göteborg ; 1950-1951,
Chicago/Londres ; 1952, Paris ; 1952,
Zurich ; 1963-1964, Oslo ; 1965, New York ;
1973-1974, Munich/ Londres/Paris ;
1975-1976, Humlebaek ; 1977, Stockholm ;
1978, Berlin ; 1982, Madison ;
1984, Madrid ; 1987-1988, Essen/Zurich.
BIBLIOGRAPHIE
Hodin, 1972, 1985, ill. n° 87, p. 116 ;
Stang, 1979, ill. n° 329, p. 256 ;
Eggum, 1984, ill. n° 377, p. 253.
Il existe une autre version de cette pein-
ture, 1914, Statens Museum for Kunst,
Copenhague.

121
Autoportrait au chapeau et pardessus
Selvportrett med hatt og frakk
1915
Huile sur toile, 190 x 114 cm

Munch-museet, Oslo
Inv. : MM M 357
EXPOSITION PERSONNELLE
1988-1989, Oslo.

122
Combat avec la mort / Dødskamp
1915
Huile sur toile, 174 x 230 cm
Munch-museet, Oslo
Inv. : MM M 2
EXPOSITIONS PERSONNELLES
1927, Oslo ; 1952, Zurich ; 1963-1964, Oslo ;
1975, Århus ; 1975-1976, Humlebaek.
BIBLIOGRAPHIE
Stang, 1979, ill. n° 33, p. 30.
Il existe une autre version de ce tableau,
1915, coll. part.

123
L'homme dans un champ de choux
Mannen i kålåkeren
1916
Huile sur toile, 136 x 181 cm
Nasjonalgalleriet, Oslo
Inv. : NG.M.01865
HISTORIQUE
Don de Charlotte et Christian Mustad
en 1937.
BIBLIOGRAPHIE
Stang, 1979, ill. n° 332, p. 258.

124
L'homme au bain / Badende mann
1918
Huile sur toile, 160 x 110 cm
Nasjonalgalleriet, Oslo
Inv. : NG.M.01699
HISTORIQUE
Don de Edvard Munch en 1927.

125
Autoportrait au tourment intérieur
Selvportrett i indre opprør
1919
Huile sur toile, 150 x 129 cm

Munch-museet, Oslo
Inv. : MM M 76
EXPOSITIONS PERSONNELLES
1921, Christiania ; 1977, Stockholm ;
1978-1979, Washington ;
1987-1988, Essen/Zurich ; 1988-1989, Oslo.
EXPOSITION COLLECTIVE
1996, Amsterdam.
BIBLIOGRAPHIE
Stang, 1979, ill. n° 20, p. 22.

126
Autoportrait durant la grippe espagnole
Selvportrett, spanskisyken
1919
Huile sur toile, 150 x 131 cm
S.D.h.g. : *Edv. Munch 1919*
Nasjonalgalleriet, Oslo
Inv. : NG.M.01867
HISTORIQUE
Don de Charlotte et Christian Mustad
en 1937.
EXPOSITION PERSONNELLE
1952, Paris, cat. n° 51.

127
L'artiste et son modèle III
Kunstnere og hans modell III
1919-1921
Huile sur toile, 120,5 x 200 cm
Munch-museet, Oslo
Inv. : MM M 723
EXPOSITIONS PERSONNELLES
1977, Stockholm ; 1988-1989, Oslo.
BIBLIOGRAPHIE
Heller, 1984, ill. n° 174, p. 219.
Il existe deux autres versions de ce motif :
L'artiste et son modèle I, 1919-1921,
Munch-museet, Oslo, MM M 75 ;
L'artiste et son modèle II, 1919-1921,
Munch-museet, Oslo, MM M 379.

128
La nuit étoilée I / Stjernenatt I
1923-1924
Huile sur toile, 139,5 x 119 cm

Munch-museet, Oslo
Inv. : MM M 9
EXPOSITIONS PERSONNELLES
1927, Berlin ; 1927, Oslo ; 1937, Amsterdam ;
1950-1951, Chicago/Londres ; 1952, Paris ;
1952, Zurich ; 1963-1964, Oslo ; 1980,
Newcastle ; 1981-1982, Tokyo/Sapporo/
Nara/ Nagoya ; 1982, Madison ; 1984,
Madrid ; 1987, Barcelone ; 1988, Humlebaek.
EXPOSITION COLLECTIVE
1988-1989, Rotterdam.
BIBLIOGRAPHIE
Stang, 1979, ill. n° 334, p. 261 ;
Eggum, 1984, ill. n° 398, p. 268.
Il existe deux autres versions de ce
tableau : *La nuit étoilée II*, 1923-1924,
Munch-museet, Oslo, MM M 32; *La nuit
étoilée III*, 1923-1924, Munch-museet,
Oslo, MM M 1187.

129
Autoportrait. Le noctambule
Selvportrett. Nattevandreren
1923-1924
Huile sur toile, 90 x 68 cm
Munch-museet, Oslo
Inv. : MM M 589
EXPOSITIONS PERSONNELLES
1963-1964, Oslo ; 1973-1974,
Munich/Londres/Paris ; 1977, Stockholm ;
1978-1979, Washington ; 1987-1988,
Essen/Zurich ; 1988-1989, Oslo.
BIBLIOGRAPHIE
Hodin, 1972, 1985, ill. n° 115, p. 116 ;
Stang, 1979, ill. n° 24, p. 24 ;
Eggum, 1984, ill. n° 399, p. 269.

130
Cendres / Aske
1925
Huile sur toile, 139,5 x 200 cm
S.b.d. : *E. M.*
Munch-museet, Oslo
Inv. : MM M 417
EXPOSITIONS PERSONNELLES
1947, Stockholm ; 1947, Göteborg ;

1977, Stockholm ; 1987, Barcelone.

131
*Autoportrait près du mur
de la maison, Ekely*
Selvportrett foran husveggen på Ekely
1926
Huile sur toile, 91,5 x 73 cm
Munch-museet, Oslo
Inv. : MM M 318
EXPOSITIONS PERSONNELLES
1947, Stockholm ; 1947, Göteborg ;
1980, Newcastle ; 1981-1982, Tokyo/
Sapporo/Nara/Nagoya ; 1988-1989 Oslo.
BIBLIOGRAPHIE
Stang, 1979, ill. n° 23, p. 23.

132
Deux femmes sur le rivage
To kvinner på stranden
1933-1935
Huile sur toile, 93 x 118 cm
Munch-museet, Oslo
Inv. : MM M 866
EXPOSITIONS PERSONNELLES
1973-1974, Munich/Londres/Paris ;
1975, Århus ; 1975-1976 Humlebaek ;
1988, Humlebaek.
EXPOSITION COLLECTIVE
1996, Amsterdam.
BIBLIOGRAPHIE
Stang, 1979, ill. n° 344, p. 270.

133
Jalousie / Sjalusi
1934-1935
Huile sur toile, 78 x 117 cm
Munch-museet, Oslo
Inv. : MM M 562
BIBLIOGRAPHIE
Eggum, 1984, ill. n° 407, p. 274.

134
Femmes sur le pont / Damene på broen
1935
Huile sur toile, 110 x 129 cm

Munch-museet, Oslo
Inv. : MM M 30
EXPOSITIONS PERSONNELLES
1963-1964, Oslo ; 1970, Tokyo ; 1973,
Munich ; 1980, Newcastle ; 1981-1982
Tokyo/Sapporo/Nara/Nagoya ; 1982,
Madison ; 1984, Madrid ; 1987, Barcelone.
EXPOSITION COLLECTIVE
1996, Amsterdam.
BIBLIOGRAPHIE
Stang, 1979, ill. n° 347, p. 273 ;
Eggum, 1984, ill. n° 408, p. 275.
Il existe quatre autres versions de ce
motif : 1902, coll. Rasmus Meyer, Bergen ;
1903, Thielska Galleriet, Stockholm ;
1903-1904, coll. part. ; 1904 retravaillé
c. 1927, Munch-museet, Oslo, MM M 795.

135
Autoportrait à la fenêtre
Selvportrett ved vinduet
1940
Huile sur toile, 84 x 108 cm
Munch-museet, Oslo
Inv. : MM M 446
EXPOSITIONS PERSONNELLES
1947, Stockholm ; 1947, Göteborg ;
1963-1964, Oslo ; 1970, Tokyo ; 1975-1976,
Humlebaek ; 1977, Stockholm ; 1978-1979,
Washington ; 1982, Madison ; 1984, Madrid ;
1987, Barcelone ; 1987-1988, Essen/Zurich.
EXPOSITION COLLECTIVE
1988-1989, Rotterdam.
BIBLIOGRAPHIE
Hodin, 1972, 1985, ill. n° 120, p. 152 ;
Stang, 1979, ill. n° 29, p. 26.

136
Entre le lit et l'horloge
Mellom klokken og sengen
1940-1943
Huile sur toile, 149,5 x 120,5 cm
Munch-museet, Oslo
Inv. : MM M 23
EXPOSITIONS PERSONNELLES
1947, Stockholm ; 1947, Göteborg ;

1950-1951, Chicago/Londres ; 1952, Paris ;
1952, Zurich ; 1963-1964, Oslo ; 1965,
New York ; 1973-1974 Munich/Londres/
Paris ; 1975, Århus ; 1975-1976,
Humlebaek ; 1977, Stockholm ; 1978-1979,
Washington ; 1980, Newcastle ; 1988,
Humlebaek ; 1988-1989, Oslo.
EXPOSITION COLLECTIVE
1954, Venise ; 1996, Amsterdam.
BIBLIOGRAPHIE
Hodin, 1972, 1985, ill. n° 121, p. 153 ;
Selz, 1974, ill. p. 84 ; Stang, 1979, ill. n°
30, p. 27 ; Heller, 1984, ill. n° 180, p. 226 ;
Selz, 1990, ill. p. 92.

137
Autoportrait à 2 h 15 du matin
Selvportrett klokken 2.15 natten
1940-1944
Peinture sur papier, 51,5 x 64,5 cm
Ann.h.d. : *Klokken 2 og en kvart Nat.*
Munch-museet, Oslo
Inv. : MM T 2433

GRAVURES

138
Autoportrait au bras de squelette
Selvportrett med knokkelarm
1895
Crayon et encre lithographiques
2^e état sur 4
Tirage en noir par Lassally
46 x 31,5 cm
Munch-museet, Oslo
Inv. : MMG 192-50 Sch. 31

139
August Strindberg
1896
Crayon et encre lithographiques, grattoir
1^{er} état sur 5
Tirage en noir par Clot
60 x 46,3 cm
S. : *Edv Munch*
Munch-museet, Oslo

Inv. : MMG 219-8 Sch. 77
Reproduit p. 357

140
Le cri / Skrik
1895
Crayon et encre lithographiques
État unique
Tirage en noir par Liebermann
35,2 x 25,1 cm
Munch-museet, Oslo
Inv. : MMG 193-2 Sch 32

141
Le cri / Skrik
1895
Crayon et encre lithographiques
État unique
Tirage en noir par Liebermann, aquarellé
par l'artiste
35,4 x 25 cm
Munch-museet, Oslo
Inv. : MMG 193-3 Sch. 32

142
Madonna
1895
Crayon et encre lithographiques, grattoir
1^{er} état sur 7
Tirage en noir par Lassally aquarellé
par l'artiste
64 x 47,5 cm
S. et ann. : *Edv Munch / Til min ven
Stachu*
Munch-museet, Oslo
Inv. : MMG 194-36 Sch. 33

143
Madonna
1895-1902
Crayon et encre lithographiques, grattoir
7^e état (C) sur 7
Tirage en noir, ocre-rouge et bleu
55 x 34,5 cm
Munch-museet, Oslo
Inv. : MMG 194-95 Sch. 33

144
Madonna
1895-1902
Crayon et encre lithographiques, grattoir
7^e état (A) sur 7
Tirage par Lassally en 3 couleurs,
terre d'ombre, ocre-rouge et bleu
55,5 x 35 cm
Munch-museet, Oslo
Inv. : MMG 194-5 Sch. 33

145
Baiser I / Kyss I
1897
Gravure sur bois
Tirage en noir par l'artiste, aquarellé
59,1 x 45,7 cm
Munch-museet, Oslo
Inv. : MMG 577-6 Sch. 102 A

146
Baiser I / Kyss I
1897-1898
Gravure sur bois
2^e état sur 2
Tirage par l'artiste encré à la poupée
59 x 45,7 cm
Munch-museet, Oslo
Inv. : MMG 577-7 Sch. 102 A

147
Baiser III / Kyss III
1898
Gravure sur bois tirée de deux planches
dont l'une découpée
3^e état sur 3
Tirage par Lemercier ou Clot en gris et
noir
42 x 47,3 cm
Munch-museet, Oslo
Inv. : MMG 579-10 Sch. 102 C

148
Le vampire / Vampyr
1895
Crayon et encres lithographiques

1^{er} état sur 10
Tirage par Lassally en noir, ajout d'aqua-
relle (rouge de Venise) et de craie jaune
38,4 x 55,2 cm
Ann. : *Handkolorert 1931. Lashally*
Munch-museet, Oslo
Inv. : MMG 567-25 Sch. 34
Non reproduit

149
Le vampire / Vampyr
1895-1902
Crayon et encre lithographiques
6^e état sur 10
Tirage en terre d'ombre par Lassally,
par-dessus gravure sur bois en jaune
de Naples, une autre planche en gris,
une autre en bleu
38,7 x 55,2 cm
Munch-museet, Oslo
Inv. : MMG 567-81 Sch. 33

150
Le vampire / Vampyr
1895-1902
Crayon et encre lithographiques
7^e état sur 10
Tirage en noir par Lassally, par-dessus
tirage de gravure sur bois en rouge
de Venise, probablement par Nielsen
en 1916
38,7 x 52,7 cm
Munch-museet, Oslo
Inv. : MMG 567-31Sch. 34

151
Angoisse / Angst
1896
Gravure sur bois
État unique
Tirage par Lassally en deux couleurs,
noir et terre de Sienne calcinée
45,7 x 37,5 cm
Munch-museet, Oslo
Inv. : MMG 568-15 Sch. 62

152
Angoisse / Angst
1896
Encre et crayon lithographiques
2^e état sur 2
42 x 38,5 cm
S.b.d. : *E. Munch. sjelden*
Munch-museet, Oslo
Inv. : MMG 204-4 Sch. 61

153
Angoisse / Angst
1896
Gravure sur bois
Tirage en noir par Clot, aquarellé par
l'artiste
44,9 x 37 cm
S. : *Edv Munch. Unverkauflich*
Munch-museet, Oslo
Inv. : MMG 568-2 Sch. 62
Non reproduit

PHOTOGRAPHIES

Les numéros de catalogue 154 à 168
sont reproduits p. 213 à p. 219.

*Nous voulons autre chose que la simple photographie
de la nature. Nous ne voulons pas non plus peindre
de jolis tableaux à accrocher aux murs du salon.
Nous essaierons de voir si nous ne pourrions pas nous-mêmes
poser la base d'un art qui serait donné à l'homme. Un art qui
nous prend et émeut, un art qui naîtrait du sang du cœur.*

*Mais les artisans se mettent à régner. Ceux qui travaillent
pour produire quelque chose de leur propre sang de leur
propre cœur, ceux là il faut les écraser.
Et la médiocrité et l'ennui règneront. L'exposition d'automne
prend de plus en plus le caractère de grands déserts
où le public ne trouve rien qui l'irrite et rien qui l'émeuve.*

*Ceux-là qui voient quelque chose, ceux-là dans l'avenir
réussiront à évoquer la forme qu'ils ne veulent surtout pas
lâcher. Ils préfèrent laisser leurs œuvres avortées plutôt
que de lâcher ce quelque chose qui est le noyau. Tout sacrifier
plutôt que laisser tomber quelque chose qu'ils sentent au plus
profond de l'art qui ne peut pas être appris. Ceux-là il faut
les écraser.*

*Et les peintres émigrés, ceux qui n'ont pas sacrifié quoique
ce soit de leur sang dans la bataille mais qui sont arrivés
quand tout était bien égalisé et prêt.*

*Ceux-là sont et resteront, pour nous les jeunes,
des étrangers qui nous touchent brutalement.*

*Comme les peintres de la percée il y a dix ans, nous devons
maintenant nous armer contre les bourgeois timorés,
contre les vallées perdues de l'art et les blancs-becs de l'art. [...]*

*Manuscrit N 39
1888-1889
Munch-museet, Oslo*

*... Le problème est que, selon les moments, on voit avec
des yeux différents. On ne voit pas de la même façon le matin
ou le soir, et la manière dont on voit dépend également
de l'humeur.*

*Pour cette raison, un motif peut être vu de bien
des manières différentes, et c'est ce qui rend l'art intéressant.*

*Si, par exemple, on sort le matin d'une chambre à coucher
sombre pour entrer dans le salon, on verra tout comme baigné
dans une lumière bleutée. Même les ombres les plus profondes
sont entourées d'auréoles lumineuses.*

*Au bout d'un moment, on s'habitue à la lumière,
les ombres foncent et tout devient plus net. Pour rendre une
telle expérience en peinture, si vous cherchez à peindre l'émotion
dans toute sa force – cette émotion créée par le bleu et la lumière
du matin –, il ne suffit pas alors de s'asseoir et de peindre
les choses « exactement comme on les voit ».
Vous devez peindre comme ce doit être, c'est-à-dire exactement
ce que vous avez vu au moment où le sujet s'est imposé à vous.*

*[...] Et c'est cela, précisément cela et rien d'autre, qui peut
donner un sens plus profond à l'art. Vous devez peindre l'être
humain. La vie elle-même et non pas la nature morte.*

*Une chaise peut avoir autant d'importance qu'une personne.
Mais il faut d'abord que cette chaise ait été vue par une personne,
qu'elle l'ait émue d'une manière ou d'une autre et que ceux
qui regardent le tableau soient émus à leur tour.
Car ce qu'il faut peindre n'est pas la chaise mais ce qu'on
a ressenti en la voyant. [...]*

*Manuscrit T 2761
1891
Munch-museet, Oslo*

... Ce serait bien de pouvoir faire un petit discours à tous ces gens qui depuis tant d'années ont regardé nos tableaux et qui ou s'en sont moqués ou s'en sont écartés en hochant pensivement la tête. Ils ne comprennent pas qu'il puisse y avoir le moindre grain de bon sens dans ces impressions – ces impressions d'un instant. Qu'un arbre peut être rouge ou bleu, qu'un visage peut être bleu ou vert ; ils savent que c'est faux – depuis qu'ils sont petits on leur a appris que les feuilles et l'herbe sont vertes que la couleur d'une peau est d'un joli rose . Ils ne peuvent comprendre que c'est du sérieux du pensé – pour eux c'est une blague vite faite – ou bien fait dans un état de folie – plutôt cela.

Ils ne peuvent concevoir que ces toiles sont exécutées avec sérieux – avec passion – qu'elles sont le résultat de nuits blanches – qu'elles ont coûté du sang – des nerfs.

Et ils continuent ces peintres – ils deviennent de pis en pis.

Qu'avec de plus en plus d'énergie ils s'engagent dans une direction à leurs yeux démente.

Oui – car – c'est la voie de la peinture de l'avenir – la voie de la Terre promise de l'Art.

Car dans ces toiles le peintre donne le meilleur de lui-même – donne son âme – sa peine sa joie – donne le sang de son cœur.

Il rend l'humain – et non l'objet. Ces tableaux – ils devront émouvoir de plus en plus fortement – d'abord un très petit nombre – puis d'autres – puis tous. Comme lorsque plusieurs violons sont dans une pièce – que l'on donne le ton selon lequel tous les autres s'accordent – on les entend tous.

J'essaierai de donner un exemple de ce qu'il y a de mystérieux avec les couleurs.

Une table de billard. Entrez dans une salle de billard. Quand vous aurez pendant un moment regardé le tapis vert intense – relevez les yeux. Comme tout autour de soi devient étrangement rougeâtre. Les messieurs qui auparavant étaient vêtus de noir portent maintenant des costumes cramoisis – et la salle est rougeâtre – murs et plafond.

Au bout d'un moment les vêtements redeviennent noirs.

Si vous voulez peindre une telle atmosphère – avec la table de billard – alors vous devez la peindre en cramoisi.

Si on veut peindre l'impression d'un instant – l'atmosphère – l'humain – il faut le faire. [...]

Manuscrit T 2760
1891-1892
Munch-museet, Oslo

Laissez mourir le corps
mais sauvez l'âme

... J'ai commencé comme impressionniste, mais après les cassures brûlantes de l'âme et de la vie, au temps de la bohème, l'impressionnisme ne m'a pas donné les moyens d'expressions, je devais essayer d'exprimer ce qui agitait mon esprit. À cela a contribué jadis Hans Jaeger (peindre sa propre vie).

La première rupture avec l'impressionnisme fut L'enfant malade. Je cherchais à exprimer (expressionnisme) : j'ai eu alors des difficultés pour le faire avec mon impressionnisme. Cela restait inachevé. Après que je l'ai repris 20 fois environ (c'est pourquoi si souvent par la suite je l'ai repris) je pensais pouvoir exprimer ce que je voulais peindre.

Printemps fut peint juste après 1887 (exposé en 1889). Je fais avec lui mes adieux à l'impressionnisme ou au réalisme.

Pendant mon premier séjour à Paris je fis deux ou trois expériences de pur pointillisme. Rien que des points colorés, Karl Johan Bergens Galleri. Ce fut un bref retour à l'impressionnisme. Le tableau de la rue Lafayette était vraiment uniquement un motif de peinture française mais bien sûr j'étais à Paris.

Les touches brèves, dans un sens je les ai longtemps utilisées en Norvège. La frise de la vie prit de plus en plus de place dans ma production et je m'appuyais aussi sur les courants picturaux et littéraires de l'époque, symbolisme, simplification des lignes (dénaturée jusqu'au Jugendstil), constructions en fer. On devine les rayons pleins de mystère, les ailes aériennes et des vagues.

Pendant les trois semaines de mon premier séjour à Paris en 1884, Vélasquez m'a beaucoup intéressé (pourquoi n'a-t-on pas pensé que mes grands portraits avaient quelque chose à faire avec lui ?).

De même qu'on n'a jamais pensé que lorsque j'étais très jeune, je m'intéressais déjà vivement à l'étude du berger de Couture qui se trouve dans notre galerie. Le fond mince tissé et les contours puissants m'intéressaient beaucoup.

Aussi les mêmes maîtres que Manet : Vélasquez et Couture !

Manuscrit N 122
Fin des années 1920
Munch-museet, Oslo

Je pense à réunir ces notes de journaux. Celles-ci sont des expériences en partie vécues, en partie imaginaires. Cela va consister à chercher à mettre en lumière les forces cachées – à les remanier – à leur donner plus de force pour, de la façon la plus claire, faire apparaître ces forces dans cette machinerie qui s'appelle une vie d'homme et ses conflits avec d'autres vies d'hommes.

Quand aujourd'hui je les réunis, elles seront marquées par mon actuel état d'âme. Déjà le choix et le classement s'augmentent de mon état d'esprit présent.

Quelle difficulté n'avons nous pas à déterminer ce qui est impur, ce qui est illusion cachée. Illusion sur soi-même ou crainte de se montrer dans sa vraie réalité, et souvent on se trahit soi-même étant donné qu'on a oublié les circonstances qui ont entouré l'événement et qui le rendent plus excusable.

Quand depuis un an et demi je lis de temps en temps Kierkegaard comme si c'était, d'une manière bizarre, vécu avant, dans une autre vie, aussi je voudrais tirer un parallèle entre ma vie et celle de Kierkegaard.

Alors aujourd'hui où je réunis les notes, je prends garde, dans le choix, à ne pas me laisser conduire par Kierkegaard.

Ces notes ont été faites assez sûrement après mon retour de la clinique, à Copenhague, donc en 1908-1909.

L'influence de l'alcool a provoqué un déchirement de l'esprit ou de l'âme, à l'extrême, ces deux états, comme deux oiseaux sauvages attachés l'un à l'autre, tiraient chacun de son côté et menaçaient de décomposition ou de casser les chaînes.

Dans le violent déchirement de ces deux états d'esprit naît, de plus en plus, une forte tension intérieure, une forte lutte intérieure. Un combat effrayant dans la cage de l'âme. Le prix de cet état pour l'artiste ou pour le philosophe tient à ce que d'une certaine manière les choses sont vues par deux hommes dans deux états d'âme. Les choses sont vues des deux côtés.

La périphérie, les pensées se meuvent hors de la périphérie de l'âme et sont menacées d'être éjectées hors des effets de la force centrifuge, hors de l'espace ou de l'obscurité ou de la folie.

Manuscrit T 2787
15 février 1929
Munch-museet, Oslo

*... Une œuvre d'art est un cristal – de même que le cristal
a une âme et une volonté, une œuvre d'art doit les posséder
aussi. Il ne suffit pas que l'œuvre d'art ait des surfaces
et des lignes correctes. Quand on jette une pierre dans un groupe
d'enfants, ceux-ci s'égaillent de tous côtés. Puis il y a
regroupement. Une action a eu lieu. C'est une composition.
Retrouver ce regroupement en couleurs, en lignes et en
surfaces est un motif artistique et pictural. – Il n'a nul besoin
d'être « littéraire » – cette injure que beaucoup jettent devant
des tableaux qui ne représentent pas des pommes sur une
nappe ou des violettes piétinées. [...]*

Catalogue d'exposition chez Blomqvist, 1929, p. 2.

Danseuse espagnole

Danseuse espagnole. 1F. Entrons.
C'était une longue salle avec des galeries des deux côtés ;
sous les galeries des gens buvaient autour des tables rondes.
Au centre chapeaux hauts-de-forme contre chapeaux hauts-de-
forme ; parmi eux des chapeaux de femme !
 Tout au fond au-dessus des hauts-de-forme une petite
dame en tricot couleur lilas marchait sur une corde dans l'air
enfumé et bleuâtre.
 Je déambule entre les spectateurs debout.
 Je cherche un joli visage de jeune fille – non – si – en
voilà une qui n'était pas mal.
 Lorsqu'elle a accroché mon regard son visage s'est figé
comme un masque et son regard est devenu fixe vide.
 Je trouvai une chaise – me laissait tomber exténué avachi.
 On applaudit : la danseuse couleur lilas s'inclina
en souriant et disparut.
 Ce fut le tour des chanteurs roumains. Amour et haine,
désir et réconciliation – beaux rêves – et la tendre musique
se fondait dans les couleurs. Toutes ces couleurs – les décors
avec des palmiers verts et l'eau gris-bleu – couleurs vives
des costumes roumains, dans la brume bleuâtre.
 La musique et les couleurs accaparaient mes pensées.
Elles accompagnaient les légères nuées et portées par
la musique tendre entraient dans un monde de rêves
et de lumière.
 Je ferais quelque chose : je sentais que ce serait facile cela
prendrait forme sous mes mains comme par enchantement.
 Ainsi ils verraient.
 Un bras fort et nu – une nuque puissante et brune –
et sur la poitrine bombée une jeune femme pose la tête.
 Elle ferme les yeux et la bouche ouverte frémissante
elle écoute les mots qu'il chuchote dans sa longue chevelure
flottante.
 Je donnerai forme à cela tel que je le vois actuellement
mais dans une brume bleutée.
 Ces deux-là en cet instant où ils ne sont plus eux-mêmes
mais seulement un maillon parmi les milliers de maillons qui
relient les générations.
 Les gens comprendront ce qu'il y a de sacré,
de puissant et ils ôteront leurs chapeaux comme à l'église.
 Je peindrai une série de tels tableaux. On ne peut plus
peindre des intérieurs avec des hommes qui lisent
et des femmes qui tricotent.

 On peindra des être vivants qui respirent et qui sentent,
qui souffrent et qui aiment.
 Je sens que je le ferai – que ce sera facile. Il faut que
la chair prenne forme et que les couleurs vivent.
 Entr'acte. La musique s'arrêta.
 J'étais un peu triste.
 Je me rappelai combien souvent j'avais éprouvé quelque
chose de semblable – et comment quand j'avais achevé
une toile les gens hochaient la tête en souriant.
 Je me retrouvai sur le boulevard des Italiens,
avec les lampes électriques blanches et les becs de gaz jaunes,
avec ces milliers de visages étrangers qui
à la lumière électrique prenaient des airs de fantômes.

Livsfrisens tilblivelse (Origine de la Frise de la vie)
1929
Munch-museet, Oslo

Non dans L'enfant malade *et* Printemps *il ne pouvait être question d'une autre influence que celle qui d'elle-même jaillissait de notre maison. Ces tableaux étaient mon enfance et ma maison. Celui qui a vraiment connu les conditions qui furent les nôtres comprendra que l'influence extérieure ne pouvait être que celle qui avait de sens comme forceps : on pouvait aussi bien dire que la sage femme avait influencé l'enfant.*

Il y eut « le temps des oreillers », le temps du lit de la malade, le temps du lit et le temps de l'édredon – oui bien sûr.

Mais je prétends qu'il n'y eut guère un de ces peintres qui aurait ainsi vécu jusqu'à son dernier cri de douleur son motif comme je l'ai fait dans L'enfant malade. *Car ce n'était pas seulement moi qui étais assis là, c'étaient tous mes proches.*

Krohg fut toujours celui qui, assis sur son piédestal, regardait ses modèles avec compassion. Son art ne fut ni vécu ni senti.

Cela trace une ligne de Printemps *aux tableaux de l'Aula ; les tableaux de l'Aula c'est le peuple qui est attiré vers la lumière, le soleil et la lumière qui éclairent les ténèbres.*

Printemps était le désir de la mourante, le désir de lumière de chaleur et de vie.

Le soleil dans l'Aula était dans Printemps, *le soleil à la fenêtre. C'était le soleil d'Osvald. (Dans* Printemps *cela est indiqué par des touches simples, fermes, et la forme dans la mère ramène à Krohg. Mais dans l'ensemble son sentiment, sa touche nerveuse et sa composition sont opposés.) Sur la même chaise que j'ai peinte pour la malade, mais moi aussi et tous les miens depuis ma mère, d'hiver en hiver, se sont assis et ont langui après le soleil jusqu'à ce que la mort les emporte.*

Moi et tous les miens, après mon père, avons arpenté le parquet de la chambre dans la folie de l'angoisse de la vie.

Tout cela a constitué le fondement de mon art, et c'était cela que je ressentais depuis mon enfance comme une sanglante injustice qui fut la base de ma révolte dans mon art.

À cela s'est ajoutée la terreur de la perdition éternelle dans les flammes de l'enfer qui nous a été inoculée depuis que nous étions enfants.

Manuscrit N 45
Vers 1930
Munch-museet, Oslo

Pour comprendre mes déclarations tendant à dire que ce serait un crime de ma part de me marier, je dirai ceci : ma grand mère est morte de tuberculose, ma mère mourut de tuberculose tout comme sa sœur Hansine.

Ma tante qui vint habiter chez nous est probablement morte de tuberculose. Toute sa vie elle a souffert de refroidissements, de crachements de sang et de bronchites. Ma sœur Sophie mourut de tuberculose. Nous autres, enfants, avons dans notre adolescence pâti de graves refroidissements. Je vins au monde malade, je fus baptisé à la maison, mon père ne pensant pas que je puisse vivre. J'ai manqué l'école presque tout le temps ; j'avais toujours de violents refroidissements et de la fièvre.

J'avais des hémorragies foudroyantes et des crachements de sang. Mon frère était fragile des bronches, il est mort d'une pneumonie. Mon grand père paternel, le pasteur évêque, mourut d'une phtisie dorsale. C'est à cause de tout cela, je pense, que mon père tenait sa nervosité pathologique et ses impatiences. Et la même chose s'est développée de plus en plus chez nous, ses enfants.

C'est pourquoi je ne pense pas que mon art soit malade – comme Scharfenberg et beaucoup le croient. Ce sont des gens qui ne comprennent rien à l'essence de l'art et ne savent rien de l'histoire de l'art.

Quand je peins la maladie et le vice, c'est, au contraire, une saine extériorisation.

C'est une saine réaction qu'on doit apprendre pour vivre. Comment j'en suis venu à peindre des fresques et des peintures murales.

Dans mon art j'ai tenté d'expliquer la vie et le sens de la vie. Je pensais aussi aider les autres à comprendre la vie.

J'ai toujours beaucoup mieux travaillé avec mes peintures autour de moi. Je les disposais ensemble et sentais que ces simples tableaux avaient des liens entre eux.

Quand ils étaient groupés ensemble, ils devenaient sonores et ils étaient tout autres que quand ils étaient isolés. Cela devenait une symphonie.

(C'est ainsi que m'est venue l'idée de peindre des frises).

Manuscrit N 46
Vers 1930
Munch-museet, Oslo

Ces écrits, extraits des manuscrits de Munch conservés au musée Munch d'Oslo, ont été traduits du norvégien (sauf T 2761) par Denise Bernard-Folliot

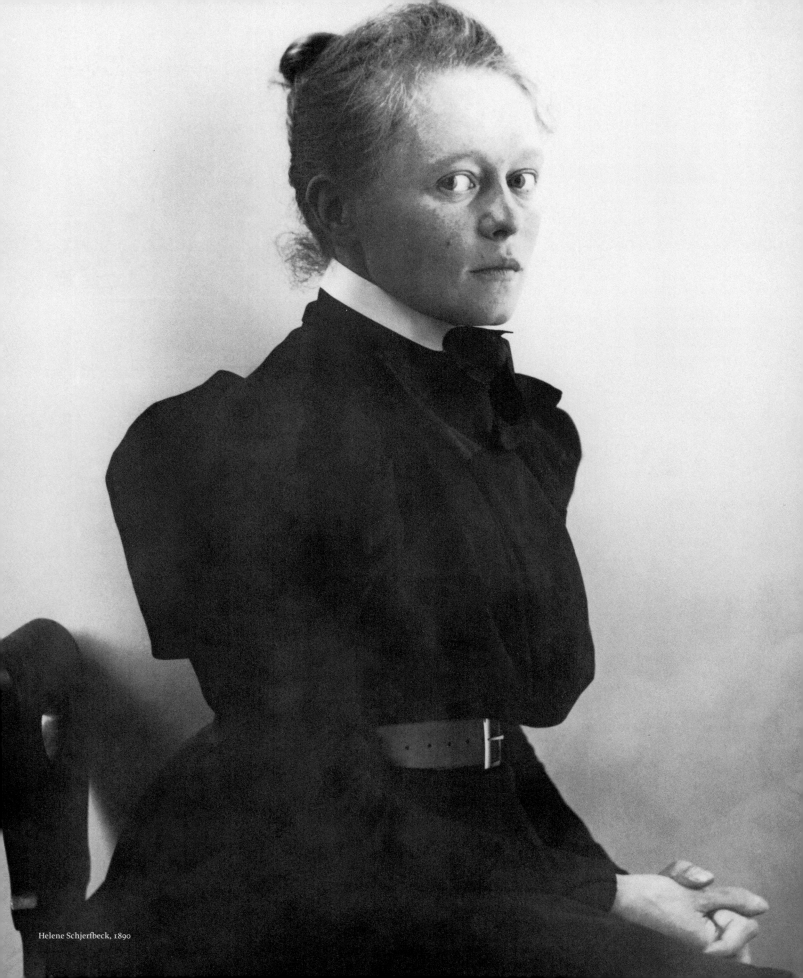

Helene Schjerfbeck, 1890

Helene Schjerfbeck

Helsinki, 10 juillet 1862 - Stockholm, 23 janvier 1946

BIOGRAPHIE

1862 Naissance à Helsinki le 10 juillet de Helena Sofia Schjerfbeck. Troisième enfant de Svante Schjerfbeck, ingénieur en chef des chemins de fer et de Olga Johanna Printz. Passe son enfance à Helsinki.

1866 Après une grave chute dans l'escalier de sa maison, se fracture la hanche gauche. Elle est alitée plusieurs mois. Restera handicapée toute sa vie.

1871-1872 Ne pouvant avoir une scolarité normale, elle suit un enseignement privé.

1873 Grâce à l'intervention du peintre Adolf von Becker, est admise à l'école de dessin de la Société des Beaux-Arts à Helsinki, études qui dureront jusqu'en 1877.

1876 Le 2 février son père meurt à 43 ans de tuberculose. Obtient une bourse pour terminer ses études.

1877 Diplômée de l'École de dessin de la Société des Beaux-Arts.
Fréquente l'académie privée d'Adolf von Becker à Helsinki où elle se familiarise avec l'histoire de l'art et la technique de la peinture à l'huile.

1880 Participe à l'Exposition annuelle de la Société d'art finlandais. Reçoit une bourse du Sénat, qui lui permet de partir pour Paris. Travaille d'abord à l'atelier Trélat de Vigny, rue Caumartin, où viennent parfois enseigner Bastien-Lepage et Gérôme ou Bonnat.

1881 En janvier, s'inscrit à l'académie Colarossi au cours de Gustave Courtois, ami du peintre finlandais Albert Edelfelt.
Au printemps, une nouvelle bourse lui assure son séjour en France. De juillet à septembre, s'installe à Concarneau où elle peint plusieurs tableaux qu'elle envoie en Finlande, notamment *Garçon nourrissant sa petite sœur* que le Sénat achète.

1882 En été retourne en Finlande, travaille sur une série de portraits. Participe à une exposition organisée par la Société des Beaux-Arts à la bibliothèque publique de Helsinki (avec 3 œuvres). Adopte le prénom d'Helene.

1883 Au printemps retourne à Paris via Saint-Pétersbourg. Expose une œuvre au Salon. En juillet, premier voyage à Pont-Aven jusqu'au printemps 1884.

1884 En mai, retour à Paris. Expose pour la seconde fois au Salon à Paris.

1885 Retourne à Helsinki. À l'occasion de la visite du tsar en Finlande, participe avec plusieurs peintures et dessins à l'exposition d'art finlandais organisée par le Sénat.

1886 De nouveau à Paris. Copie les maîtres anciens au Louvre.

1888-1889 Voyage entre Saint Ives en Cournouailles, Paris, la Finlande, l'Italie avec son frère Magnus. Rencontre Puvis de Chavannes à l'atelier Bouvet.

1890-1891 Expose à Londres, Helsinki et Turku.

1892 Passe deux mois à Saint-Pétersbourg ; copie au musée de l'Ermitage Hals, Vélasquez, Terboch. Commence à enseigner à l'atelier de peinture de l'École de la Société des Beaux-Arts de Helsinki.

1894 Voyage à Vienne. Obtient une chaire de professorat pour cinq ans à l'École de dessin de la Société des Beaux-Arts de Helsinki.

1895-1898 Problèmes de santé. Passe les étés avec sa mère au sanatorium de Gausdal, en Norvège.

1899 Reconduite pour cinq ans dans son poste d'enseignante. Passe l'été à 50 km au nord d'Helsinki, à Hyvinkää réputé pour son air sec.

1900-1902 Ses soucis de santé la contraignent à démissionner de ses fonctions.

1903 S'installe définitivement à Hyvinkää avec sa mère.

1904-1912 Vit et travaille à Hyvinkää. Expose régulièrement à Helsinki, Tampere et Turku des paysages, des natures mortes, des portraits.

1913 Reçoit la visite du journaliste et marchand d'art suédois Gösta Stenman, dont la galerie vient d'ouvrir à Helsinki. Il lui achètera régulièrement des tableaux et contribuera grandement à faire connaître son œuvre.

1917 Premier voyage à Helsinki depuis quinze ans. Einar Reuter écrit la première monographie consacrée à son travail. Exposition personnelle en automne à la galerie Stenman.

1918-1919 La guerre civile en Finlande contraint Gösta Stenman à quitter Helsinki pour Stockholm.

1920-1922 Vit à Tammisaari et à Hyvinkää. Expose et vend régulièrement à des collections privées et publiques.

1923 Mort de sa mère. Engage une gouvernante pour continuer à vivre à Hyvinkää.

1926 S'installe à Tammisaari où elle vivra jusqu'au début de la guerre.

1934 Grâce à Gösta Stenman qui ouvre une galerie à Stockholm, certaines de ses œuvres rentrent dans les collections des musées de Malmö et de Stockholm.

1936 Stenman est nommé conservateur de la Cour et organise une exposition dans sa galerie. L'exposition connaît un très grand succès. Expose à Paris et à Rome.

1938 Exposition itinérante au musée d'Eskilstuna et au musée de Malmö.

1939-1940 Retourne à Tammisaari. Publication du livre du critique d'art suédois Gotthard Johansson.

1942 Au sanatorium de Luontola, à Nummela. Expositions à Stockholm et à Lund.

1944 S'installe à l'hôtel de cure de Saltsjöbaden, à côté de Stockholm où elle réalise ses derniers autoportraits. Dernière exposition de son vivant à la galerie Stenman.

1946 Meurt le 23 janvier.

EXPOSITIONS / Sélection

● PERSONNELLES

1917 Helsinki, Stenmanin taidesalonki, *Helene Schjerfbeck*.

1937 Stockholm, Stenmans Konstsalong, *Helene Schjerfbeck*.

1938 Stockholm, Stenmans Konstsalong, *Helene Schjerfbeck*.

1939 Stockholm, Stenmans Konstsalong, *Helene Schjerfbecks USA-kollektion*.

1942 Stockholm, Stenmans Konstsalong, *Helene Schjerfbeck, Hyllningsutställningen*.

1944 Stockholm, Stenmans Konstsalong, *Helene Schjerfbeck*.

1946 Stockholm, Stenmans Konstsalong, *Helene Schjerfbeck In Memoriam*.

1954 Helsinki, Taidehalli, *Helene Schjerfbeck Memorial Exhibition*.

1956 Venise, Biennale de Venise, *Helene Schjerfbeck*.

1962 Helsinki, Ateneum, *Helene Schjerfbeck Themes and Variations*.

1962 Stockholm, Stenmans Konstsalong, *Helene Schjerfbeck, 1862-1962*.

1969 Lübeck, St.-Annen Museum, *Helene Schjerfbeck*.

1975 Helsinki, Didrichsenin Taidemuseo, *Helene Schjerfbeck*.

1980 Helsinki, Helsingin taidetalo, *Helene Schjerfbeck*.

1984 Tammisaari, Tammisaaren museo, *Helene Schjerfbeck*.

1987-1988 Stockholm, Prins Eugens Waldemarsudde / Göteborg, Konstmuseum / Oslo, Kunstnernes Hus, *Helene Schjerfbeck*.

1992-1993 Helsinki, Ateneum / Washington D.C., The Phillips Collection / New York, The National Academy of Design, *Helene Schjerfbeck*.

1994-1995 Stockholm, Galleri Axlund / Göteborg, Konstmuseum / Sundsvall, Museum / Helsinki, Amos Andersonin Taidemuseo, *Helene Schjerfbeck : Teckningar och akvareller*.

1997-1998 Aalborg, Nordjyllands Kunstmuseum / Turku, Taidemuseo, *Helene Schjerfbeck : kvinder, mandsportrætter, selvportrætter, landskaber, stilleben*.

● COLLECTIVES

1883 Paris, Salon de Paris.

1884 Paris, Salon de Paris.

1888 Paris, Salon de Paris.

1889 Paris, Exposition universelle.

1914 Malmö, *Baltiska utställningen*.

1914 Helsinki, Ateneum, *Suomen taiteilijain näyttely II*.

1916 Stockholm, Liljevalchs Konsthall, *Finsk konst*.

1919 Copenhague, Charlottenborg, *Den Finske Kunstudstilling ved Charlottenborg*.

1923 Göteborg, *Nordisk konst*.

1924 Helsinki, Ateneum, *Taiteilijaseuran juhlanäyttely I*.

1929 Stockholm, Liljevalchs Konsthall, *Finlands Nutida Konst*.

1934 Stockholm, Liljevalchs Konsthall, *Autere, Collin, Sallinen och Schjerfbeck*.

1980 Oslo, Nasjonalgalleriet, *Finsk malerkunst*.

1981 Stockholm, Nationalmuseum, *Målarinnor från Finland - Seitsemän suomalaista taiteilijaa*.

1981-1982 Helsinki, Ateneum / Tampere, Taidemuseo / Turku, Taidemuseo, *Taiteilijattaria*.

1982-1983 Washington, Corcoran Gallery of Arts / New York, The Brooklyn Museum / Minneapolis, The Minneapolis Institute of Arts, *Northern Light : Realism and Symbolism in Scandinavian Painting 1880-1910*.

1983 Copenhague, Statens Museum for Kunst / Hambourg, Kunsthalle, *Malerinder fra Finland*.

1986-1987 Londres, Hayward Gallery / Düsseldorf, Kunstmuseum / Paris, Petit Palais / Oslo, Nasjonalgalleriet, *Lumières du Nord. La peinture scandinave 1885-1905*.

BIBLIOGRAPHIE / Sélection

1987 Japon, The Seibu Museum of Art,
*Scandinavian Art : 19 Artists
from Denmark, Finland, Iceland, Norway,
Sweden : Seeing the Silence and Hearing
the Scream.*
1988 Stockholm, Liljevalchs Konsthall,
*De drogo till Paris : Nordiska
konstnärinnor på 1880-talet.*
1995 Venise, Biennale de Venise,
*Identita e alterita: figure del corpo
1895-1995.*
1995-1996 Madrid, Museo Nacional
Centro de arte Reina Sofia /
Barcelone, Museu d'Art Moderne del MNAC /
Reykjavik, Listasafan Islands / Stockholm,
Nationalmuseum, *Luz del Norte.*
1997 Helsinki, Ateneum,
Naisten huoneet.

● OUVRAGES
Ahtela H. (Reuter Einar),
– *Helena Schjerfbeck*, Helsinki, 1917.
– *Helena Schjerfbeck. Kamppailu kauneu-
desta*, Porvoo, 1951.
– *Helena Schjerfbeck*, Helsinki, 1953.
Appelberg Hanna et Eilif
– *Helene Schjerfbeck.*
En biografisk konturteckning, Helsinki, 1949.
Holger Lena
– *Helene Schjerfbeck. Liv och Konstnärskap*,
Stockholm, 1987.
Johansson Gotthard
– *Helene Schjerfbecks konst*,
Stockholm, 1940.
Levanto Marjatta (éd.)
– *Helene Schjerfbeck -
Konstnären är känslans arbetare*,
Helsinki, 1992.

Artistes à Paris au début
des années 1880.
Helene Schjerfbeck
au centre avec un béret ;
sur sa gauche, assise
Marianne Preindelsberger
et Per Ekström ;
devant à gauche,
August Hagborg en bottes

PEINTURES / DESSINS

169
Autoportrait / Omakuva
1912
Huile sur toile, 43 x 42 cm
S.D.b.g. : *H. Schjerfbeck/-12*
Collection particulière, Helsinki
EXPOSITIONS PERSONNELLES
1917, Helsinki, cat. n° 64 ; 1939, Stockholm,
cat. n° 37 ; 1956, Venise, cat. n° 11 ;
1962, Helsinki, cat. n° 3 ; 1984, Tammisaari,
cat. n° 2 ; 1987-1988, Stockholm/Göteborg/
Oslo, cat. n° 43 ; 1992-1993, Helsinki/
Washington/New York, cat. n° 225,
repr. p. 64 ; 1997-1998, Aalborg/Turku,
cat. repr. p. 93.
EXPOSITIONS COLLECTIVES
1914, Helsinki, n° 102 ; 1916, Stockholm,
n° 306 ; 1919, Copenhague, n° 103 ;
1923, Göteborg, n° 116 ; 1924, Helsinki,
n° 333 ; 1934, Stockholm, cat. n° 300, ill. ;
1981, Stockholm, cat. n° 41, repr. p. 40 ;
1981-1982, Helsinki/Tampere/Turku,
cat. n° 48, repr. p. 40 ;
1995, Venise, cat. ill. n° 24, p. 209.
BIBLIOGRAPHIE
Johansson, 1940, ill. ; Appelberg, 1949, ill. ;
Ahtela, 1951, n° 52, ill. ; Ahtela, 1953,
n° 385 ; Holger, 1987, ill. n° 43.

170
Autoportrait à fond argent, étude
Hopeapohjainen omakuva, harjoitelma
1915
Mine de plomb, aquarelle, fusain
et feuille d'argent sur papier, 47 x 34,5 cm
S.b.d. : *H.S.*
Turun Taidemuseo, Turku
HISTORIQUE
Acquisition en 1915, à l'occasion
de l'exposition annuelle de la Société
des Arts de Turku.
EXPOSITIONS PERSONNELLES
1962, Helsinki, cat. n° 4 ; 1962, Stockholm,
cat. n° 6, repr. n° 3 ; 1969, Lübeck,
cat. n° 9 repr. ; 1992-1993,
Helsinki/Washington/New York,

cat. n° 240, repr. p. 2 ;
1997-1998, Aalborg/Turku, cat. repr. p. 95.
EXPOSITIONS COLLECTIVES
1934, Stockholm, cat. n° 314 ;
1981, Stockholm, cat. n° 42, repr. ;
1981-1982, Helsinki/Tampere/Turku, cat.
n° 51 repr. ;
1983, Copenhague/Hambourg, cat. n° 50
repr.
BIBLIOGRAPHIE
Ahtela, 1951, ill. n° 58 ; Ahtela , 1953, n° 412
Holger, 1987, ill. p. 40.

171
Autoportrait en face, esquisse
Omakuva, luonnos
1915
Aquarelle sur papier, 23 cm x 25 cm
S.b.g. : *HS*
Collection particulière, Suède
EXPOSITIONS PERSONNELLES
1994-1995, Stockholm/Göteborg/
Sundsvall/Helsinki, cat. n° 20, repr. p. 53 ;
1997-1998, Aalborg/Turku, cat. repr. p. 96.
BIBLIOGRAPHIE
Holger, 1987, ill. p. 39.

172
Autoportrait à fond noir
Omakuva, musta tausta
1915
Huile sur toile, 46,3 x 36 cm
S.b.d. : *HS., h. : Helene Schjerfbeck*
Ateneum, Helsinki
Inv. : A II 1065
HISTORIQUE
Commande de la Société des Arts
finlandais le 16 octobre 1914, acquisition
le 25 septembre 1915.
EXPOSITIONS PERSONNELLES
1954, Helsinki, cat. n° 74 ; 1962, Helsinki,
cat. n° 5 ; 1969, Lübeck, cat. n° 12 ;
1962, Stockholm, cat. n° 7, repr. ;
1987, Stockholm/Göteborg/Oslo, cat. n° 46
1992-1993, Helsinki/Washington/New
York, cat. n° 241, repr. p. 69 ;

1997-1998, Aalborg/Turku, cat. repr. p. 97.
EXPOSITIONS COLLECTIVES
1978, Helsinki, cat. n° 194 ; 1980, Oslo,
cat. n° 35, repr. p. 40 ; 1981, Stockholm,
cat. n° 44, repr. p. 41 ; 1981-1982,
Helsinki/Tampere/Turku, cat. n° 52,
repr. p. 41 ; 1983, Copenhague/ Hambourg,
cat. n° 51, repr. p. 40 ;
1995, Venise, cat. n° 25, repr. p. 210 ;
1997, Helsinki, repr. p. 63.
BIBLIOGRAPHIE
Appelberg, 1949, ill. n° 104 ; Ahtela, 1951,
ill. n° 59 ; Ahtela, 1953, n° 414 ;
Holger, 1987, ill. n° 46.

173
Autoportrait / Omakuva
1935
Huile sur toile, marouflée sur bois,
27 x 24 cm
S.D.h.d. : *-35/HS*
Collection particulière, Suède
EXPOSITIONS PERSONNELLES
1937, Stockholm, cat. n° 29 ; 1938,
Stockholm, cat. n° 19 ; 1939, Stockholm,
cat. n° 82 ; 1942, Stockholm, cat. n° 65 ;
1944, Stockholm, cat. n° 59 ; 1946,
Stockholm, cat. n° 57 ; 1954, Helsinki,
cat. n° 144 ; 1962, Stockholm, cat. n° 10 ;
1980, Helsinki, cat. n° 75 ; 1987-1988,
Stockholm/Göteborg/Oslo, cat. n° 70 ;
1992-1993, Helsinki/Washington/New
York, cat. n° 415, repr. p. 73.
BIBLIOGRAPHIE
Ahtela, 1953, n° 789.

174
Autoportrait à la palette I
Omakuva paletteineen I
1937
Tempera et huile sur toile, 54,5 x 41 cm
S.h.d. : *HS*
Moderna Museet, Stockholm
Inv. : NM 3022
HISTORIQUE
Henrik Nissen, Stockholm ;

legs le 18 juin 1970.

EXPOSITIONS PERSONNELLES

1939, Stockholm, cat. n° 85, repr. n° 1 ;
1987-1988, Stockholm/Göteborg/Oslo,
cat. n° 70 ; 1992-1993, Helsinki/
Washington/ New York, cat. n° 420,
repr. p. 259 ; 1997-1998, Aalborg/Turku,
cat. repr. p. 101.

BIBLIOGRAPHIE

Johansson, 1940, ill. ; Ahtela, 1951,
ill. n° 2 ; Ahtela, 1953, n° 798 ;
Holger, 1987, ill. n° 70.

175

Autoportrait à la bouche noire
Mustasuinen omakuva
1939
Huile sur toile, 39,5 x 28 cm
S.D.c.d. : *HS/39*
Didrichsenin Taidemuseo, Helsinki

HISTORIQUE

Collection Gösta Stenman,
succession Gösta Stenman, Stockholm,
acquisition auprès de Christoffer Rydman.

EXPOSITIONS PERSONNELLES

1939, Stockholm, cat. n° 107 ;
1942, Stockholm, cat. n° 80, repr. cat. n° 7
1944, Stockholm, cat. n° 73, repr. n° 7 ;
1946, Stockholm, cat. n° 69, repr. n° 10 ;
1956, Venise, cat. n° 26 ; 1962, Helsinki,
cat. n° 9 ; 1975, Helsinki, cat. n° 27, repr. ;
1980, Helsinki, cat. n° 80, repr. ; 1984,
Tammisaari, cat. n° 4 ; 1992-1993,
Helsinki/Washington/New York,
cat. n° 430, repr. p. 74 ; 1997-1998,
Aalborg/Turku, cat. repr. p. 103.

EXPOSITIONS COLLECTIVES

1981, Stockholm, cat. n° 51, repr. p. 41 ;
1981-1982, Helsinki/Tampere/Turku, cat.
n° 60, repr. p. 41 ; 1983, Copenhague/
Hambourg, cat. n° 60, repr. p. 41.

BIBLIOGRAPHIE

Johansson, 1940, ill. ; Ahtela, 1951,
ill. n° 100 ; Ahtela, 1953, n° 833.

176

Autoportrait / Omakuva
1942
Huile sur bois, 30 x 25 cm
S.b.r. : *HS*
Collection particulière, Viken

EXPOSITIONS PERSONNELLES

1954, Helsinki, cat. n° 162 ; 1962,
Helsinki, cat. n° 10 ; 1992, Helsinki,
cat. n° 464, repr. p. 76.

EXPOSITIONS COLLECTIVES

1981, Stockholm, cat. n° 53 ; 1981-1982,
Helsinki/Tampere/Turku, cat. n° 63 ;
1983, Copenhague/Hambourg, cat. n° 63 ;
1992-1993, Helsinki/ Washington/
New York, cat. n° 464, repr. p. 76.

BIBLIOGRAPHIE

Ahtela, 1951, n° 101 ; Ahtela, 1953, n° 904.

177

Autoportrait à la tache rouge
Punatäpläinen omakuva
1944
Huile sur toile, 45 x 37 cm
S.D.b.d. : *HS/-44*
Ateneum, Helsinki
Inv. : A IV 3744

HISTORIQUE

Collection Gösta Stenman ;
donation de Bertha Stenman en 1967.

EXPOSITIONS PERSONNELLES

1944, Stockholm, cat. n° 103 ; 1946,
Stockholm, cat. n° 99 ; 1958, Stockholm,
cat. n° 132, repr. n° 21 ; 1962, Stockholm,
cat. n° 16, repr. n° 6 ; 1987-1988,
Stockholm/Göteborg/Oslo, cat. n° 81 ;
1992-1993, Helsinki/Washington/
New York, cat. n° 486, repr. p. 288 ;
1997-1998, Aalborg/Turku, cat. repr. p. 105.

EXPOSITIONS COLLECTIVES

1995, Venise, cat. n° 26, repr. p. 210 ;
1997, Helsinki.

BIBLIOGRAPHIE

Appelberg, 1949, ill. n° 156 ;
Ahtela, 1953, n° 950.

178

Autoportrait / Omakuva
1944
Huile sur toile, 42 x 36,5 cm
S.b.g. : *HS*
Collection particulière, Stockholm

HISTORIQUE

Collection Gösta Stenman, Stockholm

EXPOSITIONS PERSONNELLES

1944, Stockholm, cat. n° 110 ;
1946, Stockholm, cat. n° 108, repr. n° 108
1954, Helsinki ; 1956, Venise, cat. n° 29 ;
1962, Helsinki, cat. n° 11, repr. ;
1962, Stockholm, cat. n° 15 ;
1992-1993, Helsinki/Washington/New
York, cat. n° 485, repr. p. 289 ;
1997-1998, Aalborg/Turku, cat. repr. p. 105.

EXPOSITIONS COLLECTIVES

1981, Stockholm, cat. n° 56 ; 1981-1982,
Helsinki/Tampere/Turku, cat. n° 66 ;
1983, Copenhague/Hambourg, cat. n° 67 ;
Tokyo, cat. n° 31.

BIBLIOGRAPHIE

Ahtela, 1953, n° 949.

179

Autoportrait / Omakuva
1944
Fusain sur papier, 20 x 18,5 cm
S.b.d. : *HS*
Collection Ulla Dahlberg, Stockholm

EXPOSITION PERSONNELLE

1994-1995, Stockholm/Göteborg/
Sundsvall /Helsinki, cat. n° 40, repr. p. 93.

BIBLIOGRAPHIE

Ahtela, 1953, n° 951.

180

Autoportrait, Saltsjöbaden
Omakuva, Saltsjöbaden
1944-1945
Fusain et lavis sur papier, 33 x 25 cm
S.b.d. : *HS*
Didrichsenin Taidemuseo, Helsinki

HISTORIQUE

Collection Gösta Stenman, acquisition

auprès de Bertha Stenman.
EXPOSITIONS PERSONNELLES
1975, Helsinki, cat. n° 33, repr. ; 1980, Helsinki, cat. n° 112, repr. ; 1984, Tammisaari, cat. n° 5 ; 1992-1993, Helsinki/Washington/New York, cat. n° 499, repr. p. 297 ; 1997-1998, Aalborg/Turku, cat. repr. p. 114.
BIBLIOGRAPHIE
Ahtela, 1953, n° 953 ou 988.

181
Autoportrait de face I
Omakuva, en face I
1945
Huile sur toile, 39,5 x 31 cm
S.b.g. : *HS*
Collection particulière, Finlande
HISTORIQUE
Collection Gösta Stenman, succession Gösta Stenman.
EXPOSITIONS PERSONNELLES
1946, Stockholm, cat. n° 132 ; 1954, Helsinki, cat. n° 191 ; 1962, Stockholm, cat. n° 17 ; 1992-1993, Helsinki/Washington/New York, cat. n° 498, repr. p. 297.
BIBLIOGRAPHIE
Ahtela, 1953, n° 987.

182
Autoportrait, lumière et ombre
Omakuva, valoa ja varjoa
1945
Huile sur toile, 36 x 34 cm
S.D.h.d. : *HS-45*
Collection particulière, Stockholm
EXPOSITIONS PERSONNELLES
1946, Stockholm, cat. n° 133 ; 1962, Helsinki, cat. n° 13 ; 1987-1988, Stockholm/Göteborg/Oslo, cat. n° 83 ; 1992-1993, Helsinki/Washington/New York, cat. n° 500, repr. p. 296 ; 1997-1998, Aalborg/Turku, cat. repr. p. 107.
BIBLIOGRAPHIE
Ahtela, 1953, n° 989 ;
Holger, 1987, ill. n° 83.

183
Autoportrait / Omakuva
1945
Fusain et lavis sur papier, 39,5 x 32,5 cm
S.D.b.d. : *HS/-45*
Collection particulière, Viken
EXPOSITIONS PERSONNELLES
1992-1993, Helsinki/Washington/New York, cat. n° 502, repr. p. 298 ; 1994-1995, Stockholm/Göteborg/Sundsvall/Helsinki, cat. n° 43, repr. p. 99 1997-1998, Aalborg/Turku, cat. repr. p. 111.
BIBLIOGRAPHIE
Ahtela, 1953, n° 990.

184
Autoportrait, une vieille artiste-peintre
Omakuva, en gammal målarinna
1945
Huile sur toile, 32 x 26 cm
S.b.g. : *HS* ; D.b.d. : *-45*
Collection particulière, Viken
HISTORIQUE
Collection Gösta Stenman, succession Gösta Stenman.
EXPOSITIONS PERSONNELLES
1946, Stockholm, cat. n° 123, repr. n° 24 ; 1962, Helsinki, cat. n° 14 ; 1987-1988, Stockholm/Göteborg/Oslo, cat. n° 82 ; 1992-1993, Helsinki/Washington/New York, cat. n° 504, repr. p. 77 ; 1997-1998, Aalborg/ Turku, cat. repr. p. 119.
BIBLIOGRAPHIE
Ahtela, 1953, n° 993 ; Holger, 1987, ill. n° 82.

185
Autoportrait en noir et rose
Omakuva, mustaa ja roosaa
1945
Huile sur toile, 35 x 23 cm
S.b.d. : *HS*
Collection particulière, Finlande
HISTORIQUE
Collection Gösta Stenman, succession Gösta Stenman.

EXPOSITIONS PERSONNELLES
1946, Stockholm, cat. n° 127 ; 1962, Stockholm, cat. n° 19, repr. n° 7 ; 1962, Helsinki, cat. n° 12 ; 1969, Lübeck, cat. n° 29 ; 1980, Helsinki, cat. n° 92, repr. ; 1984, Tammisaari, cat. n° 6 ; 1987-1988, Stockholm/Göteborg/Oslo, cat. n° 84 ; 1992-1993, Helsinki/Washington/New York, cat. n° 505, repr. 34.
EXPOSITIONS COLLECTIVES
1981, Stockholm, cat. n° 57, repr. p. 41 ; 1981, Helsinki/Tampere/Turku, cat. n° 67, repr. p. 41 ; 1983, Copenhague/Hambourg, cat. n° 69, repr. p. 41 ; 1995, Venise, cat. n° 27, repr. 211.
BIBLIOGRAPHIE
Ahtela, 1953, n° 1004 ; Holger, 1987, ill. n° 84.

186
Autoportrait aux yeux clos
Omakuva, silmät suljettuina
1945
Fusain sur papier, 41 x 33 cm
Collection Folkhem, Stockholm
EXPOSITION PERSONNELLE
1994-1995, Stockholm/Göteborg/Sundsvall/Helsinki, cat. n° 45, repr. p. 103.
BIBLIOGRAPHIE
Ahtela, 1953, n° 1003.

187
Autoportrait / Omakuva
1945
Mine de plomb et lavis sur papier, 18 x 14,7 cm
Collection particulière, Viken
EXPOSITIONS PERSONNELLES
1992, Helsinki/Washington/New York, cat. n° 503, repr. p. 79 ; 1994-1995, Stockholm/Göteborg/ Sundsvall/Helsinki, cat. n° 44, repr. p. 101 1997-1998, Aalborg/Turku, cat. repr. p. 115.
BIBLIOGRAPHIE
Ahtela, 1953, n° 954.

188

Dernier autoportrait
Viimeinen omakuva
1945
Fusain sur papier, 18,5 x 17,5 cm
S.b.g. : *HS*
Fondation Gyllenberg, Helsinki

HISTORIQUE
Acquisition par Ane Gyllenberg
dont la collection est devenue la fondation
Gyllenberg.

EXPOSITIONS PERSONNELLES
1954, Helsinki, cat. n° 196 ; 1975, Helsinki,
cat. n° 35 ; 1992-1993, Helsinki/
Washington/New York, cat. n° 506,
repr. p. 299.

BIBLIOGRAPHIE
Appelberg, 1949, ill. cat. n° 168.

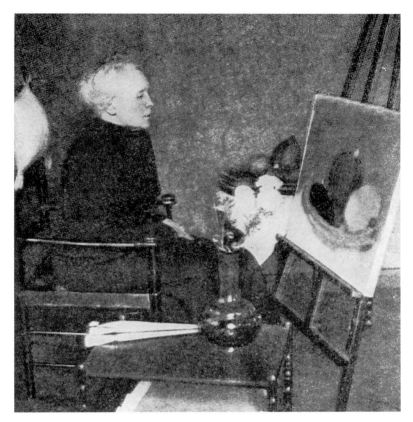

Helene Schjerfbeck,
1930

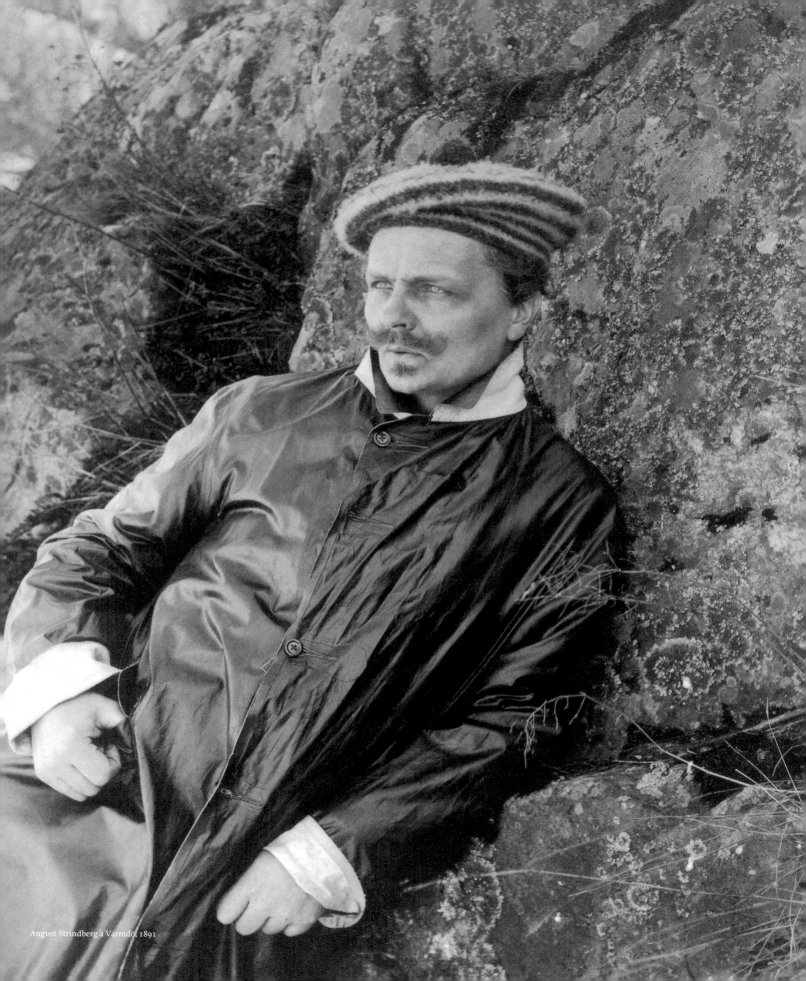
August Strindberg à Värmdö, 1891

August Strindberg
Stockholm, 22 janvier 1849 - Stockholm, 14 mai 1912

BIOGRAPHIE

1849 Né à Stockholm. Troisième enfant de Carl Oscar Strindberg, commissaire maritime et de Eleonora Ulrika Norling, dans une famille qui comprendra sept enfants.

1862 Sa mère très pieuse meurt alors qu'il a 13 ans. Son père se remarie avec la gouvernante. Il racontera dans *Le fils de la servante* (1886) son enfance douloureuse.

1867 Son inscription à l'université d'Uppsala en esthétique et en langues vivantes se solde par un échec au bout d'un an. Il est instituteur puis précepteur, s'intéresse à la médecine. Veut devenir comédien et commence par ailleurs à écrire ses premières pièces dramatiques.

1869 Publie sa première pièce *Le libre penseur*. Se remet aux études sans aboutir à un diplôme.

1870 Sa pièce *À Rome* est montée au Théâtre dramatique de Stockholm. Le roi Charles XV lui accorde une bourse qui lui permet de se consacrer à l'écriture.

1872 Il écrit son premier grand drame historique *Maître Olof* dont le langage moderne est incompris et lui sera reproché. Il en écrira plusieurs versions. Mène une vie de bohème et commence à peindre.

1873 Il séjourne au cours de l'été à Kymmendö, île dans l'archipel de Stockholm où il réalise une série de peintures.

1874 Entre à la Bibliothèque royale de Stockholm comme secrétaire, fonction qu'il occupera jusqu'en 1882. Collabore régulièrement à plusieurs journaux, rédigeant des articles sur l'art et sur de nombreux sujets de société.

1875 Rencontre Siri von Essen qui rêve de devenir comédienne. Il l'épouse en 1877 après qu'elle a divorcé. Écrit des pièces pour elle.

1876 Premier voyage à Paris.

1879 Parution de *La chambre rouge*, roman fondé sur ses expériences journalistiques, décrivant le milieu des artistes et écrivains. Succès immédiat. Naissance d'une première fille Karin. Greta naîtra en 1881.

1882 Publie *Le nouveau royaume* qui soulève une vive polémique pour sa critique de la société suédoise. Se sent contraint de quitter son pays.

1883 Vit entre la France, à Grez-sur-Loing, avec une colonie d'artistes suédois (il devient l'ami de Carl Larsson, Karl Nordström, opposants au monde de l'art officiel suédois) et la Suède avec sa femme et ses enfants. Écrit un grand nombre d'ouvrages, d'articles et de pièces.

1886 Le recueil de nouvelles *Mariés* lui vaut un procès pour blasphème qu'il gagne. Réalise une série d'autoportraits photographiques à Gersau, en Suisse.

1887 Écrit en français le *Plaidoyer d'un fou*, roman autobiographique sur son mariage. Déménagements successifs en France, Suisse et Bavière. Écrit *Les gens de Hemsö* et *Père* qu'il traduit lui-même en français.

1888 Écrit *Mademoiselle Julie* qui sera jouée une seule fois en mars 1889 au Danemark, avant d'être censurée.

1889 Retour en Suède après deux ans au Danemark. Connaît des conditions de vie difficiles.

1890 Divorce. Étudie les sciences naturelles et fait de la recherche. Cesse d'écrire.

1892 S'isole l'été à Dalarö, dans l'archipel de Stockholm où il peint une trentaine de tableaux. Il se rend à Berlin car il se sent incompris en Suède. Continue de peindre. Rejoint la bohème et devient le maître à penser d'un groupe d'artistes et d'intellectuels (Edvard Munch, Richard Dehmel, Stanislas Przybyszewski) qui se retrouvent au café *Zum Schwarzen Ferkel* (Au petit cochon noir).

1893 Expose à Berlin avec Edvard Munch (Die Freie Berliner Kunstausstellung). Épouse Frida Uhl, âgée de 21 ans, journaliste autrichienne dont il aura une fille. Leurs relations sont houleuses. Vit chez ses beaux-parents. Visite Londres, où il voit des œuvres de Constable et Turner.

1894 Peint à Dornach en Autriche. Bien qu'il soit reconnu en Allemagne, part seul à Paris où certaines de ses pièces sont montées au Théâtre de l'Œuvre. Y peint une dizaine de tableaux avant d'être absorbé par des expériences chimiques qui s'orienteront de plus en plus vers l'alchimie. Cherche à fabriquer de l'or. Publie « Des arts nouveaux ! ou le hasard dans la production artistique » dans la *Revue des revues*.

1895 Rencontre fréquemment Gauguin durant l'hiver et le printemps.

1896 Passe beaucoup de temps avec Munch pour qui il écrit une introduction à l'exposition de la galerie l'Art nouveau à Paris. Rédige un *Journal occulte*. Expériences photographiques. Traverse une crise psychique – *Inferno* – qui le conduit à une évolution spirituelle. Il lit Swedenborg.

EXPOSITIONS / Sélection

1897 Voyage à Lund. Revient une dernière fois à Paris. Termine la rédaction en français d'*Inferno*, où il relate sa dépression et ses recherches scientifiques. Il en écrit la suite *Légendes*. Divorce d'avec Frida.

1898 Se remet à écrire des pièces expérimentales et innovantes qui sont jouées en Suède dont *Le chemin de Damas* (trilogie).

1899 Retour définitif à Stockholm.

1901 Épouse Harriet Bosse (jeune actrice norvégienne de 22 ans). Mariage orageux. Elle le quitte rapidement avant la naissance de leur fille. Se remet à peindre jusqu'en 1905. Écrit *Songe*.

1903 Séparation d'avec Harriet Bosse dont il divorce l'année suivante.

1904 Parution des *Drapeaux noirs*, violent pamphlet satirique. Le Mouvement des travailleurs prend son parti.

1906 Ses pièces de chambre sont montées par August Falk. Fait représenter avec grand succès *Mademoiselle Julie*.

1907 Il écrit *Un livre bleu*. Réalise son projet de toujours en créant le Théâtre intime où il montera avec August Falk plus de vingt-quatre pièces.

1912 Meurt d'un cancer.

● PERSONNELLES
1892 Stockholm, Birger Jarls Bazar, *August Strindberg*.
1892 Lund, Café à Porta, *August Strindberg : oljemålningar*.
1894 Göteborg, Sällskapet Gnistan.
1909 Stockholm, Intima Teatern.
1911 Stockholm, Hallins Konsthandel, *Strindbergs utställning*.
1920 Stockholm, Sven Strindbergs konstsalong, *Salong Strindberg*.
1924 Stockholm, Gummensons Konsthandel, *August Strindbergs målningar*.
1949 Stockholm, Nationalmuseum / Örebro, Stadsbibliotek / Lund, Universitetets Konstmuseum, *Strindberg som målare och modell*.
1960 Stockholm, Galleri Observatorium, *August Strindberg. Oljemålningar*.
1962 Ulmer, Kunstverein / Paris, musée national d'Art moderne / Bruges, Provinciaal Hof / Londres, British Museum, / Marburg, Universitätsmuseum / Humlebaek, Louisiana Museum, *August Strindberg 1849-1912-Peintures*.
1963 Oslo, Kunstforening / Göteborg, Konstmuseum / Stockholm, Moderna Museet / Lund, Krognoshuset, *August Strindberg - målningar*.
1965 Skövde, Odenhuset.
1980 Venise, Biennale de Venise, Ala Napolconica, San Marco, *Immagini dal pianeta Strindberg / Images from the Strindberg Planet*.
1981 Düsseldorf, Kunstmuseum, Stadthaus Düsseldorf / Munich, Städtische Galerie im Lenbachhaus / Berlin, Akademie der Kunst / Stockholm, Kulturhuset / Linköping, Östergötlands Länsmuseum, *Der andere Strindberg*.
1982 Linz, Stadmuseum / Vienne, Akademie der Bildenden Künsten, *August Strindberg*.

1987 Amsterdam, Rijksmuseum Vincent Van Gogh, *August Strindberg*.
1989-1990 Malmö, Konsthall, *Underlandet, August Strindberg*.
1991 Espoo, Gallen-Kallelan Museo, *August Strindberg*.
1993 Valence, IVAM Centre Julio Gonzalez, *Strindberg*.
1993 Stockholm, Stenströms Galleri och Café, *Ljusbilder - Svartkonster ; fotografiska experiment av August Strindberg*.
1993-1996 Varsovie, Muzeum Literatury im Adama Mickiewicza / Budapest, Petöfi Irodalmi Múzeum / Moscou, Museum of Literature / Paris, Centre culturel suédois / Tallinn, Musée d'Art / Riga, Photographic Museum / Madrid, Teatro Albéniz / Søllerød, Gamle Holtegaard-Breda Fonden, *Strindberg et la photographie*.
1994 Stockholm, Nationalmuseum, *August Strindberg - som målare och kritiker*.

● COLLECTIVES
1893 Berlin, Die Freie Berliner Kunstausstellung.
1895 Stockholm, Konstnärsförbundets vårutställning.
1960-1961 Paris, musée national d'Art moderne, *Les sources du xxe siècle : les arts en Europe de 1884 à 1914*.
1965 New York, Gallery of Modern Art, *Exhibition of Nordic Art*.
1967 Munich / Duisbourg / Mannheim / Kiel / Francfort-sur-le-Main, *Schwedische Kunst des 20. Jahrhundert*.
1968 Stockholm, Thielska Galleriet, *Munch-Strindberg*.
1970 Prague, Národni Galerie / Malmö, Malmö Museum / Stockholm, Prins Eugens Waldemarsudde, *Hill, Josephson, Strindberg*.
1974 Stockholm, Nationalmuseum, *Goethe, Hugo, Strindberg - Diktare, Bildkonstnärer*.

BIBLIOGRAPHIE / Sélection

1977 Stockholm, Prins Eugens Waldemarsudde, *Landskap*.
1984 Berlin, Akademie der Künste, *Berlin um 1900*.
1986-1987 Londres, Hayward Gallery / Düsseldorf, Kunstmuseum / Paris, Petit Palais / Oslo, Nasjonalgalleriet, *Lumières du Nord. La peinture scandinave 1885-1905*.
1989 Vienne, Kunsthistorishes Museum, *Wunderblock - Eine Geschichte der modernen Seele*.
1991 Århus, Kunstmuseum, *Melancholy, Northern Romantic Painting*.
1992 Stockholm, Liljevalchs Konsthall, *August Strindberg, Carl Kylberg, Max Book*.
1992-1993 Londres, Barbican Art Gallery, *Border Crossings : Fourteen Scandinavian Artists*.
1995 Coblence, Mitterrhein Museum / Kiel, Kunsthalle zu Kiel, *Sprache der Seele. Schwedische Landschaftsmalerei um 1900*.
1995 Francfort, Schirn Kunsthalle, *Okkultismus und Avantgarde. Von Munch bis Mondrian 1900-1915*.
1995-1996 Espoo, Gallen-Kallelan Museo / Kuopio, VB Photograph Centre / Oulu, Taidemuseo / Oslo, Munch-museet, *Art noir : Edvard Munch, Akseli Gallen-Kallela, Hugo Simberg, August Strindberg*.

• ÉCRITS
Strindberg August
− *Drapeaux noirs*, Stockholm, Björck & Börjesson, 1907, rééd. Arles, Actes Sud, 1985.
− *Œuvres autobiographiques*, t. 1 et 2, édition établie et présentée par C. G. Bjurström, Paris, Mercure de France, 1990.
Michael Robinson (éd.),
− *Selected Essays by August Strindberg*, Cambridge, University Press, 1996.

• ARTICLES D'AUGUST STRINDBERG SUR LA PEINTURE
− « Konsten, det konstiga och det naturliga » (Art – L'étrange et le naturel), *Dagens Nyheter*, mai 1876.
« Des Arts nouveaux ! ou le hasard dans la production artistique », *Revue des revues*, 15 novembre 1894 ;
− « Du hasard dans la production artistique », cat. exp. musée national d'Art moderne, Paris, 1962 et *August Strindberg*, éditions Mazenod, coll. les Écrivains célèbres, Paris, 1968, (préface de Göran Söderström), *L'échoppe*, 1990.
− « Qu'est-ce que le moderne ? », *L'écho de Paris*, 20 décembre 1894.
− « Mon cher Gauguin », *L'éclair*, 15 février 1895.
− « L'exposition d'Edvard Munch », *Revue blanche*, 1er juin 1896.

• ARTICLES D'AUGUST STRINDBERG SUR LA PHOTOGRAPHIE
− « L'action de la lumière dans la photographie. Quelques réflexions dues aux rayons X », *Göteborgs Handelstidning*, mars 1896.
− « Extrait de notes scientifiques et philosophiques », *L'initiation : revue philosophique et indépendante des Hautes Études*, mai 1896.
− « La tête de mort (acherontia atropos). Essai de mysticisme rationnel », *L'hyperchimie : revue mensuelle d'alchimie, d'hermétisme et de médecine sparagique - Organe de la Société alchimique de France 1896-1897* ; repris dans le chapitre VI d'*Inferno*, Paris, Mercure de France, 1898.

• OUVRAGES
Carlson Harry G.
− *Out of Inferno*, Seattle et Londres, 1996.
Dittman Reider
− *Eros and Psyche : Strindberg and Munch in the 1890's*, UMI Research Press, 1976.
Feuk Douglas
− *August Strindberg*, Hellerup, Edition Bløndal, 1991 (éditions suédoise, anglaise et allemande).
Fraser Catherine C.
− *Ensam och Allén. Ord och bild hos Strindberg*, Stockholm, Ordfronts förlag, 1994.
Grundlach Angelika et al.
− *Der andere Strindberg, Materialien zu Malerei, Photographie und Theaterpraxis*, Insel Verlag, 1981.
Hemmingsson Per
− *Strindberg som fotograf*, Stockholm, Bonniers förlag, 1963, rééd. Århus, Kalejdoskop förlag, 1989.
Lilja Gösta
− *Strindberg som konstkritiker*, Malmö 1957.
Måtte-Schmidt Torsten et Söderström Göran
− *Strindbergs måleri*, Malmö, 1972.
Rosenblum Robert
− *The Paintings of August Strindberg. The Structures of Chaos*, Hellerup, Edition Bløndal, 1995.
Söderberg Rolf
− *Edvard Munch and August Strindberg : Photography as Tool and Experiment*, Alfabeta Bokförlag, 1989.
Söderström Göran
− *Strindberg och bildkonsten*, Uddevalla, Forum, 1972, rééd. 1990.

PEINTURES

Sylva Gunnel
– *Strindberg som målare, Dikt och konst*, Stockholm, 1948.

● ARTICLES
Berman Greta
– « Strindberg, Painter, Critic, Modernist », *Gazette des Beaux-Arts*, octobre 1975, p. 113-122.

Micha René
– « L'artiste travaille comme la nature capricieuse », *Obliques*, 1er trim. 1972, p. 74-77.

Usselmann Henri
– « Strindberg et l'impressionnisme », *Gazette des Beaux-Arts*, avril 1982, p. 153-162.

91
Carl Fredrik Hill
(Portrait
d'August Strindberg)

189
Jument blanche II (Balise maritime)
Vita Märrn II
1892
Huile sur carton, 60 x 47 cm
S.D.r. : *Till Gustaf Brand vänlig hågkomst August Strindberg 17 augusti 1892*
Collection particulière
HISTORIQUE
Collection Gustaf Brand, Lund ;
donné à M. Oscar Westrup, Lund.
EXPOSITIONS PERSONNELLES
1892, Lund ; 1949, Stockholm,
cat. n° 43 / Örebro / Lund ; 1980, Venise ;
1989-1990, Malmö, cat. n° 31, repr. p. 99.
EXPOSITIONS COLLECTIVES
1974, Stockholm ; 1992-1993, Londres,
cat. n° 79, repr. 30.
BIBLIOGRAPHIE
Söderström, 1972, cat. n° 31, ill. n° III.

190
Balise-balai I / Ruskprick I
1892
Huile sur carton, 8,5 x 7,5 cm
S.D.r. : *Ag Str-g 92*
Åmells Konsthandel, Stockholm
EXPOSITION PERSONNELLE
1989-1990, Malmö, cat. n° 20 b, repr. p. 91.

191
Balise / Slätprick
1892
Huile sur carton, 31 x 19,5 cm
S.D.r. : *August Strindberg/1892*
Nationalmuseum, Stockholm
Inv. : NM 6174
HISTORIQUE
Acquisition en 1968.
EXPOSITIONS PERSONNELLES
1892, Stockholm ; 1892, Lund ; 1924,
Stockholm ; 1989-1990, Malmö, cat. n° 36,
repr. p. 105 ; 1993, Valence, cat. n° 4,
repr. p. 77.
EXPOSITIONS COLLECTIVES
1970, Prague / Malmö / Stockholm,

cat. n° 112 ; 1974, Stockholm ; 1977,
Stockholm ; 1987, Oslo / Düsseldorf / Paris,
cat. n° 116 b, repr. p. 323 ; 1989, Vienne ;
1995, Coblence / Kiel, cat. n° 73, repr.
BIBLIOGRAPHIE
Söderström, 1972, cat. n° 36, ill. n° 16.

192
Brouillard / Snötjocka
1892
Huile sur carton, 24 x 32 cm
S.D.r. : *Aug. Sg. 1892*
Prins Eugens Waldemarsudde, Stockholm
HISTORIQUE
Collection Per Hasselberg, Stockholm ;
Julius Caspar, Stockholm ;
Hjalmar Lundbohm, Stockholm.
EXPOSITIONS PERSONNELLES
1892, Stockolm ; 1949, Stockholm /
Örebro / Lund ; 1960, Stockholm ;
1962, Ulmer / Paris / Bruges / Londres /
Marburg / Humlebaek ; 1963, Oslo,
cat. n° 6, Göteborg, cat. n° 6 /
Stockholm, cat. n° 8 ; 1993, Valence,
cat. n° 5, repr. p. 79.
EXPOSITION COLLECTIVE
1992, Stockholm, repr. p. 25.
BIBLIOGRAPHIE
Söderström, 1972, cat. n° 37, ill. n° 18.

193
Image double / Dubbelbild
1892
Huile sur carton, 40 x 34 cm
Collection particulière, Stockholm
HISTORIQUE
Collection Claës Håkansson, Stockholm
et Paris ; Hjalmar Torell, Stockholm ;
Lill Torell, Stockholm ; Catherina Torell,
Stockholm.
EXPOSITIONS PERSONNELLES
1962, Ulmer / Paris / Bruges / Londres /
Marburg / Humlebaek, cat. n° 3 ;
1963, Oslo / Göteborg / Stockholm / Lund,
cat. n° 3 ; 1987, Amsterdam ;
1989-1990, Malmö, cat. n° 25, repr. p. 95 ;

1993, Valence, cat. n° 2, repr. p. 73.
EXPOSITION COLLECTIVE
1992, Stockholm, repr. p. 27.
BIBLIOGRAPHIE
Söderström, 1972, cat. n° 25, ill. n° I.

194
Terre brûlée / Svedjeland
1892
Huile sur zinc, 35,7 x 27,2 cm
S.D.b.g. : *AS 92*
Collection particulière, Allemagne
HISTORIQUE
Collection Greta Strindberg von Philip ;
Henry von Philip ; Astrid von Philip-Hector,
Stockholm ; Clarence von Philip, Bromma.
EXPOSITIONS PERSONNELLES
1924, Stockholm ; 1949, Stockholm/
Örebro/Lund ; 1993, Valence, cat. n° 1,
repr. p. 71.
EXPOSITION COLLECTIVE
1992-1993, Londres, cat. n° 78, repr. p. 31.
BIBLIOGRAPHIE
Söderström, 1972, cat. n° 28.

195
Mysingen / Mysingen
1892
Huile sur carton, 45,5 x 36,5 cm
Bonniers porträttsamling, Nedre Manilla,
Stockholm
HISTORIQUE
Collection Karl Otto Bonnier, Stockholm
EXPOSITIONS PERSONNELLES
1911, Stockholm ; 1949, Stockholm/
Örebro/Lund ; 1963, Oslo/Göteborg/
Stockholm/Lund ; 1981, Düsseldorf/Munich/
Berlin/Stockholm ; 1987, Amsterdam ;
1989-1990, Malmö, cat. n° 26, rep. p. 97 ;
1991, Espoo, cat. n° 23, repr. p. 32.
BIBLIOGRAPHIE
Söderström, 1972, cat. n° 26, ill. n° 11.

196
Fleur sur le rivage
Blomman vid stranden
1892
Huile sur zinc, 25 x 44 cm
S.D.r. : *August Strindberg -92*
Malmö Konstmuseum, Malmö
Inv. : MM 38954
HISTORIQUE
Collection Gustaf Brand, Lund ;
Berta Borgström, Malmö ;
Gunnel Sylvan Larsson, Stockholm.
EXPOSITIONS PERSONNELLES
1892, Lund ; 1980, Venise ; 1981,
Düsseldorf/Munich/Berlin/Stockholm ;
1989-1990, Malmö, cat. n° 40, repr. p. 109 ;
1993, Valence, cat. n° 6, repr. p. 81.
BIBLIOGRAPHIE
Söderström, 1972, cat. n° 40, ill. n° 23.

197
Le chardon solitaire
Den ensamma tisteln
1892
Huile sur carton, 19 x 30 cm
S.D.b.g. : *August Strindberg 1892*
Collection particulière, Suède
HISTORIQUE
Collection Börje Israelsson, Stockholm ;
Lars Hökerberg, Stockholm.
EXPOSITIONS PERSONNELLES
1924, Stockholm, n° 8 ; 1949,
Stockholm/Örebro/Lund ; 1960, Stockholm ;
1989-1990, Malmö, cat. n° 48, repr. p. 115 ;
1994, Stockholm, cat. n° 2, repr. p. 23.
BIBLIOGRAPHIE
Söderström, 1972, cat. n°48, ill. n° 25.

198
Grotte de conte de fées I
Sagogrottan I
1894
Huile sur carton, 44 x 33 cm
S.D.h.g. : *A Strindberg 94*
Collection particulière provenant
de la collection Gösta Stenman

HISTORIQUE
Collection Leopold Littmansson, Versailles ;
E. Olson, Paris ; Sven Strindberg,
Stockholm ; Victor Hoving, Stockholm ;
Berta Stenman ; Gösta Stenman.
EXPOSITIONS PERSONNELLES
1920, Stockholm ; 1924, Stockholm, n° 18 ;
1949, Stockholm/Örebro/Lund ;
1962, Ulmer/Paris/Bruges/Londres/
Marburg/Humlebaek, cat. n° 10 ;
1963, Oslo/Göteborg/Stockholm/Lund ;
1980, Venise, cat. n° 102, repr. p. 100 ;
1987, Amsterdam, repr. p. 44.
EXPOSITION COLLECTIVE
1968, Stockholm.
BIBLIOGRAPHIE
Söderström, 1972, cat. n° 64, ill. p. 344
et ill. n° 30.

199
Pays des merveilles / Underlandet
1894
Huile sur carton, 72,5 x 52 cm
S.D.b.g. : *AS. 94.*
Nationalmuseum, Stockholm
Inv. : NM 6877
HISTORIQUE
Collection Gustaf Palmquist, Stockholm ;
Per Palmquist, Stockholm ;
Per Olof Palmquist, Djursholm ;
Brita Palmquist, Stockholm.
EXPOSITIONS PERSONNELLES
1949, Stockholm/Örebro/Lund ;
1960, Stockholm ; 1962, Ulmer/Paris,
cat. n° 9, repr. p. 4/Bruges/Londres/
Marburg/Humlebaek, cat. n° 9 ;
1963, Oslo/Göteborg/Stockholm ;
1980, Venise, cat. n° 105, repr. p. 103 ; 1981,
Düsseldorf/Munich/Berlin/Stockholm ;
1987, Amsterdam, repr. p. 45 ; 1989-1990,
Malmö, cat. n° 62, repr. p. 131 ;
1993, Valence, ill. p. 63 ;
1994, Stockholm, cat. n° 5, repr. p. 28.
EXPOSITIONS COLLECTIVES
1895, Stockholm ; 1974, Stockholm ;
1992, Stockholm, repr. p. 39 ;

1992-1993, Londres, ill. p. 38.
BIBLIOGRAPHIE
Söderström, 1972, cat. n° 62, ill. n° VIII.

200
Golgotha / Golgata
1894
Huile sur toile, 91 x 65 cm
S.D.h.g. : *A. Strindberg 94*
Collection particulière, Stockholm
HISTORIQUE
Collection Leopold Littmansson, Versailles ;
E. Olson, Paris ; Sven Strindberg,
Stockholm ; Victor Hoving, Stockholm ;
Hans von Horn Fållnds.
EXPOSITIONS PERSONNELLES
1949, Stockholm/Örebro/Lund ; 1980,
Venise, cat. n° 101, repr. p. 99 ; 1981,
Düsseldorf/Munich/Berlin/Stockholm ;
1987, Amsterdam ; 1989-1990,
Malmö, cat. n° 61, repr. p. 129 ;
1991, Espoo, cat. n° 20, repr. p. 28 ;
1993, Valence, cat. n° 11, repr. p. 91 ;
1994, Stockholm, cat. n° 4, repr. p. 26.
EXPOSITIONS COLLECTIVES
1971, Chicago ; 1974, Stockholm ;
1992-1993, Londres, cat. n° 81, repr. p. 35.
BIBLIOGRAPHIE
Söderström, 1972, cat. n° 61.

201
Haute mer / Hög sjö
1894
Huile sur carton, 96 x 68 cm
Collection Folkhem, Stockholm
HISTORIQUE
Collection Leopold Littmansson, Versailles ;
E. Olson, Paris ; Sven Strindberg,
Stockholm ; Victor Hoving, Stockholm ;
Gösta Stenman, Stockholm,
Berta Stenman, Stockholm ;
Margareta Kanold, Stockholm.
EXPOSITIONS PERSONNELLES
1920, Stockholm ; 1924, Stockholm, n° 16 ;
1949, Stockholm/Örebro/Lund ;
1962, Ulmer/Paris/Bruges/Londres/

Marburg/Humlebaek, cat. n° 11 ;
1963, Oslo/Göteborg/Stockholm/Lund,
cat. n° 19 ; 1980, Venise, cat. n° 100,
repr. p. 98 ; 1981, Düsseldorf/Munich/
Berlin/Stockholm ; 1987, Amsterdam ;
1989-1990, Malmö, cat. n° 78, repr. p. 145 ;
Valence, 1993, cat. n° 15, repr. p. 99.
EXPOSITIONS COLLECTIVES
1970, Prague/Malmö/Stockholm ;
1974, Stockholm ; 1977, Stockholm ;
1992, Stockholm, repr. p. 43 ;
1992-1993, Londres, cat. n° 82, repr. p. 41.
BIBLIOGRAPHIE
Söderström, 1972, cat. n° 78, ill. n° 29.

202
Paysage marin avec rocher
Marin med klippa
1894
Huile sur carton, 40 x 30 cm
S.D.r. : *August Strindberg Paris-Passy 1894*
Collection particulière, Stockholm
HISTORIQUE
Collection Åke Bonnier, Stockholm ;
Gerard Bonnier, Stockholm.
EXPOSITIONS PERSONNELLES
1894, Göteborg ; 1911, Stockholm, n° 14 ;
1949, Stockholm/Örebro/Lund ;
1960, Stockholm ; 1962, Ulmer/Paris/
Bruges/Londres/Marburg/Humlebaek,
cat. n° 12 ; 1963, Oslo/Göteborg/
Stockholm/Lund ; 1980, Venise ; 1981,
Düsseldorf/Munich/Berlin/Stockholm ;
1987, Amsterdam, repr. p. 46 ;
1990, Malmö, cat. n° 70, repr. p. 141 ;
1993, Valence, cat. n° 14, repr. p. 97.
EXPOSITIONS COLLECTIVES
1971, Stockholm ; 1979, Stockholm.
BIBLIOGRAPHIE
Söderström, 1972, cat. n° 70, ill. n° X.

203
Paysage marin / Marin
1894
Huile sur carton épais, 46 x 31 cm
S.D.r. : *August Strindberg h.m. /*

Paris i Passy 1894
Nationalmuseum, Stockholm
Inv. : NM 6968
HISTORIQUE
Collection Gustaf Bratt, Göteborg,
acquisition en 1894 ; Olga L. Bratt,
Göteborg ; Mona Roth, Göteborg ;
Hector Bratt.
EXPOSITIONS PERSONNELLES
1911, Stockholm, n° 14 ;
1949, Stockholm/Örebro/Lund, cat. n° 40 ;
1962, Ulmer/Paris/Bruges/Londres/
Marburg/Humlebaek, cat. n° 14 ;
1963, Oslo/Göteborg/Stockholm/Lund ;
1981, Düsseldorf/Munich/Berlin/
Stockholm ; 1989-1990, Malmö,
cat. n° 67, repr. p. 135 ; 1993, Valence,
cat. n° 13, repr. p. 95.
EXPOSITION COLLECTIVE
1967, Munich/Duisbourg/Mannheim/
Kiel/Francfort, cat. n° 149.
BIBLIOGRAPHIE
Söderström, 1972, cat. n° 67, ill. n° IX.

204
Rivage / Strandbild
1894
Huile sur carton, 26 x 39 cm
S.D.h.d. : *August Strindberg Paris 1894*
Strindbergsmuseet, Stockholm
HISTORIQUE
Dès l'origine, peint au revers,
Den grönskande ön II (L'île verte II) 1894 ;
AB Ny Konst ; Hilmer Lundquist, Uppsala ;
société Strindberg, Stockholm.
EXPOSITIONS PERSONNELLES
1962, Paris/Bruges/Londres/Marburg/
Humlebaek ; 1963, Oslo/Göteborg/
Stockholm/Lund ; 1980, Venise, cat. n° 106,
repr. p. 104 ; 1981, Düsseldorf/Munich/
Berlin/Stockholm ; 1989-1990, Malmö, cat.
n° 69, repr. p. 139.
EXPOSITIONS COLLECTIVES
1977, Stockholm ; 1992-1993, Londres,
cat. n° 83, repr. p. 39.

BIBLIOGRAPHIE
Söderström, 1972, cat. n° 69, ill. n° 34.

205
Paysage alpin I / Alpenlandskap I
1894
Huile sur carton, 72 x 51 cm
S.D.b.g. : *AS. 94*
Collection particulière, Stockholm
HISTORIQUE
Collection Carl Salin, Stockholm ;
Åhlén et Åkerlund, Stockholm.
EXPOSITIONS PERSONNELLES
1963, Stockholm, cat. n° 14 ;
1980, Venise, cat. n° 99, repr. p. 97 ;
1987, Amsterdam, repr. p. 47 ;
1989-1990, Malmö, cat. n° 63 ; repr. p. 133.
EXPOSITIONS COLLECTIVES
1895, Stockholm ; 1974, Stockholm ;
1977, Stockholm ; 1982, Linz/Vienne.
BIBLIOGRAPHIE
Söderström, 1972, cat. n° 63, ill. n° 31.

206
La vague VII / Vågen VII
1901
Huile sur toile, 57 x 36 cm
Musée d'Orsay, Paris
Inv. : R.F. 1981-32
HISTORIQUE
Collection Hugo et Märtha Fröding,
Stockholm ; famille Clarence von Philip,
Stockholm.
EXPOSITIONS PERSONNELLES
1924, Stockholm, n° 27 ; 1949,
Stockholm / Örebro / Lund ; 1960,
Stockholm ; 1962, Ulmer / Paris / Bruges /
Londres / Marburg / Humlebaek ; 1963,
Oslo / Göteborg / Stockholm / Lund ; 1965,
Oden ; 1993, Valence, cat. n° 17, repr. p. 103.
BIBLIOGRAPHIE
Söderström, 1972, cat. n° 85, ill. p. 348
et ill. n° XII.

207
Jument blanche IV (Balise maritime)
Vita Märrn IV
1901
Huile sur carton, 51 x 30 cm
S.D.r. : *August Strindberg / har målat /
Hösten 1901 / gifvet till Birger Mörner /
16e Febr. 1906*
Stadsbibliotek, Örebro
HISTORIQUE
Collection Birger Mörner, Sydney
et Mauritzberg.
EXPOSITIONS PERSONNELLES
1924, Stockholm ; 1949, Stockholm /
Örebro / Lund ; 1963, Oslo / Göteborg /
Stockholm ; 1981, Düsseldorf / Munich /
Berlin / Stockholm ; 1987, Amsterdam,
repr. p. 48 ; 1989-1990, Malmö, cat. n° 88,
repr. p. 155 ; 1993, Valence, cat. n° 18,
repr. p. 105.
EXPOSITIONS COLLECTIVES
1962, Humlebaek ; 1992, Stockholm,
repr. p. 45.
BIBLIOGRAPHIE
Söderström, 1972, cat. n° 88, ill. n° 15.

208
Falaise III / Falaise III
1902
Huile sur carton, 96 x 62 cm
Nordiska Museet, Stockholm
Inv. : 263.512
HISTORIQUE
Collection Frederik Vult von Steijern,
Kaggeholm.
EXPOSITIONS PERSONNELLES
1911, Stockholm ; 1949, Stockholm,
cat. n° 52 ; 1980, Venise, cat. n° 110, repr.
p. 108 ; 1987, Amsterdam, repr. p. 51.
EXPOSITION COLLECTIVE
1972, Stockholm.
BIBLIOGRAPHIE
Söderström, 1972, cat. n° 92, ill. n° 47.

209
Paysage côtier II / Kunstlandskap II
1903
Huile sur toile, 77 x 55 cm
S.r. : *August Strindberg*
Nationalmuseum, Stockholm
Inv. : NM 2722
HISTORIQUE
Collection Harriet Bosse-Strindberg.
EXPOSITIONS PERSONNELLES
1911, Stockholm ;
1924, Stockholm, n° 23 ;
1949, Stockholm / Örebro / Lund ;
1962, Ulmer / Paris / Bruges / Londres /
Marburg / Humlebaek, cat. n° 25, repr. n° 6 ;
1963, Oslo / Göteborg / Stockholm / Lund ;
1981, Düsseldorf/Munich/Berlin/Stockholm ;
1987, Amsterdam, repr. p. 53 ; 1989-1990,
Malmö, cat. n° 107, repr. p. 163 ;
1994, Stockholm, cat. n° 6, repr. p. 30.
EXPOSITIONS COLLECTIVES
1960-1961, Paris, cat. n° 694 ;
1970, Prague/Malmö/Stockholm ;
1974, Stockholm ; 1977, Stockholm.
BIBLIOGRAPHIE
Söderström, 1972, cat. n° 107, ill. n° XIV.

PHOTOGRAPHIES

Les numéros de catalogue 210 à 226
sont reproduits p. 201 à p. 211.

Des arts nouveaux !
ou Le hasard dans la production artistique

On raconte que les Malais font des trous dans les troncs
des bambous végétant aux bois. Le vent arrive, et les sauvages
couchés sur terre écoutent des symphonies exécutées
par ces harpes éoliennes gigantesques. Chose remarquable :
chacun entend sa propre mélodie et harmonie selon le hasard
du coup de vent.

C'est connu que les tisserands se servent du kaleidoscope
pour controuver de nouveaux dessins, laissant à l'occurence
aveugle de réunir les morceaux de verre peint.

En arrivant à Marlotte, colonie d'artistes bien connue,
j'entre dans la salle à manger afin de regarder les panneaux
peints si célèbres. Eh bien : j'y vois : portrait de dame ; a) jeune ;
ß) vieille etc. Trois corneilles sur une branche. Très bien fait.
On découvre de suite de quoi il s'agit. Clair de lune.
Une lune assez claire ; six arbres ; eau stagnante, réfléchissante.
Clair de lune, alors !

Mais, qu'est-ce que c'est ? – C'est juste cette question
préparatoire qui apporte la première jouissance.
Il faut chercher, conquérir ; et la fantaisie en mouvement
rien n'est plus agréable.

Ce que c'est ? Les peintres l'appellent « grattures
de palette », ce qui se traduit : le travail fini, l'artiste racle
les restes des couleurs, et si le cœur le lui dit, fait-il une ébauche
quelconque. Devant ce panneau à Marlotte je restai ravi.
Il y eut une harmonie dans les couleurs, très explicable
du reste, puisque toutes eurent appartenu à une peinture.
Dégagé de la peine de controuver les couleurs, l'âme du peintre
dispose de la pleinitude des forces à chercher des contoures
et comme la main manie la spatule à l'aventure, toutefois
retenant le modèle de la nature sans vouloir la copier,
l'ensemble se révèle comme ce charmant pêle-mêle d'inconscient
et de conscient. C'est l'art naturel, ou l'artiste travail
comme la nature capricieuse et sans but déterminé.

Parfois depuis ce temps là je revis ces panneaux à grattures,
et toujours il y eut de nouveau, tout selon ma condition
psychique.

Je cherchai une mélodie pour Un Acte nommé Simoun,
jouant en Arabie. Pour ce but j'accordai ma guitare à l'aventure,
desserrant les vis au hasard, jusqu'à ce que je trouvai
un accord qui me faisait l'impression de quelque chose
extraordinairement bizarre sans passer les bornes du beau.

L'air fut accepté par l'acteur qui jouait le rôle ;
mais le directeur, réaliste à outrance, averti que la mélodie
ne fût pas véritable, me demanda une authentique.
Je fis chercher un recueil de chansons Arabes, les présentai
pour le directeur, qui les rejeta toutes, trouvant finalement

ma chansonette arabe plus arabe que les vraies arabes !

L'air fut chanté et remporta un certain petit succès lorsque
le componiste à la mode venait me demander la permission
de faire la musique entière à ma piécette, fondée sur mon air
« arabe », qui l'avait saisi.

Et voici mon air comme le hasard l'a composé :
G. Ciss. Giss. B. E.

J'ai connu un musicien qui s'amusait à accorder son piano
sens dessus dessous sans suite ni raison. Puis il a joué par cœur
la Sonate pathétique de Beethoven. C'était une jouissance
incroyable d'entendre un vieux morceau se rajeunir. Je l'avais
entendu jouer durant vingt ans cette sonate, toujours la même,
sans espérance de la voir se développer ; fixée, incapable
d'une évolution.

Depuis je fais de même avec des mélodies usées
sur ma guitare. Et les guitaristes me jalousent, me demandant
où j'ai pris cette musique, et je leur répond : je sais pas.
Ils me croient être componiste.

Une idée pour les fabricants de ces modernes orgues
portatifs. Faites percer la ronde feuille à musique, au hasard,
pêle-mêle, et vous aurez un kaléidoskope musical.

Brehm dans sa Vie des Animaux prétend que l'étourneau
imite tous les sons qu'il vient d'entendre ; le bruit de la porte
fermée, la pierre de rémouleur, la meule, la girouette etc.
Il n'en est rien. J'ai entendu des étourneaux dans la plupart
des pays d'Europe et ils chantent tous la même fricassée,
consistant de souvenirs du geai, du merle, de la litorne
et d'autres congénérés, et en sorte que chaque auditeur puisse
entendre ce qu'il veut. L'étourneau possède en effet
le kaléidoscope musical.

De même pour les perroquets. Pourquoi les perroquets gris
a queue écarlate sont-ils nommé Jacob ! Puisque leur son naturel,
leur cri d'appel est Iako. Et les propriétaires croient
avoir enseigné au perroquet de parler, en commencant
avec son nom.

Et les Kakadou ! Et les Ara ! C'est curieux d'entendre
une vieille dame instruisant sa perruche, comme elle prétend.
La bête radote ses cris incohérents ; la dame en faisant
des comparaisons d'à peu près, traduit, ou mieux met le texte
sous cette musique maudite. Donc, pour un étranger,
impossible d'entendre ce que « parle » le perroquet,
avant qu'il ne tienne les mots de la bouche du propriétaire.

J'eus l'idée de modeler en argile un jeune adorant,
réminiscence de l'art antique. Il était là, les bras en haut ;

mais il me déplût et dans un accès de désespoir je laisse
la main tomber sur la tête de l'infortuné. Tiens !
Une métamorphose qu'Ovide n'eût pas rêvé. Sous le coup
la chevelure grecque s'aplatit en guise d'un béret écossais
qui couvre le visage ; la tête s'enfonce avec le cou
entre les épaules ; les bras s'abaissent en sorte que les mains
restent à la hauteur des yeux cachés sous le bonnet ; les jambes
plient ; les genoux s'approchent ; et le tout est transformé
en un garçon de neuf ans pleurant et cachant les larmes
par les mains. Avec un peu de retouche la statuette fut parfaite,
cela veut dire, le spectateur a reçu l'impression voulue.

Après coup, et dans les ateliers amis, j'improvisai
une théorie pour l'art automatique.
– Vous vous rapellez Messieurs, dans les contes populaires
le garçon se promène aux bois, et découvre « la dame du bois ».
Elle est belle comme le jour aux cheveux émérauds et cetera. Il
s'approche et la dame lui tourne le dos, qui a l'air d'un estoc.
Évidemment le garçon n'a vu qu'un estoc et sa fantaisie
mise en mouvement poétise le reste.
Ce qui m'est arrivé mainte fois.
Un beau matin en marchant au bois, j'arrive à un enclos
en jachère. Mes pensées furent loin, mais les yeux observèrent
un objet inconnu, bizarre, gisant sur le champs.
Un instant ce fut une vache ; aussitôt deux paysans
qui s'embrassaient ; après un tronc d'arbre, puis...
Cette oscillation des impressions me fait plaisir...
un acte de volonté et je veux plus savoir ce que c'est... je sens
que le rideau du conscient va se lever... mais je ne veux pas...
maintenant c'est un déjeuner champêtre, on mange...
mais les figures sont immobiles comme dans un panopticon...
ha... ça y est... c'est une charrue délaissée sur laquelle
le laboureur a jeté son habit et suspendu sa besace !
Tout est dit ! Rien plus à voir ! La jouissance perdue !
N'est-ce pas que cela offre une analogie avec les peintures
modernistes si incompréhensibles pour les philistins.
D'abord on n'aperçoit qu'un chaos de couleurs ; puis cela
prend un air, ça ressemble, mais non ; ça ressemble à rien.
Tout d'un coup un point se fixe comme le noyau d'une cellule,
cela s'accroît, les couleurs se groupent autour, s'accumulent ;
il se forme des rayons qui poussent des branches, des rameaux
comme font les cristaux de glace aux fenêtres... et l'image
se présente pour le spectateur, qui a assisté à l'acte
de procréation du tableau. Et ce qui vaut mieux : la peinture
est toujours nouvelle ; change d'après la lumière, ne lasse
jamais, se rajeunit douée du don de la vie.

Je fais la peinture à mes loisirs. Afin de pouvoir dominer
le matériel je choisis une toile ou mieux un carton médiocrement
grande, que je puisse achever le tableau dans deux heures
ou trois, autant que ma disposition dure.
Une intention vague me règne. Je vise un intérieur de bois
ombragé, par où l'on aperçoit la mer au soleil couchant.
Bien : avec le couteau appliqué pour le but, – je ne possède
pas de pinceaux ! – je distribue les couleurs sur le carton,
et là je les mêle afin d'obtenir un à peu près de dessin.
Le trou au milieu de la toile représente l'horizon de la mer ;
maintenant l'intérieur du bois, la ramure, le branchage,
s'étale en groupe de couleurs, quatorze, quinze, pêle-mêle
mais toujours en harmonie. La toile est couverte ; je m'éloigne
et regarde ! Bigre ! Je ne découvre point de mer ; le trou illuminé
montre une perspective à l'infini, de lumière rose et bleuâtre
ou des êtres vapoureux, sans corps ni qualification flottent
comme des fées à traînes de nuages. Le bois est devenu
une caverne obscure, souterraine barrée de broussailles :
et le premier plan – voyons ce que c'est – des rochers couverts
de lichens introuvables – et là à droite le couteau a trop lissé
les couleurs qu'elles ressemblent à de reflets dans une surface
d'eau – tiens ! C'est un étang. Parfait !
Or, il y a audessus de l'eau une tache blanche et rose
dont l'origine et signification je ne puis m'expliquer.
Un moment ! – une rose ! – Le couteau travaille deux secondes
et l'étang est encadré en roses, roses, que de roses !
Une touche ça et là avec le doigt, qui réunit des couleurs
récalcitrantes, fond et chasse les tons crus, subtilise, évapore,
et le tableau est là !
Ma femme, pour le moment ma bonne amie, arrive,
contemple, s'extasie devant la « caverne de Tannhäuser »
d'où le grand serpent (signifie mes fées volants) file au dehors
dans le pays de miracle ; et les lavatères (mes roses !)
se mirent dans la source de soufre (mon étang !) et cetera.
Elle admire une semaine durant le « chef d'œuvre » l'évalue
à des milliers de Francs, l'assure une place dans un musée etc.
Après huit jours nous sommes rentrés dans une période
d'antipathie féroce, et elle ne voit plus dans mon chef-d'œuvre
que saloperie !
Et dire, que l'art existe comme une chose pour soi – !

Avez-vous rimé ? Je suppose ! Vous avez observé
que c'est un travail exécrable. Les rimes lient l'esprit ;
mais elles délient aussi. Les sons deviennent des intermédiaires
entre des notions, des images, des idées.

Ce Meterlinck, que fait-il ? Il rime au milieu du texte en prose.

Et cette bête dégénérée de critique qui lui en impute l'aliénation mentale, rubriquant sa maladie avec le nom scientifique (!) Echolallée.

Echolallistes, tous les vrais poètes à partir de la création du monde. Exception : Max Nordau, qui rime, sans être poète. Hinc illæ lacrimæ !

L'art à venir (et à s'en aller comme tout le reste !) Imiter la nature à peu près ; surtout imiter la manière de créer de la nature !

Paru en français dans la *Revue des revues*, Paris, 1894 ; cité d'après le texte original.

L'action de la lumière dans la photographie
Quelques réflexions dues aux rayons X

... Après avoir été une expérience scientifique, la photographie est maintenant devenue un jeu, et pourtant tout le procédé demeure un mystère.

Prenez une plaque de chlorure d'argent : à l'aide d'un miroir vous projetez une image sur la plaque et celle-ci ne provoque aucune image dans le développateur.

Exposez une plaque de chlorure d'argent à la pleine lumière du jour. Remarquez maintenant ce qui va se passer. La plaque ne s'assombrit pas, bien que la chimie nous dise que le chlorure d'argent, qui est blanc, noircit à la lumière du jour en étant réduit en chlorure. Ceci n'a pas lieu, et une plaque qui a été exposée à la pleine lumière du jour pendant un certain temps ne noircit même pas dans le développateur.

Mais si j'interpose un corps sombre entre la lumière et la plaque, j'obtiens dans le développateur une ombre sur la plaque.

J'ai posé une rose de Noël (Helleborus) sur une plaque, et comme cette fleur est à moitié transparente, j'ai obtenu, à la lumière d'une lampe, le dessin de la fleur.

Si j'introduis la plaque dans l'appareil-photo et l'expose, on sait que je n'obtiens pas d'image, pas de noircissement sur la plaque, avant de l'avoir passé dans le développateur.

Si j'introduis dans l'appareil-photo un papier d'argent albuminé et que je l'expose, je n'obtiens pas d'image, même pas dans le développateur. Mais si je pose un négatif sur le papier et que je l'expose à la lumière du jour, j'obtiens, on le sait, une image positive. Ceci a toujours été un grand mystère pour moi, mais il est possible que les rayons X puissent aider à élucider cette corrélation. [...]

Maintenant, en ces jours des rayons X, on s'est attardé au grand miracle, à savoir que ni appareil-photo, ni lentille ne sont utilisés. C'est là pour moi l'occasion favorable de raconter la vérité sur les photographies sans appareil-photo ni lentille, que j'ai prises de corps célestes tôt le printemps 1894, et qui à l'époque ont beaucoup fait rire et qui m'ont fait – ou ont failli me faire – du tort.

Il y avait un miroir sur ma table qui réfléchissait la lune. J'ai pensé : comment le miroir capterait-il et réfléchirait-il la lune, si la lentille et l'appareil-photo que constitue mon œil n'étaient pas là pour la déformer ? D'après l'optique, chaque point de la surface plane du miroir doit renvoyer la lumière de la lune selon telle ou telle loi. Si le miroir était concave, les rayons de la lune se concentreraient par contre en une petite image ronde, ressemblant à ce que nous appelons la lune et que nous voyons avec notre œil.

C'était le bon raisonnement !

Puis j'ai remplacé le miroir par une plaque de bromure d'argent, et pour obtenir un effet plus fort je l'ai mise dans le développateur en même temps que je l'ai exposée.

Dans l'ouvrage classique de Vogel sur la photographie, j'avais lu que, dans certaines circonstances, une plaque exposée pouvait l'être de nouveau à une lumière atténuée du jour, et donner alors une image intervertie.

J'ai utilisé cette méthode, et de la lumière de la lune j'ai obtenu une image qui ressemblait aux alvéoles d'un gâteau de miel. J'ai estimé que cette image était due à un phénomène d'interférence, en bref : la capacité qu'ont des rayons de même nature de se neutraliser en apparence, et de donner des rayons de lumière sombres.

L'expérience avec la lune a été répétée de nombreuses fois, avec des résultats différents selon les différents procédés utilisés.

Là-dessus j'ai pris le soleil à son coucher et j'ai obtenu une plaque couverte de flammes.

Le ciel étoilé a rempli la plaque de points blancs, flous comme lorsque l'on regarde les étoiles à travers une paire de lunettes.

J'ai envoyé ces photographies ainsi qu'un texte à la Société française de photographie, où elles furent montrées lors de la réunion du mois de mai 1894, mais sans susciter la moindre mesure, encore moins l'encouragement de poursuivre ces expériences. J'ai compris qu'elles avaient été mal interprétées lorsque j'ai lu le compte rendu où il est simplement notifié que ces photographies ont été prises sans lentilles.

Je ne peux guère renvoyer à mes manuscrits non publiés, mais je voudrais simplement faire remarquer ici que la lumière de la lune a un effet plus fort que le soleil sur une plaque de bromure d'argent dans le développateur. Et aussi : la lumière d'une lampe à pétrole agit plus fort que la lumière du jour dans des conditions identiques.

Quelles conclusions pourrait-on donc tirer de tout ceci, des rayons X qui sont des rayons ordinaires, de la transparence relative des corps, de la photographie sans lentille, de la photographie sans appareil-photo ni lentille ? Au moins celle-ci : la physique en vigueur – et la chimie – n'ont pas encore résolu les problèmes universels ; les lois de la nature comme on les appelle, sont des simplifications, dictées par des hommes simples et non par la nature, l'univers nous dissimule encore des secrets, et c'est pour cette raison que l'humanité est en droit d'exiger une révision des sciences naturelles, sur lesquelles les rayons X ont jeté une lumière particulièrement peu sympathique.

Paru en mars 1896 dans le *Göteborgs Handelstidning*, traduit du suédois par Lena Grumbach.

L'exposition d'Edvard Munch

Quelque incompréhensibles que soient vos paroles elles ont du charme. Balzac, Séraphita.

Edvard Munch, trente-deux ans, le peintre ésotérique de l'amour, de la jalousie, de la mort et de la tristesse, a souvent été l'objet des malentendus prémédités du critique-bourreau, qui fait son métier impersonnellement et a tant par tête comme le bourreau.

Il est arrivé à Paris pour se faire comprendre des initiés, sans peur de mourir du ridicule qui tue les lâches et les débiles et rehausse l'éclat du bouclier des vaillants comme un rayon de soleil.

Quelqu'un a dit qu'il fallait faire de la musique sur les toiles de Munch pour les bien expliquer. Cela se peut, mais en attendant le compositeur je ferai le boniment sur ces quelques tableaux qui rappellent les visions de Swedenborg dans les Délices de la sagesse sur l'Amour conjugal et les Voluptés de la folie sur l'Amour scortatoire.

Baiser. – La fusion de deux êtres, dont le moindre, à forme de carpe, paraît prêt à engloutir le plus grand, d'après l'habitude de la vermine, des microbes, des vampires et des femmes.

Un autre : L'homme qui donne, donnant l'illusion que la femme rende. L'homme sollicitant la grâce de donner son âme, son sang, sa liberté, son repos, son salut, en échange de quoi ? En échange du bonheur de donner son âme, son sang, sa liberté, son repos, son salut.

Cheveux rouges. – Pluie d'or qui tombe sur le malheureux à genoux devant son pire moi implorant la grâce d'être achevé à coups d'épingle. Cordes dorées qui lient à la terre et aux souffrances. Pluie de sang versée en torrent sur l'insensé qui cherche le malheur, le divin malheur d'être aimé, c'est dire d'aimer.

Jalousie. – Jalousie, saint sentiment de propreté d'âme, qui abhorre de se mêler avec un autre du même sexe par l'intermédiaire d'une autre. Jalousie, égoïsme légitime, issu de l'instinct de conservation du moi et de ma race.

Le jaloux dit au rival : Va-t-en, défectueux ; tu vas te chauffer aux feux que j'ai allumés ; tu respireras mon haleine de sa bouche ; tu t'imbiberas de mon sang et tu resteras mon serf puisque c'est mon esprit qui te régira par cette femme devenue ton maître.

Conception. – Immaculée ou non, revient au même ; l'auréole rouge ou or couronne l'accomplissement de l'acte, la seule raison d'être de cet être sans existence autonome.

Cri. – Cri d'épouvante devant la nature rougissant de colère et qui se prépare à parler pour la tempête et le tonnerre aux petits étourdis s'imaginant être dieux sans en avoir l'air.

Crépuscule. – Le soleil s'éteint, la nuit tombe, et le crépuscule transforme les mortels en spectres et cadavres, au moment où ils vont à la maison s'envelopper sous le linceul du lit et s'abandonner au sommeil. Cette mort apparente qui reconstitue la vie, cette faculté de souffrir originaire du ciel ou de l'enfer.

Trimurti de la femme

Hommesse
1
Pécheresse 3 — 2 *Maîtresse*

Une autre

Peinte
1
Enceinte 3 — 2 *Sainte*

Le rivage. – La vague a brisé les troncs, mais les racines, les souterraines, revivent, rampantes dans le sable aride pour s'abreuver à la source éternelle de la mer-mère ! Et la lune se lève, comme le point sur l'i accomplissant la tristesse et la désolation infinie.

Vénus sortie de l'onde et Adonis descendu des montagnes et des villages. Ils font semblant d'observer la mer de peur de se noyer dans un regard qui va perdre leur moi et les confondre dans une étreinte, de sorte que Vénus devient un peu Adonis et Adonis un peu de Vénus.

Paru en français à l'occasion de l'exposition de Munch
chez Siegfried Bing, à la galerie de l'Art nouveau dans *La Revue blanche*,
1er juin 1896.

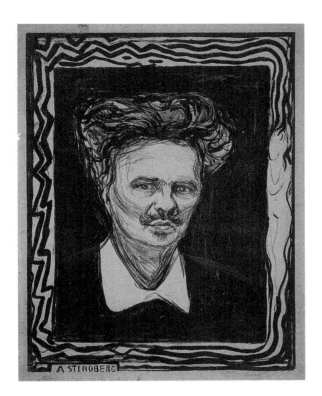

139
Edvard Munch
Portrait d'August Strindberg
1896

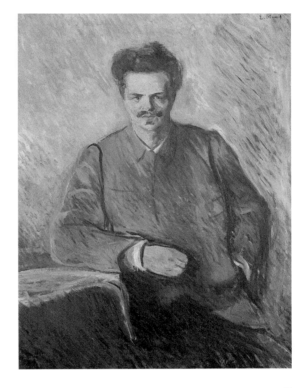

95
Edvard Munch
Portrait d'August Srindberg
1892

Extrait de notes scientifiques et philosophiques

IV. Le ciel et l'œil

Un miroir restait sur une table et la lune s'y réfléchit comme une image ronde, jaune, ce qui me parut en ce moment étrange.

Attendu qu'une surface plane réfléchit une lumière énorme comme la lune de tous points exposés, il faut que l'image ronde aperçue doive sa forme à l'appareil visuel.

Afin d'élucider cette question et curieux de savoir comment le monde se présenterait émancipé de mon œil trompeur, je procédai aux expériences suivantes.

Exp. 1. – Une plaque Lumière, sans chambre noire, sans objectif, submergée dans le révélateur, fut exposée à la lune pendant quarante-cinq minutes.

Je soulevai la plaque, l'exposai à la lumière diffuse et fixai. Le résultat : au milieu du cliché un nuage sombre avec un réseau clair alvéolé.

Quelque temps après – c'était au printemps – je me promenais dans une ravine dont le côté oriental était encore occupé par un tas de neige exposé aux rayons du soleil couchant. La surface de la neige fondante présentait les mêmes empreintes alvéolées que celles tracées sur ma plaque photographique par la lune.

Pendant un voyage à travers la Bohême, à la fonte des neiges, j'observai que la neige gardait l'empreinte de ces mêmes alvéoles, ronds creux, ou mauvais hexagones.

J'exposai le miroir aux rayons de la pleine lune et le tain au-dessous de la glace me rendit le même réseau alvéolé qui reste encore.

Exp. 2. – J'exposai une plaque Lumière, sans appareil, sans lentille, au soleil couchant, trois secondes, et l'image reçue ne ressemblait en rien à celle de la lune. Toute la plaque était couverte de petites flammes.

Exp. 3. – J'exposai une plaque Lumière, sans appareil, sans objectif, toute seule, au firmament étoilé et dirigée vers Orion. Le cliché montrait une surface unie avec des innombrables points clairs, mais de grandeurs différentes.

Réflexions. – Pourquoi le soleil et la lune ne se présentent-ils pas sur la plaque comme ils se font voir dans le miroir, sous des formes distinctes et limitées ?

Ce doit donc être l'œil et sa construction qui décident de la formation de ces disques luisants.

Le soleil et la lune ne sont-ils pas ronds ? Afin de savoir où j'en étais, j'envoyai des épreuves sur papier à la société astronomique de France, accompagnées d'un mémoire, qui repose dans les archives, attendant encore la réponse.

V. Sur la photographie en couleur directe

En 1892, en exposant devant un appareil photographique ordinaire un support avec un aimant, je reçus dans le développateur la couleur jaune du bois du support et la couleur rouge de minium de l'aimant.

Le révélateur était un composé d'icogène, donc un dérivé de houille en parenté avec les couleurs d'aniline.

Les couleurs disparurent dans le fixateur comme d'habitude.

Mes idées furent portées vers les plaques d'éosine de Vogel, qui sont isochromatiques, et je pensais que ces plaques constituaient la base d'une photographie en couleurs, puisque l'aniline a la faculté de prendre toutes les couleurs.

Continuant à raisonner, je me disais : Si j'enlève l'objectif de la chambre noire, l'effet des rayons doit être plus efficace délivrés du travail de traverser un médium comme le verre.

J'enlevai l'objectif et le remplaçai par un diaphragme percé d'un trou d'aiguille.

Le résultat, la photographie obtenue, représentait un homme posé contre une fenêtre et un paysage en dessous. La figure de l'homme se modelait comme une image vue au stéréoscope ; le paysage se dessinait aussi vigoureux que la figure. Et, ce qui valait mieux, l'habit blanc rayé de bleu était rendu de façon que le blanc était clair et le bleu sombre. Donc isochromatisme complet.

Puis je me dis : Une plaque d'argent poli exposée aux vapeurs d'iode montre les couleurs du spectre d'après l'intensité de l'attaque de l'iode. Donc, en exposant une plaque d'argent dans la chambre noire, sans objectif, et en développant des vapeurs d'iode sous la pose, l'effet produit in statu nascenti *doit mener au but. Le résultat, pour cause de mauvais appareil, indécis. Au contraire, une plaque Lumière exposée sans objectif m'a rendu un paysage avec les couleurs complémentaires, de façon que les arbres étaient devenus rouge de vin, etc. [...]*

Paru en français, en mai 1896,
dans l'Initiation : Revue philosophique et indépendante
des Hautes Études ; cité d'après le texte original.

La tête de mort
(Acherontia Atropos)
Essai de mysticisme rationnel

*L'ablette, qui séjourne à la surface des eaux, presque
en plein air, a les flancs blanc d'argent, le dos seul coloré
en bleu. Le gardon, qui cherche des eaux basses, commence
à se teindre en vert de mer. La perche, qui se tient
dans les profondeurs moyennes, s'est déjà embrunie,
et ses raies latérales dessinent en noir les fioritures des flots.
La carpe et le picaud, fouissant le limon, en ont la couleur vert
d'olive. Le maquereau, qui prospère dans les régions
supérieures, reproduit sur son dos les mouvements des vagues,
comme le ferait un peintre de marine. Mais le maquereau d'or,
se roulant au milieu des paquets de mer, dont l'embrun brise
les rayons du soleil, a passé à la teinture sous l'arc-en-ciel,
imprimé sur un fond d'or et d'argent.*

*Qu'est-ce tout ceci, sinon de la photographie ?
Sur sa plaque d'argent, soit chlorure, bromure, iodure d'argent,
puisque l'eau de mer est censée tenir ces trois halogènes,
ou sur la plaque albumineuse ou mieux gélatineuse imprégnée
d'argent, le poisson condense les couleurs réfractées par l'eau.
Submergé dans le révélateur, sulfate de magnésie (-fer),
l'effet dans le* statu nascenti *devient si énergique que
l'héliographie se produit directement. Et le fixateur, l'hyposulfite
de soude, ne doit pas être bien loin pour le poisson qui séjourne
dans le chlorure de sodium et les sels sulfatés et qui, d'ailleurs,
apporte sa provision de soufre.*

*Est-ce plus qu'une métaphore ? Certes ! Admis que l'argent
des écailles des poissons ne soit pas de l'argent, l'eau de mer
renferme toujours des chlorures d'argent et le poisson
n'est presque qu'une plaque de gélatine.*

Paru en français entre 1896 et 1897, dans le chapitre IV de Sylva Sylvarum,
et en hors-texte de *l'Hyperchimie : Revue mensuelle d'alchimie,
d'hermétisme et de médecine sparagique* – Organe de la Société
alchimique de France (puis repris en 1898 comme chapitre VI d'*Inferno*
paru au Mercure de France) ; cité d'après le texte original.

BIBLIOGRAPHIE GÉNÉRALE / Sélection

● OUVRAGES

Bløndal Torsten
– *Northern Poles*, Sneslev, 1986.
Boyer Régis
– *Histoire des littératures scandinaves*, Paris, Fayard, 1996.
Boyer Régis et *al.*
– « De l'identité nordique », *Études germaniques*, 48e année, oct.-déc. 1993.
Kent Neil
– *Light and Nature in late 19th Century Nordic Art and Literature,* Uppsala, 1990.
– *The Triumph of Light and Nature. Nordic Art 1740-1940,* Londres, 1987, rééd. 1992.
Rosenblum Robert
– *Modern Paintings and the Northern Romantic Tradition : Friedrich to Rothko,* New York, Harper and Row, 1975 ;
– *Peinture moderne et tradition romantique du Nord*, Paris, Hazan, 1996.
Varnedoe Kirk
– *Northern Light - Nordic Art at the Turn of the Century*, Londres, 1988.
Weibull Jörgen et Nordhagen Per Jonas
– *Natur och Nationalitet - Nordisk bildkonst 1800-1850 och dess europeiska bakgrund*, Oslo, 1988.

● EXPOSITIONS COLLECTIVES

1966 Strasbourg, Château des Rohan, *Art nordique contemporain (Danemark, Islande, Suède, Norvège, Finlande).*
1982-1983 Washington, Corcoran Gallery of Art / New York, The Brooklyn Museum / Minneapolis, The Minneapolis Institute of Arts, *Northern Light, Realism and Symbolism in Scandinavian Painting 1880-1910.*
1984 Toronto, Art Gallery of Ontario / Cincinnati, Art Museum, *The Mystic North : Symbolist Landscape Painting in Northern Europe and North America, 1890-1940.*
1986-1987 Londres, Hayward Gallery / Düsseldorf, Kunstmuseum / Paris, musée du Petit Palais / Oslo, Nasjonalgalleriet, *Lumières du Nord. La peinture scandinave 1885-1905.*
1987 Tokyo, The Seibu Museum of Art, *Scandinavian Art : 19 Artists from Denmark, Finland, Iceland, Norway, Sweden. Seeing the Silence and hearing the Scream.*
1989-1990 Göteborg, Konstmuseum / Oslo, Nasjonalgalleriet / Stockholm, Moderna Museet / Helsinki, Ateneum / Leningrad, musée de l'Ermitage / Moscou, Galerie Trétiakov, *Scandinavian Modernism. Painting in Denmark, Finland, Iceland, Norway and Sweden 1910-1920.*
1991 Århus, Kunstmuseum, *Melancholy. Northern romantic Painting.*
1992-1993 Londres, Barbican Art Gallery, *Border crossings : Fourteen Scandinavian Artists.*
1993 Atlanta, The Fernbank Museum of Natural History, *Winterland : Norwegian Visions of Winter.*
1993 Hambourg, Altonaer Museum / Tokyo, Daimaru Museum / Osaka, Navio Museum of Art, *Das Licht des Nordens : Skandinavische und horddeutsche malerei zwischen 1870 und 1920.*

1995 Madrid, Museo Nacional Centro de Arte Reina Sofia / Barcelone, Museu d'Art Modern del MNAC / Reykjavík, Listasafan Islands / Stockholm, Nationalmuseum, *Luz del norte.*
1996 Espoo, Gallen-Kallelan Museo, *Nordic Artists in Paris in the late 19th Century.*

CRÉDITS PHOTOGRAPHIQUES
AB Bonnierföretagen, Stockholm :
p. 175, 181
AB Stockholms Auktionsverk, photo Juan
L Sánchez, Stockholm : p. 100, 187
Amells Konsthandel, Stockholm : p. 172
Bergen Kommunes Kunstsamlinger,
Bergen : p. 259
Bergen Kommunes Kunstsamlinger,
photo : Geir S. Johannessen,
photographe Henriksen S/A, Bergen :
p. 248, 253, 263
Central Art Archives, Helsinki : p. 45, 83,
85, 104, 336, 343
Central Art Archives, Helsinki, photo :
Pirje Mykkänen : p. 46, 48, 59, 65, 66
Central Art Archives, Helsinki, photo :
Hannu Aaltonen : p. 44, 47, 54, 76, 89,
93, 94, 97, 101
Central Art Archives, Helsinki, photo :
Per Myrehed : p. 103, 105
Didrichsenin Taidemuseo, Helsinki,
photo : Heikki Savolainen : p. 50, 92, 98
Douglas Sivén : p. 49, 53
Fondation Gyllenbergs, photo : Lindén,
Helsinki : p. 107
Fondation Sigrid Jusélius, photo :
Douglas Sivén : p. 51
Gallen-Kallelan Museo, Espoo, photo :
Hannu Aaltonen : p. 62
Gallen-Kallelan Museo, Espoo : p. 39,
298, 300
Gallen-Kallelan Museo, Espoo, photo :
Douglas Sivén : p. 43, 55, 56, 57, 58, 60,
61, 63, 64, 67, 68, 69, 298, 300
Gösta Serlachius Fine Arts Foundation,
Mänttä, photo : Matti Ruotsalainen,
Mänttä : p. 52
Göteborgs Konstmuseum, Göteborgs :
p. 255, 258
Hökeberg, Suède : p. 176
Hilpo Seppo photographe, Helsinki : p. 96
Hyttinge Ulla : p. 174
Kalela Museum, Wilderness studio
of Akseli Gallen-Kallela, Ruovesi Finland :
p. 33

Kungliga Biblioteket, Stockholm : p. 201
Kungliga Biblioteket, Stockholm, photo :
Joan O Almerén : p. 208, 209 (b), 209 (h),
210 (d), 210 (g), 211
Littkemann J., Berlin : p. 179
Lunds Universitet, Lunds Suède : p. 123
Malmö Museer : p. 136, 138 (b), 156, 158,
168, 306, 168, 308
Malmö Museer, photo : Ulla Berntsson :
p. 133 (b), 139 (b), 348
Malmö Museer, photo : Ingrid Nilsson :
p. 145, 149 (b), 154 (h), 155
Malmö Museer, photo : Helene
Toresdotter : p. 146, 159, 177
Malmö Museer, photo :
Lena Wilhelmsson : p. 157
Myrehed Per, photographe : p. 88, 90, 95
The National Museum of Finland : p. 339
Nasjonalgalleriet, 1996, Oslo, photo :
Jacques Lathion : p. 247, 257, 260, 261,
262, 272, 273, 275
Nationalmuseum, SKM, Stockholm :
p. 91, 126 (h), 127, 132 (b), 132 (h),
142 (h), 142 (b), 144, 147, 148 (h), 150 (h),
152, 153, 173, 189, 357 (d)
Nationalmuseum, SKM, Stockholm,
photo : Bodil Karlsson : p. 126 (b), 128,
133 (h), 134, 135 (b), 135 (h), 141 (h),
150 (b), 186
Nationalmuseum, SKM 1997, Stockholm,
photo : Erik Cornelius : p. 129, 130 (b),
131, 139 (h), 143, 151 (h), 151 (b), 154 (b),
184
Nationalmuseum, SKM, Stockholm,
photo : Åsa Lundén : p. 125, 140, 148 (b)
Nordiska Museet, Stockholm, photo :
Mats Landin : p. 188
Nordiska Museets arkiv, Stockholm :
p. 204 (g), 204 (d), 205 (g), 207
Örebro Konsthall, Suède : p. 190
Oslo kommunes kunstsamlinger, Munch-
museet : p. 196, 197 (h), 197 (b), 199 (g),
213, 214 (hg), 214 (hd), 214 (bd), 215
(bd), 215 (hd), 215 (hg), 215 (bg), 216 (d),
216 (g), 217, 218 (bg), 218 (hg), 218 (hd),

219, 230, 232, 233, 234, 235, 236 (h),
236 (b), 245, 249, 251, 252, 254, 256,
264, 265, 266, 267, 268, 269, 271, 274,
276, 279, 280, 281, 282, 283, 285, 287,
292 (hd), 292 (hg), 292 (b), 293 (b),
294 (d), 294 (g), 295 (d), 295 (g), 296,
297, 318, 322, 357 (g)
Oslo kommunes kunstsamlinger, Munch-
museet, photo : Svein Andersen 1996 :
p. 246, 270, 284, 289, 290 (g)
Oslo kommunes kunstsamlinger, Munch-
museet, photo : Svein Andersen / Sidsel
de Jong, 1997 : p. 250, 277, 278, 290 (d),
291, 293 (h)
Oleski Frank, Cologne : p. 130 (h), 137,
138 (h), 141 (b), 149 (h)
Paris-Musées, photo : Christophe Walter,
Paris : p. 99
Persson Peå, Stockholm : p. 185
Prins Eugens Waldemarsudde,
Stockholm, photo Lars Engelhardt, 1992 :
p. 182
RMN, photo Jean Schormans, Paris :
p. 191
Strindbergsmuseet, Stockholm : p. 164,
199 (d), 202 (g), 202 (d), 203 (d), 203 (g),
205 (d), 206, 344
Strindbergsmuseet, Stockholm, photo :
Magnus Persson : p. 180
The Turku Art Museum, Finland, photo :
Mika Eklind, 1996 : p. 87
Virginia Museum of Fine Arts, 1996,
photo Katherine Wetzel : p. 241

Droits réservés pour les autres
reproductions

Légende de couverture :
Edvard Munch, Nuit étoilée I (détail),
1923-1924
© Oslo kommunes kunstsamlinger,
Munch-museet

DROITS MORAUX
Akseli Gallen-Kallela
Les tableaux d'Akseli Gallen-Kallela sont
reproduits avec l'aimable autorisation
des ayants droit © Gallen-Kallela
Helene Schjerfbeck
© Carl Appelberg et Helena Appelberg
Gaio Lima
Edvard Munch, Jasper Johns
© ADAGP, Paris, 1998
Robert Smithson
DR

CRÉDITS DES EXTRAITS DE TEXTES
– p. 305 : © Gallen-Kallela.
– p. 317 : Gunnar Ekelöf, *Dedikation,*
Albert Bonniers Förlag, Stockholm, 1934.
– p. 315-316 : Niels Lindhagen,
Carl Fredrik Hill Sjukdomsarens Konst.,
Bernces Förlag, Malmö, 1976.
– p. 330-335 : Munch-museet, Oslo
– p. 330, T 2761 : *Munch,* Flammarion,
Paris, 1991, p. 54.
– p. 331, T 2760, p. 334 (Danseuse
espagnole), 356 : *Munch et la France*,
Réunion des musées nationaux, Paris,
1991, p. 201, 345-346, 358.
– p. 354 (à dr.), 355, 358, 359 : Clément
Chéroux, *L'expérience photographique
d'August Strindberg,* Actes Sud, Arles,
1994, p. 89-90, 91-95, 96-106.
– p. 352, 353, 354 (à g.) : « Les écrivains
célèbres », éditions Lucien Mazenod,
Paris, 1968.

Cet ouvrage est composé
en Proforma, **Din Schriften**, Meta
Photogravure : Offset 3000, Paris
Papier : Ikonofix spécial mat 135 g,
Muller Renage
Impression : Imprimerie de L'Indre, Paris
Reliure : reliures Brun, Malesherbes
Achevé d'imprimer sur les presses de
l'imprimerie de L'Indre à Argenton-sur-
Creuse, en janvier 1998.

© Paris-Musées, 1998
Éditions des musées de la Ville de Paris
28, rue Notre-Dame-des-Victoires
75002 Paris

Diffusion Actes Sud
Distribution UD-Union Distribution
F7 4849

ISBN : 2-87900-384-9
Dépôt légal : février 1998